纪念改革开放40年法律社会学研究丛书

法治思想在影视作品中的推进
——以改革开放40年影视作品为视角

李瑜青 邢 路 等著

上海大学出版社
·上海·

图书在版编目(CIP)数据

法治思想在影视作品中的推进:以改革开放40年影视作品为视角/李瑜青等著.—上海:上海大学出版社,2019.5
(纪念改革开放40年法律社会学研究丛书)
ISBN 978-7-5671-3522-2

Ⅰ.①法… Ⅱ.①李… Ⅲ.①影视艺术-研究-中国-现代 Ⅳ.①J905.2

中国版本图书馆CIP数据核字(2019)第077048号

责任编辑　傅玉芳　陈　强
封面设计　柯国富
技术编辑　金　鑫　钱宇坤

法治思想在影视作品中的推进
——以改革开放40年影视作品为视角

李瑜青　邢　路　等著

上海大学出版社出版发行
(上海市上大路99号　邮政编码200444)
(http://www.shupress.cn　发行热线 021-66135112)
出版人　戴骏豪

*

南京展望文化发展有限公司排版
上海华教印务有限公司印刷　各地新华书店经销
开本710mm×1010mm　1/16　印张14.5　字数237千
2019年5月第1版　2019年5月第1次印刷
ISBN 978-7-5671-3522-2/J·489　定价　58.00元

序 | Preface

作为本丛书的总序,这里试图只说明一个问题,即如何理解法律社会学在当代中国法治实践中特有的价值。当代中国法治实践是和中国现在正在进行着的改革开放事业紧密相联系的。现代化发展的深入,市场经济全方位的展开,高科技的进步把人们带进网络时代等,使得社会的治理方式必须做根本的调整,唯法治是对当代中国社会有效的治理方式。而法治总与民主相连,其要义在于使法律从作为国家或政府对社会控制的手段,转变为约束政府权力、有效治理社会的权威,国家的权力服从于社会公众的共同意志。这种社会治理方式的进步当然很明显,即摆脱了过去人们习惯的有血缘性、伦理性特征的人治治理方式。在社会治理中,人作为社会主体以一种全新的方式得到了表现。

但从当代中国改革开放的进步和法治的发展来看,人们对法治实践的研究方法而言,笔者认为先后经历有价值分析方法、规范分析方法分别占据主导地位的历史阶段。20世纪80年代到90年代的中期,可以认为价值分析方法占据着主导的位置。价值分析方法通过批判的逻辑与方法,摧枯拉朽地将与法治建设相抵牾的各种要素加以批判,最为重要的成果就是从"以阶级斗争为纲"的思维范式中走了出来,并迅速地倡导"权利本位"理论、法治现代化理论等。但解构有余建构不足则是价值分析方法最为学界所诟病的。20世纪90年代至2011年,以有中国特色社会主义法律体系完成为时段,可以说规范分析方法逐步占据法治实践研究的主导地位。规范分析方法通过对所谓国外先进制度的引进、移植或模仿,使得中国快速地建构起系统完备、结构合理的法律体系来,但至于正式的法律制度的法律设施效果如何则超越了规范分析方法的视域。上述两种法学研究方法对中国法治建设在不同的历史时段都发挥了重要功能,但所形成的"关于中国"而非"根据中国"的思考逻辑,则是这两种方法在面对法律有效实现的问题时自身系统存在理论上的困难。

"关于中国"可以说是鸦片战争以来所形成的一种思维框架或逻辑,其预

设了这样的假设,即认为中国在政治、经济、社会和文化上都是一个应该被诊断的对象,它是一个"病人",为了拯救这个"病人"和治疗好它的"疾病",需要开设各种药方,而西方国家的现实实践和成功所形成的那种示范性,使得以为通过西方知识、制度等的引进,就能够实现药到病除之目的。但现实的法律实践,却使人们发现,一定的法律制度,不能只建立在逻辑体系和道德力量的基础上,以抽象的道德原则或是逻辑来推演,更重要的是要依据社会现实或发展的条件。当下中国法治实践的探索在实现自主性目的的过程中,既需要从批判的法学观过渡到理解的法学观,也需要从"关于中国"的研究路径过渡到"根据中国"的研究路径上来。

"根据中国"的研究进路,首要的则是需要对中国自身的政治、经济、社会与文化等构成要素进行实证探讨,从法与社会的关系中突出关注法律的有效实现问题。将"根据中国"的研究进路的内在精神,投射于法学研究方法上,则需要重视法律社会学的学术成就。当然,法律社会学本身既是一种法学思潮,同时更是一种法学研究方法。作为法学思潮的法律社会学,我们从中可以领略涂尔干、斯宾塞、韦伯、庞德、埃利希等经典思想,也可以发现弗里德曼、塞尔兹尼克等现代大家风范。当然,我们更要指出的是,马克思主义的法学,强调法律作为上层建筑要满足经济基础的要求,其内在精神与法律社会学思潮有共性之处。但仅仅是评介和研究各式法律社会学思想对"根据中国"学术思路的拓展、对法学学术自主性的推进,所具有的功效仅仅是表面的,更为重要的是需要对作为方法的法律社会学加以重视。当我们将法律社会学作为一种法学研究方法加以重视和予以接纳之时,就意味着,在研究各种法律现象、行为问题时,既不能停留在价值法学那种通过某种预设,如正义、秩序、平等等,来脱离实际地对法学问题加以批判;也不能停留在规范分析方法那种——对法律制度建构和法律内部的体系、语义等问题——脱离语境的分析(当然这不意味这两种方法不重要),我们更多的是需要首先对社会事实和社会经验进行实证研究和分析,进而在此基础之上来推进法律制度和法学理论的建构,也恰恰只在此过程中才能体现法学的自主性,并有效地推进法治实践在中国的进步。经由对作为方法的法律社会学的重视,则可以进一步激活法律社会学内部的各种思想并将其逐步地转化为社会实证和经验调研的工具,如结构分析方法要求对研究对象进行整体把握和分析,功能分析方法要求对制度和结构的正负、显隐功能加以研究,冲突理论则要求对社会冲突的功能重新予以反思

等等。同时,当我们将法律社会学作为一种方法之时,则可以进一步地推进法律社会学所具有的学术功能,如搜集资料为立法做准备、对司法过程进行分析、对执法的法律依据进行研究,等等。

总之,对作为方法的法律社会学的重视,既有助于我们看到一个有别于当下研究所呈现的法学知识格局,更有助于我们了解过去、剖析现在和展望未来,进而对有中国特色社会主义法治、法律制度、法学理论建设产生和发展起到不可估量的作用。当然,由于研究者身份的复杂,在实践中存在三种情况:一是由法学研究者所进行的,二是由感兴趣于法律问题的社会学研究者所进行的,三是兼顾法学和社会学的研究者所进行的。由于学科背景上的不同,第一类研究者的成果往往研究方法使用不够严谨,抑或鲜有使用而使其规范程度受到影响;第二类研究者往往停留于社会事实的呈现和分析,规范分析较少或专业性不强;第三类研究者将社会调查和分析与法律的规范分析方法有机结合,具有较强的代表性和理论价值。但我们有必要较宽泛地去看待这个问题,因为重要的是通过大家的努力可以提出新观点、新思想,有效推进法治理论、法治实践的进步。

本法律社会学研究丛书正是体现了这样思考的本意,就法治思想在文学作品中的推进、法治思想在影视作品中的推进、法学研究话语的历史性转化、法治第三方评估实践在中国的发展、人民调解制度的事业与中国的改革开放、当代中国法治建设的若干问题等做了具有抛砖引玉性的探索。本丛书的作者以此学术成果献礼于中华人民共和国建国 70 周年!

<div style="text-align:right">李瑜青
2019 年 5 月 1 日</div>

目录 | Contents

前　言　为什么通过影视作品研究当代中国的法治实践 ················· 1
　　一、问题的提出 ·· 1
　　二、"通过文学的法律"的学术史考察 ··· 2
　　三、"通过文学的法律"在中国的发展 ··· 7
　　四、本书的立场 ··· 11

第一篇　法与情的关系
　　　　　——基于电影《法庭内外》的讨论 ··· 13
　　一、故事梗概 ··· 13
　　二、影片中的法律问题 ·· 14
　　三、评价 ·· 16

第二篇　期盼加强对青少年的关爱和引导
　　　　　——基于电影《少年犯》的讨论 ·· 21
　　一、故事梗概 ··· 21
　　二、影片中的法律问题 ·· 23
　　三、评价 ·· 28

第三篇　必须重视法律实施的效果
　　　　　——基于电影《秋菊打官司》的讨论 ····································· 29
　　一、故事梗概 ··· 29
　　二、影片中的法律问题 ·· 30
　　三、评价 ·· 34

第四篇　乡村社会治理模式新探索
　　　　　——基于电影《被告山杠爷》的讨论 ····································· 39
　　一、故事梗概 ··· 39

二、影片中的法律问题 …………………………………… 40
　　三、评价 …………………………………………………… 45

第五篇　律师职业道德的思考
　　　　　——基于电影《激情辩护》的讨论 ……………… 50
　　一、故事梗概 ……………………………………………… 50
　　二、影片中的法律问题 …………………………………… 50
　　三、评价 …………………………………………………… 52

第六篇　少年法庭法官的新角色
　　　　　——基于电影《法官妈妈》的讨论 ……………… 53
　　一、故事梗概 ……………………………………………… 53
　　二、影片中的法律问题 …………………………………… 54
　　三、评价 …………………………………………………… 58

第七篇　风险社会呼唤法治化的管理
　　　　　——基于电影《盲井》的讨论 …………………… 63
　　一、故事梗概 ……………………………………………… 63
　　二、影片中的法律问题 …………………………………… 64
　　三、评价 …………………………………………………… 69

第八篇　重视青少年犯罪的预防
　　　　　——基于电影《为了明天》的讨论 ……………… 71
　　一、故事梗概 ……………………………………………… 71
　　二、影片中的法律问题 …………………………………… 73
　　三、评价 …………………………………………………… 76

第九篇　寻求法理与情理的平衡
　　　　　——基于电影《法官老张轶事》的讨论 ………… 78
　　一、故事梗概 ……………………………………………… 78
　　二、影片中的法律问题 …………………………………… 79
　　三、评价 …………………………………………………… 84

第十篇　重视对农民法律意识的培育
　　——基于电影《牛贵祥告状》的讨论 …… 90
　　一、故事梗概 …… 90
　　二、影片中的法律问题 …… 91
　　三、评价 …… 97

第十一篇　提升律师作为职业人的职业伦理
　　——基于电视剧《律政佳人》的讨论 …… 101
　　一、故事梗概 …… 101
　　二、电视剧中的法律问题 …… 104
　　三、评价 …… 109

第十二篇　从法律的尴尬到不尴尬
　　——基于电影《真水无香》的讨论 …… 111
　　一、故事梗概 …… 111
　　二、影片中的法律问题 …… 112
　　三、评价 …… 118

第十三篇　中国法治进路的思考
　　——基于电影《马背上的法庭》的讨论 …… 120
　　一、故事梗概 …… 120
　　二、影片中的法律问题 …… 123
　　三、评价 …… 126

第十四篇　依法行政与接地气
　　——基于电影《碧罗雪山》的讨论 …… 131
　　一、故事梗概 …… 131
　　二、影片中的法律问题 …… 133
　　三、评价 …… 136

第十五篇　加强对药品监管的呼唤
　　——基于电影《我是植物人》的讨论 …… 141
　　一、故事梗概 …… 141

二、影片中的法律问题 …………………………………… 142
　　三、评价 …………………………………………………… 147

第十六篇　如何直面情法冲突
　　　　　　——基于电影《全民目击》的讨论 ………………… 149
　　一、故事梗概 ……………………………………………… 149
　　二、影片中的法律问题 …………………………………… 150
　　三、评价 …………………………………………………… 157

第十七篇　如何依法保护我们的儿童
　　　　　　——基于电影《亲爱的》的讨论 ……………………… 161
　　一、故事梗概 ……………………………………………… 161
　　二、影片中的法律问题 …………………………………… 164
　　三、评价 …………………………………………………… 170

第十八篇　对人权问题的一种反思
　　　　　　——基于电影《归来》的讨论 ………………………… 172
　　一、故事梗概 ……………………………………………… 172
　　二、影片中的法律问题 …………………………………… 173
　　三、评价 …………………………………………………… 176

第十九篇　中国公民权利与义务的审视
　　　　　　——基于电影《十二公民》的讨论 ……………………… 178
　　一、故事梗概 ……………………………………………… 178
　　二、影片中的法律问题 …………………………………… 180
　　三、评价 …………………………………………………… 183

第二十篇　法律惩罚正当性的再思考
　　　　　　——基于电影《烈日灼心》的讨论 ……………………… 185
　　一、故事梗概 ……………………………………………… 185
　　二、影片中的法律问题 …………………………………… 187
　　三、评价 …………………………………………………… 192

第二十一篇　公权力运行中的尴尬
　　　　　——基于电影《我不是潘金莲》的讨论 ………… 193
　一、故事梗概 ………………………………………… 193
　二、影片中的法律问题 ……………………………… 195
　三、评价 ……………………………………………… 205

第二十二篇　不只为推理猎奇
　　　　　——基于电影《嫌疑人X的献身》的讨论 …… 207
　一、故事梗概 ………………………………………… 207
　二、影片中的法律问题 ……………………………… 207
　三、评价 ……………………………………………… 212

后　记 ………………………………………………… 215

前言　为什么通过影视作品研究当代中国的法治实践

一、问题的提出

本书所做的研究，属于"通过文学的法律"这种范式，当然，以影视这种形式的作品为讨论的对象，影视作品一般以一定小说、报告文学为基础，但它的表达往往是更生动、更直观、更具视觉的冲击力，这就涉及一个问题，即为什么以这样的方式讨论当代中国法治的发展？

相当长时期以来，有不少法学人自觉或者不自觉地把形式上的法（或书本上的法）转变为现实中的法，以为是一种自然而然的过程，认为法律规范一经制定出来并付诸实施，就将在社会中发生实际效力。还认为法律规范的形态和运作形态自然是统一的，法学的任务只在于从法的语义和逻辑的角度研究如何完善法的规范形态，而无需更多地去关注法的运行形态。在这样的观念下，法律实践大量经验事实成为法研究的一个"盲点"，法与社会被人为地做了无形的隔离。但实践已证明，对法的研究必须要确立其对社会是开放的，去思考法在社会实际生活的过程中的具体运行状况。而一些反映深刻法律主题的影视作品，以一种雅俗共赏的艺术手法，反映社会生活及人性上的善恶美丑，揭示法作为一种社会要素在当代中国的实践，当与其他社会要素碰撞后它是否存在及其实现状况。从这个角度所做的思考，即是一种"通过文学的法律"的思考问题的方式就被提了出来。

但这种"通过文学的法律"思考问题的方式，在品质上属于法律社会学思考问题的方式。对法律社会学的理解学界有不少讨论，概括起来主要是两种观点：其一，认为法律社会学以社会中法的运行为研究对象，即研究法的实行、功能、功效，法的社会运行机制、法的内部结构及法的社会组织实施等；其

二,认为法律社会学不仅研究社会中法的运行,还研究与法的运行相联系的诸社会要素,如社会心理、社会习惯、社会文化、社会机制、社会条件等①。但对法律社会学这两种理解,与本书所谓"通过文学的法律"思考,在一个本质点上相通,用一个专业术语,即以影视文学作品方式再现的一定生活实践,把法的实施状况撕开了给人看。影视文学作品当然有其作者想象力内含其中,但它源于生活并高于生活,被撕开来的这个过程有时比理论的论述可能会更为深刻。

历史上有很多思想大家有过这样的体会。比如恩格斯对巴尔扎克《人间喜剧》的研究,就认为"甚至在经济细节方面(如革命以后动产和不动产的重新分配)所学到的东西,也要比从当时所有职业的历史学家、经济学家和统计学家那里学到的全部东西还要多"②;法国著名社会学家布迪厄通过福楼拜《情感教育》的解读,对特定社会情境下场域的形成、结构以及权力法则进行了细致入微的分析。而自20世纪中叶以来,法学研究为了回应现实对智识的不断挑战,越来越多地向人文及社会科学领域其他学科寻找路径和答案。在这一被称为"后现代主义法学"的过程中,研究者将文学文本、文学理论与法学相结合,以便全方位地观察和深入社会生活,以及更细致地解读自身文本所形成的一种全新的、成果丰硕的研究路径,成为西方法学史上引人注目的"法律与文学运动"。

为了对本书所运用这一研究方式做一定学术上的交代,笔者就"通过文学的法律"做些学术史的分析,考察在本书中作者的立场。

二、"通过文学的法律"的学术史考察

把法律与文学放在一起研究历史悠久。有学者认为,古希腊柏拉图比较早开启了在这个领域的思考。文学当时主要围绕修辞和诗词两端展开。但就文学与法律的关系,柏拉图既看到两者在思维方式的不同,又看到其具有的内在联系。由于两者思维方式的不同,柏拉图对通过文学的法律持排斥的观点。他在关于将游吟诗人驱逐出城邦的故事中,明确阐明了他的立场:假如有一位聪明人有本领摹仿任何的事物,乔扮或任何的形状,假如他来到了我们的城邦,并提议向我们展现他的身子与他的诗,我们就要把他当成一位神奇且愉快

① 李瑜青:《法律社会学教程》,华东理工大学出版社2009年版,第7—8页。
② 《马克思恩格斯全集》第4卷,人民出版社1972年版,第463页。

的人物来看待,向他鞠躬敬礼;可是我们也要告诉他,我们的城邦之中没有像他这样的一个人,同时法律也不允许有像他这样子的一个人,之后把他涂上了香水,再戴上毛冠,请他到旁边的城邦去。① 由此可见,柏拉图认为诗歌模仿的不是真相而是虚幻,因而容易激起人性中非理性的成分,从而使人变得非理性,更不利于对青少年的教育和青少年的成长②。但柏拉图也看到,两者存在一定联系。在《法篇》中他论证法律与文学是具有相同属性的书写构造物,当然一个社会的制定法应该是伟大的文学作品③。

柏拉图的上述两种对于诗歌的观点,实际上意味着对法律(城邦的正式的、政治的治理)与文学(以诗歌为代表)的两种关系的界定:依据第一种界定,法律与文学为具有同种属性的构造物,故而文学与法学文本在实践中不可分离,两种学科的关系不可能被人为否定;而依据第二种界定,法律与文学是相互外在的,文学之于法律,必须对法律追求的目标有所助益,至少是不相抵触的,否则文学就应当从法律的领地被驱除。柏拉图对法律与文学关系的这两种界定,被称为文学之于法律的"不可去除之辩"与"美德之辩"④。这种对于文学与法律关系的最初始的界定,称为文学与法律关系二分法的来源,这就使得柏拉图在"法律与文学"学术史上留下的不仅仅是只言片语的涉足,而是为这一领域理清了最基本的学术脉络。

在文学与法律的"不可去除之辩"关系结构中,文学与法律具有某些方面的共同属性,两者同样属于构成性话语,都是人类美德和思想的产物,并且两者同样以美和正义为最终的价值目标,因此两者之间的关系是密切的,法学乃至哲学,也不可能脱离其文本实践而存在。因此,文学不能被人为地从法学中被去除,两者的关系不可能被否定。这种观点由美国纽约上诉法院法官卡多佐做了进一步发展。1925年卡多佐法官发表了《法律和文学》一文,卡多佐法官明确指出:"在司法判决的荒野上,文学风格不仅不是一种罪恶,只要运用得当,它甚至具有积极的益处。"⑤在《法律与文学》一文中,卡多佐法官将司法判决作为某种文学形式,研究其风格。明了卡多佐法官对于判决的文字风格的

① [希腊]柏拉图:《理想国》,刘勉、郭永刚译,华龄出版社1996年版,第103页。
② 王小丁:《浅析柏拉图的诗歌观》,载《长安学刊》2010年6月。
③ [希腊]柏拉图:《柏拉图全集·第2卷》,王晓朝译,人民出版社2003年版,第356—364页。
④ See Kenji Yoshino, The City and the Poet, The Yale Law Journal, Vol.114, 2005, p.1839.
⑤ [美]本杰明·N.卡多佐著:《演讲录 法律与文学》,董炯、彭冰译,中国法制出版社2005年版,第113页。

敏感，对于理解这位重要的法官自己做出的一系列司法判决的本质，是大有裨益的。卡多佐法官进一步指出，通过对构成司法意见及判决的文字的风格和形式的分析，可以解释隐藏在文字背后的社会基础或偏见，从而发现现实主义的法律。由此可见，卡多佐法官所关注的核心问题，不是小说或者戏剧等文学文本的内容，甚至不是这些文本的表达风格的类型，而是法律文件本身的文体学意义，因而在卡多法官这里文学之于法律的关系就不是攀附的，而是不可避免的。卡多佐法官对于法律与文学关系的界定，开创了"法律与文学"运动的现实主义的传统。他将研究文学文本的方式应用于法律文本的研究，在法律和文学之间所建立的联系更多的基于文体学，倾向于将在法律和文学之间进行某种程度与某些方面上的类比。

而文学与法律的"美德之辩"关系结构，则衍生出了法律与文学研究的另一分支。在这一结构中，法律是外在于文学的，文学之于法学不但不相抵触，反而是有所裨益的。阅读文学作品，对于法律人而言具有非常强的启迪和教育作用，能够帮助法律职业者洞悉人性和社会，从而作为一种特殊的知识可以拓宽法律和法学眼界，并为法律与文学的关系中带入人文主义的视角。作为美国历史上一位重要的证据法学家、法律教育家，威格摩尔在担任西北大学法学院院长期间，在其一系列为提升该校学术研究水平和学术潜力的重要举措之中，较为引人注目的是，威格摩尔为法学院列出了6份小说阅读书目，多达1000余本小说，并以对小说中各类法律主题的分类为中心，对文学反映的法律问题进行了归纳，威格摩尔将与法律相关的文学作品大致分为四种类型：一是描写刑事侦查、追捕及惩罚的与犯罪学相关的文学作品，二是描写法庭审判情景的文学作品，三是描写法律职业人职业生涯及其特征的文学作品，四是传播法律文化的文学作品[①]。威格摩尔进一步指出，文学对法律具有独特的用益，其显著作用主要体现在：首先，文学对法学的助益在于其所带来的特殊的知识类型和超越法律局限性之外的人文关怀（人性），因而大大拓展了法律人的知识视野和思维宽度；其次，文学知识和思维的特殊性，以及通过阅读小说及其他文学作品的培养，有助于提升法律人的思维修养，且有助于将法律人塑造为有教养的群体，因而应当引入法律教育系统，成为法律人通识教育和职业

① 赵笑君、梁胜：《从孟德斯鸠到威格摩尔——法律"系统"进化论的诞生》，载《江西社会科学》2011年第2期。

素养教育的必不可少的组成部分；再次，威格摩尔对文学中法律主题的类型的总结和归纳，使得有益于法律与法学的文学作品的内容成为一个极为开放的领域，这种开放性的眼界使得法律与文学的交叉研究能够始终紧随时代、始终充满人文关怀。威格摩尔的一系列努力，为"法律与文学"运动夯实了人文主义的传统，成为法律与文学研究的基本的价值取向。

　　威格摩尔和卡多佐分别继承（或开创）了两条将法律和文学彼此进行联系的不同进路，即文学中的法律与作为文学的法律。但这两种关联模式的差别在法律与文学发展的早期阶段往往是被忽略的，理查德·维斯伯格所指出："如果说威格摩尔想让律师们很好地阅读，那么卡多佐就是希望他们清晰而充满力量地写作。他们都将'文学学科'视为令（法律）专业精熟的不竭源泉。"①而这两者所开创的研究范式，直至 20 世纪 60 年代初，才作为法律与文学的两大分支被明确地界定下来。伊弗里姆·伦敦在其《法律的世界》一书中，将部分章节分别命名为《文学中的法律》与《作为文学的法律》，其列举的与法律有密切关系的文学作品，不仅包括威格摩尔所关注的有关法律的伟大的文学作品，也包括卡多佐所倾心的历史上著名审判中法律人所撰写的优美文章。而文学中的法律与作为文学的法律两种范式之间存在着的巨大差异，在法律与文学研究未获得充分发展的前提下并不会显示出来，法律与文学所带有的时代烙印或其所负有的时代使命决定了其基本的研究范式。

　　但将法律与文学视为一个整合体，并对其内部关系进行探讨，可以追溯至20 世纪 70 年代，美国密执安大学法学院教授詹姆斯·怀特所著的被誉为"法律与文学运动开山之作"的《法律的想象：法律思想与法律表现之性质研究》。在该书中，怀特教授指出，文学研究与包括法律解释在内的解释活动十分相似，因而文学研究应当成为法律教育的组成部分之一，因为文学研究包含了关于法律与司法判决的可供言说之物，并且文学大师笔下的众生相，对人性的本质和矛盾的追究、探讨，无疑是法律人执业所必备的知识。

　　1998 年，执法经济学学派执牛耳的著名学者、美国第七巡回上诉法庭资深法官理查德·A．波斯纳出版了著名的《法律与文学》一书，在该本旨在批判"法律与文学运动"的著作中，波斯纳法官明确了法律与文学之间的四种重要

① See Richard H. Weisberg. Wigmore and the Law and Literature Movement. Law and Literature，Vol.21，2009. p.130.

的联系,该书前两编的内容分别对应文学中的法律与作为文学的法律,第三编的核心内容为"法律学术中的文学转变",被总结为通过文学的法律,第四编的核心内容为"法律对文学的规制",被总结为有关文学的法律(law of literature)(即叙事法理学)。于是,在此后许多学者笔下,"法律与文学"成为一个统合的、具有如下四个分支的研究领域:文学中的法律(law in literature)、作为文学的法律(law as literature)、通过文学的法律(law through literature)以及关于文学的法律(law of literature)。这种四分支学说,成为目前被较多学者所接纳和采用的"法律与文学"关系的界定方式,但作为一种研究的方式和进路,四分支学说仍然没有突破"作为文学的法律"与"文学中的法律"两种研究范式。

但随着20世纪80年代美国法理学界发生的深刻而广泛的"法理学解释学转向"变化,法律与文学运动逐渐呈现出全新的面貌:即法律与文学学术探索由过去作为一种文化与文学之人工物品逐被如德里达、福柯、海德格尔与维特根斯坦等一些学者转变为作为文学的法律研究范式的所谓"叙事法理学"或者"解释法理学",大体上来说,所谓叙事法理学通过讲故事的方式试图揭露并颠覆现代法理学普遍的思维定式或者传统法学的叙事方式;而解释法理学则由诠释学理论发展而来,认为法律在本质上是众多法律角色的解释性实践活动。至20世纪70年代,法理学的许多领域都受到了"法律与文学"运动的影响。文学中的法律所侧重强调的话语风格和修辞属性逐渐退居其次,强调叙事法理学或解释法理学的法律与文学学者,开始超越西方文学的伟大作品而转向文学理论的重要文本,结构主义、后结构主义、解构主义以及法律文本的文学翻译,使得解释学、文化与叙事理论等学术实践借由法律与文学的研究,大大扩展了美国法理学研究的范围。

20世纪80年代晚期开始,法律与文学运动对基本的普遍预设提出了质疑,这些预设通过导向对制度语言的伦理运用来塑造演绎而成的法律文化。批判社会理论家的变革观念时发现了新的解释策略。这种新的解释策略激励了法律与文学运动,并拓展了这场运动的理论基础。其中,罗蒂的文学批评与新实用主义对现代法理学中的基础主义提出了挑战。新实用主义依赖于众所周知的"实践理性",借助法律解释的情境进路,为基于经验、情境与常识的迫切问题提供"最优的答案"。1995年,沃德教授出版《法律与文学——可能性及其视角》一书,进一步论述了哲学、经济学、社会学、心理学、逻辑学在文学作品

中的"集体跨界"以及由此产生的法学跨界研究的理由、依据和可能。由此，"法律与文学"运动具有了越来越浓厚的后现代法学意味，而后现代法学话语的不断深入，也在某种程度上进一步刻画了"法律与文学"运动的基本性格：法律与文学作为一个独立的研究领域，其后现代的解释策略表达了学者对法律与法理学的不同理解模式之一——法律与文学运动提供了一种不同的视角，通过这一视角，可以看到法理学的完全不同的可能性，法律与文学的视角拒绝将法律视作限制性修辞与中立理性的法律观，无论是审视文学中的法律，还是将法律作为文学文本进行阅读，"法律与文学"均鼓励法律人开始从一种多元文化与后现代主义的视角来审视法律。

由此，从柏拉图所隐喻的"法律与文学"的两种关系雏形，经卡多佐和威格摩尔初步开垦所奠定的两种研究范式，到怀特、波斯纳等学者所总结的"法律与文学"进一步确立与总结的四个研究分支，再到后现代法理学转向以及由此而产生的在法理学领域的深刻的理论扩张，"法律与文学"运动呈现出一幅逻辑脉络十分清晰而发展十分复杂的图景。在法律与文学逐渐发展成为一个独立的研究领域、形成独立的研究方法的过程中，二分法始终是这一研究领域的基本结构，人文关注是"法律与文学"的基本价值取向，而多元地、去中心化地审视和解释法律，则是法律与文学研究的基本面。

三、"通过文学的法律"在中国的发展

"通过文学的法律"这种研究法律的方法，自20世纪90年代起被引入中国[①]。但有趣的是中国法学界对这种研究方法予以重视的，却恰恰是对这一领域最坚定的批评者波斯纳法官《法律与文学》一书[②]以及他的另外著作。较早被翻译成中文的波斯纳法官的《法理学问题》一书第十三章《文学批评、女权主义和公有社会论对法理学的看法》，既展示了法律与文学的研究方法，也对法律和文学运动进行了理论上的评价，当然，波斯纳法官主要是表达了对法律与文学两者间的巨大差别，并对法律与文学研究的前景表达了质疑。除此之外，本杰明·N．卡多佐法官的《演讲录　法律与文学》、沃德教授的《法律与文

[①] 徐忠明、温荣：《中国的"法律与文学"研究评述》，载《中山大学学报》2010年第6期。
[②] 该著首版时，以《法律与文学——一种被误读的关系》命名，但该书再版时，波斯纳法官删去了"一种被误读的关系"，似乎默认了法律与文学研究的价值。除此书之外，波斯纳的《法理学问题》《超越法律》《正义/司法的经济学》等一系列法理学著作，也在相关章节讨论了法律与文学研究的问题。

学——可能性及其视角》等一系列在法律与文学学术史上具有重要意义的文献,陆续被翻译成中文,介绍和评价美国法律与文学运动的学术文章犹如雨后春笋一般,频繁见诸各类法学学术刊物,使得法律与文学研究以一种耳目一新的姿态进入中国学者的学术视野。但是,仍有部分"法律与文学"运动的经典文献,至今尚未被翻译成中文,例如怀特的《法律的想象》尽管被视为法律与文学研究的开山之作,但遗憾尚未译成中文出版,而统合法律与文学关系的重要学者伊弗里姆·伦敦的《法律的世界》一书以及标志着法律与文学运动后现代主义转向的罗伯特·维斯伯格的《法律的批判》等一系列重要文献目前也尚未翻译成中文。这种局面,使得这一阶段中国学者在应用法律与文学研究方法进行实际研究时,难免陷入对波斯纳的依赖,并显现出对于"通过文学的法律"研究进路上形成思考的过于狭隘性。

但就"通过文学的法律"尝试上,不少学者成就突出。比如1996年,苏力教授撰写的《秋菊的困惑与山杠爷的悲剧》一文,运用对文学文本所反映的法律问题进行探索性思考,对当时热映的两部"法制题材"电影《秋菊打官司》与《被告山杠爷》所隐含的深远的法学问题(即现代法治与传统乡土社会的不相容、无法回应传统社区成员在生活中面临的问题,又打破了原有社区的基本秩序的问题),进行了深入而细致的分析,这一学术成果以其独特观点在当时学术界引起热议。但在本书撰写者看来,该文的附录《从文学艺术作品来研究法律与社会》,对法律与文学研究的方法论进行了系统的介绍和分析,这是我国法学界关于"法律与文学"方法论方面较早的正式研究成果。特别值得注意的是,苏力教授在《从文学艺术作品来研究法律与社会》中,对文学文本真实性问题进行了初步的尝试性的回答[①]。此后数年,苏力教授沿用这一方法,以中国传统戏剧文本为研究对象,对复仇(《复仇与法律:以〈赵氏孤儿大报仇〉为例》)、婚姻制度(《制度变迁中的行动者——从梁祝的悲剧说起》)、司法证据(《窦娥的悲剧:传统司法中的证据问题》)等一系列法律现象背后所隐含的法学问题,进行了深入的分析与思考,并结集为《法律与文学:以中国传统戏剧为材料》一书出版。在该书导言《在中国思考法律与文学》中,苏力教授对当时

[①] 苏力教授在此文中对文学文本具有一定真实性的说明,总结起来可以归为以下几点:一是现实主义流派的文学艺术作品,其人物及事件是有原型的;二是作品中的人物和事件本身是否真实发生过,而是事物显示出来的逻辑关系和普遍意义;三是有文学理论支持这种分析;四是通过文学作品解读将使法学研究保持开放性(参见苏力《法治及其本土资源》,中国政法大学出版社1996年版,第39—42页)。

中国"法律与文学"研究的现状进行了梳理,并提出中国法律与文学研究的问题意识,在于从文学作品中发现和提取与当前中国法治转型密切相关的问题,进而从法社会学的角度加以解释,以期建立有关法律问题的新理解①。尤其值得关注的是,苏力教授在《这是一篇史学论文?——有关〈梁祝〉一文的反思》一文中,对文学文本的真实性问题,再次进行了更为系统地研究和分析。苏力教授在该文中,对于文学文本的真实性,提出了系统的说明,可以归结为以下几点:① 历史事实同文学文本一样,同样是后代思想者根据各种信息创造性治理构建的产物;② 史料与文学文本一样,其提供的信息都是不完整、不可能完全准确的;③ 在构建的过程中,理论模型和思想、新的视角、社会科学理论的指导、对社会因果规律的追求和理解,反而是构建物能否最大限度返回"历史事实"本真的关键因素,就此而言,文学文本的真实性并不一定低于史料的真实性②。尽管苏力教授的这一番分析,并不能算是对文学文本真实性问题的"回答",即直接肯定文学文本的绝对真实性,而仅仅是借助后现代史学理论对这一问题进行了"消解",即通过模糊文学作品与史料之间的绝对界限,从而使文学作品通过法史学(甚至因此被限定在法史学范围内)而进入法理学的研究领域,因而并不能够使"法律与文学"在使用文学文本时在真实性问题上具有更多的自信,但这种对"法律与文学"研究的基本假设进行思考所达到的研究深度,仍然是同领域其他学术研究成果中所鲜见的。同时,苏力教授在这一领域的学术旨趣,主要集中在对文学艺术作品所反映的深刻而广泛的法理学问题进行发现、还原和分析,这种努力也使得文学中的法律这一分支成为中国法律与文学研究的主要方向。

20世纪90年代末期开始,我国法学界有较多的学者关注法律与文学研究,对这种方法论进行了更为深入的思考和探讨③。1999年,冯象博士发表了《法律与文学》一文,作为《木腿正义》的代序,在该文中,冯象梳理和批评了"文

① 苏力:《法律与文学:以中国传统戏剧为材料》,生活·读书·新知三联书店2006年版,第3—7页。
② 苏力:《这是一篇史学论文?——有关〈梁祝〉一文的反思》,http://www.360doc.com/content/17/0404/07/36069050_642696246.shtml。
③ 其他学者对法律与文学进行介绍和评述的文章,参见:吴玉章《法治的层次》第8章《法律与文学运动的启示》(清华大学出版社2002年版,第223—258页),信春鹰《后现代法学:为法治探索未来》(载《中国社会科学》2000年第5期),沈明《法律与文学:可能性及其限度》(载《中外法学》2006年第3期),明辉、李霞《西方法律文学运动的形成、发展与转向》(载《国外社会科学研究》2011年第2期),许慧芳《轮文学中的法律——以英美法理学研究为例》(载《政法论坛》2014年第6期)等。

学中的法律"和"作为文学的法律"两种研究类型的理论逻辑及其内在困境,还明确就"法律与文学"何以可能提出了终结性的纠问,并且在该文中,冯象特别指出了文学作为一种意识形态呈现的社会控制作用,从而在一定程度上开拓甚至重构了法律与文学的研究视域。有学者称,"此后众多类似的评论文章大多未能超越该文的深度和广度"[1]。此后,胡水君博士在《法律与文学:主旨、方法与局限》一文中,认真分析并认可了波斯纳对法律与文学研究的质疑,并更深入地介绍和分析了20世纪70年代末之后法律与文学后现代转向的学术现状并指出尽管我国也存在法律与文学研究实践,但状况与西方的法律与文学运动不同,这种差异根植于法律与文学兴起的整体语境和问题意识的差异[2]。而刘显星在其硕士学位论文《法律与文学:后现代之维》中,回应了西方法律与文学运动的后现代转向,提出后现代哲学是法律与文学的精神底蕴,并提出放弃法律与文学的四个分支结构,主张法律就是文本,应当运用包括文学理论在内的各种社会科学理论研究法律,摆脱法教义学的狭隘和僵化,还法律以复杂和多样。刘显星的这一观点,既回应了美国法律与文学后现代转向的多元化研究取向,又关照了法律与文学学术史中自威格摩尔到维斯伯格这一分支所坚持的统合法律与文学两个学科的学术努力和思想,对于我国法律与文学运动的未来发展具有重要的启示意义。

除了对法律与文学进行必要的理论探讨和反思外,法学界开始运用这一研究方法,进行了具体的学术研究实践。自20世纪90年代起形成的较有影响力的学术成果,除了前述苏力教授的一系列著作外,梁治平先生的学术随笔《法意与人情》,在挖掘传统中国法律文化的内涵和特征时,使用了较多的古代文人笔记、小品和故事,并且在行文风格上着力凸显文学特色;贺卫方教授的学术随笔《法边馀墨》、刘星教授的《西窗法雨》《古律寻义》、郭建教授的《中国法文化漫笔》等均以叙事法理学的方法,通过"讲故事"的方式和介于说理散文和记叙文之间的文体,以文史互证的进路对西方法律制度和思想史及中国法律制度和思想史上较有影响力的法律问题,进行了评述和分析,这种轻松的文风和易于普通读者接受的叙事方式,甚至使得这类学术著作成为畅销书籍。而以中山大学徐忠明教授为代表的一部分学者,则对中国传统戏曲、杂剧、小

[1] 参见苏力"这是一篇史学论文?——有关《梁祝》一文的反思",http://www.360doc.com/content/17/0404/07/36069050_642696246.shtml。
[2] 胡水君:《法律与文学:主旨、方法与局限》,载《中华读书报》2001年10月24日。

说乃至谚语、笑话、竹枝词等文学作品中所隐含的古代司法制度和判词的叙事策略进行了广泛而深入的挖掘,其研究问题不仅包括文学中的法律,也包括法律(律令、判词等)的文学表达,即法律与文学的另一个分支——作为文学的法律。

法律与文学自 20 世纪 90 年代进入中国以来,一方面,得到了大多数学者审慎的接受,形成了独特的研究领域,并为法学贡献了新的视野和更为丰富的问题,使得法学的研究方向和研究方法具有了更多元的可能。在法律与文学研究的两个分支中,文学中的法律显然获得了更多中国学者的重视,这显示了中国学者在这一领域的问题意识,显然来自文学作品所反映的广泛而深刻的法学问题,就目前发展情况来看,法律与文学研究在我国方兴未艾。另一方面,相当数量的学者对于法律与文学研究的科学性、系统性和后现代主义不可避免的碎片化、偶然性及个人化提出了各种质疑[1],甚至苏力教授本人也对目前中国的法律与文学研究更多的以文化快餐式的热映影视作品为素材,而鲜少以汉语经典文学文本(诗歌、戏曲、杂剧、小说、判词等)为素材,从而使当今中国法律与文学研究的学术努力充满不确定性的现状表达了担忧[2]。但总体来讲,尽管法律与文学研究在我国的发展仍有许多有待探索和澄清之处,但是法律与文学研究在中国的未来前景,仍然是值得期待和付出不懈努力的。

四、本书的立场

本书是以"通过文学的法律"立场展开研究的,当然它有着明确的问题意识。所做研究中撷取改革开放 40 年来较有影响力的 22 部影视作品,试图对这些作品呈现的特定时空环境下的与法律相关的现象进行还原,分析作品反映的法律问题在特定社会结构下的存在和实现方式,作品中以影视的形式所作的思考与法学界思考的关系,并从推进中国法治进步意义上探讨作品所具有的价值。

更进一步,本书还希望通过按照影视作品发表的年代顺序编排,向读者呈现这些作品所反映的法文化和法意识在改革开放 40 年社会变迁的背景中呈现的流变,并从这个维度,呈现改革开放 40 年里中国法治在意向维度上的发

[1] 苏晓宏:《法律与文学在中国的出路》,载《东方法学》2011 年第 4 期。
[2] 苏力:《"一直试图说服自己,今日依然"——中国法律与文学研究 20 年》,载《探索与争鸣》2017 年第 3 期。

展脉络。从80年代初,对法律是什么的发问(《法庭内外》),到法的惩戒功能的社会实现的思索(《少年犯》),逐步发展到较深刻的不同法文化和法意识的碰撞的主题(《秋菊打官司》《被告山杠爷》)和更为现实和深刻的社会结构分化与社会整合中的法律问题(《十二公民》),以及单独关注某些具体领域的作品,如对风险社会控制进行的探讨(《盲井》)、对未成年人保护的思考和反思(《亲爱的》)、对法律职业群体的社会功能和社会定位的深入思考(《法官妈妈》《法官老张轶事》《真水无香》《碧罗雪山》《马背上的法庭》《金牌律师》)等,还有通过文学对政治问题进行反思的作品(《归来》)……等。借由这些作品,大量直观的画面、信息会再次呈现,使观察者可以在不借助概念的情况下直接步入影片所建构的微观情境,更直接地洞见问题的本质。当然,对这些作品以时间的角度进行观察,就排除了按照相同主题或相同导演或相同出品人等的角度进行观察和研究的可能。本书在这一领域所做的努力是一个角度,期待着感兴趣的学术同仁富有智慧的高见或批评。

ID# 第一篇 法与情的关系
——基于电影《法庭内外》的讨论

一、故事梗概

故事以温泉市某区法院宣判一件交通肇事案开始,判决:市革命委员会夏主任的司机许大槐酒后行车,撞死女体操运动员姜燕燕,由于当时天黑雾大且许大槐睡眠不足,因此许大槐犯交通肇事罪,属于过失犯罪。加之肇事者事后主动投案,认错态度良好,过去一贯遵章行车,表现很好,此次为初犯,因此免除刑事处罚。

姜燕燕的母亲对此判决愤愤不平,上告到市中级人民法院,法院女院长尚勤主审此案。尚勤在与受害者母亲沟通了解案情时,受害者母亲说:"撞死了人,因为天黑雾大,一年牢都不判,尚法官您说这样公平吗?法律就是这样规定的吗?"同时尚勤收到了来自姜燕燕母亲的上诉意见、学校体委的意见以及街道的意见,大家都认为就因为许大槐是市革命委员会主任的司机,区法院才免予刑事处分,希望尚院长能彻查此事,让犯罪者接受应有的处罚。

带着受害方的疑问和期许,尚勤着手对案件进行调查。一次尚勤和其他审判员正在对案件进行讨论,他们收到了一封匿名信,内容是"许司机没有压死人,他无罪",尚勤利用这一重要线索找到了寄信的唐小素,在对她的第一次交谈中,唐小素证明案发时她正好看到许大槐步行去给夏主任送药,但事后由于唐小素受到恐吓,而更改了陈述。同时夏主任家的四姨也证明案发时许大槐并没有开车,而是来给夏主任送药的。药方上也提取出了许大槐的指纹。尚勤掌握这些信息后对许大槐进行审问,迫于证据的压力,许大槐承认那时自己没有开车,是张智鹏开的车。随后张智鹏被拘留,在审问张智鹏时,一开始张智鹏承认是自己开车撞死了姜燕燕,当尚勤问到是肇事车辆的哪个部分撞死了姜燕燕时,张智鹏回答错误,并供出是夏欢开车撞死了姜燕燕,之所以愿

意顶替夏欢,是因为夏欢的母亲答应不会让他受到刑事处罚并给他安排工作。夏欢终于被揭露出来,进入拘留所。

尚勤审问夏欢时,夏欢直接承认了自己的罪行,但态度却完全无所谓,也没有说出全部事实。在审判庭上唐小素和张志鹏出庭作证,夏欢其实是由于强奸姜燕燕未遂,开车故意撞死姜燕燕并逃逸的。最终在庄严的法庭上,夏欢被判处死刑。夏欢呆住了,说了一句"一切都晚了"。

与此同时,故事中还有另一条主线,即体现情与法的关系线。在大家都认为是许大槐肇事逃逸时,夏欢的妈妈柳主任让丈夫夏主任给尚勤打电话,询问案件审理进展,夏主任不知隐情,让尚勤秉公执法,但柳主任明显有希望借夏主任之口给尚勤施以情感之压的意图。柳主任还邀请尚勤来家里做客吃饭,并同时请来许大槐和他的母亲,试图用尚勤的同情怜悯来使许大槐免于刑事处罚。柳主任还亲自问尚勤打算如何判此案,尚勤说现在案件尚存疑点,还是要通过案件事实来决定如何判决。在许大槐的防线被攻破后,柳主任开始有些许紧张,但张志鹏出于可以解决自己的工作问题而坚持替夏欢背罪,直到尚勤找出新的证据。在夏欢进入拘留所后,故事中情的展现达到顶峰,尚勤家的电话响个不停,都来为夏欢求情,有人说出于夏主任的地位官职,要懂得变通;有人说夏主任曾有恩于你,要知恩图报。柳主任也泪流满面地跟尚勤讲自己只有一个儿子,希望尚勤网开一面。由于事情渐渐水落石出,柳主任知道真相瞒不住了,便向丈夫夏主任讲出了实情,夏主任听后对妻子的行为感到十分气愤。待情绪缓和后,夏主任颤颤巍巍地进了尚勤的办公室,问了一句"严重吗",尚勤回答"严重"。

到这里众人的情绪开始出现转折,大家慢慢接受了法不容情的事实,在夏欢最终被宣判处以死刑时,柳主任只是默默流下了眼泪,她知道一切于事无补,儿子也是罪有应得。

二、影片中的法律问题

这部影片主要讨论了法与情的关系问题,特别在中后段达到高潮,尚勤在法与情之间挣扎。广义的法律可以理解为国家上层建筑的一部分,包括法律、法规、规章等,相对易于界定;而中国本土发展起来的人情融进了华夏文明五千年来的社会历史,受年代、地理环境的影响十分巨大,差异性明显。社会学家金耀基总结了人情的三层含义:一是指宽泛意义上的人之常情,如喜、怒、

哀、惧、爱、恶、欲等个人情绪反应；二是指礼尚往来中的交换资源；三是指中国社会中人与人的相处之道，这种相处之道的核心要旨是要做到"己所不欲，勿施于人"以及"己之所欲，施之于人"，即一种推己及人的"忠恕之道"。本片中涉及的人情主要是后两种，即建立在利益基础上的人情关系以及儒学中的为人相处之道。

人情介入法律的程度决定了其对裁判的干预影响力的不同。我们可以将人情关系想象成不同大小的同心圆，人情所围绕的关键人物是同心圆的共心，其他人的行为都是同心圆内的动点。由于越靠近中心点的圆的面积越小，动点的活动空间随之越狭窄，因此越靠近共心的动点被限制得越紧，受人情关系的约束也就越大。反之亦然。依据这一理论可对影片中不同人物的不同行为做出解释。

夏欢强奸未遂杀人后，夏欢的母亲柳茹濂属于同心圆内最靠近共点的一圈，她首先想到利用自己所建立的交换资源帮儿子脱罪，通过寻找替罪羊和多处请人帮忙的形式，使儿子免于刑事处罚。以老金、林秘书为代表的一系列赖于夏主任权威的人属于由内向外的第二圈，他们纷纷给尚勤打电话分析利害关系、替夏欢求情，希望可以获得与夏主任一家交换资源的资格。尚勤处于第三层的位置，她对夏主任的情基本摆脱了利益取向，更多的是一种恩情，因此多数情况下她是内心的挣扎，而非政治关系斗争。辅之以尚勤特有的刚正，使她得以理性分析案情，最终依照法律对夏欢做出了公正的判决。以小甘为典型的新一代青年位于最外层，他们与案件基本上没有利害关系，加上思想比较激进，认为越是涉及人情，越是高官越应该重罚，并提出设立道德法庭，审判这些人的灵魂。位于最外层的这些人虽然摆脱了该共点发出的向内约束力，但其在针对案件的事实进行裁判的过程中加入了自己的主观态度的行为，可以被看成是一种与人情相对的反向过激行为。可见上述四种人面对同一事件的四种处理方式都无法与人情脱离干系。

为什么会出现这样的情况呢？当法律与人情相互交织时又该如何解决呢？

罗荣渠先生将通往现代化的道路大致分为两种类型：一类是内源型现代化，这是通过社会自身力量的内部创新而推动了政治、经济变革的道路，其外来影响居于次要地位；一类是外源的现代化，这是在国际环境影响下，社会受外部冲击而引起的内部的思想和政治的变革并进而推动经济变革的道路，其

内部创新处于次要地位。郭星华先生根据法律价值体系的来源,将其划分为三种类型,即内生型、植入型和混合型,有了前面对现代化道路分类的解释则不难理解这三种类型的含义。中国的法律价值体系属于混合型,纵观中国近代,以鸦片战争为起点到中华人民共和国成立,我国的现代化可以概括为外来植入、大部分抵制、小部分吸收。中华人民共和国成立后,大量采纳苏联法律体系,是一种外在的被动的法律现代化,很难真正改变一国的法治意识。由于封建制度在我国存在两千余年,对社会各方面都产生了深远影响,因此外来的法律体系进入我国后的情况十分复杂,既有本土因素又有外来思想,两股势力势均力敌,相互对立的同时又融合吸收。我国法律在现代化的过程中无法摆脱本土文化传统的影响,人情对法律的影响就体现了这一点。法律面前人人平等、证据决定事实、事实决定判决的观念不是自生的而是外来传入的,很难真正扎进社会的根基之中。法律作为上层建筑,应该由经济基础衍生出来,然而我国的法律制度是从外国传入后影响社会生活,是一条不同的路径。笔者认为,接下来应是通过法律意识的不断普及,法治思想得到提升,人们可以自觉地在社会活动中依法办事,由此内生出一系列本土的正当的法律精神和规范,逐步从混合型变为内生型。

很难讲人情对法律的利弊孰轻孰重,的确,当下发生在我们周边的冤案错案大多是由于权钱交易导致的,根据上面的分析,这很大程度上是由于内外不匹配造成的。中国的人情观念与外来的法律规范不匹配,两者加和产生了许多难以解决的问题。而按照前文所描述的发展路径,应从人们的法制观念入手,这一观念可以是向他国学来的,也可以是在社会实践中感知的。再从各种法治观念中总结出适合中国的法治理念,或许人情也将被合理地融入中国特色的法律体系当中。这些有赖于社会的发展变迁以及更多学者的讨论研究。

三、评价

(一)影片讨论的问题与当时学术界思考的联系

电影于1980年上映,笔者通过中国知网检索了从1979—1990年的期刊论文,共计30 354篇,其中法理法史类论文最多,达9 981篇,其中诉讼法与司法制度类有5 140篇、刑法类有3 427篇。电影讨论的人情与法治问题主要属于法律理论方面的分析,其中多集中在以下几个问题:以宪法为依据谈公民的权利与义务;以古为鉴,探究根植中国的法律文化传统;对比中外,寻找外国

法律体系中可借鉴之处;有关刑法的研究;市场经济下法律体系变化发展的探讨等。

从1980年一年发表的173篇论文来看,人治与法治是当时学术界讨论的热点问题之一。笔者选择了1980年的13篇文章,来分析电影出品的年代学术界关于法与情、人治与法治问题的讨论重点。关于这一问题,概括起来主要有四种不同意见:第一种,要人治不要法治;第二种,既要法治也要人治;第三种,要法治不要人治;第四种,我们社会主义国家应该抛弃"人治"与"法治"的概念①。

第一种观点曾经盛行于20世纪50年代末,而到了80年代仍然有一定的市场。在当时的50年代法制尚不完善,为了加强社会主义专政,在刑罚方面人治的观点较为泛滥,其所引起的一系列问题,给我国人民造成了极大的灾难,改革开放后,基本已经没有人再公开提出这一观点了。持第二种观点的学者将"人治"理解成特定职位的人进行的立法和执法,并认为再好的法律都需要人来制定和实施,因此"人治"与"法治"之间不是绝对对立,相反两者是相辅相成的。持第三种观点的学者主要从"文化大革命"对法治的破坏的角度出发,认为划分法治与人治的最根本标志是法律与个人意志(少数人的专制)发生冲突时,两者哪个效力更高。法治就是法律高于个人意志,人治则相反。由此得出"法治"与"人治"不相容,在任何时候都不存在相互结合的问题,为了不重蹈"文化大革命"的覆辙,就必须要实行法治摒弃人治②。持第四种观点的学者认为从中国古代法制历史来看,"人治""法治"观点的内容都比较复杂,又各有其特定的含义,并不同于国家、法律、法制、专政等各个阶级都可通用的一般概念。"法治"思想最本质的特征是法律至上;"人治"本意不是指一般人的统治,更不是阶级的统治,而是"贤人政治"。欲强调社会主义法制的重要性,不一定非要"社会主义法治"提法不可,因为这样一来又会导致不必要的思想混乱。加强社会主义法制是党的坚定不移的国策,不会因为不用"法治"一词而遭受忽视③。

影片中讨论的关于法律与人情的问题,是法治与人治争论的一个分支体现。当时的普遍观点对"法治"有三种理解:一是法家主张的"法治",即崇尚

① 谷安梁:《讨论人治、法治问题的实质和意义》,载《北京政法学院学报》1980年第1期。
② 何华辉、马克昌、张泉林:《实行法治就要摒弃人治》,载《法学研究》1980年第4期。
③ 张国华:《略论春秋战国时期的"法治"与"人治"》,载《法学研究》1980年第2期。

法律,严刑酷法,这一概念不易被现代社会所接受;二是"法律至上",完全排除人治;三是法治更倾向一种民主、排斥专制的治国方针,法律具有最高权威,一切工作都要有法可依、有章可循。第三种观点更能为多数学者所接受,影片中尚勤最终严格依法办案也是这一观点的体现。对于"人治"的理解,在当时分歧较大,一种观点认为"人治"等同于"专制";另一种观点认为任何法律的制定实施都需要人的参与,人参与治理即为"人治"。影片中体现的人治是一种类似于人情社会、关系社会的概念,既不是绝对的专制,也不是所谓的治理,是一种人情高于法律、人情妄图主宰法律的错误观念。由于当时对于法治与人治的争议尚没有定论,因此影片没有着重讨论这一问题,而是通过"法治"与"人治"的模糊代表词"法律"与"人情"进行讨论,明确传达了法律高于人情的观点。

对于人情社会的理解有很多方面,其中包括影片中所体现的关系社会、熟人社会以及80年代讨论较多的"人治"传统。"人治"传统体现在两方面:一是国家权力机制不健全,权力相对集中在少数人手中,司法不够独立,行政权过大,随时可以影响司法权、审判权;二是人在许多制度中的作用较大,制度有弹性,可伸缩,甚至存在漏洞,都给了人治传统滋生的温床。同时影片还着重展现了关系社会及熟人社会。在夏欢杀人后,不断有人甘愿为夏欢顶替罪名,一是暴露了这些人法律意识的淡薄,二也说明我国的法制极度不完善,以致故意杀人也可通过人情开脱以免除刑罚。在夏欢进入拘留所后,不断有人给尚勤打电话替夏欢求情,可以看出关系之网的复杂,有人替尚勤考虑,有人想通过"患难见真情"为自己的仕途铺路,不管动机如何,这些人的行为都是基于关系。熟人社会则体现在尚勤与夏主任一家的交情,对于尚勤来说,关系并不是她所在乎的,使她彷徨的是夏主任一家对她的恩情,她深知夏主任这些年来承受的苦难和生活的不易,她不忍心自己老大哥失去唯一的儿子。此时熟人社会的影响便显现出来了。

(二) 影片的积极意义

影片并没有完全涵盖当时学术界的观点,即没有对法治和人治的定位进行阐述,而是用一个相对模糊的方式表达了"法治"高于"人治"的观点。影片主要是针对社会现象以及舆论热点,而不是学术界的观点,因此影片中的很多解释界定并不准确,但作为面向广大群众传播信息的媒介,笔者认为足以达到

其目的。这样一个呼吁"法制意识"的影片在改革开放初期上映具有重大作用,经历了法制被严重摧残的中国,亟需上下一起完善法制、学习法制。该电影有助于提高公民的法律素养,降低公民对人情的依赖程度,尽快从"文化大革命"的阴影中走出来,向世人展现一个全新的中国法制,重新树立法律的威信。

影片所主张的观点其积极意义必须肯定。电影出品于1980年,"文化大革命"刚刚结束四年,"两个凡是"的思想在当时社会还存在广泛影响。在这一时代背景下,电影宣传的法不容情的思想,是文化与政治相互作用的结果。电影开头一句"法律就是这样规定的"体现了在没有得到应有救济后众人的无奈,纵使有满肚的冤屈,也平静地接受了这一不公的判决。那么到底是法律规定出了问题,还是适用法律的方法出了问题?诚然,法律规则不会尽善尽美,但对于一些普世法则的规定,用来惩治有罪之人还是绰绰有余的。那么就是适用方法了,在当时中国法治刚刚开始恢复的背景下,行政与司法的界限还比较模糊,虽然有独立的司法机关,但受政治影响十分巨大。在本片中,人们的无奈显然是由于后者,为了人情幕后操作,致使有罪之人没有得到应有的惩罚,人们在讲出"法律就是这样规定的"时,更反映大家对法律的不信任以及法律权威成为空中楼阁之窘态。

要解决这一问题,需要司法机关坚守职业要求和法律底线。这一个案最终得到应有的判决——大家都认可的判决,表示众人都接受了这样一个完全依法审判的结果。这又涉及笔者前面讲过的相互作用的问题。社会的任何进步都不是简单的、单向的,而是复杂的、双向的,很难规定应由哪一方迈出第一步。作为与案件有利害关系的人,应减少人情对案件的干预;作为主审案件的法官,应秉持依法判案的基本准则,做出公正的判决;作为案件的受害方,应相信法律可以使自己的权益得到保障。法不容情的理念需要三方共同努力,无论是从外来的法律面前人人平等来解释,还是从本土的不徇私情来理解,减少人情对案件的负面干扰,司法权独立于行政权都是必要的。

这部影片基于当时学术界的讨论热点,在改革开放初期起到了重新唤醒人们法制意识的作用,影片选择法与情为主题,可见这一话题在那一时期的热议程度,即不仅学术界争论纷纷,社会大众的关注也集中于此。这部影片作为改革开放初期我国专业、非专业领域的法制思想的物质载体,不仅是当时反映社会生活、提升公民法律素养的重要途径,更为当代法制研究提供借鉴,不仅

可以通过学术著作了解那一时期的法制,还有了展现普通民众法制意识的媒介。

影片具有一定的学术价值,第一,从影片主要讨论的问题来看,在法与情的抉择中给出了自己的观点和选择,即法高于情。第二,影片中一些角色的台词体现了法律知识,例如"只有忠于事实,才能忠于真理","法律是无情的,如果一个国家有法不依等于无法","道德审判不是法律范围内的事,几千年遗留下来的封建特权思想很难短期根除",等等。可以看出,我国一贯是注重事实对法律判决的影响,而事实一般比较复杂很难查清,这会给案件的审查带来阻碍;后两句台词则体现当时法制不够完善、有法不依现象泛滥,人治观点浓厚,遇到问题从法律上难以找到依据,便妄图通过道德进行审判,而道德的标准难以界定,道德更多的是一种主观心智,这些问题在当时的社会都已被意识到并在积极寻找解决办法,由此推动了法治的进步,并铸就了现在法治进步的成就。

(三) 影片的局限

当然由于历史的局限性,当时法治的完善程度不高,很多在当代法治中的荒谬,在影片中却以合理的情节向下发展。首先是交通肇事罪减轻情节的认定问题,影片中疲劳驾驶、酒后驾车都作为了减轻情节,而这些在当代法治中都是该罪的加重情节。其次是关于自首对减轻刑罚的作用,影片中肇事者肇事后逃逸,导致姜燕燕未得到及时救治而死亡,虽后来返回自首,但其自首行为并未对危害结果起到阻止作用,实践中我们认为这是自首行为,可以从轻或减轻处罚,但这一情节在影片中对刑罚的影响明显过大。第三是回避制度的问题,这部影片中几乎每个角色之间都存在利害关系,其中尚勤和夏主任一家的关系尤为特殊,是恩情——在中国式情感中占有举足轻重的地位,然而夏欢这一案件却最终由尚勤主审,尚勤在前期调查中还多次与夏欢的母亲碰面,去夏主任家吃饭,这些在当代法制中都是严令禁止的。但在这部影片中,尚勤最终秉公执法、不徇私情却作为影片的主题,尚勤好似当代的包公,可见当时的法制完善程度还是很低的。

第二篇　期盼加强对青少年的关爱和引导
——基于电影《少年犯》的讨论

一、故事梗概

少年犯方刚、肖佛、沈金明等被押送到市少年犯管教所，因车上还坐着一位40多岁的女记者，她是《社会与家庭》杂志的记者谢洁心，出于社会责任感，她正在进行一次青少年犯罪问题的社会调查。

16岁的方刚因持刀杀人被判刑5年，他来到少管所以后恶习不改，经常打人，还顶撞管教人员。在洗漱间洗漱时，和方刚一同进来的肖佛帮方刚偷别人的牙膏被抓，方刚将对方一顿暴打。犯人暴连星欺负方刚是新进来的，在一次吃干饭时给他分了很少的菜，两个人当场打了起来，有些孩子不敢插手，肖佛起哄喊着"打呀，打呀"，场面吓坏了记者谢洁心。管教队长冯志学关了方刚的禁闭。赵所长通过调查，弄清了事情的起因，让冯队长把方刚放了出来，同时强调："不能用犯人来管教犯人。"后来撤了暴连星掌勺分菜的职务。

不久，方刚又在暴连星的煽动下，在课堂上故意扰乱课堂纪律，还奚落劝阻他的冯队长，冯队长好言相劝："你们知道你们为什么犯罪吗？既是文盲又是法盲。国家投入这么多让你们读书，就是不想让你们是文盲、法盲，你们竟然还不好好读书。"方刚说道："学什么学，不就是祖国啊，我的亲妈。我的亲娘都不要我了，我还学它干什么。""干部打犯人要扣一个月的奖金，你们这些管教队长，一个月的工资还不够两巴掌呢。"冯队长一怒之下打了他一巴掌。赵所长批评冯队长不该打人。为了给暴连星创造逃跑的机会，方刚便谎称自己吞进了一把折叠小刀。冯队长等人信以为真，千方百计地组织抢救，并且冯队长承认错误，许诺一定会救活方刚。冯队长的真诚使方刚的良心受到谴责，坦白了自己的错误。赵所长为了更好地教育他，没有对他进行处罚，这对他教育和触动很大。

在探亲的日子方刚一直盼着父母能够来看自己,但是父母并没有出现。方刚痛苦地吞下了折叠剪刀,所领导立即进行抢救,终于将他救活。谢洁心和冯队长又说服方刚的父亲到医院来看望儿子。方刚看到所领导这样爱护他,父母也做了自我批评,他暗暗下定决心,以后一定要重新做人。肖佛的父亲执意不认儿子,还痛骂前来找他的冯队长和谢记者。冯队长对他进行了义正词严的批评。

几进几出少管所的惯窃犯肖佛,对什么都不在乎,经常偷偷摸摸,惹是生非。刚进管教所时,队长问肖佛的家在哪儿,肖佛说不清;队长问他的父母亲名字叫什么,肖佛说:"我有三个爹三个妈,你问哪一个呀?"队长无奈地说:"一个一个讲。"谢洁心在和他接触中发现他机灵、聪明又讲义气,很为他感到痛心。这天晚上,她找肖佛谈心,肖佛进门就蹲到墙角说:"阿姨,你审问吧。"肖佛讲述了自己不幸的童年。原来他先后有过三个父母,他们全都把他当成负担而遗弃他。他从7岁起流落街头,后来因为求生存被偷窃者利用,教他如何偷窃,由此慢慢地堕落成惯窃。肖佛变坏的过程引起谢洁心的深思,她连夜写稿,向社会、向所有的父母呼吁,要关心孩子们的教育。

沈金明从小生活在条件优裕的家庭环境中,幼稚、单纯,但求知欲很强。他因为受黄色手抄本的毒害而犯了奸淫幼女罪。来到少管所以后,他受到领导和老师的教育,逐渐悔悟,并发愤读书。他在监狱里借收音机学英语,并且在外国记者采访的时候积极用英语回答问题,终于以优异的成绩考取了大学。谢洁心从他的事例受到启发,写了评论文章,呼吁对失足青少年不要歧视,更不要嫌弃。文章发表后在少年犯中引起强烈反响。

可她万万没想到,就在此时,她自己的儿子却因流氓罪被捕。他的孩子在没有家长管束的情况下,在家中和朋友们聚众看黄色影片、玩弄女孩感情等,最终因为流氓罪被带上了警车。谢洁心由于忙于社会工作,忽视了对子女的教育,更加痛切地感到自己肩负着挽救失足青少年的重大使命。

影片创作者在深刻研究众多生活原型的基础上创作了这部作品,提出了"挽救孩子、造就人才"的观点,提醒人们重视犯罪少年的心理变化和生活环境,增强人们的社会责任感。

这是一部描写少年犯罪分子在学校般的监狱生活中,在"教育、感化、改造"的政策指导下走上正路的故事。影片采用实景拍摄,选了18名犯罪少年做演员,以纪实风格的写实主义手法逼真地再现了少年犯服刑、改造的生活,

揭示了少年犯罪的家庭和社会根源。

这部影片在当时轰动一时,并不是因为表现手段多么高明,更不是由于什么炒作,而是通过一部影片让人们关注社会问题,这才是这部影片的最成功之处。尤其影片对后代、对人、对人类文明的一点提醒,更是值得推广观赏。

值得一提的是,该片第一次选用在服刑改造中的少年罪犯主演片中的少年犯王劫,又让这些犯罪少年自己谱曲并演唱了本片的主题歌。《少年犯》男三号演员也是影片主题曲演唱者王劫。因为拍摄电影立功,他的刑期从5年减到3年。他在出狱前整理服装时,全国各地和世界友人寄给他的信件足足有三麻袋,当管教把这些信件还给他时,都来不及看。结果这些信件都留在少管所了。出狱时他只有20岁,出狱后一直跟着一些歌舞团演出,后来去中央戏剧学院导演系进修了2年。

二、影片中的法律问题

影片的故事所提出的法律问题是法治社会的建设必须重视对青少年的积极教育引导。法治是市场经济发展的保障,在青少年的教育上也是这样。中国改革开放推进社会主义市场经济的建设,社会发生了重要的基础性的转型变化,这个过程中出现了值得关注的青少年犯罪呈上升趋势的问题。

以20世纪80年代的上海县为例,当时的学术界讨论过关于青少年犯罪呈上升趋势的现象:随着农村经济的不断发展,农民物质生活水平提高了。然而青少年犯罪率却呈现出有所上升的不正常现象。据调查,全上海县青少年犯罪率同1977年相比,1978年增加36%,1979年增加64%,1980年增加4倍,1981年增加6倍。五年中青少年犯罪案件数量占全县刑事案件总数的55.5%。原来有些犯罪活动在青少年中是没有的,随之也出现了。例如抢劫罪,1977年全县青少年无一人作案,1980年青少年犯抢劫罪的就有26人,1981年增加为32人。

为什么物质生活提高了,农村青少年犯罪率反而增加了呢?当时的青少年犯罪有如下特点:

(一)未成年犯侵犯人身权利罪突增

1980年以来,青少年犯的作案年龄更加趋向低龄化,作案起点年龄逐步提前,少年犯罪增多。据统计,1977年和1978年全县都只有一个少年犯罪,

1979年有4人,1980年增至14人,1981年为23人。少年犯所侵犯的客体,主要是侵犯公民人身权利的强奸罪和妨害社会管理秩序中的流氓罪。这两种罪占少年犯罪总数的49.3%。这是当时农村中出现的新趋向。就像影片中所反映的,谢洁心的儿子因为流氓罪最后被带上警车,这也便是在呼应当时流氓罪出现的社会现状。

(二) 盗窃案件突出

据调查,自1977年至1981年的5年中,上海县人民法院审结的青少年盗窃案占同类案件的63%。从逐年犯罪人数看,也呈直线上升的趋势。与1977年相比,1978年增加33%,1979年增加66.6%,1980年增加6倍,1981年增加11.8倍。这种盗窃案件具有两个特点:一是结伙作案的多。据统计,两人以上结伙作案的占37.3%。二是盗窃公共财物的案件增多。从1980年审结的盗窃案件来看,其中盗窃工业原材料的占盗窃案总数的22.5%。影片中主人公之一——肖佛,便是一个惯偷的形象,呼应了当时偷窃案上升的社会现状。

(三) 重新犯罪率高

在1977年至1981年间被判处的青少年案犯中,有过前科和其他处理的占53.9%。这些案犯把进公安机关视为家常便饭,几进几出无所谓。就如影片一开始,肖佛讲道:"这地方我熟,关几天就出来了。"可见当时的重新犯罪率的上升和青少年犯罪反省意识的薄弱。

(四) 杀人和伤害案中偶发性突出

在1977年至1981年间被判处的杀人、伤害案中,属于偶发性的就占36.1%。这些案犯仅仅为了一点小事,就刀刃相见,走上了犯罪道路。影片中持刀伤人的主人公方刚便是典型的例子,他脾气暴躁,因为小事便拔刀相见。对于青少年犯罪率之所以逐年提高,在当时学术界也总结出了很多原因:

其一,法制观念淡薄。一些青少年愚昧无知,不懂得遵纪守法的道理。三林公社劳动新村有一个21岁的青年朱某,当他犯了伤害致死的人命案后,派出所拘传他,他却说:"我不懂啥法律,你们用手铐把我铐去好了。"还有的青年在被拘捕时说:"手铐我还没戴过,戴戴倒蛮好。"可见他们堕落到何等程度。

这些青少年中,只要有一人谋划,马上就会有人参与共同作案。他们很少考虑自己对这些行为将负什么法律责任。比如,七一公社喷漆厂临时工张某看到别人用偷来的材料造房子,就眼红手痒,人家叫他去共同作案,他就跟着一起去望风。从此以后,他参与结伙盗窃10多起。案发后,张某不但不认为自己已犯罪,反而说:"我只是去帮了点忙,怎么能说犯了罪呢?"还有少数青少年案犯作案前,还搞封建迷信。如22岁的盗窃犯赵某,为了使自己在作案时不致失风被抓,经常烧化纸元宝,祈求鬼神保佑。影片中少管所的队长说:"都是孩子嘛,罪是犯了,但没人懂得这是犯法啊。当初有个杀了人的孩子主动自首,法庭上他说:'我承认,人是我杀的,现在没事儿了吧,我可以回家了吧。'"可见这些少年犯罪者法律知识的严重缺乏,对自己行为合不合法的判断能力严重不足。这便是很多犯罪行为产生的源头,正如影片中队长所讲:"你们知道你们为什么犯罪吗?因为你们既是文盲又是法盲。"青少年如若得不到良好的文化教育和法律教育,很可能会在犯罪的道路上越陷越深。

其二,不良思想和生活方式的腐蚀。当时的上海县地处市郊,因此很容易受到城市中不良风气的影响,尤其是对外开放以来,有些影片、电视对青少年产生了消极作用。有些青少年正是看了带有色情色彩的影片或黄色书刊,思想上受到了"污染"而走上违法犯罪道路的。塘湾公社社员袁某,年仅18岁,从1979年10月起,向人借看了一些黄色手抄本,思想受到毒害,不久就企图强奸女青年。影片中的沈金明,就是因为受黄色手抄本的毒害而犯了奸淫幼女罪;影片中谢洁心的儿子一直打着"对外开放靠我们这一代"的旗号,看黄色影片、传播淫秽思想,最终因为流氓罪被带上警车,这些便是影片对社会现实生活的反映。又如当时的社会青年学生孙某,过去表现较好,进入大学后,看了一些外国小说、影片,思想上逐渐起了变化,把腐朽生活方式作为追求的目标。特别是看了一部传奇性的电视剧后,他认为这些人很有本事,自己只要有及得上他们十分之一的本事,就可以终身过上好日子了。在这种邪念的驱使下,他终于堕落成为一个盗窃犯。

其三,家教不严以及家庭的错误影响。青少年的大部分时间是在自己的家庭里度过的。因此,家庭是他们主要的受教育场所。家庭管教不当,不仅有损于青少年的健康成长,甚至还会促使其违法犯罪。如惯窃犯郑某,从13岁扒窃到1972年被劳动教养,先后在本市和外地作案30余次,其间被公安机关多次教育,仍不思悔改。郑犯之所以一而再、再而三地进行犯罪活动,固然有

其各种原因,但是同家庭的影响是分不开的。郑父因盗窃罪于1977年被判了12年徒刑,郑母也因盗窃和销赃罪被判处管制3年。在这样的家庭环境中,其子女怎么会不受影响呢!

从方刚的例子中,我们看到了青少年杀人、实施暴力的犯罪行为。对于方刚这个个体,从家庭的因素来讲,方刚的爸爸是一名教师,对于犯错后的儿子,他选择了和其断绝父子关系,执意不想认这个儿子,对于他来讲,脸面比教会儿子重新做人更重要。但在探监的日子,方刚洗漱整理,满怀期待地等待爸爸妈妈来看他,可见对于16岁的方刚来讲,暴力的外表下还是有一颗渴望被关心的心。父母在探监日并没有出现,方刚吞食了折叠剪刀,这是一个缺乏家庭疼爱的孩子所做出的暴力宣泄行为。

一个16岁的孩子,到底是什么让他变成了如此暴力的样子?影片中方刚曾说:"脑袋掉了,只不过碗大的疤。""学什么学,不就是祖国啊,我的亲妈。我的亲娘都不要我了,我还学它干什么。""干部打犯人要扣一个月的奖金,你们这些管教队长,一个月的工资还不够两巴掌呢。"从这些极端的话语中,我们不难看出,方刚对生命的轻视、对社会的厌恶和对家庭的失望。

从肖佛的例子中,我们不难看到一个饱受社会打磨的偷窃者的形象。小时候因为爸爸妈妈离婚而被抛弃,靠奶奶抚养。他说:"奶奶对我可好了,可奶奶早就死了。"肖佛5岁的时候在收养他的家庭被当作小玩意儿。从6岁开始,捡弟弟妹妹剩饭吃,最终因为喝了杯牛奶,被后妈赶出了家门。亲爹亲妈都没有继续抚养他。他的父亲在大街上塞给了他两毛钱,让他自己生活。由此,我们可以看出,在对孩子的抚养问题上,肖佛的亲生父母没有尽到抚养的义务,没有当好孩子的监护人。如今在很多孤儿身上也存在着这样的问题,父母双方都不想承担责任,最终使孩子的人生脱轨。

其四,还有一些家长对自己的子女不是严加管教,而是一味溺爱、护短,甚至对于他们的违法活动也不加制止,而是百般纵容、包庇,这也是导致不少青少年违法犯罪的一个重要原因。就如谢洁心一样,平时忙于工作,并不能照顾上孩子,对孩子思想上的教育欠缺,并且家中的老人在与谢洁心通电话的时候隐瞒了孩子违法的行为,为孩子打掩护,称其在学习。正是这种溺爱,使得孩子越陷越深,最后走向犯罪的深渊。

其五,坏人的教唆。青少年头脑比较简单,社会经验不足,他们总认为自己不再是小孩,往往有着强烈的独立意向。然而事实上却缺少独立处理

问题的能力,所以他们一旦受坏人教唆,很容易被拉下水去。比如当时三林公社某大队社员马某等6个小青年(年纪最小的16岁,最大的22岁),就是受到该队前生产队长的教唆而进行偷窃的,他还让记工员给进行偷窃活动的小青年记工分。这些教唆犯严重腐蚀了青少年的身心健康,应予严厉打击。

影片中的肖佛便是被偷窃者以非人般的训练方法锻炼出了一双偷窃的好手,由于心智不成熟,肖佛这类孩子只能是跟随着坏人的计划走,这使他们深陷犯罪的泥潭不能脱身,而且价值观也受到错误的引导。

其六,有关单位对违法犯罪青少年的帮教工作无人过问。应当看到,青少年罪犯中的多数经过教育、挽救,是有改恶从善、痛改前非的决心和愿望的。但是,由于社会舆论的压力以及我们工作中存在的某些问题,又往往使他们感到自卑。这时,很需要有关单位加以正确的引导,使他们真正弃旧图新,树立重新做人的勇气和信心。可是有相当一部分单位却没有把这项工作摆到议事日程上来,认为这是一种额外负担。有的单位甚至对尚未逮捕的青少年案犯加以除名,对于已经刑满释放、改恶从善的成员,不做巩固的工作,在工作上也不给适当安排,这就使不少青少年产生了自暴自弃的想法,有的走上了重新犯罪的道路。

影片中的管理人员曾说:"以后需要什么说话,不要抢,偷和抢都是可耻的。""这两把剪刀让我们带回去吧,它会提醒我们,不能让犯罪少年感到自己已经被家庭和社会抛弃。"这些触人心弦的话语,体现了我们在进行少年改造工作中的人性化。法治工作的推进,不仅需要冰冷的法律条文和固定的量刑标准,还需要切实关注犯罪者的内心世界和犯罪的诱因。此外,还要善于发现每一个被改造者的特长,让他们能够看到自身的价值并获得社会认可,这是对他们未来发展最好的帮助。当一双偷窃的手变成了一双可以生产工艺品的手,也便实现了改造的最终目的。

另外,方刚为了帮助暴连星越狱而制造了混乱,但是当他听到队长诚恳的道歉,还有那句"我们一定会救活你的"时,他选择了坦白一切,最终免于处分。而越狱的暴连星继续犯罪,最终只会被移交法院,依法加刑。可见在我国的法律中,罪行的减轻与加重的价值导向都是引导着人们要懂得及时回头,犯错不可怕,能悔改才是我们用刑惩罚的最终目的。

三、评价

（一）从当代的法治发展看这部影片的价值

《少年犯》的创作者在深刻研究众多生活原型的基础上创作了这部作品，提出了"挽救孩子、造就人才"的观点，提醒人们重视犯罪少年的心理变化和生活环境，增强人们的社会责任感。影片采用实景拍摄，让少年犯来扮演少年犯，具有强烈的纪实色彩和震撼力。

该片播放时，引起了社会对青少年问题的广泛关注。青少年对一个国家来说，直接关系到它的未来发展的社会基础，一个家庭、一个社区或者一个学校，通过怎样的方式引导、教育青少年，影片用这种写实主义手段，给予了回答，这是很有价值的。

谈及方刚、肖佛犯罪的原因，很大程度上都和家庭有关。谢洁心含泪写下：谈社会、家庭与少年犯罪，向社会、向所有的父母呼吁，要关心孩子们的教育。启示我们：孩子生性本善，其误入歧途是因为年轻，缺乏教育，尤其是法制教育，再加上很多家庭对孩子抱有一种抛弃和不负责任的态度，使得一些性格倔强，心理有压力的孩子缺少了应有的关心，导致了他们朝不好的方向发展。因此对孩子要加强各方面的教育和关心指导，不仅要进行文化教育，还要进行道德教育、法律教育，家长要承担起抚养孩子的义务也要加强对孩子负面心理情绪的疏导。影片中在表现对青年的改造时，多次提及文化教育和法治观念的完善工作，这启示我们：国家非常有必要投入大量的资金去对这些失足少年进行文化补习和法治思想的普及，父母和国家要合力，积极引导孩子们懂法守法。同时也要注重对孩子们的心理健康教育。

（二）影片的不足

影片揭示了在青少年教育、引导等问题上在一些家庭、社区或学校存在的问题，但主要是从消极的后面把问题提了出来，从积极方面如何进行法治化的教育，引导却基本没有涉及。另外，法治工作的推进，需要社会每一个人的推动，将法治思想、守法观念根植于每一个人的心中，将法律知识的传播渗透到每一个角落，如此才不会有那么多的少年迷失方向走入歧途，社会才会因新一代的遵法守法而更加安定，这些就是今天我们仍然要积极探索的地方。

第三篇　必须重视法律实施的效果
——基于电影《秋菊打官司》的讨论

一、故事梗概

《秋菊打官司》首映于1992年,这是中国法学界关注最多的一部影视作品,当代影视作品中鲜有能够像《秋菊打官司》一样,不断吸引中外学者的反复解读。对于法律人而言,其重要价值,并不在于所获殊荣或奖项,而在于影片中所包含的法学上的意蕴以及学界的相关讨论,这些或许早已积淀成当代中国法治建设进程中的一部分,展现出中国政治和法治实践的深层逻辑。

故事起因于一件小争执,生活在中国西北农村的村民万庆来想在承包地上盖个辣子楼,因未获得村长王善堂批准与其发生争执。庆来咒骂王善堂"下辈子断子绝孙,还抱一窝母鸡"。村长王善堂生有四女且根据计划生育政策做了绝育手术,无儿正是老汉内心的痛处。怒火中烧的村长,踢了庆来下身一脚。庆来的媳妇秋菊认为,要命的地方不能踢,找村长讨要"说法"。村长要么爱答不理、要么言语不中听,而且拒不道歉的态度惹恼了秋菊。于是,秋菊坚定了信念,誓要向公家人讨个"说法",从乡公安员的调解到县公安局的复议再到市公安局的复议,她逐级告状但所获结果都基本与第一次乡里调解的结果相同,最后秋菊请了律师将此案诉至中级人民法院。转眼就到了过年,秋菊恰逢难产,村长冒着大雪连夜赶去相邻的王庄找人,抬着秋菊送院就医,及时挽救了秋菊母子的生命。儿子的顺利出生不仅使秋菊讨"说法"的纠结烟消云散,还使她对村长感激不尽。待到儿子满月酒时,秋菊一家都期盼着村长来赴宴,却得知中级法院已经以轻度伤害罪将村长王善堂抓走行政拘留15天。此时的秋菊陷入了困惑——她讨要的是个"说法",没让抓人,政府却怎么把人抓走了?

二、影片中的法律问题

对这部作品可以讨论的法律问题很多,笔者特别关注法律实施效果的问题。传统的法学模式常把法律描绘成一系列的规则,这些规则的符合逻辑的运用则决定了法律的运作方式;法律社会学模式关注的重点不在规则本身,而在于规则的运行过程、运行环境以及受到了哪些社会因素的影响,等等。而在当时的大西北偏僻乡村,法律的实施有自身逻辑。我们可以看到的一些要素:

(一) 乡村社会是一个"熟人社会"

影响法律发展的因素多元,由于文化遗传规律所致,法律发展只能植根于传统的法律文化的土壤中。尤其是在传统法律文化色彩浓厚的中国社会,大量的矛盾与冲突及基层社会秩序是靠村规民约进行调整的,国家的一元的理性建构及外国法律制度的粗糙移植在法律发展过程中的作用是有限的,而且必须在法治本土化资源中乡土民情的基础上进一步发展。正如费孝通曾写道:"乡土社会在地方性的限制下成了生于斯、死于斯的社会。常态的生活是终老是乡。假如在一个村子里的人都是这样的话,在人和人的关系上也就发生了一种特色,每个孩子都是在人家眼中看着长大的,在孩子眼里周围的人也是从小就看惯的。这是一个'熟悉'的社会,没有陌生人的生活。"[①]这便是影片当时中国农村生活的现实状态,改革开放以前的几千年来未曾有根本性改变,其情节均显示出与这一描述的高度契合性。例如,村民在路过秋菊家门口时的一声日常性问候"秋菊,吃了吗",暗示了这是一个熟人社会;当秋菊拿着医院开的证明来到村长家讨要药费时,村长家中正在吃饭的小女孩们稚气的招呼声"姨,来了",暗示着王、万两家彼此之间原本的熟稔关系;而当秋菊从市里告状回到家中,带了一堆给家人的礼物,在旁围观的妇女们那些充满羡慕之意的七嘴八舌式询问,这从另一个侧面透露出村民们与外界交往机会的稀缺性。

在法律社会学学者的视野之中,熟人之间的相处方式更在乎对其行为进行的社会评价,而陌生人之间则多是以自我利益最大化为出发点。久而久之,熟人之间就产生了"隐忍"的义务,一般不愿意将纠纷诉诸法院,这也就是所谓的"息讼"的传统思维模式。同时,他们心中有一套自己的纠纷解决方式,即

① 费孝通:《乡土中国》,生活・读书・新知三联书店1985年版,第4—5页。

"说理""评理"。可以说"理"与"隐忍"使其止步于用道德规制不当行为,共同构成了他们判断是非曲直的重要原则。

(二)腐朽生育观念根深蒂固

秋菊之所以要一直讨"说法"就是因为她心目中的"理"战胜了"隐忍"原则或者超出了她的"隐忍"限度。她的"理"就是延续了几千年的中国人朴素的传宗接代思想:"不孝有三,无后为大"。秋菊认为村长可以打人,但不该踢她丈夫的"要命处"。她坚持不懈地上告,其潜在心理是:腹中胎儿男女未卜,村长的这一踢可能导致丈夫无法生育的风险。另一方面,村长之所以愤踢万庆来,是因为庆来咒骂他断子绝孙,村长家生的全是女娃子,无儿是他的心结。可见双方的内在心理受到绵延中国数千年的封建社会香火延续、男尊女卑观念的影响。

其实每次看秋菊挺着孕肚走在蜿蜒的土路上或是坐在晃悠的自行车上,一路颠簸着进城,笔者都以为她的孩子或许会有意外。但影片的最后秋菊顺利地生了个小子,万家的传宗接代的香火终于得以延续,得子的喜气弥漫了整个村庄,村民们皆来庆贺。秋菊感恩难产时村长的救助,再三请村长赴宴,感激之情无以言表。即使是有无子心结的村长虽然嘴上硬说不参加,但还是让家人带着礼上门,自己悄悄地捯饬起来,哼着小曲准备出发,似乎一切矛盾纠纷都不曾发生过。说来有趣,实际上这个纠纷并非由法律程序得以解决,而是由万家孩子平安出生的喜悦而得以化解。不由令人感叹,法制虽是维护自身尊严与权益的有力保障,但生活中还有法制所不能及的地方,或者仅依靠法制,尚不能获得圆满解决的地方。

如果运用经济学的视角,我们可以将乡土社会村民之间长期相处的熟人社会视为一种基于重复博弈而形成的长期互惠体系。电影中,村民间的互惠原则连同互惠交往体系,被外在的现代司法系统横加干涉,而引入现代司法权的正是秋菊。因此,对于中国传统村民之间互惠交往网络的制度性解说,才是最切合影片本意的。更进一步的问题是,这种互惠体系是否真的具有强烈的"中国式"的地方性,以至于不可能存在于其他国度中?秋菊的做法又是如何触犯了这一互惠体系的内部规则的呢?

(三)"官本至上"思想荼毒较深

秋菊所处的生存环境是个偏僻闭塞、与现代文明十分隔绝的小山村,从生

活方式、风俗习惯、人情事理方面看,则全然是一派传统宗法社会的情形。中国人传统上是缺乏自治精神的,村民们希望由一个权威的家长式人物来带领自己去生活,而乡村社会的权威地位又来自两个方面,一是人品德高望重,出于尊重而信任他;二是与国家政府有密切联系,基于对权力的敬畏而服从他,村长便是集两种权威于一身。影片中的体现在于:秋菊认为村长可以打人(只要不是要害处);万庆来和其老父亲得知县公安局作出的维持原调解结果的裁决后,就欣然表示村长不道歉没事,虽然不顺气但也表示"县里定下的事,政府定下的事,我们没意见"。另一方面,村长也自信满满地说:"我是公家人,一年到头辛辛苦苦,上面都知道,他不给我撑腰,给谁撑腰?"

这就是典型的"官本至上"思想,无形地扩张了权力,其荼毒在于明明公权力机关是按章办事,尽然遭到了曲解。我们设想,在这样的环境中,假若秋菊是与其他另外什么人而不是与村长发生的纠纷,结果将会怎样呢?我们完全可推断,她很快就能得到一个令她满意的说法,如果真是那样的话,村长定会欣然主持公道。在影片中可以看出,秋菊虽然与村长发生了纠纷,但村长的权威性在秋菊并未因之而消减,只要村长给她道个歉,她就心满意足了。换言之,在秋菊看来,村长不仅可以为别人,而且可以为他自己的事作裁判,他的道歉便也就是说法。所以,假若这件事与村长毫无瓜葛,那么讨要说法的事情便就毫无妨碍且轻而易举,村长的裁断就权威而有效。可问题的症结在于身陷纠纷漩涡的正是村长,而村长偏偏就因自己是干部而拒不道歉。

综上所述,法律的适用会随人们之间的距离的增大而增多,待到增大至生活世界完全隔绝的状态时,法律的适用会开始减少。在现代社会中的关系距离很少达到完全隔绝的状态,但比在乡土社会中的关系距离要大。以城市面对农村,形式程序法面对农村不成文道德伦理规范和现代理性面对它所试图克服的包括"民众习惯""社会风俗""自然正当"但又不限于这些的习俗性规则的方式,被展现出来。

(四) 朴实善良的村民心理

众所周知,就创作而言,无论是文学作品还是影视作品,关键便是对人物的塑造,这决定了作品的成功与否,故《秋菊打官司》这部影视作品能引起各界广泛的关注和讨论亦得益于此。影片所呈现的人物可以说都是朴实善良的(除了宰客的车夫)。一说秋菊,当丈夫"要命处"遭村长踢伤而讨说法无果时,

她所展现的是自尊自强、坚忍不拔的意志;对待家人、乡邻时,她是关爱有加、和气可亲的;当顺利生娃后,秋菊对村长的相救亦是满怀感恩之心,所以当村长被带走拘留时,秋菊才会追赶警车,看着警车渐远时才会茫然失措与心感愧疚。二说村长,虽然在面对身怀六甲上门讨说法的秋菊时,他要么给脸色,要么言语不中听,甚至将赔偿金扔在地上,试图让秋菊捡拾羞辱万家;但在面对秋菊难产急待送医院救治的情况下,作为村长的他却责无旁贷,积极组织村民,冒着严寒雪夜抬秋菊就医,足见其善。三说村民,细看万庆来及其父亲、妹子,村长的老母亲、妻子、女儿们,无不透着善良与质朴。四说公安机关的办案人员,从个人角度看,李公安为安慰万家还自掏腰包以村长的名义给万家送点心,市公安局严局长见秋菊身怀有孕还派公车送她回旅社,亦心存善意。可见影片中秋菊打官司的整个外在救济环境是好的,而影片渲染的气氛亦无阴沉压抑之感,相反透着一些纯朴及幽默。

那么问题来了,既然是如此简单的一桩纠纷,又没有恶劣外在因素的施压、激化,究竟缘何到最后都没有令人满意的解决之道呢?

先要从人物性格说起,一是"面子问题",二是"倔"。影片中村长王善堂是干部,要面子,这一点通过侧面描述都有反映:驳回万庆来在承包的土地上建辣椒房的申请本就合法合规,当万家提出想看一下文件时,村长认为这是村民挑战了自己作为村干部的权威,于是撂下一句"没必要给你们看";万庆来气愤,咒骂村长断子绝孙直戳老汉无子的心结,使得村长颜面尽失,故而气急之下踢中万庆来下身;李公安的调解结果是由村长负责万庆来的医药费、误工费共计 200 元,村长自是不悦的,但其内心独白是宁可赔钱也不道歉、还得让万家低头,所以将钱扔在地上;之后秋菊层层上告,当县裁决、市复议决定结果出来,村长发现没有实质变化(市里让村长再赔万家 50 元),于是自信地认为自己是公家人,公家理当向着自己。

其实,纠纷的起因皆源自"面子",在笔者看来秋菊要个说法,说穿了也是要个面子:辣椒是万家赖以生存的经济基础,一次次地申请建辣椒房遭拒,想看文件村长又拿不出,万家自然认为是村长在从中作梗;村长踢了万庆来要命的地方,连个不是也不赔;乡里调解了还不肯认错,以公家人为是,让挺着肚子的孕妇低头捡拾赔偿金;对于这一切秋菊觉得受窝囊气,也在村里失了面子(有村民拿这事耻笑万庆来),这往后在村里岂不是无法立足、人人可欺?所以秋菊等于被"面子"逼着层层上告。再者,正像李公安所言,王善堂是远近闻名

的"倔人",而秋菊何尝不是呢!

那么如何看待村长和秋菊的面子问题?就村长的角度看,当时中国农村干部管理村务与现代社会的科层组织不同,由于缺乏行使权力的技术设备和法律手段,要想把一个小乡村管理好,需要村民的紧密配合。而村民对于村干部的信任是村长行使权力的前提。村长相当在意自己在村民中的信誉与面子,一个知错不改的老顽固很难维持其在村民中的威信。另外,村长本人也是乡土社会的一员,也需要与其他村民在日常生活中互通有无,信誉受损累及其社会地位,同样会给其经济利益带来潜在的损害。然而秋菊深感不平层层上告的,实际上是讨要某种公平,只不过这公平是要按照传统标准来衡量的。秋菊之所以能够锲而不舍,不仅在于她比别人更倔强而不易屈服,而且在于更重视那伤害和羞辱所具有的传统意义,也更看重在意义上所应得到的公平和尊严。因此,从这意义上讲,秋菊实际上更具传统人格。实际上,秋菊所讨要的公平和尊严就是在生存基点上的一点颜面。

三、评价

通过以上分析我们可以看出,对于影片中反映的乡土社会群体而言,纠纷解决的最有效的方式是非正式规范而非国家法律。秋菊打官司是"送法下乡"初期现代法治思想与旧有礼治秩序冲突下,人民权利意识开始觉醒,并希望运用尚未熟悉的现代法治思维来解决旧秩序中民事纠纷的一个经典案例。然而它确实是一次尴尬的"送法下乡"。着急于"送法下乡",将现行法律制度推行到农村,不仅应该看到法治思想在空间广度上的传播,还更应该看到,现行司法制度在推广初期破坏了原有的礼治秩序下的默契和关系,并且在诸多客观要素影响下没能有效地建立起法治秩序。

可见改革开放以来的法治推行效果于这个小山村而言是微乎其微的。不禁让人反思,究竟是什么的困境阻碍了法治下乡的进程,细细想来,在影片中已经有非常直白的呈现,最根本的阻力是以下两点:

(一) 经济生态的落后

长期以来,我国各地方经济、社会发展呈现出不平衡的状态,在中国经济中占主导地位的一直是农业经济,工商业基本集中在东部沿海地区的一些大中城市。由于没有经济联系作为纽带,各地之间的联系就相对松散,于是自给

自足的农业经济便使得广大农村地区相对独立于城市（当然也包括那些经济发达地区的贫困区域）。

第一，交通极为不便，老百姓进城极为不易。笔者尤其注意到每次秋菊带着小姑子出门"讨说法"时，影片都会响起一段激昂、高亢的秦腔（乱弹），同时画面会切入主人公们所生活的情境——雄浑奔突的陕北黄土高原。整个画面中，能很直观地感受到秋菊所生活的村庄是多么的偏僻寂寥，似乎已经被现代文明所遗忘，坐落在眼前的黄土高坡、黄土飞扬的土路就像是阻隔现代文明进入这个偏远小山村的洪水猛兽。而秋菊坚定了打官司的信念，不惜一切代价，突围成功。这一路历程是何其颠簸：影片一开始就是秋菊及其小姑子拉着板车带万庆来去乡里看病，又在雪地中拉着板车步行回村；之后秋菊一次次地进乡、进县、进市，都是长途跋涉——先是小姑子蹬着自行车载着秋菊骑行在两旁积雪的村路上，两人又坐上拖拉机晃晃悠悠地驶过尘土飞扬的乡道，再租个小三轮儿碾着碎石路进县城，最后换乘驶驶在蜿蜒的盘山路上的公交车前往市里。

第二，与村民的收入相比较，维权成本太高。在笔者看来，通过影片所反映出来的细节，秋菊家的经济收入在当地农村来说已经相当不错的了，这体现在：秋菊家要盖辣椒楼，说明万家的辣子收成不错，盖了辣子楼就能储存更多，待到价格上涨时到集市上一卖，便可获得更多可供自由支配的现金；万庆来之所以一开始会言语冲撞村长，跟他建立在自家经济实力基础上的信心有很大关系；冲突发生之后，秋菊不断上告的盘缠，也来自她家农副产品所奠定的经济基础。可就算是秋菊家这样拥有可观的经济实力，在诉讼的过程中所要承担的经济代价那也是力不从心的。影片中秋菊在去县里上告的前一夜与丈夫商量，家里已经没现钱了，明天走时要拉上一车辣子去集市上换现钱。这都还没进入诉讼阶段呢，万家已经因为讨说法耗尽了家里的现钱。可想而知，后来去市里的开销对于农村老百姓来说是何其大。

要是换作一般村民知道开销成本如此大，哪怕交通工具的多次轮替、路况的曲折颠簸没有击退其打官司的信念，单单就经济压力也是让人吃不消的。不难想象，秋菊这一告，反倒是给村民以心理暗示——不到万不得已千万别去告，开销实在太大，无法承受。而这样的潜在信息，对于法治下乡工作是极为不利的。

第三，地方极为荒凉，束缚了村民的认知。这偏僻寂寥的大西北山村画面，不仅反复暗示这是一个"乡土社会"，而且还意味着其也是一个处于政治、

经济和文化边缘的某种意义上的"法律不入之地"。影片画面用了大量写实的拍摄手法呈现当时北方偏远小山村、县城以及市里的社会现实风貌,不得不说带有极大的冲击效果。在笔者看来,秋菊的视野在这个过程中得到了跳跃性的拓展。反观那些依然生活在小山村里的村民,因为没有进城的理由和必要,亦由于经济无法承担,他们的视野依然局限于自家的一亩三分地中。秋菊在城里看到了许多新鲜的事物,包括城市交通、人们的职业、闻所未见的商品货物,这些都颠覆了秋菊原本闭塞的认知。笔者认为视野的开阔能够拓宽人们内心的接受程度,若能接受更多的思想,那么人们自身的思维不再固化。对于乡村的法治建设而言,改变原生经济状态,创造更优化的经济生态是至关重要的。

(二)文化生态的贫瘠

影片中人物的性格和精神是在具有黄土高原特色的民族文化精神的沃土中孕育出来的,那火红的大串辣椒,那切面的刀具、吃饭的大碗等都散发着一种豪爽、刚烈、坚毅、执着的民族精神。但几千年来残酷的封建专制已经造成了民族精神的瘤疾:逆来顺受,温驯怯弱。在中国广大的农村地区,特别是贫困地区,几乎都是以村长和秋菊形象为代表的村民,他们好面子、执拗、倔,令人担忧的是极为贫乏的知识限制了他们对现代法治的理解,正如费孝通在《文字下乡》一文中指出:乡下人显得"愚"并不是真的愚,只是他们客观缺乏良好的教育不识字而已。

现代性之重要组成部分的形式法制主要盘踞的城镇,秋菊一次次的长途跋涉进城讨说法,从更高的层面看是在不断地闯入法治建设相对有所成效的环境中去。有学者认为,秋菊是受到了法治思想的启蒙和开化后,才会选择以法律途径来解决纠纷。但是仔细揣摩秋菊的上告行为,可以发现秋菊一直都没有法律概念,又何来受法治思想启蒙一说。秋菊的整个行动过程,都在向我们传达这样一个信息,当时中国的法治推行于老百姓而言是被动的。秋菊一开始是寻求行政系统救济的,她的终极目的是想找个说理的地方,管管村长踢伤她丈夫下身的行为,让村长道歉罢了;只是在这个过程中,秋菊一直未能遂了心愿,却机缘巧合地触及诉讼救济模式。只有当秋菊颠簸进城,那些因法律而衍生的职业、陌生的场所才闯入了她的认知。但是秋菊对此是有困惑的,这典型体现在秋菊与吴律师初次交谈时,对律师职业的理解上:"噢,那就是说,

你天天收人家的钱,天天给人家一个说法。"又如,在行政诉讼案件开庭审理时,秋菊看见帮助过自己的严局长坐在被告席上,便死活不肯上庭,满腹狐疑地问,"好人也能在一块打官司?"

由此可见当时我们宣传的"普法"都还是停留在概念上。对于乡村的法治建设,我们常用一个词"送法下乡",为何用一个"送",非常明显地表达出法律是静态的、不可自动转移的,那接受方的接受程度几何呢?笔者认为最难解决的便在于文化生态上的贫瘠,其最直接的阻碍在于受众群体近乎文盲的现实。邓小平同志早在20世纪80年代就深刻指出:"法制观念与人们的文化素质有关。"影片主人公们所处的时代应该是90年代初期,根据1990年我国第四次人口普查的数据显示,当时全国15岁以上人口中,共有文盲、半文盲1.8亿人,占人口总数的15.88%,其中90%分布在农村,70%为妇女。秋菊是初中文化,识字,在当时的陕北农村属于文化水平不错的了,其精神状态在当时农村的文化生态中是少见的,可以说是异类,所以家人不支持,乡邻看笑话。

正因为有如此贫瘠的文化生态,我们的法律没有办法在乡村社会点对点地进入,这就形成了冲突和反差,中国的法治可能在相当长的时间都只是在城市里,或者是在一部分城市里的知识分子阶层或干部阶层得到普及或交流。但对绝大部分老百姓,尤其是乡村农民是极为陌生的。在中国相当大的区域内,尤其是落后地区,老百姓生活的区域与法制控制的区域之间是分离的。影片借市旅店老板之口告诉我们当时正值《行政诉讼法》开始实施,然而秋菊一脸无知。其实这反映的是,这部法律在推进的过程中,老百姓是不知道还能以诉讼模式解决与公家发生纠纷的,他们一般会采取"上访"模式,寄希望于博得更高层权力者的关注,说白了就是以权欺权。这正是源于当时乡村的文化要素太差,老百姓更多想到的是你给我一个说法,不然我找你上级,这是以前长期形成的某种习惯的纠纷解决方式。

所以,影片在某种层面上,不仅是表达现代化的"法治"给农民带来了何种影响,这种"法治"是否适合农村。农村有着自己原先运行不悖的秩序,而这种秩序与"城市"中更为现代、更富权利意识的法治存在着某种意义上的冲突。就是在这样的一种对立和冲突的前提下,"城市的现代化的法治"能否运行于农村的土壤并且这种用现代化法治秩序替代农村传统秩序的做法又需要多大的成本,这样的现状引人思考:我们的法律该如何送法下乡?怎样才能使依法治国不再是一个口头上的概念,而是能够根植到老百姓实现生活中去?

所以,"送法下乡"应该是渐进式的,渐进的首站便是文化教育的跟进,然后才是普法教育的跟近。为什么乡民会如此广泛地缺乏国法常识,一方面,国家缺乏必要而合理有效的法治宣传当是最重要的原因。我国的普法教育十分的形式化,实践中普法多半是地方司法部门组织大专院校的法科学生或者是地方法律工作人员在特定的几天(一般时间很短)分发法律文本和简单的法律问答,做一些和实际脱节的法律讲座等等。同时这种普法教育的范围也很狭窄,多是在城市社区和城市近郊,地处偏远的乡村山区很难有这样的机会。普法是一个有针对性的长期的系统性工程,而我国的现实是许多农村地区几乎没有合格的律师,法律服务所基本上徒有虚名,并不能真正为农民提供什么法律服务,甚至连村子里和法律联系最为紧密的村委会主任都是"法盲",更不用说他们"领导"下的乡民了。

因此,这部影片所提出的问题很值得我们深思。虽然中国的城乡二元结构划分法在部分学者看来显得武断、不科学,但我们至少可以说,同样的法律规范在农村实现的社会效果和城市的社会效果的确是存在一定差异的。当然这种差异性在任何一个经历急剧转型的国家都是不能避免的。不可否认的是今天的中国农村特别是东部农村已经跟"秋菊"的时代有所变化了。随着中国特色社会主义市场经济的进一步发展,社会结构正日趋复杂,城乡、东部地区与西部地区、民族的差异性不仅体现在物质基础层面,也体现在价值观包括法律意识等层面。目前,对中国社会结构变迁的解释有着多种理论,但无论是二元论、三元论还是断裂论等,都无法对当下中国社会结构进行全面、准确、权威的描述。传统与现代、东方与西方以及其他各种法律意识多元并存着,国家制定法无力涵盖所有,只能依据立法者的理性加以权衡、取舍。法律统一性与法律地方性的问题是一个长期互动、博弈的过程。

从根本上来说,要改变"秋菊"等对国家法律的认知,使"说法"同国家法能够天然地合二为一,就必须加强社会多元化建设。社会建设不仅指经济建设,而更为重要的是指包括法律文化等在内的文化建设。我们的国家制定法有了其生根、发芽的土壤,它才会获得法律社会学意义下的正当性与合法性。从长远来看,只有当法律统一性与地方性达到了一种平衡状态,两者之间能够形成一种良性的互动之后,"秋菊"讨的"说法"同国家制定法之间的冲突与紧张才会得以缓解,社会主义法治建设才真正取得了明显成效。

第四篇　乡村社会治理模式新探索
——基于电影《被告山杠爷》的讨论

一、故事梗概

《被告山杠爷》是1994年在中国上映的一部影视作品,该电影在商业性和艺术性上均获得了较高的评价,在社会上产生了一定影响①,同时由于其题材和内容反映了乡村社会治理模式由"人治"向"法治"的变迁,也一度引起了法学界的诸多关注。

影片讲述的是20世纪90年代在堆堆坪村所发生的一系列故事。堆堆坪村是位于我国西部的一个偏远山村,在经济、文化、交通等方面十分落后,但从政治上来讲,却是县乡里有名的模范村,受到过县乡两级政府的许多次表彰。堆堆坪村成为有名的模范村离不开一个人,他就是本片的主人公——赵山杠。赵山杠是堆堆坪村的村支部书记,村民们习惯亲切地称呼他为"杠爷"或"山杠爷"。他具有高尚的品德,时刻以一个共产党员的身份要求自己,积极为村里人谋福利,深受大多数村民爱戴。在他的治理下,堆堆坪村"搞生产、评先进",是县里治安秩序最好的一个村,县乡里的治安人员从来没有来过这个村子,山杠爷本人也被评为劳动模范。但因为山杠爷惩治了"不孝老、不敬老"的强英,导致了强英在山杠爷门前上吊自杀,山杠爷触犯了"国法"而成为被告。

故事以村里泼妇强英的上吊为开头,以女检察官对于山杠爷行为的调查为主线,以对于匿名信的举报人的猜测为暗线,主暗线共同推进,以此展现整个故事的发生过程。影片一共向我们展现了山杠爷在治理堆堆坪村中的五件

① 该片荣获第1届中国电影"华表奖"最佳故事片、第15届中国电影"金鸡奖"最佳故事片、第18届大众电影"百花奖"最佳故事片等奖项。

大事。第一件事是强英不孝敬婆婆,经常打骂婆婆,山杠爷为了整治这股"不孝老、不敬老的歪风邪气",将强英"放电影"并且绑起来游街。第二件事是山杠爷为了保证村里的地有人耕种,私拆了青年劳动力张明喜和他妻子的信件以找到他的打工地址。第三件事是村里有名的懒汉二利酗酒、殴打妻子,山杠爷知道后将他囚禁在了祠堂里面。第四件事是为了在全村树立一种权威,将不按时交公粮的王禄关在祠堂里面。第五件事是山杠爷提议修水库解决用水问题,号召党员带头,但作为党员的腊正却公然唱反调,山杠爷当众打了他耳光并停止了他的党员登记。

随着调查的进行,检察官查明了强英自杀是由山杠爷将其"放电影""游村"的粗暴行为所致。事实查清后,检察官告诉山杠爷他的行为触犯了法律,山杠爷接受了这个事实,准备接受法律制裁。他安排好村里的工作和家中的事,准备服刑。而就在这时候写匿名信的举报人也被戏剧性地揭示出来了,出乎所有人意料的是,写匿名信的人不是这些被山杠爷所惩罚过的人,却是山杠爷自己的孙子虎娃。虎娃写匿名信的原因则更加令人吃惊,虎娃是为了弄明白"村规"与"国法"的区别。影片的最后是堆堆坪村的所有人为山杠爷送行,村民们呼喊着"杠爷"的名字。

本片最精彩的部分是这样一个场景,检察官在结束了对山杠爷的调查后准备告诉山杠爷他违反国家法律的事实,此时堆堆坪的村民包括被山杠爷所惩罚的人自发地聚集在村里,向检察官请愿和求情,成为山杠爷行为的支持者和辩护人。在村民们看来山杠爷是好人,而且是按照"上面的"指示在办事,国家法律怎么会惩治好人呢?而且山杠爷的行为是为了堆堆坪村好,根本谈不上是滥用私刑,更不用说是侵犯人权了。女检察官所代表的国家法律以及法律所代表的正义在这个场景中受到了强烈的质疑与挑战,现代法治在人治模式下的堆堆坪村遭遇了困境,化解这种困境的不是现代法律所依靠的国家强制力,而是这个村里最具权威的山杠爷。

二、影片中的法律问题

(一)乡村社会治理模式新探索

笔者认为这部影片最值得深入思考的,是提出当代中国乡村社会的治理面临的如何由过去的人治向法治转型的问题。从影片直接传达出来的效果

看,似乎"普法教育"痕迹太重①,这种普法教育痕迹实际上与当时的时代背景相关。1985年11月全国人民代表大会常务委员会通过了《关于在公民中基本普及法律常识的决议》,由此开始,整个中华大地上掀起了一场浩浩荡荡的普法宣传活动,本片自然也受当时政策需要的影响,以普法教育作为其主要的目的之一。但深入挖掘该片的价值会发现,该片实际上隐含了一个极为重要的法学问题:在转型时期,乡村社会的治理中从人治走向法治的冲突。

在本片中,堆堆坪村是一个远离城市、交通不便、消息闭塞、生活节奏缓慢的西部农村,属于典型的乡村社会。山杠爷是堆堆坪村的最高统治者,在村子里享有绝对的权威。"权威"是韦伯对社会权力关系所进行的一种分析,他总结出不同的权威类型,所谓权威类型即基于权威使他人具有服从的支配力。人治与法治所依赖的是不同的权威,法治所依赖的是法律制度权威,人治所依赖的则是统治者的个人权威。在本片中,山杠爷所代表的是一种传统型权威中的家长式权威,人们对于家长式权威的遵从是对个人的敬畏情感和对传统的尊重②。依靠着这种家长式的权威,山杠爷在堆堆坪村的治理中形成的是一种典型的"人治"模式。

从影片中我们可以看到,堆堆坪村是县乡里有名的"模范村",可以说山杠爷的人治模式在堆堆坪村取得了良好的效果。分析山杠爷的人治模式在堆堆坪村有效的因素,会发现山杠爷的行为有着传统道德因素的支撑,这种符合传统道德要求的治理行为在乡村社会极为有效。强英的行为违反了中国人所最看重的"孝道",这是中国传统社会的最根本道德要求,因此惩治强英自然具有正当性,也能得到村民的普遍认可。二力的好吃懒做的行为与中国人的"勤劳苦干"的道德品质格格不入,其酗酒后殴打妻子和孩子的行为更是与中国传统观念中的夫妻之间应当"相敬如宾"的相处模式相违背,因此山杠爷让村里人不卖给他酒喝以及将其囚禁在祠堂里的行为可以说大快人心,得到了村民的高度认同。

山杠爷人治模式在堆堆坪村有效的第二个因素在于他所采取的惩罚措施,从影片中我们可以看到山杠爷的惩罚措施包括:"关祠堂""放电影""游街"等。这三种惩罚措施相比于传统刑罚似乎并没有那么严厉,但在乡村社会所

① 苏力:《秋菊的困惑和山杠爷的悲剧》,载苏力《法治及其本土资源》,北京大学出版社2015年版,第35页。
② 转引自李瑜青:《法律社会学教程》,华东理工大学出版社2009年版,第24页。

产生的威慑作用是极为有效的,因为这几种惩罚措施会严重损害违反"村规"的人的"面子"。在乡土社会,丢了面子就丢了人际交往的基础。泼妇强英的自杀正是由于被山杠爷"游街"导致了其在村子里没脸见人,丢掉了面子的强英基本上丢掉了作为一个人在乡村社会存在的基础,因此她选择了自杀来结束这一切。山杠爷触犯国法,成为被告的直接原因也在于此。正是因为触犯了国法,现代法治开始进入这个偏远的西部山村。

在现代法治进入堆堆坪村之前,堆堆坪村由于地处偏远、交通不便而且秩序良好,县乡里的治安人员没有来过这个村子。因此,国家法律在堆堆坪村可以说是缺位的,国家法律的缺位也就导致了山杠爷不可能采用法治模式来治理堆堆坪村,而只能是依据其个人权威所形成的人治模式。这种人治模式下也有一定的行为规则,这种规则乃是堆堆坪村自己的地方性的"法律",这种地方性的"法律"就是在长期的实践中所形成的解决乡村纠纷的规则、习惯、风俗,也就是本片中所谓的"村规"。依据这种"村规"实行人治的山杠爷尽管可能违反了正式的国家制定法,但他的行为却获得了村民的欢迎和认可,从而具备了某种"合法性"[①],县乡政府的褒奖也加强了山杠爷对于自身治理行为"合法性"的认同。

而山杠爷悲剧发生的原因正是在此,作为村支书的他根本不知道国家法律是什么,孙子虎娃在学校里接触了法律后,回来告诉爷爷,他的行为违反了正式法律,但山杠爷却教导虎娃说:"堆堆坪放大了就好比国家,国家缩小了就好比堆堆坪。一个村跟一个国家,说到底是一码事。国有国法,村有村规。如果把一个村看成一个国家,村规就是国法。把国家看成一个村,国法就是村规。"在山杠爷看来"村规"和"国法"是同一的,他认为他的行为是合"村规"的,自然的也是合法的。他眼中的法律"就是用来整治不服管教的刁汉泼妇"的。而在山杠爷治理下的堆堆坪村的大多数村民虽然也意识到其行为可能存在不妥的地方,但在山杠爷的权威统治下,也接受了这样一种法律思想,也是这么看待国家的正式法律的。这种对法律的看法是承袭于中国传统的法律思想。中国传统的法律思想中,法与刑密切相连,《说文解字》中写道:法,刑也。老百姓们谈到法律,自然联想到的是犯罪与惩罚,根本不会认为法律是用来保护

[①] 苏力:《秋菊的困惑和山杠爷的悲剧》,载苏力《法治及其本土资源》,北京大学出版社 2015 年版,第 34 页。

权利的。对国家法律缺乏认识的堆堆坪村村民只能依据"村规"和山杠爷的个人命令来规范自身行为,由此在堆堆坪村形成了一种极为有效的人治模式。

女检察官的到来,意味着国家正式法律的到场。女检察官代表的是国家司法机关,象征的是现代法治。她的到来让这个偏远的小山村第一次接触到正式的国家法律,而其后对山杠爷所进行的一系列调查,使山杠爷和堆堆坪的村民感受到了由她所带来的对山杠爷及以山杠爷为代表的人治传统下的乡村秩序的威胁。现代法治的第一次"下乡",所带来的不是稳定和"善治",反而引起了堆堆坪村村民的不安与焦虑。现代法治在堆堆坪村遭遇到了传统人治的强烈挑战。

(二) 学术界对乡村社会治理模式的讨论

讨论乡村社会治理模式,首先需要明确几个基本概念。在学界,乡村、农村、乡村社会、乡土社会这几个概念时常混淆在一起使用。一般而言,乡村意指城市以外的广大区域,与农村不作严格区分。但随着我国农村经济的发展,农村产业结构和劳动力结构趋向多元化,农村不仅只有农业而且同时存在工业、建筑业、运输业、商业等非农产业,所以使用乡村这一概念更为准确。而乡土社会这一概念,主要意指与费孝通的"乡土性"论断相对应的、具有乡土特色的中国传统乡村社会[1]。治理从字面上可以理解为治国理政,对于其内涵不同学者有不同理解。有学者认为治理是指在一个既定的范围内运用权威维持秩序,满足公众的需要。治理的目的是指在各种不同的制度关系当中,运用权力去引导、控制和规范公民的各种活动,以最大限度地增进公共利益[2]。有学者主张"治理是政治主体运用公共权力及相应方式对国家和社会的有效管控和推进过程"[3]。有学者从治理主体、治理客体、治理方式、治理效果这四个要素来理解治理,认为治理是指政府、社会组织及个人运用法治和德治的方式对国家和社会实现"良法善治"与"厚德尚理"相统一目标的有效推进过程[4]。根据这一定义,作者认为治理的具体方式有"法治"与"德治"两种。而治理模式则

[1] 王露璐:《伦理视角下乡村社会的"礼"与"法"》,载《中国社会科学》2015年第7期。
[2] 俞可平:《治理和善治:一种新的政治分析框架》,载《南京社会科学》2001年第9期。
[3] 徐勇、吕楠:《热话题与冷思考——关于国家治理系统和治理能力现代化的对话》,载《当代世界与社会主义》2014年第4期。
[4] 吴俊明:《论现代中国治理模式的选择——以法治与德治并举为分析视角》,载《法学杂志》2017年第5期。

是在方法论的高度上而言的,一般认为法治与人治是社会治理的两种基本模式,德治是从属于人治模式下的一种治理方式①。

厘清了这些基本概念之后,我们再来讨论乡村社会治理模式就会发现,乡村社会是整个社会的一部分,乡村社会的治理模式和社会治理的基本模式一样,也不过是人治和法治这两种基本模式。而对于到底应该采用哪一种治理模式,无论是在东方还是西方,虽然两者的文化差异巨大,都存在着对于人治与法治的争论,这种争论在几乎贯穿于自国家产生以来的数千年历史之中,并且至今仍然未有定论。

在我国古代,"人治论"的思想基本占据主导地位,这一思想最早可以追溯到春秋战国时期。儒家学派是这一理论坚定的倡导者。孔子曰:"道之以政,齐之以刑,民免而无耻;道之以德,齐之以礼,有耻且格。"强调统治者要以"德"和"礼"来治理国家是儒家"人治论"的最突出的特点。到了汉代,汉武帝采纳董仲舒"罢黜百家、独尊儒术"的建议,儒家的这种"人治论"一跃成了治理国家的主流理论,并且在中国两千多年的封建历史中占据了主导地位。中国古代的"法治论"思想以法家为代表,韩非子强调:"天下事无大小皆决于法。"但这种法治思想却是带有强烈的人治痕迹,因为封建君王不受"法"的统治,君王的所说的话本身就是"法"。

古希腊被视为是西方"法治论"的源头,但在古希腊城邦的治理实践中,很大程度上人治与法治是交织在一起进行的。古希腊的思想家们对此的认识也未有一个统一的认识。古希腊哲学家柏拉图在其《理想国》之中勾画出了一个由"哲学王"统治的乌托邦国家,被认为是"人治论"的鼻祖②,其思想在晚年发生了一定转变,但仍然是认为人治优于法治。作为柏拉图的学生,亚里士多德却和老师在这个问题上有着相反的看法。亚里士多德精辟地指出"法治应当优于一人之治",在《政治学》中他则更加明确地主张"法治应当优于人治",他提出"法治"应包括两重含义:"已成立的法律获得普遍的服从,而大家所服从的法律又本身是制定得良好的法律。"③现代西方的"法治论"在这个基础上又有了许多新的发展,观点各异,但基本都认为一部成熟的宪法、法律至上、民主

① 苗延波:《论法治、人治与德治的关系——中国与西方人治、法治思想之比较》,载《天津法学》2010年第2期。
② 韩春晖:《人治与法治的历史碰撞与时代选择》,载《国家行政学院学报》2015年第3期。
③ [古希腊]亚里士多德:《政治学》,吴寿彭译,商务印书馆1965年版,第199页。

政治是现代法治所不可缺少的几个要素。

我国自进入近代以来,受"西学东渐"的影响,现代西方"法治论"的思想开始传入中国,传统的"人治论"开始受到一定的挑战。但由于面临严重的民族危机,在治理模式的实践上始终缺乏一个稳定的政治土壤。新中国成立以后,在治理模式的选择上一度出现过现代法治的痕迹,但由于领导人缺乏对法治的深刻认识,在 20 世纪 80 年代之前事实上仍然实行的是传统的人治。

改革开放后,我国开始了现代化建设,看到"文革"所带来的灾难性后果使我国开始对人治模式进行深刻的反思,有关法治的讨论开始活跃起来。有学者认为"法治是一种贯彻法律之上,严格依法办事的治国方式"①,还有的学者提出"法治应是以民主为前提和目标的依法办事的社会管理机制、社会活动方式和秩序状态"②等。可以说法治是一个综合概念,它具有多重意义,但从治国方式的角度来说,法治是依据特定的价值观所构建的普遍认同、遵守的良法来治理国家、管理社会的一种方式③。

影片所反映的正是在这样一种时代背景下,应当采纳人治还是法治的治理模式。对于这个问题,影片也给出自己的回答。在影片最后,虽然有无数的村民,甚至连乡里的王公安也为山杠爷求情,但在现代法治的话语体系下,法律面前人人平等,触犯了国法就必须受到惩罚,山杠爷最终还是被检察院的同志带走,接受法律的惩罚。随着山杠爷的离去,堆堆坪村传统的人治模式也将逐渐被现代法治模式所取代。

三、评价

(一) 影片在当时的价值

考察本片在当时的价值需要结合本片的历史背景来分析。20 世纪 90 年代,在政治上,中国的农村,特别是在像堆堆坪村这样交通闭塞、基本与世隔绝的农村,村支书在基层村落里享有巨大的权力,他们是"党政干部",代表着国家行使对基层村落的统治权,村支书的一言一行在村里都能得到回应并有效执行。依靠着在村子里的绝对权威,很多村支书在治理村子时所采取的方式简单而粗暴,侵犯村民权利的现象时有发生。另一方面,在经济上,以 1992 年

① 孙国华:《法理学教程》,中国人民大学出版社 1994 年版,第 304 页。
② 卓泽渊:《法理学》,法律出版社 1998 年版,第 106 页。
③ 李瑜青:《法理学》,上海大学出版社 2005 年版,第 156 页。

邓小平南方视察为标志,中国的改革开放进入一个新的时期,建设社会主义市场经济成为当时社会的主要思潮,市场经济以其强大的活力渗透到中国大地的各个方面。市场经济的飞速发展使得中国的现代化建设进行得如火如荼,中国社会进入了一个急剧变革的时代。和现代化相配套的民主、法制开始渗透到中国社会的方方面面。在这样一种政治经济背景下,法、法律、法制等逐渐成为当时社会上的流行词。

本片也受到了当时时代背景的影响,以法制宣传作为影片摄制的主要目的之一。影片中的山杠爷可以说是当时中国农村村支书中的一个典型。从他治理目的来看,他是真正地想为人民服务,希望村民们能够过上好日子。从他的治理效果来看,堆堆坪村秩序良好,多次被上级政府表扬,他在堆堆坪村的治理取得了良好的效果。毫无疑问,山杠爷治理目的和治理结果都具有正当性,并且从山杠爷的人物形象来看,他也绝对是一个好人、一个能人。但山杠爷治理目的和结果的正当性却改变不了其行为的违法性,无论是好人还是能人在法律面前都一律平等。"好人犯罪""能人犯罪"都必须接受法律的制裁。正因为如此,山杠爷的故事普遍被认为是一个悲剧,这样的悲剧刻画使得观众对该片留下了深刻印象,该片也因此在当时产生了不小的影响。特别是在广大的农村,通过露天电影的形式放映后,对村支书以及普通村民产生了不小的震撼。习惯了注重治理结果而不注重治理过程的村支书开始意识到现代法律的威严,逐步地规范自身的治理行为。对于普通村民而言,对于法律有了新的认识,他们不再只将法律看作是"惩治坏人"的,逐步意识到法律是可以用来保护个人权利的。可以说,该片所欲达到的法制宣传的目的基本实现,作为一部法制电影,其价值更在于在人民群众中传播"法律面前人人平等""法律是保护个人权利的利剑"这样的法制思想。

(二)从当代法治中国的建设看影片的价值

党的十八大对法治问题进行了浓墨重彩的论述,阐述了一系列新思想、新论断,并且做出了全面推进依法治国的战略部署。习近平总书记就法治建设发表了一系列重要讲话,明确地提出了"法治中国"的科学命题和建设法治中国的重大任务,将法治提升到了治国理政的新高度。习近平总书记在党的十八届四中全会第二次全体会议时曾谈道:"法治和人治问题是人类政治文明史上的一个基本问题,也是各国在实现现代化过程中必须面对和解决的一个重大问题。纵观世界近现代史,凡是顺利实现现代化的国家,没有一个不是较好解决了法治和人

治问题的。相反,一些国家虽然也一度实现快速发展,但并没有顺利迈进现代化的门槛,而是陷入这样或那样的'陷阱',出现经济社会发展停滞甚至倒退的局面。后一种情况很大程度上与法治不彰有关。"这番讲话表明,对于人治与法治的争论,我们国家给出了自己明确的回答——那就是要法治不要人治。

当代法治中国的建设要求以法治作为治理国家的基本模式,乡村社会也必然地要全面推进治理模式由人治向法治的转变,从而实现构建良好的乡村社会秩序的目的。但值得注意的是,乡村社会有乡村社会自身的特点,乡村社会是一个"低头不见抬头见"的熟人社会。熟人社会的一大特点在于,面子文化盛行,人与人之间交往非常看重面子,一个人的面子、名声是进行人际交往最重要的要素之一。这样的一种特点,使人治模式在乡村社会有着极强的社会基础。透过《被告山杠爷》,我们也可以看到人治模式在乡村社会具有高度的契合力,村民们已经习惯了这种治理模式,甚至自发地为山杠爷求情与辩护。现代法治进入乡村社会后,迅速摧毁了原来的人治模式。人治模式虽然被摧毁了,但法治模式在乡村社会的建立仍需一个过程,这就导致原本稳定的乡村秩序面临瓦解的危险。费孝通先生在《乡土中国》中曾写道:"现行的司法制度在乡间发生了很特殊的副作用,它破坏了原有的礼治秩序,但并不能有效地建立起法治秩序。法治秩序的建立不能单靠制定若干法律条文和设立若干法庭,重要的还得看人民怎样去应用这些设备。更进一步,在社会结构和思想观念上还得先有一番改革。如果在这些方面不加改革,单把法律和法庭推行下乡,结果法治秩序的好处未得,而破坏礼治秩序的弊端却已先发生了。"①

距离《被告山杠爷》上映到现在已经二十多年过去了,中国的法治进程经历了从"法制"到"法治"的飞跃。从这二十多年中国社会发展的历史来看,中国社会正在经历一个前所未有的转型时期,在这个转型时期内,乡村社会的治理模式由人治转向法治是一个必然趋势,但如何推进这一治理模式的转变却并不是一个简单的问题。站在当代法治中国建设的角度思考,《被告山杠爷》给我们带来的至少有以下几点价值。

第一,普法是乡村社会从人治走向法治的必由之路。法治中国建设,离不开普法,中国乡村社会法治化也离不开普法。普法是通过普及法律知识来培养农民的法律意识,进而提高农民的法律素质,具体表现为,普法可以改善农

① 费孝通:《乡土中国》,生活·读书·新知三联书店1985年版,第58—59页。

民对法律的认知,增强农民遵守法律的自觉性,提高农民运用法律的意识和能力。只有国家正式法律到达了乡村社会,才能进一步弘扬法治精神,从而在整个乡村社会形成自觉守法、主动用法的氛围,良好的法治氛围能够减小在乡村社会推进人治向法治转变的阻力。

第二,"把权力关进制度的笼子里"是乡村社会由人治走向法治的根本要求。法治不仅是一种制度设计和运行机制,更是一种现代化的治理模式,作为一种治理模式,它并不没有一个固定和一成不变的表现形式,法治的特征是多样的,但"把权力关进制度的笼子里"却是它的根本标志[①]。乡村社会虽然处于国家统治力量的末端,但村支书作为"党政干部",代表着国家行使对基层村落的统治权,同时依靠在当地所建立的个人权威,在基层村落里享有巨大的权力。在乡村社会推进法治,实现由人治向法治的转变,就必须要控制好村支书手中的权力,让他们的权力在法律制度之下行使,无论出于什么治理目的,都必须以法律为底线,不能逾越法律来治理乡村社会。

(三) 影片存在的不足

作为一部法制影片,《被告山杠爷》中所传达出来的法治思想,无论是对于当年的法制建设而言,还是从今天法治中国的建设来看,都具有重要的价值。但由于历史条件的限制,影片不可避免地存在一些不足之处。从当代法治中国建设的角度来看,其中对于"村规"与"国法"关系[②]的认识不够全面。影片中

[①] 马长山:《"法治中国"建设的问题与出路》,载《法制与社会发展》2014 年第 3 期。
[②] 讨论"村规"与"国法"的关系,需要采纳一种不同于以往严格的实在法观念的法律多元主义(legal pluralism)视角。所谓法律多元是指"两种或更多种的法律制度在同一社会中共存的一种状况"。在这样一种视角下,"村规"转换成学术话语就是"习惯法"的概念,习惯法被认为是民间自发形成的不成文规范,它多与乡村日常生活,尤其是经济活动和交往有关。习惯法乃是由乡民长期生活与劳作过程中逐渐形成的一套地方性规范,它被用来分配乡民之间的权利、义务,调整和解决他们之间的利益冲突。习惯法的效力来源于乡民对于"地方性知识"的熟悉和信赖,并且依靠有关的舆论机制来维护,而官方的认可和支持则加强了它的效力。在影片中我们可以看到,堆堆坪村的"村规"之所以能够有效的运行,正是因为它符合堆堆坪村民在长期的生活中所形成的对于村子里的认识,而且乡县政府对于堆堆坪村的鼓励与支持更是让这种习惯法具有了更强的效力,使其在治理堆堆坪村的过程中占据主导地位。比习惯法更宽泛的一个概念是"民间法",习惯法通常被视为民间法的一部分。而"国法"转换成学术话语就是"国家法"的概念。由此形成了国家法与民间法的"二元结构"说。在这样一种法律多元理论的双重结构下,国家法既指由国家强制力保证的正式法律制度,也指从发达国家借用、移植而来的现代法律。与此相对应,民间法即代表着传统法律的固有法和代表着非正式法律制度的社会规范。应当看到的是,对于规范社会秩序而言,起作用的不仅有国家法,还有着大量的民间法,国家法与民间法共同构筑了一个和谐稳定的社会秩序。

有多处提到了"村规"与"国法"的关系问题,而搞清楚这个问题也是孙子虎娃写匿名信的动机。在影片中,我们可以看到"村规"在治理堆堆坪村中的作用要远远大于"国法",这不仅是因为"国法"在一定程度上出现了缺位,更是因为"国法"到场之前,"村规"更加符合当地老百姓在解决纠纷时的想法,并且依靠"村规"的治理,已经形成了一个良好的乡村秩序。但由于影片拍摄于1994年,在当时全国普法的浪潮下,只有国家的正式法律被认为是合理的,影片的主要目的也在于进行普法教育。所以影片基本上否定了村规在乡村社会治理中的作用,把村规视为是封建家长所制定的野蛮陋习。但应当看到的是作为民间法一部分的习惯法是中国传统文化中的重要一部分,是无数代中国人以其生活实践、生命心血所形成的,其精神生命是活的,其表现形式是活的,其现实效力是活的。习惯法是中国社会活的规范,在中国广大的乡村中实际影响着当今中国人的具体行为、调整着乡村社会中的社会关系[①],想要构建一个良好有序的乡村社会秩序必须承认民间法与国家法的共存状态,不能完全否认民间法表现形式之一的"村规"在乡村社会治理中的作用。

[①] 高其才:《习惯法的当代传承与弘扬——来自广西金秀的田野调查报告》,载《法商研究》2017年第5期。

第五篇　律师职业道德的思考
——基于电影《激情辩护》的讨论

一、故事梗概

年轻的姑娘陈平刚从学校毕业当律师不久，她渴望建功立业，有朝一日像她的老师、大律师陆达那样誉满天下，为人敬仰。她接受了为香港商人李良伦代理的业务，李良伦的妻子状告他拒付患白血病女儿李楠的医疗费，而陈平接受委托代理的原因是李良伦妻子林晓光的代理人是陆达，希望可以通过这个案子为自己打下名声。

法庭上，陈平与恩师相对而坐，成势不两立之态。陆达冷静沉稳地紧紧扣住李良伦拒绝承担女儿医疗费的事实，揭露他的自私和虚伪。林晓光声泪俱下地陈述了她自己一人面对巨额医疗费和呕吐不止的女儿束手无策甚至一度想走上绝路的凄惨情景，而李良伦却拒绝尽父亲的义务，借口生意忙滞留香港，并不寄一分钱。庭上听众一片哗然。陈平巧舌如簧，与陆达展开激烈辩论，她以进为退，提出既然林晓光无力救治女儿，应将女儿交由李良伦带到香港治疗。果然如她事先所料，遭林晓光断然拒绝。虽然法庭做出了于陈平有利的休庭决定，但她却没有胜利的喜悦。

在庭审调查中她了解了许多真相，陷入深深的矛盾之中。陆达为孩子募捐医疗费时，她也送去了一份心意。陆达告诉她说除了职业道德和功利外，高于一切的是尊重人的生命价值。再次开庭时，她巧妙地请来李良伦的养母，在陆达晓之以理、动之以情的陈述下，养母说出了李放弃治疗女儿的实情。法庭判林晓光胜诉。陆达慷慨陈词：香港、内地的中国人心是相通的。

二、影片中的法律问题

笔者认为，这部影片所讲的故事，主要讨论了律师的职业道德问题。片头

一个年轻律师问陆达自己作为被告的代理人,同情心却全在原告身上该怎么办。陆达回答说:"你这是一般道德与职业道德的问题,有人说如果解决不好两者的关系,最好别来当律师,我一辈子也解决不好这一问题,所以不是一个合格的律师。"

这部电影以陈平代理这一抚养费争论案的心理变化为主线,讨论了律师职业道德与社会一般道德的关系问题。律师为有罪之人辩论或辩护是否应得到大众的认可,换言之是否能为社会一般道德所接纳?社会一般道德是否应作用于案件审理与法律判决,或者说在运用法律判决的过程中是否应该考虑到舆论因素?

笔者认为律师的职业道德可以分成两种,其一是对当事人而言的责任,其二是对社会而言的道义、对自己而言的良心。社会对法律人的要求是"德才兼备",这里的"才"是指律师的技术理性,即运用自己的特有的语言知识体系和技能思维方法帮助当事人达成其目的,维护其应有的权益,是律师对当事人的责任。《律师法》第三十六条明确规定:"律师担任诉讼代理人或者辩护人的,其辩论或者辩护的权利依法受到保障。"从法律上来看,法律保护律师职业道德与大众一般道德发生冲突时,律师继续依照当事人的诉求进行辩论或辩护的权利。法理学家朗·L.富勒曾举例谈及律师的职业道德问题:在一件刑事案件中,律师替一个他明知有罪的人辩护是完全妥当的。非但如此,而且律师还可以收取费用,他可以出庭替一个他明知有罪的人辩护并接受酬劳而不感到良心的谴责。富勒说:"……假如被告所请的每一位律师都因为他看上去有罪而拒绝接受办理该案件,那么被告就犹如在法庭之外被判有罪,因而得不着法律所赋给他的受到正式审判的权利。……假如他因为认为一个诉讼委托人有罪而拒绝替他辩护,那么他便错误地侵占了法官和陪审员的职权。'"[①]这与陈平在一开始强调的"即使是一个十恶不赦的罪犯,也有权利得到合法的有利的辩护"相吻合。"德才兼备"中的"德"是指律师的道义和良心。孙笑侠认为,法律职业除了要加强其职业技能专长即业务能力之外,还需要通过职业道德来抑制其职业"技术理性"中的非道德性成分,使之控制在最低程度;需要通过职业道德来保障其职业技术理性中的道义性成分发挥到最高程度。律师的技能是律师这个行业所特有的且必有的,正是由于具有这一技能才使得其存在

① 孙笑侠:《程序的法理》,商务印书馆 2005 年版,第 164—165 页。

有意义有价值,但这并不意味着可以有恃无恐地运用这一技能,他同时需要受到普通道德的约束,也就是律师应是有德之人,这一点也使得其与中国古代的讼师有了根本的区分。

明确了律师特有的职业道德的含义,上面的两个问题就易于解决了。律师为有罪之人辩论或辩护应融合社会一般道德,即律师的辩护不应违背自己的良心和社会的道义,不仅满足"才"的要求,还应符合"德"的标准。那么这样的辩论或辩护在一定程度上是符合社会普遍道德的,也应为社会普遍道德所接受。影片的情节的发展也恰恰证明了这一结论。陈平为李良伦提供了代理服务,保证了其得到合法的有利的辩护的权利,并运用自己扎实的辩论功底,努力为李良伦做有利辩护,然而当她发现李良伦理性下的虚伪自私时,开始受到道义的影响,劝李良伦承担起作为父亲、丈夫的责任。电影最终以林晓华胜诉为结束,说明律师并不是为胜诉而颠倒黑白,只是在通过一系列的方式手段保护当事人的权利,陆达如此,陈平也是如此。

三、评价

故事通过多重矛盾的解决传达律师职业道德的重要性,强调法律允许为有罪之人做有利的辩论辩护,这是有罪之人的权利也是律师的权利,社会舆论不应对这样一个程序上的权利加以过多干涉。人们言论自由,可以自由讨论案件,媒体也可根据自己的理解对案件进行解说,但这些都不应影响到法官对权利的厘定。律师有理由运用自己的专业技能保障当事人应有的权益不受侵害。

但是,更重要的是上述的一切都应受基本人伦的制约,不能以"技术理性"作为泯灭良心、赚取诉讼费的借口。法律不要求律师拥护正义,但律师的行为不能破了最基本的社会底线。影片传达的是一种向善、同情的法治思想,陆达免费为林晓光代理,陈平在渐渐得知真相后为李南捐款,劝李良伦承担起应负的责任等都体现了这一点。

第六篇　少年法庭法官的新角色
——基于电影《法官妈妈》的讨论

一、故事梗概

本片讲述的是全国十佳法官之一尚秀云的真实故事。15岁少年张帅因为入室抢劫，正面临法律的裁决，他的家人为减轻他的罪行，通过为其辩护的李律师欲给审判法官安慧2万元钱，不想却被李律师暗中侵吞。张帅被判刑三年，他的母亲也于这三年中病逝。不知内情的张帅出狱后，带着对安慧法官的刻骨仇恨，决心潜入安慧法官家，搜集她收受贿赂的证据，意图让她也一尝牢狱之苦。于是，张帅在出狱后便编造了一个理由让善良的安慧法官同意让其寄宿在自己家中。

一开始，计划进行得很顺利，张帅很快取得了安慧法官的信任，进入了安慧法官的家，并暗自买了窃听设备，偷偷安装在安慧法官家里，每天默默地记录安慧法官的谈话，试图从中找到蛛丝马迹。然而，安慧法官丝毫没有察觉危险的降临，她仍在致力于少年法庭的设计。随着时间一天天过去，张帅却丝毫没有发现一点可疑之处。与之相反的是，安慧法官的一言一行，她的善良，她对少年犯家属真诚的态度，以及对张帅无微不至的关心与照顾，使张帅对自己的计划产生了疑问——安慧法官真的是收了黑钱害死自己母亲的人吗？他甚至想过放弃自己的计划，但是当他面对母亲的照片时，却时刻提醒自己，不要忘记仇恨，继续"卧底"在安慧法官家中。

后来张帅又从医院方面得知他的母亲为了他，卖肾换取了一笔巨款送给安慧法官，便回家质问了安慧法官，而安慧法官面对张帅的质询却矢口否认，张帅的内心又重新燃起了怒火，他终于将窃听器里每日搜集到的"证据"，提交到检察院，并举报了安慧法官。安慧法官到此时才发现她真心爱护的失足少年张帅竟然在利用她的善良和同情欺骗她。然而出乎张帅的意料，安慧法官

为了告诉张帅自己是清白无辜的，平静地选择了接受法院对她的内部调查，她甚至很高兴张帅能用法律方法来解决自己的问题。

张帅离开了安慧法官家，一个人在街上徘徊却被巡警带走，他又一次面对铁窗。在他落魄之际，只有安慧法官过来接他。其实在张帅内心深处也不相信安慧法官会收受贿赂并做出不公判决这件事，但是安慧法官已经开始接受法院的内部调查，也停了职，自己做出的一切都覆水难收。张帅和安慧法官都面临痛苦的尴尬。

在安慧法官给张帅过18岁生日的时候，张帅在安慧法官的旧沙发中发现一封被遗忘的他妈妈的信，一切真相在信中揭晓。张帅终于明白了安慧法官灵魂深处那颗公正无私、善良诚实的心，安慧法官和张帅之间的瑕隙终于冰释，而张帅也在那一天成人。张帅知道了事情的来龙去脉，反思了很多，心中充满了对安慧法官的愧疚。最后他决定踏上回乡的旅程，安慧法官得知后便飞奔到车站。在送别的车站，为了让张帅看到自己来送他，安慧法官站在高高的台子上，张帅在车厢内看着这一切，终于在心里喊出了那萦绕于心的两个字"妈妈"。

二、影片中的法律问题

（一）对少年庭法官角色的一种思考

这部影片以全国人大代表、十佳法官尚秀云为原型，以宣传未成年人保护法为重点，它塑造了一位具有爱心和奉献精神的普通女法官的高大形象。从她身上，不仅可以看到法律的威严，还能感受到对那些失足少年母亲般的关怀。做一名好法官确实不易，一个少年犯如何判，法律赋予的裁量幅度相当大，怎样用好法官审判的权力，需要反复思考。具体判案时，当一切证据都指向他时，法官要运用好自由裁量权利，不仅要凭法律知识、社会经验，还要有对人的洞察能力以及慈母的情怀。影片中，安慧法官对少年犯判实刑、判缓刑把握得相当到位，使得法律效果和社会效果紧密结合了起来。还有"证据的使用""法律不承认良心""法官的直觉"等，对法官的审判工作以及角色定位和转换很有启发。

1. 法官角色的内涵

法官的角色是什么或什么是法官的角色，不同的分析进路得出的答案必定会有所差异，但又不可否认，当我们平时称呼法官的时候，事实上在很大程

度上仅仅只是把"法官"这个语词作为一种职业,比如,"法律规范的适用者";一种身份,比如,"司法者";甚至是一个符号来指称的,这几乎使我们淡忘了"法官"这一指称在现实社会中所同时承担的各种不同角色以及因而同时具有的不同属性。以色列最高法院院长阿哈隆·巴拉克(Aharon-Barak)在2002年3月17日于耶路撒冷召开的"司法培训国际论坛第一次会议"开幕式上作的《法官的角色》的演讲,以法哲学的思辨阐述了现代司法的基本理念及其任职法官20余年的感悟,并对法官角色进行了解读。作为社会角色之一的法官角色,其本身就是一个角色丛,法官在社会关系网络中,无论从应然的角度看还是从实然的角度看,他都已经承担了或必须还要承担更多的各种社会角色,这一点对世界任何一个国家的法官都是如此[①]。当然,中国语境下的法官或许还会有一些更加特殊、更为复杂的地方,即他们总是处于各种社会关系网络(即场域)的交叉点上,并与周围有着复杂的人际关系。由于场域会限制话语,人们的言行也总是会受到他所在场域隐含的规则的制约;这样,在不同的时间、不同的场合,由于法官占据着不同的社会位置,因而也就会有不同的角色期待和角色要求;当然,随着客观场域的不断变化,法官的角色期待和角色要求也会随之发生改变,这样,在不同的时间、不同的人际关系中,法官总是会不断地转换他所扮演的社会角色,践行着其开放性的角色特征,在什么场域下扮演什么样的角色是一个值得探讨的问题[②]。

2. 电影中关于法官角色构建问题的讨论

笔者认为这部电影讨论的主要是如何更好地建构和定位法官角色的问题。这部电影以安法官的审判活动以及日常生活为主线,通过安法官对未成年人的细心呵护、关照失足少年、教育其通过法律手段解决内心困惑等一系列事迹来塑造其"润物细无声"的形象,对当前法官职业建设起到了很好的示范效应。

在不同的场合,法官的角色也在随之发生相应的改变。在法院严肃的审判过程中,安法官是一个刚正不阿、公正裁判的人,对待法律一丝不苟,对待犯人大公无私。在这里,安法官扮演的是一个尽职尽责的法律守护者的形象。作为职业法律人的法官,这是法官的本原角色,也是法官在司法场域中扮演的

[①] [以色列]阿哈隆·巴拉克:《法官的角色》,孔祥俊译,载《法律适用》2002年第6期。
[②] 赵秉志,张心向:《法官角色视野下的裁判理性》,载《法律科学》2009年第5期。

最主要的角色。法官的职业角色功能便是：执行法律,解决纠纷,实现社会正义。

后来,随着张帅这个失足青年的介入,安法官的生活发生了一丝微妙的变化。很多时候她表现出来的都是慈母的形象,她对张帅体贴入微,照料他的生活起居,还抚慰他的情感世界,这很明显与法官公正不阿的形象相距甚远。法官也是生活在社会中的一群自然人,也有与常人相同的生活需要,也有血缘、婚姻等构成的亲情关系。此时的法官角色期待来自社会生活,法官所遵循的角色规范是社会生存与家庭需要对他的要求,这些正常的生活需要与家族利益也是法官在审判时不得不考虑的因素。

法官本身就是一个多重角色的承载者与集合体。法官不同的角色,有不同的角色期待,承载着不同的角色规范要求,这就决定了法官的裁判理性不可避免地会受制于法官的角色。法官的裁判思维必然是多向度性的思维,裁判行为必然是多兼顾性的行为,体现了多元与融合的裁判理性。

(二) 学术界就法官角色构建问题的讨论

在司法过程中,法官扮演着多重角色。有学者认为：法官是多重角色的复合体,具有政治、社会、司法属性。取向不同的角色期待和角色要求为角色冲突提供了动因。改革开放以来,司法实用主义、法律职业主义、科层制等理论对司法改革话语权的争夺以及司法政策对法官角色定位的模糊与反复,加深了法官不同角色之间的冲突。对法官在不同场域中予以不同的角色定位是造成角色冲突的根本原因,而明确法官的角色是解决角色冲突的唯一途径。在以审判为中心的司法改革背景下,当务之急是让法官的角色回归司法本质。根据法治发展的基本规律确立法官角色定位的基本原则,把法官的角色与司法改革方案联系在一起进行制度化组合进而突出司法角色的中心地位,是让法官的角色回归司法本质的基本途径[①]。

有学者认为：法院如何建构其主体性这一问题是当下中国社会面临的时代之问。在规则之治、程序正义的逻辑下展开运作的司法因其制度刚性有余而操作柔性不足,难以有效回应中国社会仍停留在"传统"的具体情境,从而遭到实用主义的解构。但是,在"调审合一"制度路径下游刃有余的实

① 黎晓露：《论我国法官的角色定位》,载《法商研究》2016年第3期。

用主义司法哲学实际上亦并不足以构成对"法院主体性"的命题支撑,甚至可能是更加错误的道路。作为"法院主体性"的命题表达,能够体现法院"明确的司法功能"并与其他权力部门相区分的主体特质始终只在于"独立"的审判①。

有学者认为:其中任一角色都有可能对其他角色的塑造形成挤出效应,从而势必让法官依次陷入角色超载、角色冲突、角色紧张的三重困境之中。鉴于角色超载、角色冲突、角色紧张三者在逻辑上的递进关系,陷入角色困境的法官的成就感也随之递减,其结果很可能导致"角色崩溃"。欲让法官成功扮演其角色,就必须在制度上为法官超越角色困境开设通道。因此,中国司法改革必须在法官角色战略调控与角色战术指引等方面做好制度性筹设②。

有学者认为:法治社会的司法公正源于法官的公正审判,法官的审判行为是在社会的大背景下进行的,法官作为一种职业角色,还与法官的其他社会角色联系在一起,这种多重角色经常是处于矛盾的状态中,即发生所谓的角色冲突,从而影响法官的公正审判,不利于司法公正的实现③。

有学者认为:法治成为现代社会不可或缺的"安全阀",实现法治目标的一个重要基础和前提是要充分而有效地发挥司法功能,而此又要依赖于法官恰当地扮演好自身的应然角色。当下中国,法官已绝非处于法律虚无主义时代的位置,且随着法制的逐步健全和法治氛围的渐次营造,其使命越来越神圣并任重道远。所以,如何造就一批合乎现代法治价值要旨的法官队伍是我们必须认真而慎重思索的现实和重要问题④。

还有学者认为:法官不仅是公共权力的拥有者和支配者,而且是所有"官"中最具特殊意义的"官",因其管理的是涉及社会正义之事,是正义的裁判者。因而法官不仅要具备公仆意识、廉洁、公正的官德,且还应具备其作为职业者的职业伦理,即刚毅、谨慎、平和。由于法官角色的特殊性,所以应加强对法官道德伦理的制度化培育,以维护法律的尊严和公正性,并保障社会公众的合法权益⑤。

① 陈洪杰:《从程序正义到摆平"正义"》,载《法制与社会发展》2011年第2期。
② 赵秉志、张心向:《法官角色视野下的裁判理性》,载《法律科学》2009年第5期。
③ 瞿琨:《论法官角色与公正司法》,载《学术界》2006年第1期。
④ 唐宏强:《现代"法治"与法官角色的法理学思考》,载《学术交流》2002年第1期。
⑤ 王银娥:《论法官的角色伦理》,载《河南师范大学学报(哲学社会科学版)》2004年第6期。

三、评价

（一）影片中提出的法律问题对当时社会的价值

自20世纪90年代起，法学理论界已对法官角色进行过讨论，但是大多集中于对角色属性的研究，而较少关注司法过程中法官的角色冲突。但是将法官置于社会大系统的动态运行中考察，就会发现法官并不是纯粹的法律意义的审判者，在行使审判权时，除了受制于法律规范，与法官的自然属性和社会属性相关的其他角色规范也同时对其施加影响，法官的多重角色期待使其审判行为受到多重外在约束，也在一定程度上导致了法官的角色不清①。在当时社会，我国法官的任何审判结果都是多重角色规范较量的结果，与案件有关的法律适用只是审判的一个重要参考标准而已，也就是说，审判结果往往不能达到法律的要求。这样讲的确让人对当前我国的司法公正产生疑惑，但"依权不依法""人情大于法"的多发现象确实反映了那是我国司法现状的一个特点②。法官角色的冲突问题主要表现为以下各方面：

1. 法官的"文化人"角色与法官的"法律人"角色可能发生冲突

我国传统文化特征之一是"天人合一"的"和合文化"，与此相联系的文化精神就是"和为贵"。我国没有严格依照事实和法律作出判决的法治传统，却有"无讼""息讼"与"厌讼"的文化主张。处于这样的文化背景中，法官在判案时就必须考虑属于文化范畴的道德、习俗等因素，因为道德与习俗往往比法律规定更能得到社会的认可。因此，当它们与判案有关的法律规定相悖时，法官的"文化人"角色与法官的"法律人"角色发生冲突，法官一般不会无视道德与习俗的存在，有可能作出违背与判案有关的法律规定的裁判，以求得到社会文化的支持。

2. 法官的"权力人"角色与法官的"法律人"角色可能发生冲突

从法院的外部看，法院的财政由地方各级行政机关控制，法院本身没有独立的财权，法院的办公设施、办案经费、法官的工资福利往往取决于地方政府给予的经费；法官的人事权由地方权力机关掌管，根据《法官法》的规定，法官的任免途径有两种：院长由同级人民代表大会选举产生；副院长、审判委员

① 参见童星：《现代社会学理论新编》南京大学出版社2003年版，第95页。
② 赵秉志、张心向：《法官角色视野下的裁判理性》，载《法律科学》2009年第5期。

会、庭长、副庭长、审判员由本院院长提名,同级人大常委会任免;助理审判员由本院院长任命。现实中,地方各级党委的组织部门和地方政府的人事部门还拥有对法院主要领导的推荐权和指派权。从法院的内部看,法官行使审判权要受内部组织的制约,每个法院都设立了一个审判委员会,集体讨论决定重大、疑难、复杂案件的裁判,很多案件必须经审判委员会讨论决定,从而产生法官只审理事实,如何适用法律由审判委员会决定的"只审不判"的现象;或者产生先经审判委员会对案件的定性和适用法律提出决定性意见后,再由法官开庭审理和宣告的"先定后审"的现象。在审判管理上实行的是"下级服从上级"的行政层级制,下一审级的法院经常向上一审级的法院"请示"如何判案,上一审级的法院也常常对下一审级的法院正在审理的案件下达如何裁判的"指示",造成案件未审先定,使上下级法院关系行政化。正是目前的体制使法官受制于地方行政权力,决定了法官在审判过程中难以做到独立地依法作出审判,当地方政府官员提出与有关法律规定相冲突的非法要求时,处于权力结构中的法官与处于法律世界中的法官就发生了冲突,法官的"权力人"角色与法官的"法律人"角色冲突的结果,往往是法官受地方权力机构意志所左右,作出背离有关法律规定的裁判,造成大量"人情案"与"关系案"。

3. 法官的"社会人"角色与法官的"法律人"角色可能发生冲突

法官是生活在社会中的一群自然人,他们有七情六欲、亲戚朋友以及生存的物质需要,他们生活在这些血缘、婚姻等构成的人情网、关系网中。我国有着"家族利益高于一切"的古训,当亲情关系与严格依法裁判冲突时,也就是法官的"社会人"角色与法官的"法律人"角色发生冲突,法官必然会陷入一个秉公执法还是照顾亲情关系的两难境地。作为一个自然人,法官也需要亲情的温暖,在审判时,经过权衡利弊后,法官是完全有可能放弃法律的原则而顺从亲情关系的要求。在我国法官物质待遇还比较低的情况下,个别法官为经济所困,也有可能拿手中的审判权力与当事人进行交换,这样司法腐败就产生了。

综上,作为职业法官,其基本角色规范应当是与审判案件有关的法律规范,但在遭受来自权力结构规范、文化规范与社会生活规范的角色冲突后,有关的法律规范,就成为法官判案时考虑的主要因素而非唯一因素,有时甚至连主要因素也排不上。法官的角色冲突是导致我国司法不公的主要原因之一,那么探究造成法官角色冲突的根源,揭示我国法官制度中存在的矛盾与问题

也是很有必要的,因此《法官妈妈》这部电影有助于我们了解当时我国法官的审判状况,从而思考法官制度如何构建、法官角色如何定位的问题。

(二)电影所提出的法律问题对当代中国法治建设的价值

美国法学家德沃金将法官比喻为法律帝国的王侯①,法学理论界也通常将法治形容为法律家之治,故在理论上法律家应当是法官的基本角色。不过,理论性的角色定位与制度性、社会性等的角色定位有所差异。在司法制度中,法官被定位为一名能够运用法律明辨是非的中立裁判者;在社会场景中,法官被定位为一个能灵活衔接法律与社会人情道理并将之运用于裁判的纠纷解决者;在政治架构中,法官被定位为一名维护国家权益、配合政策实施的保驾护航者。这些区分使得法官的角色经常突破"规范性"的前提设定,在不同的权力场域中进行角色切换,进而陷入角色冲突的困境。可见,对法官在不同场域中予以不同的角色定位是造成角色冲突的根本原因,背离了司法权的本质属性。

法官是多重角色的复合体,具有政治、社会、司法属性。取向不同的角色期待和角色要求为角色冲突提供了动因。当前中国法官的角色转换是混沌、模糊、难以纯粹的。所以法官在进行角色转换时,不得不面对的是既有的社会体制和社会文化,不得不考虑的是整个法律及其运作机制已经政治化的体制惯性,以及如何才能更好地推进问题的解决等问题,毕竟解决纠纷是他们的法定工作,而不得拒绝裁判。这样,他们就不能逃避责任,也无处可推卸责任。他们唯一能够决定的是他们在现有的体制状况下,如何做到既能解决纠纷、又不损害到自己的利益,而不会在乎自己到底扮演了何种角色,是不是一个纯粹消极而中立的裁判者。他们放下相对中立的态度,采取了更积极、更"具有管理性"的立场。法官非司法者的一些角色因素自然就会掺和到司法者的角色因素当中,并在司法者角色的基础上,以一个综合性的角色进入司法场域。换言之,整个司法裁判的过程,实质上就是一个法官既要在多重夹缝中艰难穿行、抉择,又要"时刻保持头脑清醒以便对付或凑合过去"的过程;是一个法官调动一切知识资源,力图在现有的制度框架中不但要解决纠纷,而且还要圆满地解决纠纷的过程。这样,司法裁判的最终结果,必然就是法官的多重角色规

① [美]德沃金:《法律帝国》,李常青译,中国大百科全书出版社1996年版,第361页。

范相互较量、整合,进而在一个特定的场域中进行理性的选择。换言之,法官最终选择的裁判结果,无疑会是一个最合乎情理的并考虑了所有事情的决定。这当然既考虑了法律效果,也考虑了社会效果,至于这两者是否一致,是否存在冲突,这是其后再思考的问题,而当下是先裁定案件,而又不能给自己带来后续麻烦。

通过《法官妈妈》这部电影,我们可以从中获得一些对当前法官角色转换与构建工作的启发与借鉴意义。当下中国的法官要习惯司法场域中的这种角色混沌不清的现状,即使身处司法场域,也不急于对自己进行角色定位。而是根据案件的实际需求对具体的社会情境做地道的角色回应,并在角色塑造的过程中,参照他所处的社会情境系统的具体要求,并尽可能多地排除其角色集合中的矛盾因素,同时汲取并重组他所承担的其他社会角色中的有利因素,进而在此基础上以一个综合性的角色进入司法。这一点我们可以从《法官妈妈》这部电影中的安慧法官身上看到。法官在审理案件中扮演着公正的裁判者的形象,为此其必须秉公守法,严于律己,不能带有个人的感情色彩。而在日常生活中法官除了是威严的法律的守护者以外,还承担着法律教育的职责。像影片中展现的那样,法官还承担着对失足青年的教育工作,帮助他们早日回归社会,抚平他们内心的创伤。法官在此时不是冷冰冰的法律人,而是有血有肉的、有七情六欲的社会人,因此我们在强调法官职业建设的过程中,除了要重视其司法角色的构建,同时也不能忽略其社会角色发挥的重要作用。

(三) 电影的不足之处

笔者认为,这部电影的不足之处在于过度渲染了情感的成分,影片在情感角度上文章做得太足,以至于让人觉得矫情。仅仅为了让张帅听到,就让安慧法官在婚礼上说了一大段不合时宜的话,为了表明张帅的理解对安慧法官有多么重要,就让安慧法官在告诉她丈夫时失声痛哭,丝毫不顾及法官应有的沉稳冷静的形象和个性。再如结尾处,按理来说,当张帅的母亲转交安慧法官的牛皮纸信封被找到时,张帅明白了安慧法官并没有私自收受母亲卖肾换来的钱,误会已经烟消云散了,影片完全可以戛然而止了。但是,为了升华主题,影片末尾又来了一出车站送别的戏码。安慧法官爬上了高处,在仰视的拍摄角度下,安慧法官的形象的确很高大,但是视觉上的抢眼效果

恰恰削弱了艺术上本来可以更深厚的感染力，同时也显得太过煽情。影片构造的法官形象太过于偏情感化，反而有些喧宾夺主的意味，法官的角色定位应当以忠于法律为基准，然后兼顾情理，不能为了构建一个有血有肉的法官形象而大肆煽情。

第七篇　风险社会呼唤法治化的管理
——基于电影《盲井》的讨论

一、故事梗概

《盲井》①主要讲述的是一个发生在我国西部山区煤矿上矿工杀害被诱骗群体从而骗取赔偿的故事。影片的开头，天蒙蒙亮，伴随着几声狗吠，两名"普通"而又"不普通"的矿工出现了——唐朝阳和宋金明，他们赚钱的方式不是通过付出自己的劳动，而是将罪恶之手伸向了自身的"亲人"。下到矿井之后，唐、宋两人在休息时与唐朝阳的"弟弟"聊天之际趁其不备将其在杀害并伪造"冒顶"②，后又以受害者亲戚的身份向矿主索要赔偿金，在"和事佬"宋金明的劝说下，唐领取到了 3 万元的赔偿金，但在与井长讨价还价的过程中，宋瞒着唐多收了矿长两千元的"烟钱"，并在唐的质问中大呼冤枉。随后在宾馆中，两人一改之前伤心的模样，愉快地进行了"分赃"，并把其"弟弟"的骨灰随手丢弃在了马路一旁的垃圾堆。在歌舞厅中，唐、宋更是拿着这些不义之财搂着两个陪酒女郎唱歌喝酒。

在唐朝阳和宋金明在人才招聘市场又一次寻找"肥羊"的时候，故事中的另一位主人公出现了——年仅 16 岁的孩子元凤鸣。唐朝阳以关心的样子跟元凤鸣交谈，透露自己有一份赚大钱的工作机会，元深信不疑便苦苦哀求想要加入其中，随后唐、宋两人让其自称宋金明"侄子"，并为其伪造了身份证，一起去了一座小型煤矿。然而由于矿主的精诈与狡猾，唐、宋两人迟迟找不到下手的机会。随着时间的推移，三人有了充足的相处时间。当了解到元凤鸣是因

① 《盲井》改编自刘庆邦的小说《神木》，由李杨执导、编剧，2003 年在中国香港上映，曾在 2003 年荣获第 53 届柏林国际电影节银熊奖、第 40 届台湾电影金马奖、第 5 届法国亚洲电影节最佳影片奖。
② "冒顶"指地下开采中，上部矿岩层自然塌落的现象。是由于开采后，原先平衡的矿山压力遭到破坏而造成的。采煤工作中有时有计划地放落上部煤层，也称为"冒顶"。

为贫穷上不起学才出来打工的情况下,宋金明不由自主得想到了自己家中正在读书的孩子,再加上元凤鸣在工作之余依然坚持不懈地看书,使得宋金明产生了恻隐之心。

在唐、宋、元三者的关系中,唐、宋两人是犯罪的计划者,而元凤鸣是其目标,生命安全随时受到威胁,但元凤鸣自己却浑然不知。元凤鸣因为"二叔"宋金明给其找到了一份"赚大钱"的工作,从而能够供妹妹上学而对宋充满感激之情。从影片中,元凤鸣作为一个被迫辍学、刚出校园的小孩儿,用拿到的第一份工资为唐、宋两人在集市上买了一只鸡可以看出,宋金明已经真正成为他的"二叔"。也正是因为元凤鸣的善良淳朴,导致对其的加害计划屡屡再拖,而究其原因也是意料之中的——宋金明那一颗坚冰包裹的内心被元凤鸣用最真挚的情感融化了。

这个时候影片的另一条线也渐渐地浮了出来。宋金明在一次与元凤鸣的交谈中无意间发现元凤鸣的父亲就是被他和唐两人杀害的,也就是影片刚开头被杀害的元姓男子,于是对其产生了愧疚之心,在之后的生活中处处找理由,阻止唐朝阳杀害元凤鸣。比如:"已经杀了他的父亲,再杀他等于断了元家的香火。"要为元凤鸣摆送行酒等。

在影片的结尾,唐、宋、元三人再一次下到井里,在收到"即将进行爆破,所有人员退出矿井"的通知后,唐朝阳暗示宋金明是时候杀害元凤鸣了。但是在看见宋金明反对的眼神之后,唐一棍子把宋给打倒在地,当他正准备继续杀害元凤鸣的时候,却又被苏醒过来的宋金明打死。最终,唐、宋两人丧命于井下,元凤鸣根据合同,以宋金明"侄子"的身份领取了6万元的赔偿金。在把两人的尸体运走之后,随着火葬场缓缓升起的炊烟,影片合上了大幕。

二、影片中的法律问题

笔者认为影片《盲井》所提出的法律问题非常丰富,但突出的是我们必须意识到由于市场经济的发展,中国社会已进入了"风险社会",必须加强风险社会的法治化的治理,这当然涉及对一些相关概念及问题的分析。

"风险社会"一词,最早源于德国社会学家乌尔里希·贝克著写的《风险社会》。贝克认为,之所以会出现这样的弊端,主要是因为近代的技术进步以及现代化的进程凸显而导致的。具体来说有三层意思,首先,它不是人为的,而是来自自身的现代化;其次,它不是具体的风险事件,而是抽象的、普遍的、超

越人类的感知,给人类带来灾难性的后果;第三,它不仅仅是几个,而是一个世界,是超越国界的,"风险面前人人平等"。

在全球化浪潮的推动下,中国在20世纪90年代初便形成了社会主义市场经济体制,改革开放后的几十年中,尽管有许多重大的成就,积累了丰富的物质基础和雄厚的经济实力,但全球化的"副作用"也逐渐显露。贝克在他的书中对风险社会的成因进行了详细的描述,其中很多内容都与影片所表现出来的情节高度契合,例如:

随着工业文明的发展,以矿场主为代表的企业家们往往都是以自我为中心的。他们认为自己可以掌握并控制一切,于是便把工人和农民当作工具,妄想征服并利用自然,从而引来了大自然的报复并导致了社会冲突。同时,风险事故频发的另一个重要原因是他们忽视了社会的全面协调与和谐发展,在盲目追求经济指标的同时不考虑环境成本、安全成本、开发成本和社会成本,只求立竿见影。

在影片中宋金明和唐朝阳这种杀人骗钱的模式被人们称为"盲井式"犯罪[①]。而且从第一次得手后宋金明便屡屡催促唐朝阳"这地儿实在不是人待的,赶紧做了赶紧走"可以看出,尽管我国的经济体制已由计划经济转变为市场经济,但是在市场经济建设的道路上仍然充满着挑战。首先,企业家持续盈利,尝到甜头的他们以各种方式掠夺自然和社会,使生产、消费和劳动密集化,人类和自然、人类和社会、人类和人类之间变得不平衡。其次,贫富差异过大,导致社会"相对剥夺感"和"挫折感"不断增加,使劳动者的尊严感受到削弱,引发群体性事件和社会不稳定。以唐、宋两人为代表的群体正是导致这种结果的最为典型的代表,他们饱受矿主的压迫与剥削,付出与收益不成正比,从而另辟蹊径,最终导致犯罪现象的发生。

影片中每每出现矿难,发生人命,矿场主们丝毫不为所动,唯一做的就是和逝者的亲人讨价还价,企图减少自己所应付的赔偿金。科学和技术的发展给人类带来了巨大的好处,并且不断地满足了人类的各种需求,同时不可避免地也产生了各种负面影响,其后果就是现代社会所面临的危险源大大增加。

① 本文所指"盲井式"犯罪,意思是在煤矿上进行的犯罪行为,在矿上谋生的矿工们,诱骗儿童、智障、流浪汉、务工者,甚至是同乡、亲友,到矿上打工,待到熟悉一段时间之后,趁其不备将用各种方式将其杀害,并伪造矿难现场——"冒顶了",再找人冒充家属向矿方索要赔偿。事成之后,用来作案和讨价的筹码——人命,无再利用价值,便遭遗弃。

其次，对科学技术的过度崇拜、过于依赖会给我们带来潜在的伤害，科学和技术存在于人类生活的各个方面，但因为企业家们知识的局限性、科学和技术的不完善以及在实际规划和操作中出现的错误，不可避免地给人类社会带来了更多的不确定性，甚至可能会导致各种各样的事故。也正是基于这些原因，"盲井式"犯罪屡见不鲜，矿场主对此并没有也难以做好预防措施，只能息事宁人、破财免灾。

当唐、宋两人在由工人们自发组织的"人才"招聘市场找寻下一个猎物时，年仅16岁的元凤鸣在其两人精心策划的表演下中了招，化身为宋金明的侄子。不难发现，由于政府的不作为、制度和政策的不完善，事前预防、事后解决机制的缺失，导致了风险社会缺乏明确的责任机制和责任主体，风险制造者和风险治理主体都想方设法推卸责任。其次，我国宪法明确规定了保障人权[1]，但实际情况却不容乐观，许许多多的弱势群体、妇女儿童、山区农民等因基本权利得不到保障，为了生计不得不外出打工，但由于文化水平及某些先天缺陷，在毫无防备的情况下自身权利得不到保障甚至遭受侵害而无任何的救济途径。

正是在这个意义上，影片以特殊的方式提出对风险社会的法治化治理问题。但影片只是把这个问题以艺术家的敏感角度提了出来，没有进行深入思考。法治化治理就是排除人治的治理。可以说，中国有长达几千年的人治传统，权力的执掌者凭借其特有的优势，完全依据其个人主观意志任意进行所谓管理。《盲井》所描述的是21世纪初期的西部山区，尽管已经经过了二十多年发展，但由于其所属时空的限制，物质生活条件仍然处于不容乐观的景况，权力却被集中于一些所谓企业家手中，他们不顾劳动者的生存条件，剥削劳动者的劳动。影片中唐、宋两人知道矿场主因为畏惧矿难被泄露从而承担法律责任而不得不破财免灾，一次又一次地密谋通过伪造矿难进行诈骗；同时因为熟知赔偿责任，才会伪造身份证假装成为亲戚；更是因为畏惧行政机关，从而打一枪换一个地方。他们擅于利用法律的漏洞为自己获取利益，另一方面也可以看出当地法律实施存在的问题，使唐、宋这样的犯罪活动屡屡得手。

风险社会呼唤法治化管理。随着我国法治理念的深入、法治理论的发展，

[1] 《中华人民共和国宪法》第三十三条规定："凡具有中华人民共和国国籍的人都是中华人民共和国公民。中华人民共和国公民在法律面前一律平等。国家尊重和保障人权。任何公民享有宪法和法律规定的权利，同时必须履行宪法和法律规定的义务。"

人民的基本生活权利得到了充分的保障。尤其是《中国共产党第十八届中央委员会第四次全体会议公报》[①]中曾23次提到"依法治国",一方面体现了法治在国家治理和社会管理方面的重要作用,另一方面还体现了法治在中国共产党领导下的地位,两者共同推动了我国法治发展与人权保障。

基于风险社会下的基本权利要想得到充分的实现与保障,取决于法治的发展程度,而法律制度的健全与完善又决定了法治化的程度。截至2016年底,除宪法外,我国现行有效的法律共256部[②]。以宪法为核心,以法律为主干,包括法律、行政法规、地方性法规等多层次法律规范在内的法律体系在我国已经初步形成,使得人权真正意义上得到了"有法可依"。不仅如此,中国共产党第十九次全国代表大会上更是强调了"法治"乃是我国未来经济建设中的必然选择[③]。但从影片来看,尽管经过改革开放二十多年的发展,其效果在某些地区着实让人担忧。这就不禁令人深思:究竟是什么原因导致了这样的结果,以后又该怎样去进行法治化的管理,从而尽可能地规避风险?其实,影片已经给了我们答案,总的来说有以下三个方面:

(一)有法必依

"良法是善治之前提",而"有法"却又是一部良法必不可少的先决条件。在该影片中,时代背景为2003年,那时候法律的种类已经很齐全了,但尽管如此,在立法上仍存在空缺。

"防止出现被制造出来的风险的最有效的方法就是通过采取所谓的'预防原则'来限制责任。预防原则这个概念最早于20世纪80年代出现在德国,是指即使存在不安全的科学证据,人们也必须对环境问题采取措施"[④]。确立预防原则可以从源头上减少人类自身对技术的过度或不合理利用而导致的风险源。风险是人类自身导致的,要想有效地规避风险,最好的方法就是以法律的预防原则进行严格规制,从而引导人们对技术加以合理运用和

① 中国共产党第十八届中央委员会第四次全体会议于2014年10月20日至23日在北京举行,会议明确提出了全面推进依法治国,总目标是建设中国特色社会主义体系,建设社会主义法治国家。
② 参见《中国法治建设年度报告(2016)》,中国法学会,http://www.mzyfz.com/cms/xuehuigongzuo/html/1535/2017-06-14/content-1274931.html。2018年1月31日。
③ 《十九大报告全文》,2017年10月18日。新时代中国特色社会主义思想八个"明确"、新时代坚持和发展中国特色社会主义的基本方略等都明确了"依法治国"在我国的重要性。
④ [英]安东尼·吉登斯:《失控的世界》,周红云译,江西人民出版社2001年版,第28页。

开发。

站在矿场主的角度来看,他们一心只想着赚钱,毫不在乎人命,更不在乎施工材料的质量,发生矿难在他们看来很平常,毕竟在那个时候获得的收益远超于给付的赔偿金。哪怕到现在,矿难事故依旧频频发生,但是反过来想,如果矿场主们在开掘矿场的准备过程中便提前做好预防措施,就算依然存在着安全隐患,但是发生事故的概率就会降低不少。

(二) 执法必严

从电影《盲井》中,我们可以发现以下几个问题:矿场主是否获得行政审批许可?如已获许可,行政主管部门是否就不用再履行监管职责?为何"卖淫女"如此猖獗地当街揽客?唐、宋两人"打一枪换一个地方",那么行政部门对于流动人口监控是否到位?

我国在建设中国特色社会主义的过程中,一贯极为重视建构法治化的社会机制,提出了依法治国、建设社会主义法治的目标。经过多年来党和政府各级机构的努力,我国的社会主义法治建设已经初步建立。但是无论是在影片当时所处的时代,还是在大力开展法治建设的今天,各种如腐败、不作为、执法素质低下等问题依然存在着,这些问题不仅会损害我国政府的形象,影响我国社会主义法治建设的进一步的推进发展,而且有可能对社会和谐造成负面影响,引起社会动乱。

可以说执法不严的问题贯穿了整部影片,无论是最开始矿场主对手下吐槽执法人员的腐败,还是街头小贩大声叫卖着伪造证件,又抑或是执法人员不作为地从小偷身边走过……执法系统是我国政府的重要组成部分,具有与民众面对面且经常性接触的特点。因此,很多时候执法系统在权力行使过程中能否体现公平、公正的原则很可能直接影响民众对于政府公权力的看法。

执法不严的行为在为一些人违法谋取不正当利益的过程中,必然会损害某些民众的正当利益,使其受到不公正的待遇。同理,它们不仅会损害民众对于执法系统的认同度,同样会损害我国政府在民众心目中的形象。与此同时,执法不严的存在很可能极不公正地剥夺一些民众本应获得的正当利益,当这些民众的正当利益受到损害时,少数人就可能采取一部分过激的手段尝试获得自己本应获得的公正结果,极少数人甚至可能采取暴力等过激行为。不仅如此,很多本应被法律所禁止的东西也会争先恐后地冒出来。

（三）违法必究

为何受害者的亲属愿意接受那微薄的赔偿金？为何其他工人在目睹矿难之后依然能若无其事地继续工作？在这些问题的背后，都反映出一个共同的问题——风险社会，提高司法公信力是重中之重。

司法公信力的概念包含两个方面：一方面从权利运行角度来看，司法公信力是司法权在其自在运行的过程中以其主体、制度、组织、结构、功能、程序、公正结果承载的获得公众信任的资格和能力；另一方面从受众心理角度来看，司法公信力是社会组织、民众对司法行为的一种主观评价或价值判断，它是司法行为所产生的信誉和形象在社会组织和民众中所形成的一种心理反应[①]。民众对司法整体形象的认识、情感、态度、情绪、兴趣、期望和信念等是其主要表现形式，还表现为民众因为畏惧司法，而自愿配合司法行为，有问题第一反应是通过司法途径解决问题，同时遵纪守法。

有西方的政治学家指出："如果大多数公民都确信权威的合法性，法律就能比较容易地和有效地实施，而且为实施法律所需的人力和物力耗费也将减少。……一般说来，如果合法性下降，即使可以用强制手段来迫使许多人服从，政府的作为也会受到妨碍。如果人们就哪一个政权具有合法性的问题发生争论，其结果常常是导致内战或革命。"[②]法律的遵守仅仅依靠国家的强制力是不够的，必须得靠人们自觉地遵守，这样的话法律才不会变成压迫人们的异己力量，然而只有在司法过程中做到真正的公平、公正、公开，才能逐步在人们的心中建立起对法律的信仰。毕竟制定法律是一个静态的过程，而实施法律则是一个动态的过程。

回到最初那几个问题，在影片中，处于转型时期的中国，法治这一概念相信已经在很大程度上都得到了宣传，但为什么实施起来却这么艰难？受害者亲属不相信司法，所以选择私下解决，因为他们害怕到最后连一分钱都拿不到；受害者的工友们不相信司法，是因为他们害怕自己连这仅有的一份工作都将失去。

三、评价

影片所提出的问题，从今天的角度来看当然很重要。21世纪初，我国已大

① 关玫：《司法公信力研究》，吉林大学博士论文，2005年。
② ［美］加布里埃尔·A.阿尔蒙德、小G.宾厄姆·鲍威尔著：《比较政治学：体系、过程和政策》，曹沛霖、郑世平译，上海译文出版社1987年版，第36—37页。

力开展法治建设,各种制度如雨后春笋般制定了起来。1997年9月,党的十五大报告中将"法制国家"改为"法治国家",明确提出了"依法治国,建设社会主义法治国家"的政治主张;1999年3月,九届人大二次会议对现行有效的宪法进行了修改,将"实行依法治国,建设社会主义法治国家"纳入其中。由此可见,社会秩序的构建、国家与民众和谐相处,都离不开法治。法治是实现人权的保障,保障人权是法治的价值追求。只有在法治国家,人权才能够得到有效保障和充分实现;只有人权得到了有效的保障和充分实现,民众才能在风险社会中应对自如,使得社会能够保持一个井然有序的状态。但影片中唐、宋两人主要生活的地域是西北某些偏远的矿场,由于时空的限制,法治建设难以与东部城市相比,从根本上来说,民众的法治意识仍然比较淡薄。

改革开放40年后的今天,我国法治建设取得了极大的成就,法律不再是少数人手中的法律,"有法不依、执法不严、违法不究"的问题也得到了很大的改善。尽管"盲井式"问题仍然存在,但总体上来说,无论是民众的法律素养还是有关机关的执法素质,相较于影片所处时代,可谓是发生了翻天覆地的变化。

第八篇　重视青少年犯罪的预防
——基于电影《为了明天》的讨论

一、故事梗概

青少年是连接祖国昨天、今天、明天的纽带,其健康成长与国家的繁荣发展息息相关。社会环境的复杂多变、诱惑重重,是造成社会转型期道德失范、代沟加大、家庭残缺、交友不慎、鉴别能力低和心理偏差等问题的主要原因。电影《为了明天》通过青少年犯罪典型案例,再次为青少年犯罪的预防工作敲响警钟。

该片首映时正值《中华人民共和国预防未成年人犯罪法》施行三周年之际,也体现了中央社会治安综合治理委员会办公室、中央综治委预防青少年违法犯罪工作领导小组、中国关心下一代工作委员会、中国共产主义青年团中央委员会、中国少年先锋队全国工作委员会、中华全国妇女联合会和国家司法部、教育部等主管机关对青少年犯罪预防问题的关心和指导。影片涉及六个青少年犯罪的典型案例,体现了当前社会环境对青少年成长的影响,青少年犯罪正趋于低龄化、团伙化、暴力化和智能化的特点。《为了明天》也通过电影这一青少年喜闻乐见的形式,对日常生活中的法律问题进行警示与普及,从而培养他们崇尚法治、遵纪守法的观念和习惯,推进全社会共同关心和重视青少年的健康成长。

案例一:"小魔女"闯江湖

故事的主人公小红本是品学兼优的学生,由于突然得知父母并非自己的亲生父母,心理遭受重创。由于父母教育方式不得当,内心痛苦的她开始寻找其他途径逃避现实,先是经常逃课去舞厅和酒吧,试图用这些方式引起父母的关注。当没有钱继续去娱乐场所消费时,就偷拿家里的钱,她的父母虽在发现此事后收起家中的现金,但仍然没有尽到教育、监管未成年子女的义务。之

后,小红通过盗窃、诈骗的手段获取金钱,最终坠入了犯罪的深渊。

案例二:"哥儿们"义气害人害己

六名男青年是某中学学生,在应当认真学习的时间却沉迷于电子游戏,经常相约到附近游戏厅玩游戏。当发现自己没有钱继续玩游戏时,便产生了谋划抢劫他人财产的犯罪念头。他们法律观念淡薄,仅为了一时的享乐就使用暴力,侵犯他人的生命健康权、财产权。为了他们口中的"哥儿们"义气,六人最终都受到了法律的惩罚,这让他们的父母多么痛心!

案例三:校园暴力,触目惊心

张宇和王江是一对好兄弟,因在教室内追逐打闹的过程中,王江不小心将张宇的毛衣撕坏,两人先是口角,继而扭打起来,好在教导主任及时出面制止,并将两人带到办公室进行批评教育。这场小风波本可以就此结束,但在放学回家的路上,同行的几名男同学故意怂恿两人继续打一架分个胜负,年少的张宇和王江禁不起旁人的挑唆,便在一处空地扭打起来,张宇将王江打倒在地后就与其他人扬长而去,将受伤的王江留在路边,王江在回家途中因伤势过重而被送往医院,最终因脾脏出血过多抢救不及时而离世。这是一起突发性的青少年暴力事件,从这个很偶然的暴力事件中可以看出这类案件具有的共同特点,就是起因很小、偶然突发、没有前兆、不计后果。这一特点也与青少年的心理状况相关,青少年的心理调适能力不强,容易爆发、失控,张宇在实施暴力行为的时候就表现了这样的心理特征。那些起哄助威的围观者火上浇油,客观上助长了暴力行为,他们在悲剧酿成后是不是也该有一份自责呢?

案例四:校园早恋酿成悲剧

居民楼下大摊血迹,受害人被送往附近医院抢救,警察在向围观群众了解情况后得知,受害者是住在此小区的18岁高中生王亮,当晚被一群陌生男子殴打至重伤。警方遂展开调查,在与王亮的同学们交谈过程中了解到,王亮曾有一个女朋友叫刘颖。刘颖后来交代,她与王亮高一时成为男女朋友,且交往密切。那时刘颖发现王亮竟还有其他女朋友,便叫王亮解释清楚,谁知王亮当面表示不再喜欢刘颖,刘颖内心一下子失去平衡。后来她与孙东在一起,孙东的父母也为两个孩子办好了出国留学的手续,在送别宴上,王亮突然闯入并当众羞辱了刘颖,刘颖一气之下打电话给孙东,叫他找人教训王亮,这就是造成故事开头王亮因抢救无效死亡的原因。这是一起因校园早恋酿成的凶杀案,给我们留下了深刻的血的教训,这类激情暴力犯罪案件的主要特征是野蛮性、

残酷性、突发性和集群性。现在的青少年大多生理发育较早,但心理发育相对缓慢,表现在其识别力、控制力不强,情绪不稳定,一旦遭受强烈的感情刺激,容易失控并发生暴力行为。这也提醒我们,作为负有监护、教育义务的家长和学校应当对此问题引起高度重视。

案例五:黑客少年,沦为罪犯

计算机技术与网络的普及,利用高科技手段进行智能化违法犯罪的案件数量逐年上升,青少年在这类犯罪中的比例也居高不下。本案的开始是某地人事人才信息网遭到黑客攻击,系统完全瘫痪,造成大量数据丢失,严重影响网站的正常运行。市公安局立案调查后,发现造成这一系列信息入侵事件的犯罪嫌疑人竟是一名17岁的中学生张文。张文因病在家休养,在此期间自学了相关信息网络技术。张文的父母是公司普通员工,对于计算机这一新兴科技产品知之甚少,借钱给张文买了电脑后,便放任张文使用,直至警察询问他们时,他们对"黑客"仍一无所知,更没想到自己的儿子实施了网络犯罪。张文的行为最初只是找到相关网站的漏洞,但在虚荣心的驱使下,他通过侵入网站而吸引他人注意,借此证明自己的能力,却不知自己已触犯了法律。网络是一把双刃剑,对于辨别力、自控力弱的青少年来说,过分的迷恋会对其产生负面影响。黑客多是有着计算机天赋的青少年,如果加以正确引导可促使其成才,因此在网络方面往往人才与罪犯只隔一线。

案例六:远离毒品,珍惜生命

公园的湖中发现一具女尸,警方尸检后发现女孩的胃里有冰毒而初步判断其为自杀,并核实了女孩的身份,她是和平中学的学生李晓红。从她的朋友口中得知,几天前在迪厅跳舞时,李晓红曾食用过类似摇头丸的毒品,后来的行为也不太正常。警方判断,其行为是由于吸食大量毒品后,药物发作致使她产生幻觉,神志不清,继而失去自控能力落入水中,溺水身亡。16岁的花季少女李晓红就这样匆匆结束了自己的生命,这让人遗憾,更让人警醒。毒品具有极大的诱惑性,青少年更是应当远离毒品,健康成长。

二、影片中的法律问题

影片所提出的是对青少年犯罪预防的法律问题。这个问题的重要性毋庸置疑。一般所谓青少年,在我国指的是年满14周岁、不满18周岁的自然人。青少年的不良行为根据我国《预防未成年人犯罪法》第十四、十五条的规定:

"不良行为包括：旷课、夜不归宿；携带管制刀具；打架斗殴、辱骂他人；强行向他人索要财物；偷窃、故意毁坏财物；参与赌博或者变相赌博；观看、收听色情、淫秽的音像制品、读物等；进入法律、法规规定未成年人不适宜进入的营业性歌舞厅等场所；吸烟、酗酒；其他严重违背社会公德的行为。"根据我国《预防未成年人犯罪法》第三十四条的规定："严重不良行为是指严重危害社会，尚不够刑事处罚的违法行为，具体包括：聚集他人结伙滋事，扰乱治安；携带管制刀具，屡教不改；多次拦截殴打他人或者强行索要他人财物；传播淫秽的读物或者音像制品等；进行淫乱或者色情、卖淫活动；多次偷窃；参与赌博，屡教不改；吸食、注射毒品和其他严重危害社会的行为。"

青少年犯罪预防有狭义和广义之分。狭义的青少年犯罪预防，是把研究对象定义为有犯罪危险或有犯罪趋势的青少年，在没有发生犯罪时，积极主动地采取相应的预防措施，预防和制止青少年进行犯罪或者直接破坏他们的犯罪条件，使违法犯罪行为被遏制在萌芽中。广义的青少年犯罪预防主要把青少年自身作为主体进行研究，指的是全部发生的犯罪行为或者再次进行犯罪的各种措施的过程，主要包括预防犯罪产生的原因，同时也包括对犯罪条件的控制。它既包括预防没有犯罪的青少年走向违法犯罪的道路，又包括预防有违法犯罪趋势的青少年和劣迹的青少年走向严重犯罪的道路，还包括防止已经犯罪的青少年从个体犯变为团伙犯等。

近年来，由于青少年犯罪率的大幅升高，国家与社会将预防青少年犯罪问题作为法治国家建设的重要问题予以高度重视。青少年一直是法制教育的重点对象，加强青少年特别是在校学生的法制教育是提高广大青少年法制观念、法律意识、法律素质的需要，是实现素质教育，培养有理想、有道德、有文化、有纪律的社会主义接班人的需要，同时也是实现人才资源的可持续发展、不断推进依法治国、建设社会主义法治国家进程的需要。加强青少年法制教育，不仅要传授给他们基本的法律知识，更重要的是提高法律素质。对青少年进行法制教育，主要方式是通过各级各类学校设置法治课程来实施，根据青少年的心理特点与接受程度，循序渐进地进行。正如《为了明天》这部影片，以电影的方式将青少年在日常学习生活中可能遇到的典型情境加以展现，使广大青少年在观影之余提高法律意识，主动规范自己的行为。

但青少年犯罪的原因是很值得研究的，学界有不少的分析。有学者探讨了青少年犯罪的主观原因。首先是青少年的身心因素。青少年时期是个体生

长发育的鼎盛时期,青少年的身体快速发育、变化明显,包括体力的增强、体态的快速变化;在内分泌影响下生长发育明显,各腺体激素分泌旺盛,引起了青春期的体格发育以及性发育等。青少年时期在心理发展方面相对缓慢,心理上的缓慢发展与身体上的迅速发育难以协调,使得青少年容易出现身心危机,陷入不安、苦恼的状态之中。青少年生理的迅速发展与自我调节能力较低之间会产生矛盾,情绪的波动起伏与自控力较差之间会产生矛盾,好奇心强烈与是非观念淡薄之间会产生矛盾,性发育成熟与伦理道德观念欠缺之间会产生矛盾,这些身心冲突都有可能成为犯罪动因[1]。其次是主观上不合理的物质需求与精神空虚。随着物质生活水平的提升,盲目的拜金主义与奢侈之风的渗透影响着青少年的价值观,导致青少年容易产生攀比心理并产生一些不合理的物质需求,当其家庭的经济水平无法满足这种不合理的物质需求时,缺乏法律意识的青少年往往会采取一些越界的方式获取金钱,以满足自己的欲望。还有一部分青少年未受到良好的教育,精神生活匮乏,这时社会上的许多诱惑就会乘虚而入,如暴力、色情、毒品、赌博等。由于青少年对自己的行为不能够清楚地认知,未考虑到行为的后果,甚至只是出于好奇心,这使他们极易滑入犯罪的深渊。

也有学者研究了青少年犯罪的客观原因。其一是政府管控缺位。我国正处于社会转型时期,处于打破原有状态创建新平衡的关键阶段,我们应当在政府的组织领导下,汇聚社会各界的力量,在社会治安综合治理的大格局下,做好青少年犯罪的预防工作。就目前的情况看,政府的管理与控制存在一定的缺位状况。我国为了保障未成年人的身心健康、培养未成年人良好品行、有效预防未成年人犯罪,1999年颁布的《预防未成年人犯罪法》,针对预防未成年人犯罪的教育、未成年人不良行为的预防、未成年人严重不良行为的矫治与重新犯罪的预防及相关单位与个人的法律责任作了概括性规定,但这些规定较为笼统,后续也缺乏进一步的立法完善。在各层级、各单位预防青少年犯罪工作的实施过程中,政府部门也欠缺有力的监督管理,难以确保工作实效。其二是社会环境的诱惑。伴随着信息化的迅猛发展,互联网与通信技术的变革打破了传统的现实社会,青少年有了前所未有的广阔的社交网络与信息获取平台,足不出户就可以获得丰富的信息资源。然而,信息化是一柄双刃剑,它为青少

[1] 康树华:《美国青少年犯罪预防体系与措施》,载《吉林大学社会科学学报》1992年第2期。

年带来知识与便利的同时,也带来了不良诱惑。青少年社会阅历尚浅,明辨是非的能力尚未完全形成,好奇心强烈,自制力较弱,极易受到外界不良因素的影响。信息化为网络犯罪提供了条件,如果缺乏家长、学校及时有效的教育引导,青少年往往难以抵制诱惑。其三是家庭教育的乏力。家庭监管教育不力是导致青少年违法犯罪的重要因素,青少年犯罪者通常都是家庭教育缺失、父母关系不和的受害者。家庭教育失当可分为三种情况:一是家长对子女不管不顾,毫不关心,既无家教又无法及时发现青少年的不良行为;二是父母、祖父母过度溺爱,如某著名艺术家因为过度娇纵,使得其儿子胆大妄为、目无法纪,良好的家庭氛围并未培养出优秀的孩子,反而沦落为犯罪者;三是家教过于严苛,动辄打骂,在青少年心理上留下了阴影,犯了小错不敢承认,甚至犯更大的错误去弥补。另外学校作为青少年学习生活的主要场所,也是诱发青少年犯罪的重点区域,学校老师及同龄人对青少年的影响远大于其他主体。但是部分学校课程结构设置不合理,片面注重应试科目而忽视青少年身体健康与心理健康;个别教师责任感不强、师德存在问题;更有学校管理不当,对学生翘课、打架斗殴睁一只眼闭一只眼。这些都为青少年犯罪埋下了恶的种子。

学界也深入研究了预防青少年犯罪的域外经验和中国经验。比如英国强调在青少年犯罪预防上的各方面资源的全面参与,创办"救助青少年基金会",帮助解决"问题生"的问题,还建立多支志愿者服务队伍予以协助。日本加强动机预防和条件预防,对于犯罪时需要使用的工具(管制刀具、化学爆炸性物品等)进行严格的管理,对于家庭住宅、贵重的财产进行妥善保管,以及在公共场所加强安全监督管理等等。美国则设立青少年司法和犯罪预防机构,目的是为了预防和减少青少年犯罪,从而维护社会的治安。在我国,同样也成立了中央社会治安综合治理委员会预防青少年违法犯罪工作领导小组,逐渐建立更加完善的青少年犯罪预防机制。具体来说,一是完善相关预防青少年犯罪立法,二是加强青少年道德法律建设,三是健全青少年犯罪预防综合治理体制等。影片所提出的问题,与学界讨论的问题是同步的。

三、评价

《为了明天》作为一部教育青少年远离违法犯罪活动的法制宣传电影,通过案例重现与主持人总结相穿插的方式,使观众意识到预防青少年犯罪的重要性,也警示青少年远离犯罪诱惑。影片播出时引起社会各界的对青少年犯

罪问题的高度重视,媒体、学校、家长及学生本身对电影内容均产生强烈的共鸣,引发全社会对青少年犯罪问题的讨论。

青少年是祖国的未来,我们应当重视对青少年的关注与培养。当前,青少年犯罪数量不断攀升,提高青少年以及整个社会的法治意识显得尤为重要。在法治建设不断推进的过程中,应当以不同的手段进行法治宣传,使受众产生共鸣并引起重视。该部影片将青少年学习生活中的几个典型案例通过电影艺术的手法展现出来,使青少年切实认识到违法犯罪行为带来的恶果,从而主动避免违法犯罪。与此同时,预防青少年犯罪问题无疑是一个全社会共同努力的问题,国家立法、媒体舆论、社会监督、家庭教育等均是解决这一问题的不同方面,在相关法律实践上可以借鉴域外先进经验,并转化为适合我国国情的具体制度,为预防青少年犯罪提供法律保障。

第九篇　寻求法理与情理的平衡
——基于电影《法官老张轶事》的讨论

一、故事梗概

电影《法官老张轶事》于 2002 年 10 月 24 日在中国大陆上映。故事发生在 20 世纪 90 年代我国的西部农村。迎面而来的"老城墙"是本片的第一个景象,与"老城墙"相对应,另一个沉重而经典的景象是片中的"深山"。一座座大山相互勾连,朴素的黄土墙围绕着一个民风质朴的小村落。电影在对农村环境进行全景拍摄后便开始了第一个戏码即"争夺孩子"——一个扎着芥末黄头巾、身穿蓝色棉服的背影占据了全部画面,诡异的配乐声中,此人以更加诡异的动作行进,紧接着,五六个身材臃肿、男扮女装的青年涌进了一个平静的村庄。紧接着几个模样打扮像窃贼的男人以食物诱拐了一个名叫秀秀的三四岁的小女孩。很快,发现恶行的村民追打他们,他们被迫放弃了孩子,为首的戴着黄头巾的窃贼委屈地大喊:"你们追错了,那孩子是我的!"这个略显做作但吸引人眼球的开局让故事以高度的矛盾进入了叙事:农民刘三喜在前妻去世时将刚出生的孩子秀秀甩给了老丈人和小姨子,后来法院判决由小姨孙玉担任刘秀秀的监护人,刘三喜支付抚养费。可三年后,当刘三喜发觉续弦的新婚妻子无法生育便想要回秀秀。明争不得,暗抢不成,刘三喜便在城里聘得律师一位,大摇大摆地走进了法官老张家的院子,一张口便是:要孩子,打官司!① 主人公老张是一名基层法院的法官,为人憨厚正直,一直以来,他秉公办案,在村民的心目中有很高的威望。这天,邻村的刘三喜带着律师找到他,要告自己的老丈人和小姨孙玉。从情理上来说,刘三喜确实不配做孩子的父亲,可是在法律上,他作为孩子生物学上的父亲却拥有合法的监护权,这让法官老

① 王海威:《现实主义的界限——从剧作角度看法官老张系列》,载《当代电影》2010 年第 4 期。

张伤透了脑筋。几经周折,在双方调解失败后,老张便开始公开审理此案。在村里举行的公审大会上,判决刚下,不满的村民就围上来痛打刘三喜和他的律师,老张上前阻止也被牵连其中。这一集体抗法事件造成了非常恶劣的影响。在情与法面前、法与理之间,法官老张陷入了两难的抉择之中。经过老张的一番努力做通各方工作后,在村里举行的第二次公审大会上,老张依法判决,作为秀秀的父亲,刘三喜是其合法的监护人。判决执行一段时间后,刘三喜从利于孩子幸福成长的角度出发,将孩子归还给小姨孙玉抚养。

电影中的"老城墙"是整个意象体系的出发点:是重塑这道破败而余威犹在的道德藩篱,还是在此基础上建设现代法治屏障,这是一个复杂而沉重的命题。与"老城墙"相对应,另一个沉重而经典的景象是片中的"深山"。这种"深山"景象曾经一度散见在《被告山杠爷》等反映农村民主法治面貌的影片之中。把"故事"设计在"深山"之中,仿佛越是深山更深处,越能产生那种不知"王法"、唯知宗法伦理秩序的道德权威与长老自治。现实生活因为有了"山"的存在使得"山"里的人与世隔绝,陈规旧俗在中国现代化还未广泛深入的农村地区仍然根深蒂固。但是在电影《法官老张轶事》里,"深山"的威仪犹在,传统的陈规旧俗和风土人情思想依旧存在,但却风格别具,这表现在:"山"离人更接近,且多以"豁口"的形式出现。在本片影像语言中,"山"不再成为边界隔阂,而成为人在其中往来的勾联、纽带。而穿越"豁口"的人正是一老一少两位法官,毫不夸张地说,这是一幅意味深长的具有中国特色的法治进程画卷①。

二、影片中的法律问题

(一)法律问题的揭示

笔者认为,这部影片通过农村由宗法社会进入法治时代的啼笑皆非、复杂扭结的故事,带着我们看到法律与情感伦理的淋漓尽致的冲突,并迫使人们去思考在实践中如何平衡两者之间矛盾,这是这部影片所体现的突出的法律问题。

当然,这里有必要就情理、法理等概念内涵及其相互关系等做些分析。一般说,情理是常理,是人之常情,是大众情感的集中体现。在瞬间判断之时,人

① 李国芳:《乡土中国与法治中国——解读电视电影〈法官老张轶事〉中的意象体系》,载《北京电影学院学报》2003年第3期。

往往不是理性的,而是根据感性来做出第一判断,这种感性来源于生活的经验或者是传统的观点。因此,情理重"情"远胜于重"理"。其二,情理是风俗。风俗是人们在一个特定的社会文化区域内共同遵守的行为模式,并且其历经数代,对社会成员具有一定的行为制约作用,影响人们的判断与选择。其三,情理也是一种社会中的大部分成员对于公平正义的感觉。对于公平正义的感觉因群体而异,甚至因人而异。处在不同的群体之中,立场不同,经历不同,看待问题的角度不同,都会使对于公平正义的感觉不同。然而只有大部分人都赞同的感觉才能具有普遍性,才能形成"理",才是情理①。而所谓的法理,即指法律的理论依据。法理是形成某一国家全部法律或某一部门法律的基本精神和学理,具体来说,比如法官审理案件、做出判决所要依照的是一定法律规定、法律理论。现代性法律的"法理"是以个人权利保护和高度的形式化、逻辑化为内容的。正如韦伯所指出的,西方现代法律和其他法律之不同之处,主要是因为它的"形式理性"。他认为,西方现代大陆形式主义法律传统的出发点是有关权利和权利保护的普遍原则,它要求所有的法庭判决都必须通过"法律的逻辑",从权利原则推导出来。"每个具体的司法判决"都应当是"一个抽象的法律前提向一个具体的'事实情形'的适用";而且"借助于法律的逻辑体系,任何具体案件的判决都必定可以从抽象的法律前提推导出来"②。

 结合这部影片的故事,我们就情理与法理矛盾做些分析。法理与情理应该是相辅相成的,但是在实践中又存在矛盾,即所谓"鱼和熊掌不可兼得"。尤其是在一个古老的人情社会迎来法制的背景下,法律的尴尬以及法律与人情世故的冲突在影片中展现得淋漓尽致。譬如,老张在给小姨孙玉家送传票时,老庆怒道:"好人去什么法庭啊。"法官老张解释道:"人家起诉了,法院受理了,你们就要应诉。"在以老庆为代表的广大村民心中的道德标准是"好人"不应该去法庭接受审判,然而向法院起诉以维护自身的合法权益是每个公民的合法权利,法院也有义务通知被诉人到庭接受审判,我国法律对此有相应的规定。我国《民事诉讼法》第三条规定:"人民法院受理公民之间、法人之间、其他组织之间以及他们相互之间因财产关系和人身关系提起的民事诉讼。"《民事诉讼法》第一百一十四条规定:"人民法院对决定受理的案件,应当在受理案件通知

① 刘天华:《法理与情理的冲突解决》,载《法制与社会》2017年第31期。
② 郭星华、隋嘉滨:《徘徊在情理与法理之间》,载《中南民族大学学报(人文社会科学版)》2010年第3期。

书和应诉通知书中向当事人告知有关的诉讼权利义务,或者口头告知。"又如,在法庭公审现场,原告律师指责老庆"你不是诉讼当事人,这没你说话的权利",老庆气愤道:"我不是当事人,我替他养了三年的孩子,现在打起官司来,我不是当事人?"很明显在老庆的认知里,作为孩子的外公与孩子有着密不可分的联系,在诉讼进行中作为孩子多年的抚养人按照情理理应有说话的权利,然而依照《民事诉讼法》,老庆确实不是当事人,没有参与法庭辩论的权利。针对本案的核心问题,原告刘三喜和他的律师主张刘三喜是孩子的生父,根据《中华人民共和国婚姻法》第二十一条"父母对子女有抚养教育的义务",刘三喜作为孩子的生父,自然拥有对孩子的抚养权,本案的法官老张站在法律的立场出发也支持原告的主张,但被告和广大村民则站在道德伦理的角度出发认为刘三喜当年抛下孩子另立门户,现在转过头来想要争取孩子的抚养权的行为是不道德的、不仁义的,不能把孩子交到"泯灭良心"的人手里。法官出于人情世故的角度很同情小姨孙玉,但如果仅以法律为准绳,必定会伤害到小姨孙玉和老丈人的情感,同时也很难说服广大村民。在法理与情理的夹缝中,作为中立的裁判者很难做出裁量。在法庭上,老张是一个严格按游戏规则办事的法官,下了法庭,他就变成深谙人情世故的性情中人。他无疑是不想使自己的人格分裂的,他更不想通过自己的手伤害这个人情社会,于是他努力地在法律和人情之间寻找平衡,用法律以外的方法弥补依法办事可能给农民老庆带来的伤害。这就成为剧情发展和人物性格发展的内在动力。而在一个变化了的时代里老张的努力肯定是不会成功的,这也就使剧中老张的行为有了某种悲喜剧的色彩。但老张的努力真的是徒劳无益吗?在影片的最后,打赢了官司的三喜却又把好不容易赢来的抚养权送还给了小姨子孙玉,它提示的是编剧本人对法律碰见人情可能产生的效果的理解:当法律走进一个古老的人情社会时,它应该最大限度地顾及人情,也就是我们一般所说的情理,这样它可以尽可能缩小两者相撞时带来的伤害。三喜送回了抚养权,但又是通过法官老张送回的,这也显示出人情社会遇上法律发生的变化[①]。由此我们可以看到法理和情理的冲突在这部电影中展现的淋漓尽致,并且这种冲突很棘手,让人很难抉择,如何处理好法理与情理的矛盾就成为一个值得思考的问题。

① 赵冬苓:《当法律碰到人情》,载《电影艺术》2002年第6期。

(二)学术界就情理与法理关系问题的讨论

中国的改革开放使当代中国现代化的建设进入全新发展阶段。20世纪90年代开始,中国现代化建设与全面推进社会主义市场经济相结合,由此进一步奠定了中国法治建设的经济基础,也对法治建设提出了更高的要求。1997年召开的中国共产党第十五次全国代表大会,将"依法治国"确立为治国基本方略,将"建设社会主义法治国家"确定为社会主义现代化的重要目标,并提出了建设中国特色社会主义法律体系的重大任务。1999年将"中华人民共和国实行依法治国,建设社会主义法治国家"载入宪法,中国的法治建设揭开了新篇章。然而,现代性的法律在实践过程中却与中国的传统文化发生冲突,使人们不得不对我国的法律现代性建设进行反思。我国法律现代化过程所面临的主要困境,就是在判断事情对错时,现代性法律依据的是"法理",而长期以来中国人依据的是"情理"。当现代性法律引入中国后,这两种不同"理"的冲突就显现出来了[①]。这些恰恰是我们法院工作中经常反映出来的问题,就是怎么把人情和法理更好地结合起来。这几年司法部门越来越注意到情理和法理的关系问题,有很多专家也在进行专门研究。

有学者认为:情、理、法在不同的文化中有不同的意蕴,在不同社会人际关系的互动和社会秩序整合中的作用也有所不同。从人的自然属性意义上说,情是本能的情欲,理是人独有的用以控制和调节人的欲望和行为的一种能力,法是人为了生存而约定俗成的习惯和风俗;从中国古代宗法伦理社会角度说,情是基于血缘的亲情及推演,理是血缘人伦之礼,法的积极含义等同于礼,消极的一面是刑;在现代法理社会中,法是基于人的主体性,实现人的尊严和幸福的规则体系,理则是人对自身和社会的公平、正义、合理的设计和选择的理性,情则是作为人的自我实现、自我满足的情感体验和人性提升。可以说,情、理、法决定人的基本生活样式,三者作为人的共同属性始终是构成伦理体系的三个基本维度[②]。有学者将情理法视为中国传统法文化的文化性状,把对于法律的情理化或情理性理解作为古人对法律精神、法律基础的文化追寻,认为现代中国人并没有完全脱出传统的范围,法的情理基础仍被视为是

[①] 公丕祥:《中国法治现代化的历程》,中国人民公安大学出版社1991年版,第23页。
[②] 刘东升:《情、理、法:建构现代伦理的三维度》,载《社会科学辑刊》2003年第6期。

衡量法律的标尺之一;作为联系罪罚的通道之一,它在相当程度上被认为是理解法律的基础①。有学者认为中国历史上的传统法官是非职业化的法官,其思维是一种平民式的追求实质目标而轻视形式过程的思维。这种思维方式具体表现为传统法官在法律与情理关系上往往倾向于情理;在法律目的与法律字义面前倾向于目的;在思维方面"民意"重于"法理",具有平民倾向,把民意作为衡量判决公正与否的重要标准;思维时注重实体,轻视程序。但对于当代中国而言,我们更需要一种法的形式理性②。有学者认为伴随着中国社会结构由传统向现代的转变,法律制度也随之完成其自身的现代性转型。法制的转型与变革,构成一幅正在进行中的法制现代化的画卷。"情理法",既是一种传统,也是一种惯性力量,在"乡土社会"中,它与国家制定法一道调整、规范着人与人之间的关系。在很长的一段时间内,法理与亲情将在同一场域内进行着相互追求讨价还价式的利益分配,"法律制度的亲情化"与"亲情的法律制度化"必将贯穿中国法治现代化进程的始末③。有学者认为要从立法、执法、司法、用法四个方面来重新定位法治思维体系中情法两者的逻辑关系,从而坚守情法一元的理想法治观。在法治思维中,情理和法理两者是互为表里、相辅相成的。要真正推进法治,全面实现依法治国的目标,就必须在人们日常交往的情理中寻找法律的规定性,即以生活的规定性决定法律的规定性,并反过来用法律的规定性指导、调整和规范日常生活的规定性④。有学者认为:尽管情理中包含不利于法理的因素,但我们不能将法理与情理割裂开来,法理与情理之间存在着对立统一的关系,法理来源于情理,情理对法理起着一定的辅助作用,有助于实现个案的正义。法理依靠理性,情理体现良知,只有符合良知的理性才是我们所追求的公义⑤。

在法理与情理存在矛盾这一问题上,影片编剧的立场反映出了以上一些学者的观点,即认为当法律走进一个古老的人情社会时,它应该最大限度地顾及人情,也就是我们一般所说的情理,这样,它可以尽可能缩小两者相撞时带来的创伤。法理与情理是相辅相成、对立统一的。法官老张在审理案件的过

① 霍存福:《中国传统法文化的文化性状与文化追寻——情理法的发生、发展及其命运》,载《法制与社会发展》2001年第3期。
② 孙笑侠:《中国传统法官的实质性思维》,载《浙江大学学报(人文社会科学版)》2005年第4期。
③ 缪文升、方乐:《法制现代化进程中的'亲情'定位》,载《云南行政学院学报》2005年第2期。
④ 谢晖:《法治思维中的情理和法理》,载《重庆理工大学学报(社会科学)》2015年第9期。
⑤ 陈兆军:《法理与情理的关系》,载《法制博览》2017年第11期。

程中不仅要以法律为准绳,同时也要在最大程度上兼顾人情事理和道德,做出的判决不能是只讲法理不讲情理的冷冰冰的一纸文书,这也是电影所要表达的核心思想。

三、评价

(一) 影片对法律问题的讨论对当时社会的价值

1. 有利于推动中国社会由人治向法治变迁

在小农经济占据主导地位的中国传统农村社会,人们对土地有着天然的依赖情感,安土重迁的思想在人们心中根深蒂固,一个熟人社会悄然诞生。历史上的中国更多地依赖于建立在人性善理论基础上的伦理道德体系,强调人的自律,法律只是为道德服务的工具①,在传统中国社会,情理是化解纠纷的标杆,而依据情理来解决矛盾冲突则是人治社会的突出特点。

新中国成立后较长一段时间内,党和政府开始探索走法治道路,在制度建设中比较重视约束公权力的运行,并且开始了行政法制的初步建设,但是他们对法治的认识并不是很深刻的。在最高领导人心理上还是更加倾向于人治的。特别是"文革"十年,法制更是备受摧残和践踏,陷入了彻底的法律虚无主义。公民的权利缺乏基本保障,整个国家法制都遭到毁灭性的破坏。改革开放以后,在痛定思痛后深刻反省,我们又重新启程开始了对于中国特色法治道路的探索,并逐步走向了中国特色法治道路的正途。经历了自1978年至1992年我国法制的恢复和重建时期后,举国上下对于法治的需求也随着市场经济的发展不断增长。在这种时代背景下,法治目标开始孕育,法治建设开始加速。1997年,党的十五大明确提出依法治国的基本方略,非常鲜明地反对人治,奉行法治。1999年,我国宪法修订时更加明确提出依法治国的目标是"建设社会主义法治国家"②。

《法官老张轶事》这部影片的推出无疑是为当时中国社会的法治建设服务的。随着法治中国建设浪潮的不断推进和时间的不断推移,中国社会逐渐走向现代化,中国社会的治理体系也不断走向现代化,中国社会的治理规则也不断走向现代化。当今中国社会在极大程度上摆脱了人治思想,法律逐渐成为

① 陈亚鹏:《法律人性化与中国法治的发展》,安徽大学硕士论文,2007年。
② 韩春晖:《人治与法治的历史碰撞与时代抉择》,载《国家行政学院学报》2015年第3期。

人们心目中的最高信仰。法官老张在审理案件的过程中所坚定奉行的是法律这一准则,法官老张这一人物行为的塑造暗示着我国当时社会治理模式的转变——从依据情理的人治社会向以法律为准绳的法治社会迈进,影片中关于情理和法理存在矛盾这一法律问题的讨论有利于推动中国社会由人治向法治转型。虽然法治社会法律至上,但仍然不排除法律之外的其他因素比如人情事理在国家治理中的作用。相反,以法理为基础,兼采人情,是中国法治的应有之义。影片通过塑造在情理与法理矛盾之间艰难斗争的法官老张这一人物形象对当时法治中国建设起到了极大的推动作用。

2. 揭示了当时中国法治推行的艰难处境并引发人们深刻反思

《法官老张轶事》以喜剧化解现实忧患,塑造了在农村底层秉公执法而又通情达理的法官老张的形象,他在依法办案时遇到了重重阻力:首先体现在老张登门拜访小姨子孙玉说明来由后却受到了对方的质疑与不解——"当初是他抛弃的孩子,我抚养到现在,居然还有脸来要。"尽管依据法律规定父母享有孩子的抚养权,但在小姨子看来,法定的抚养权不能大过良心和道德;第二,这种阻力在法官老张公开审案时遭到众多村民指责时体现得更为淋漓尽致。法官老张严格依法定程序审案却遭到了内心固守道德的村民的横加指责,认为法官老张是在帮当初抛弃孩子的"没良心"父亲"抢孩子",老张在审案过程中,村民议论纷纷,对法庭秩序带来了严峻考验。在这个依靠传统伦理实行"自治"的村庄里,人们敬畏的不是法律,而是心中的道德观。当法官老张最后判决孩子归父亲抚养时,义愤填膺的村民一拥而上将原告及其律师连同无辜的老张一同"修理"了一番,这表现出了传统道德伦理"自治"对法治的极大挑战[①]。法官老张象征着当时中国法治进程中艰难的推行者,一方面要照顾到古老中国的传统道德风俗和伦理文化,另一方面又要坚持依法办事,推动法治进程向前发展。

法治进程的推动不是一蹴而就、一帆风顺的,任何事物的发展都是螺旋式上升的。根据马克思主义哲学关于事物发展规律的认识,我们可以看到事物发展的总趋势是前进的,而发展的道路则是迂回曲折的。任何事物的发展都是前进性与曲折性的统一,前途是光明的,道路是曲折的,在前进中有曲折,在曲折中向前进,是一切新事物发展的途径。中国法治道路的发展亦是如此,在

① 赵冬苓:《当法律碰到人情》,载《电影艺术》2002年第6期。

艰难中推行并焕发着勃勃生机。

(二)电影对法律问题的讨论对当代中国法治建设的价值

《法官老张轶事》的故事几乎每天都在我们的农村中发生,它展现的是法律进入我们这个古老的人情社会所遭遇到的尴尬和变化。法律碰上人情会发生什么?所有的人、所有的角色、所有的东西都会变:农民老庆的身份变了,他突然从为女婿三喜养了三年女儿的"恩人"变成了被告,这一点使他怒不可遏;三喜的身份变了,一个被道德所不齿的"坏蛋"居然堂而皇之地坐上了原告席而且还打赢了官司,这一点让所有的村民们都怒不可遏;法庭的角色变了,它在某种程度上不再是原有的即应该按照游戏规则来裁判胜负的场所,在那个场院里,村民们一定要赋予它道德判断的功能;法官老张的身份变了,他必须在法律以外寻求另外的东西,才能把这个案子判得完满;最后,甚至严肃的法律也变了,它必须在自身之外考虑到人情,否则,它将损害维系我们这个古老社会的最基本的人与人的关系。因此,这部影片给我们当代法治中国建设带来的思考是怎样在法理与情理之间找寻到一个平衡点,从而使法律和情感伦理的功能得到最大限度的发挥。

1. 当代中国立法实践中要注重吸收"情理"的传统

正如苏力所说的:"中国的法治之路必须注重利用中国本土的资源,注重中国法律文化的传统和实际。"①立法者和法律学者应当研究如何把"情理"原则更多地纳入法律的规范之中,使"情理"在法律中有更明确的地位,而不是在实践中借"法理"之名,行"情理"之实。中国是法治社会,我国法治化的进程在不断加快,法律在我国有至高无上的权威,以法理为基础的各种法律、条文、条例靠我国强制执行,并且任何人都不能挑战法律的权威。但是在法治社会,单纯地依靠法理不能解决所有问题,现在的法律并没有包含社会的方方面面,它还存在空白和薄弱的环节,这些因素需要靠情理来填充,充分发挥情理在法理中的作用。没有法理的情理使法治社会缺乏应用的权威,缺乏情理的法理使法治社会缺乏亲切感和人情味,因此两者缺一不可,将法理与情理充分融合,才能加速我国法治化进程。

往往一遇到法理与情理的冲突之时,就会有部分人首先想到并指责法

① 苏力:《法治及其本土资源》,中国政法大学出版社2004年版,第6页。

律的不健全。然而事实上,"无法可依"的时代早已过去。从某种角度上来讲,自立法的那一刻起,这个法律就已经落后于社会现实。那么我们可不可以超脱于社会现实,使法律行走在社会发展之前?很显然不能。一味地操之过急,使法律脱离了社会现实,虽然在表面上立法显得很完善,但在"有法必依"这一环节又会受到更大的阻碍。在无法根据法律解决实际问题时,只能根据情理执行,使法律成为一纸空文。因此,立法者应该做民族精神的真正代表,而不能试图通过立法来改变社会规则的自然演进过程[①]。此外,盲目借鉴别国对于法理与情理冲突的处理方式也是不可取的。传统中国没有西方的宗教基础,法律的价值根基从来都是付诸人心的。直接照搬照抄其他国家的"良法",无视我国国情,既无法满足法理的要求,也无法令情理得到满足[②]。在立法时要依据我国社会现实,重视传统文化观念,关注民族与地域间的差异,尽可能使法律符合社会生活的情理,符合公众对公正的普遍期待,对情理进行归纳与总结,使之符合法律逻辑,实现法理与情理的平衡,维护社会稳定。

2. 要注重法律之外的规范体系建设

当代中国法治进程的学理基础,最初被表述为"要法治不要人治""从人治走向法治",按照这一框架,法治的要义被归结为"法大于权",其实质是"法律至上",是国家权力严格服从法律规定。因此法治不是"以法治国"而是"依法治国",不是"用法律统治",而是"法律的统治"[③]。对法治过度推崇,使得在现实生活解决矛盾纠纷的过程中法律原则向其他社会规范领域不适当地扩散。但是法律作用总是有限的,有些社会领域法律并不能有效地去调节,可以将其让位于家庭伦理、公共道德、职业道德、风俗、行业或社区规范等规范体系去调节,达到"各安其位、各尽其能"的效果。

目前许多民间冲突正是起因于国家法律与民间风俗习惯的冲突。法人类学家吉尔茨针对法律现代性的盛行提出法律和民族志的运作凭靠的乃是地方性的知识。另一位民俗学家萨姆纳则更明确地提出,法律是建立在民俗的基础上的,一个社会中的某种社会风尚能够得到普遍遵守,就会发展成为正式的

[①] 郭星华、隋嘉滨:《徘徊在情理与法理之间——试论中国法律现代化所面临的困境》,载《中南民族大学学报(人文社会科学版)》2010年第2期。
[②] 郭忠:《法理和情理》,载《法律科学(西北政法学院学报)》2007年第2期。
[③] 凌斌:《法律与情理:法治进程的情法矛盾与伦理选择》,载《中外法学》2012年第2期。

法律。因此,立法必须在现存的社会风尚中寻求立足之地,立法如果要做到难以被破坏,就必须与社会风尚相一致。而我国的实际情况则是法律现代化的话语主导国家法律的建设,在司法过程中,国家法律又对地方风俗习惯形成了绝对的优势。中国人说:"十里不同风,百里不同俗。"更何况中国地域广大、民族众多,社会发展极不平衡呢!所以国家法律应当为民间习俗让渡出足够的空间,根据各地实际,将民间习俗通过地方性立法或判例认可的形式纳入法律体系当中①。

(三) 影片的不足之处

虽然法律倡导理性和公正,但是本片以喜剧的形式化解罪与罚的价值判断,有着某种朴素的理想主义情怀的法官老张骑着自行车飞驰在山间,他的身后,法治精神正日益触动着乡土中国的神经,渐渐成为中国未来民主政治地平线上巍然的风景,中国法治在前进的路上不断聆听来自"泥土"深处的交响②。这部影片放在当时上映的年代来看对中国社会由人治向法治转变起到了很大的推动作用,也起到了向广大民众普及法律知识的作用。放在当代法治中国的建设实践中来看,又对法治的内涵完善提供了启发与借鉴。总体来说这部影片所讨论的法律问题是很有价值的,其不足之处在于司法者处理案件纠纷时充分衡量法律与人情伦理的智慧没有在影片中较为突出地体现出来。首先,这部电影在法官审案的情节塑造中更多展现出的是司法人员对法律的严格遵守。在电影的人物塑造中,法官老张严格依据我国《婚姻法》的相关内容,虽然内心深处颇有不甘,但始终立场鲜明地支持生父也即刘三喜对孩子的抚养权。作为观众,笔者只单方面地看到了法理与情理冲突时要以法理为准绳,情理在这期间发挥的作用不是很突出。情理层面更多地体现在法官对双方当事人的游走安慰上,缺少法律意义上的兼采人情。比如法官在审理这起抚养权纠纷时,可先行进行调解,以此来避免双方对簿公堂,避免法律碰撞人情从而遭受尴尬,在调解过程中,除了可以发挥法律的功能外还可以综合人情事理以及道德规范来对纠纷进行调节。这部电影所宣传的思想显然对于当时中国

① 郭星华、隋嘉滨:《徘徊在情理与法理之间——试论中国法律现代化所面临的困境》,载《中南民族大学学报(人文社会科学版)》2010年第2期。
② 李国芳:《乡土中国与法治中国——解读电视电影〈法官老张轶事〉中的意象体系》,载《北京电影学院学报》2003年第3期。

的法治发展是起到了一定的推动和宣传的作用的,但是基于当代法治中国的建设而言,我们在强调依法治国的同时也要与以德治国相结合,我们除了要重视法律体系的建设之外,也要高度注重法律之外的规范体系建设,不能让法律在解决纠纷的过程中"单打独斗"。

第十篇　重视对农民法律意识的培育

——基于电影《牛贵祥告状》的讨论

一、故事梗概

最近几天来,有件事让牛庄村民牛贵祥越想越气,村里发展集体蔬菜大棚需要征用土地,村委会决定置换牛贵祥家的土地。难道村主任不知道那块地自己种了好多年吗?难道就不能从别的什么地方绕一下吗?牛贵祥觉得想不通,来到村主任家找个说法。牛贵祥殷勤地递上香烟,帮村长主任的自行车打气。但村主任并不买账,在置换土地这件事上绝不松口。牛贵祥急了,打破村主任的头,混乱之中,他自己也被村主任家的狗咬伤。问题没有解决,矛盾反而进一步升级。自此,牛贵祥与村主任打架的事件成为村民的议论对象,也成了孩子们墙角作画的素材。牛贵祥在面子上过不去,心里也咽不下这口气,思前想后,牛贵祥决定去找乡长讨个说法。乡长的解释非但没有疏通淤积在牛贵祥心里的愁绪,反而让他更加憋屈。这次告状的失败仿佛使牛贵祥这个"受害者"变成了理亏者。为了救济自己的权利,为了挽回自己在村里的面子,牛贵祥听信了媳妇的话,决定上市里找市长去。

头一次进城的牛贵祥是一个活生生的乡巴佬。眼花缭乱之余,巨大的城乡反差让牛贵祥始料不及。宽阔的马路上车水马龙,牛贵祥不知如何过马路,差点被撞。城里看不尽的稀奇让牛贵祥无所适从。很快暮色降临,牛贵祥住不起市政府旁的天价宾馆,正打算露宿街头时,牛贵祥身边出现了好心人。同样是从乡下赶到城里治病的同乡人,帮助牛贵祥找到了便宜的住处。这个不大的二层小楼聚集着各种迫不得已来城里办事的乡下人。在这里牛贵祥找到一丝归属感,休整一晚,第二天一早,便径直朝市政府办公大楼奔去。这一次又让牛贵祥始料未及。别说见到市长告状,他连市政府的大门都进不去!门口站岗的门卫各个冷面威严。牛贵祥上前表明来意,说尽好话,仍被严厉地拒

之门外。这让牛贵祥很苦恼,与村里相比,城里的人都是这般不近人情!

正在牛贵祥捶胸顿足之时,好心人提出几个妙招,告诉他可以通过化装、喊冤等手段混入市政府办公大楼。这些计划一一流产之后,牛贵祥找到了一条向政府一吐心声的渠道——向信访办投诉。见不到市长,牛贵祥的心里就像被什么堵着一样。一面是村长气势汹汹地侵占自己土地,即使讨不回土地也要出口气。另一面是自己在城里尴尬的处境,原本跟媳妇商量好的,三天办完事儿就回家。如今三天到了,自己却连市长的面都没见到。但在认识老刘之后,老刘依靠蔬菜大棚发家致富的经历,让牛贵祥开始怀疑自己状告村长这事是不是有欠妥当。老刘家兴建蔬菜大棚,虽然前期投入多点,但是种植的高质量蔬菜拉到城里来卖,身价一下子翻了几番。原先在牛贵祥眼里不值钱的玩意儿,在老刘这里却都是即刻能够变现的金子。

就在牛贵祥开始犹豫时,媳妇从村里打来了"督战"电话[①]。此时,在市长面前告村长李木一状,事关一家人的颜面,说出去的话如同泼出去的水。想想自己这些天在城里受的苦,牛贵祥决定铤而走险,结果在翻越市政府大院围墙时,牛贵祥被巡逻的武警战士抓个正着。牛贵祥被误当作偷车贼被警察送回乡里接受调查,但告村长李木的材料却被武警战士带回了市信访办。消除误会回到村里时,村委会发展蔬菜大棚和新修村公路的计划正遭到少数几个村民的强烈质疑和阻碍。或许是因为牛贵祥进城"告"过村长的缘故,村里有人开始撺掇牛贵祥当村长,却遭到了牛贵祥的拒绝。

认识老刘的经历和回到村里的所见所闻,让牛贵祥开始打心眼里佩服村长李木的眼光和工作能力。为了帮助村长李木避免因为谣言四起而从村长的位子上下来,牛贵祥决定二次进城。不同的是,这一次进城是要在市长面前表扬村长李木。面见市长的打算因为市长公务繁忙而泡汤,牛贵祥却因为在住宿的旅店见义勇为而意外地受到市长的接见。从市里回来,牛贵祥彻底地站在村长一边,帮助村长实现带领村民致富奔小康的计划。

二、影片中的法律问题

(一)农民法律意识淡薄问题仍然突出

影片中的故事是现实社会的缩影,影片通过讲述村民牛贵祥因征地纠纷

① 参见 https://movie.douban.com/subject/5268623/。

被迫状告村长李木的故事,生动地反映了当时鲁南农民的法律意识。由于农村经济社会发展不平衡,教育水平整体落后,农民的法律意识会受到不同程度的影响和制约。影片所反映的中国农民法律意识现状,基本可概括为以下几点:

1. 农民法律知识水平的匮乏

公民具有较强的法律意识,其表现之一就是他们在日常生活中,始终以法律为最高遵循。公民法律意识的培养,最基础的环节便是普法。百姓不懂法不知法,便会倾向于利用非法律手段解决问题。改革开放以来,特别是市场经济体制建立以来,我国加大了法制建设的力度,随着各类法律法规的颁布实施,我国逐步摆脱了"无法可依"的困境。然而法治并不是靠完备的法律体系就能实现。我们面临的更严峻的挑战是公民对大多数法律、法规无从知晓,更不要说掌握与运用。尤其是在广大农村地区,农民对法律知识的认知仍停留在浅层次的感性认识上,不能真正了解法律的含义。法律规定游离在农民的思想观念之外,并没有走进农民的生活中。不仅如此,生硬地执行法律,还会加深农民对法律的抵触感与陌生感。农民在行事时更多的将预期建立在伦理规范与乡土规范之上。在遇到纠纷时,不到万不得已不会寻求国家力量的介入。并且这种介入多数是"托关系""上访""私了"等非法律方式。影片中,农民牛贵祥家的田产被村长征用,他的第一想法是去找乡长解决,因为乡长官位比村长大,更有面子,说话比村长更有分量。这里牛贵祥便是借助社会伦理规范来解决纠纷,他寻求的是乡长权威的庇护,而非法律的权威。

2. 法律虚无主义思想盛行

电影片段反映出,在我国农村地区仍然有许多人或多或少存在着法律虚无主义观念。在农民的心目中,法律是神圣的,但在行动上,他们却避而远之。首先,我国自古以来,法律体系就呈现出"诸法合一,刑民不分"的特点①。这种长期的法律文化导致部分农民存在对法律的狭隘认知,仍然认为只要自己没有杀人放火、抢劫强奸就不会触犯法律,没有必要学法,更谈不上用法。因此,我们时常发现,除一些重大暴力犯罪行为外,农民的社会行为轨迹基本上游离于法律体系之外。当牛贵祥第一次去村长李木家协商土地被占如何处理时,两人发生口角,随后升级为打架斗殴。村长李木放狗咬伤牛贵祥,牛贵祥气不

① 张学亮:《中国农民法律意识现状探讨》,载《求实》2004年第2期。

过便将李木头部打伤。从牛贵祥的角度看,村长不仅霸占土地,还放狗咬人在先,因此自己的打人行为合情合理,是一种"惩恶扬善"的举动。他并未意识到,这一行为已侵犯了村长的身体健康权。

其次,中国农村是一个地地道道的"人情社会"。在现今的法治建设中,我们虽然一直坚持法律至上的观念,即任何机构和个人都不得享有凌驾于法律之上的特权。因此法律与其他社会因素,例如人情等就应当有更加明确的界限。但是,我国的法治现代化采用的是一种自上而下式的模式,从法规的制定实施到公民法治意识的养成是一个历史的过程。可以看到,影片所描绘的时代,人情规则还没有被根本瓦解,农民仍然愿意遵循人情规则来行事。当人情需要给法律让路时,由于人们常常不愿放弃人情所能够带来的特殊利益,因此他们就表面上奉行法律,但暗地里却以人情规则来指导自己的行为,于是人情规则成为潜规则[①]。影片中,牛贵祥的上访之路艰难坎坷,他遇到的第一道难关是进不了市长办公室。他对门卫说好话,套近乎,希望与门卫熟悉之后,违规进入政府办公场所。这便是依照人情规则行事的表现,一方面他渴望自己获得公平合理的处理,另一方面他却希望利用法外手段获取好处。

3.权利意识淡薄

长期以来,法治在农村的建设重点是如何加强管理,如何实现法的政治统治功能。这是一种法律工具主义的观念。因为我国深受传统人治思想的影响,而忽视了法治建设最根本的作用应当是维护人民权益。同样的,农民往往只把法律当成是制裁违法犯罪行为的工具,唯恐避之不及,而忽视了法律同时也是保障自身权利的有力武器[②]。当农民的合法权利受到侵犯时,他们大多数不懂得主张法律层面保护,即使懂得可以寻求法律庇护,也会因为种种其他社会因素的影响而拒绝诉诸法律,导致他们的权利很难得到有效的救济。例如,中国社会长期的无讼观念,这使得法律在农村社会长期被置于高阁的局面。影片中对李木与牛贵祥纠纷解决的过程刻画很好地反映出农民的权利意识。村民只有在"私了"无法保障自己的权益时才会找村长和乡长出面。在他的观念当中,村长管理村中大小事务。在这里,乡长充当一种类似"法官"的角色来定纷止争。正是出于这样的心理,牛贵祥前去与村长李木协商土地置换事宜

[①] 司小莉:《当代农民法律意识的困境、成因及培育路径》,载《河南师范大学学报(哲学社会科学版)》2010年第11期。

[②] 向红:《新农村建设视角下农民法律意识的培育》,载《经济与社会发展》2007年第12期。

时是怀有敬畏之心的。在牛贵祥心里,村长也是官,面对权力的掌握者只有在其面前毕恭毕敬才能实现自己的诉求,所以牛贵祥去村长家做的第一件事就是为村长的自行车打气。而当村长明确表示没办法解决并且严重涉及自家利益时牛贵祥才"无可奈何"地选择上诉。在其他村民眼里,打官司比较"费时、费钱",大家祖祖辈辈都是生活在一起,打官司容易"伤了和气",如果对方稍有势力,还会"怕对方报复"。因此牛贵祥的举动在村里引起了不小的波动,而这种关注仅仅是看热闹的姿态,村民们并没有意识到这也许是集体权益受损。

(二) 学术界的讨论

笔者在维普期刊资讯中文期刊服务平台以"农民法律意识"为关键词进行全文检索,能够检索到的发文量自2003年开始逐年上升,至2007年达到最高峰,之后稍有下降,但一直保持较高水平。这一时期对农民法律意识淡薄这一法律现象的关注与我国的社会主义新农村建设战略部署是密切相关的。要深入地开展新农村建设,提高农民法律意识是不容忽视的一个方面。因此,党的十七届三中全会通过的《中共中央关于推进农村改革发展若干重大问题的决定》中明确要求:"加强农村法制宣传教育,搞好法律服务,提高农民法律意识,推进农村依法治理。"由此可见,农民法律意识和社会主义新农村建设存在着千丝万缕的联系,农民法律意识的提高必将加快社会主义新农村建设的进程。学界的探讨主要集中在两个方面。

1. 农民法律意识淡薄的原因分析

大部分学者认为农民法律意识淡薄的原因可以归纳为以下几点:

一是农村普法教育力度不够[①]。在农民被动接受法律知识的今天,做好农村普法教育工作显得尤为重要,这项工作没做好,提高农民法律意识就成为无源之水、无本之木。当前农村的普法教育存在以下问题:一方面,普法教育资源不足。主要存在普法经费不足、普法工作人员缺乏和普法教育活动开展很少等问题;另一方面,普法宣传问题。首先在宣传内容上,大多只是对几大基本法的宣传,而对农民具有实质帮助的一些法律法规的宣传力度薄弱;其次宣传形式单一,只是简单地发放普法法律法规选编,普法流于形式;最后在宣传对象上,由于农村出现了年轻人外出打工、老幼妇孺在家留守的现象,因此在

① 来敏健、田萍萍:《论构建和谐农村进程农民的法律意识》,载《农业观察》2009年第3期。

宣传对象上难以做到人员集中。这些问题使普法教育难以取得实效,在很大程度上制约着农民法律意识的提高。

二是封建传统思想的影响①。我国经历了两千多年漫长的封建社会,儒家政治文化观念可谓根深蒂固,传统的"无讼""以和为贵"思想及家族意识等至今仍影响着农民的生活态度,使他们重传统礼俗而轻法律规范,片面视法为惩罚的工具,视寻求司法诉讼为畏途。每遇纠纷和冲突时,他们或认为"多一事不如少一事"而选择忍气吞声,或因无力承担高额的诉讼费用而选择"私了",或选择具有德高望重的长者以及村干部依乡规民约来解决,甚至采取以牙还牙的手段进行报复。不到万不得已,他们往往是不会诉诸法律来维护自身的权益,法律在农民心中占据着很不起眼的位置。

三是农村教育水平低下和文化事业落后的影响②。在农村地区,一方面教育水平较低。据有关部门统计,拥有总人口数70%的农村,却只有10%的学校;农村适龄儿童的入学率只有80%,而城镇达99%;农业劳动者中的文盲占全国文盲总数的94%,而且每年以200万人的速度增加。受教育水平低不仅影响着农民学习法律知识的积极性,同时给予低俗文化乘虚而入的空间,他们往往把赌博、打牌、封建迷信等作为自己的主要消遣方式,因而他们的法律意识水平低是在所难免的。另一方面农村文化事业较为落后,没有文化活动中心和相应的文化设施,更谈不上有学习法律的环境,因而农民自然就难以形成学法、懂法、用法的法律意识,严重地阻碍农村法制建设进程。

四是执法不严、司法不公的影响。法律生活中对农民影响最为深刻的,莫过于国家机关的执法、司法状况,但是当前在农村地区,由于执法人员自身文化和法律水平有限,导致他们的整体素质不高,在执法过程中,频繁地出现"以言代法,以权压法"的随意执法现象,这种现象导致广大农民产生权大于法、学法无用的错误认识,不仅造成了农民法律信仰的缺失,而且影响到法律在他们心目中的地位。不少地区的基层司法机关司法腐败严重,权钱交易盛行,常常出现"人情案,金钱案",农民的正当诉求因无钱无势而得不到支持和满足,陷入进退两难的尴尬境地。长期以来,在农民头脑里形成一种观念,总认为法院也不是讲理的地方,金钱可以凌驾于法律之上,导致他们不相信政府和法院,

① 韦留驻:《农民法律意识的调查分析——以河南农村为例》,载《安徽农业科学》2008年第17期。
② 刘淑满:《我国农民法律意识透视》,载《人民论坛》2011年第35期。

造成他们对法律信仰的缺失。

2. 新农村建设视角下提高农民法律意识的对策分析

当前切实提高农民法律意识不可能一蹴而就,而是需要一个长期的过程。要把它作为新农村建设进程中的一项重要任务来完成,这需要从以下几方面着手。

首先,要大力发展农村经济,增强农民法律意识的经济基础。经济基础决定上层建筑,落后的生产力和封闭的生活方式是宗法等级意识、权利淡泊意识、畏法与厌诉心理等滋生的温床,同时亦是培养现代法律意识的巨大绊脚石,法律是上层建筑的一部分,必须以社会经济条件作为基础。当前我国大多数农村经济发展水平比较低,这在很大程度上制约了农民法律意识的提高。因此,大力发展农村经济是提高农民法律意识的根本条件,是增强农民法律意识的经济基础①。在发展农村经济的过程中,应贯彻落实科学发展观,各地农村要根据自身的特点,加大财政投入,加快农村信息化建设,为提高农民法律意识创造良好的条件;同时应转变政府命令式的管理职能,政府的职能应当是为农民收集并提供信息以及政策上的支持和引导,让农民根据市场需要和自身条件来调整自己的农业生产,走出一条法治市场经济的道路。当农村经济得到快速发展时,广大农民就会解放思想、开阔视野,就会对法律有一种内在的需求,就能激发他们主动学法、用法、守法,这样他们的法律意识自然就会提高。

其次,要加大农村普法力度。普法是法治的基础,所以普法教育应当是推进社会主义新农村建设的基础性工程。加快农村普法工作的开展要从以下几方面入手:各级政府应充分重视法制宣传教育的作用。只有加大法制宣传教育,才能使农民意识到社会主义和谐社会的本质是法治社会,也就能够促使他们化被动学法为主动学法。相应的,也应提高普法工作人员的业务水平和能力。要根据农村和农民的特点,有针对性地开展工作,更好地运用各种媒体、社会舆论等多种渠道,采用法律理论与各种典型实例相结合的形式进行法制宣传,对不同人群,宣传的侧重点有所不同。在普法内容上,要尽量与农民生活的实际结合起来,应选择一些农村比较常见的纠纷比如借贷纠纷、继承和赠

① 王春伟、郭国庆、丁照勇:《新农村建设中培育农民法治意识的对策思考》,载《社会主义新农村建设》2009年第9期。

养纠纷等作为普法活动的内容,提高农民自主解决这些纠纷的能力。

再次,发展农村教育事业,营造良好的学法环境。在发展农村教育上,首先应当加大农村教育的投入,特别是教育资金的投入,各级政府在思想上应高度重视,必须出台一些相关农村教育经费的保障政策;其次在所有农村地区要严格执行九年义务教育制度和九年义务教育免收学费政策,保证年轻一代接受教育,彻底扫除农民文盲的现象。在营造良好环境上,首先应从源头上加以治理,切断诸如不健康书刊等低俗文化进入农村地区;其次要建立相应的文化活动中心和文化设施,营造良好的学法氛围,转移农民在空闲时间的注意力,吸引他们到相关的文化场所自学一些常用的法律知识。只有政府高度重视,教育投入增加了,农村的教育才能得到长足的发展;良好环境构建起来了,农民学法的主动性也会大大提高,从而使农民法律意识的提高有了坚实的基础。

最后,确保严格执法和公正司法,提高农民对法律的信任。农村中执法不严和司法不公是造成农民对法律信仰缺失的一个很重要的原因,它动摇了法律在农民心目中的权威性,也影响到农民法律意识的提高。因此,只有加强农村执法和司法,才能有效地提高农民的法律意识。加强农村执法人员素质的培训和考核,建设一支高素质的农村行政执法队伍,塑造良好的执法形象,保证他们的执法行为按照法律规定的权限和法定程序进行,杜绝执法人员在农村执法中徇私枉法、违法执法等现象。深化农村司法改革,加强司法队伍建设[①]。对于涉农案件,可以在法律允许的范围内简化立案程序,减免诉讼费用,加强法律服务,缩短办案期限,加大执行力度,强化审判监督,公正妥善地解决各种涉农案件和纠纷,使农民从司法活动中得到实惠,从而从内心认同法律,树立起对法律的信仰。

三、评价

(一)影片在当时的价值

2005年,中国共产党十六届五中全会通过"十一五规划"纲要建议,提出要按照"生产发展、生活宽裕、乡风文明、村容整洁、管理民主"的要求,扎实推进社会主义新农村建设。其中的重要一项就是社会主义新农村的法制建设。法制建设主要指在经济、政治、文化、社会建设的同时大力做好法律宣传工作,按

① 李全刚:《新形势下培养农民法律意识的探索》,载《成人教育》2015年第4期。

照建设社会主义新农村的理念完善我国的法律制度。进一步增强农民的法律意识,提高农民依法维护自己的合法权益、依法行使自己的合法权利的觉悟和能力,努力推进社会主义新农村的整体建设。建设社会主义新农村必须依法进行,因此把保障农民利益和维护农民权利的相关制度用法律的形式确定下来,是依法推进社会主义新农村建设的必然要求。尽管宪法和法律对公民的权利和利益作了许多规定,但是在具体的法律制度方面,尤其是涉及农民切身利益的法律制度方面还多有不完善之处而仍需大力加强,所以国家高度重视农村的法制教育与宣传工作,努力提高广大农民的法律认知。在这样的背景下,该影片刚好与我国的社会主义新农村建设浪潮相契合。影片中对农村风土人情的刻画,使观众直观地了解到农村真实的法治状况,也引发了法治实践者的思考。农村地区法治建设的合理路径是什么?我们不能仅仅靠灌输"法律必须信仰",而必须以实际的法律运作使农民们感受到法律值得尊崇。具体到农民法治意识的培养,绝不是靠外力的强迫、压制与威胁,关键是我们的农村、农业立法要体现农民的情感,以人为本。这就要求我们的立法机关,在指导思想上一定要树立起保护农民权利的意识;在立法程序上要贯彻群众路线,让立法走向民间、走入民众;在立法技术上,必须考虑我国特别是广大农村地区的法制传统,注意法的条款是否与民众的习惯心理和行为合拍。唯此,才能有效地反映农民的呼声。可以推测,一旦法律成为农民利益的象征和保护神,不待国家通过强制的力量去普及,也会成为农民努力学习、严格遵守的对象。同时,电影也呼唤了法制环境的建设。针对当前农村法制环境不完善的现实,我们必须努力建设一个公平、有序、健康的法制环境,让农民认识到法律是人们安居乐业的行为准则,是维护公民权益的武器,让农民通过生产和生活实践,全面正确地理解法律。

(二)影片在当代法治发展中的地位与价值

城乡一体化是我国社会主义现代化建设的一个新阶段,就是要把工业与农业、城市与乡村、城镇居民与农村居民作为一个整体,统筹谋划,综合研究,通过体制改革和政策调整,促进城乡在规划建设、产业发展、政策措施、生态环境保护、社会事业发展的一体化,改变长期形成的城乡二元经济结构。影片中所展现的问题,至今仍没有完全解决,仍有进一步推进的余地。信息网络的普及给新一阶段农村法制建设提出了更高的要求。在依法治国的背景下电视媒

介日益成为法治信息传播的主渠道,其普法作用或法治教育等功能也日益受到社会各界的广泛关注。据有关实证研究表明,受众获取法治信息的主要渠道是大众传媒,其中电视媒介占主要地位,有82.6%的被调查者了解法律的渠道是通过电视节目获得的①。可见,电视法治信息传播在农村法律知识普及、农民法律意识现代化转型的过程中扮演着极为重要的角色。然而,从电视法治文化以及媒介市场化、大众化和商业化运作的语境看,电视法治信息传播与农民法律意识现代化之间还存在一定的矛盾或冲突。在媒介市场化、商业化和娱乐化的背景下,电视法治信息传播作为社会法治化进程推进器的力量,尤其是作为农民权利诉求"扩音器"或"舆论公器"的作用发挥还十分有限。甚至在"政治意志主导"和"商业运作逻辑"的双重影响下,不少电视媒体还产生了公共精神及社会功能的退化②。虽然电视大众文化倡导"受众本位"观念和平民意识,但这种观念及意识往往是基于商业主义背景和市场逻辑下产生的。尽管不少电视法治节目或涉法涉诉类报道提出以普法、服务大众或为老百姓办实事等为宗旨,但这并不表明其宗旨与实际践行之间不存在相当大的落差,也不能保证其代表的就是公众的利益,表达的就是民众的诉求。

(三) 影片存在的不足

农村法治电影是拍给城里人看的,还是拍给农村人看的?一些知名的法治电影可以说是专门拍给城里人看的,引发了观众热烈的讨论,但是在乡村放映时,效果却不尽如人意。可见,切实转变创作观念,真正发掘农民形象的美与缺,展现农民运用法律武器维护自身权益才能满足广大农民群体增长的精神文化需求。影片叙述了牛贵祥维权的始末,最终把落脚点放在了牛贵祥与李木矛盾的解决上,没有更多的引申。较多地展现了农村法治的落后,却始终缺乏对正确维权方式的交代。同时,电影作品更多地关注现实、关注基层的百姓生活,把目光投向广大的农村生活,这是一种好的创作倾向,值得肯定。但也要看到,在这数量繁荣的农村题材电影背后,还明显地存在着质量不高、低水平循环的问题,形成了数量上的繁荣和质量上的欠缺之间的矛盾。更多的作品都是一次性投入、一次性放映,放映的当时热闹一阵,过后就很快被人遗

① 参见 http://dfcn.mzyfz.com/detail.asp?dfid=9&cid=184&id=300006。
② 王平、载宋思邈:《电视法治信息传播与农民法律意识现代化——基于电视法治文化建设视角》,《江西农业学报》2017年第12期。

忘,可以重复播映的很少。例如本部影片在剧情上与拍摄时间较早的某些法治电影就有雷同之嫌,没有更多新意。这种类型化的趋势尤其值得我们深思。倘若我们的农村电影创作者真能静下心来细细揣摩和咀嚼一下以上问题,日后我们的农村剧创作可能会给人耳目一新的感觉,会在艺术画廊中留下浓墨重彩的一笔。

第十一篇 提升律师作为职业人的职业伦理
——基于电视剧《律政佳人》的讨论

一、故事梗概

《律政佳人》根据缪永的小说《请你跟我谈恋爱》改编,由缪永执导。该剧讲述了一家律师事务所里四位才貌双全、性格各异的年轻女律师钱小美、刘苏苏、艾嘉、李贵媚工作中对爱情、金钱、权力、时尚、男人、性、道德、美容、艾滋病、婚姻、诚信等问题的困惑和思考。白天她们西装革履地出入公司、法院,为了正义感在法庭上充分展示她们的才智和强硬的作风;下班后她们又以时髦都市女性的姿态出现,流连在酒吧、西餐厅、各式的 Party 等时尚的场合与各界优秀的男人约会。该剧共有 22 个案例,集中了彩票纠纷案、性骚扰、遗产之争、离婚、婚前公证、爱心官司、变性人、亲子鉴定等,信息量大,涉及范围广,本文选取如下部分剧情加以叙述:

梦想成真律师事务所接到一起保险诈骗案件。40 岁的下岗女工王玲珑在保险期限即将结束之时突发"乳腺癌",故向保险公司索赔 60 万元。保险公司委托梦想成真事务所进行调查。作为律师事务所的高级合伙人钱小美具体开展相关调查工作,并认定王玲珑的行为有诈骗保险费嫌疑。开庭审理时,苏苏作为王玲珑的代理人出现在法庭上。钱小美欣赏苏苏的才华,诚邀苏加入梦想成真事务所。

但钱小美的个人家庭生活也出现了危机。她突然收到法院通知书,丈夫柳夏会正式向法院提出了离婚申请。钱小美认定他一定是有了外遇,决定让苏苏的大学同学艾嘉去跟踪柳夏会。钱小美、柳夏会最终达成离婚协议,艾嘉也成为事务所的一员。钱小美在酒吧开 Party 庆祝自己恢复单身,四个女人畅谈对婚姻的看法。

蓝鸿鸣朋友周朋的玩具厂曾经注册过一个"鹦哥"商标,美国时代国际的

代理律师认为,这个"鹦哥"商标侵犯了他们的商标权。钱小美请艾嘉等人一起做代理。艾嘉开始和周朋约会,但她心里喜欢的却是蓝鸿鸣。周朋却加紧了对艾嘉的攻势,他约艾嘉吃饭,与他的家人见面,但后来得知周朋还没有离婚,艾嘉一气之下拂袖而去。

周朋太太拍下艾嘉与周朋在一起的照片寄给报社,还准备以破坏家庭、道德败坏起诉艾嘉。律师协会也接到周太太的投诉电话,并派人进行调查。周朋却拿到了周太太在国外鬼混的录像。周太太不得已放弃对艾嘉所谓破坏家庭的责任追究。

蓝洪鸣和陆亨代理一起遗产继承案,当事人刘蓉与其情夫张辉长期姘居,并生下一子张宇,张辉脑出血意外身亡后,刘蓉要求继承张辉部分遗产,而张辉的前任妻子及所生子女却坚决反对。就在蓝洪鸣忙于此案时,事务所大股东郑老因心脏病突发去世,蓝洪鸣的真实身份也曝光,蓝洪鸣作为郑老的儿子可以继承他的财产成为事务所的大股东。这时事务所所有的人对蓝洪鸣都换了一副脸孔。

正当蓝洪鸣犹豫不定要不要子承父业时,事务所来了号称母子的两位陌生人。那位号称母亲的妇女指着一位约12岁的小男孩对蓝洪鸣说,那是他同父异母的弟弟,他有权分享蓝洪鸣的继承权。原来郑老在外面与一个女人同居并生下了这个小男孩。蓝母得知此事后住进了医院,她无法接受丈夫隐瞒了13年的另一种家庭关系,更无法接受自己在这13年中竟然毫无察觉。而一直以来对父亲尊敬有加的蓝洪鸣也陷入了痛苦的迷茫之中。蓝洪鸣在法庭上当众将自己的当事人刘蓉羞辱一番扬长而去,面对蓝洪鸣的表现,所有人,包括法官,都瞠目结舌。一审判决刘蓉败诉了,钱小美对蓝洪鸣毫无职业道德的行为极为恼火。冷静下来的蓝洪鸣也为自己的感情用事深感惭愧。

蓝洪鸣、陆亨决定为刘蓉免费上诉。因为被告不愿意开棺做亲子鉴定,两人经过大量的调查取证,终于证明张宇就是张辉的亲生儿子,终审他们赢了。蓝洪鸣为突然冒出个亲弟弟倍感困惑,他与艾嘉的关系也疏远了。四个女人则经常在一起活动。受到刘蓉案子的影响,蓝洪鸣来到父亲的情人家,一次性付给同父异母的弟弟一笔钱,暂时了结了这起意外的家庭纠纷。

大年三十早晨钱小美突然接到父亲的电话,说他与钱母已买好了机票,要来她这儿过春节并准备长住,催促他们生小孩。钱小美隐瞒父母她与柳夏会已经离婚的事实,只好请柳夏会回家,在父母面前演戏。春节结束,钱小美接到一宗

离奇的强奸案,姓谭的女子声称被前夫林强强暴。而林强正好是柳夏会的朋友。谭姓女子两年前与丈夫离婚,离婚后前夫又与她发生性关系,她提出每次他来过夜都要给她钱,前夫便同意了。后来因两人经常来往,前夫便不再给她钱,一晚她拒绝了要发生性关系的请求,可他却打了她并强行发生性关系。柳夏会和钱小美这一对前夫前妻分别作为另一对前夫前妻的代理人,打起了这宗官司。此时,钱小美的父母发现了柳夏会装在皮箱里的离婚证,无奈而伤感地离去。钱、柳面对两个老人内心感到非常愧疚。谭姓女子接受了前夫一次性付15万元的和解条件,与前夫举杯化干戈为玉帛。

艾嘉碰到中学同学原子珊,她向艾嘉咨询有关婚前协议公证的事宜。原子珊想在结婚前和未婚夫签订协议:男方若在结婚后出轨,就须支付女方一笔钱,而且孩子要由女方抚养。没想到未婚夫听后,非常生气,导致两人关系出现危机。没过几天钱和苏都接到了类似的案子,婚前公证已成风气。几个女人对这种婚姻缺乏安全感的现象感到困惑和迷茫,但同时表示自己结婚的时候也有可能提前做公证。

35岁的林辉是环保局干部,在被确诊为白血病后因家境不好无法拿出巨额医药费治病。环保局领导于是向全国环保系统发出了"紧急求援",共收到捐款31万元。林辉在治病过程中去世,剩下捐款20万元。林辉的妻子认为这笔钱应属于林辉的遗产,提出要由其家人继承,环保局认为这笔钱是他们组织捐赠,用来给病人做骨髓移植手术的,剩下的钱应该捐给公益事业,而不应挪作他用。苏苏和陆亨作为环保局的代理人,柳夏会作为林妻的代理人,一审结果柳夏会胜出。钱小美对柳夏会的出色辩护欣赏不已。环保局不服,提出上诉。爱心捐款一案再次开庭。钱小美亲自出马,在法庭上表现出众,在上诉中胜出。

钱小美交给艾嘉一起涉嫌诈骗女人钱财的案子:尼克在三年内与二十几个女人谈恋爱,因为有这些女人,他穿名牌、住高级公寓、开名贵跑车。上个月一个曾与他同居的女人唐某以诈骗罪起诉他。艾嘉去见她的当事人。尼克极具艺术气质但神情冷漠,是一家交响乐团的萨克斯手。他告诉艾嘉他从来没骗过任何一个女人。唐某起诉他是因为他始终没有爱过唐某,就连唐某给他钱的时候也没有。由于原告提起诈骗诉讼的证据不足,艾嘉打赢了官司。而艾嘉却莫名其妙地陷入了与尼克的一段微妙感情中。尼克来事务所找艾嘉,其出色的外形、不凡的气质吸引了事务所所有人的目光。他对艾嘉说急需

3万元钱,几天后就还,事务所所有人都认为这是尼克的圈套,可艾嘉还是向蓝鸿鸣借钱给了尼克,尼克拿到钱后从此再没有在艾嘉的视线中出现过。

二、电视剧中的法律问题

这部电视剧所讲的故事提出了一个重要的法律问题,即律师作为职业人如何提升其职业伦理水平,处置好社会生活实践方方面面的问题。随着中国法治建设不断的完善发展,依法治国理念不断地深入人心,律师的地位也有所提高。与之相应的,能力越大,责任越大,在承担着监督国家法律法规正确适用与执行、调争止纷、维护当事人合法权益的同时,律师职业道德水平的高低,直接影响着依法治国的推行建设。《中共中央关于全面推进依法治国若干重大问题的决定》中指出:"全面推进依法治国,必须大力提高法治工作队伍思想政治素质、业务工作能力、职业道德水准,着力建设一支忠于党、忠于国家、忠于人民、忠于法律的社会主义法治工作队伍,为加快建设社会主义法治国家提供强有力的组织和人才保障。"所以,新时代下的律师队伍,更加应当注重自身的道德建设。

(一) 当代中国律师职业伦理存在的问题

职业伦理来源于实践品质。伦理是指对社会行为的道德判断,具体而言是对社会行为的对错、正当与否的道德判断①。而所谓职业,就是公众在社会生活中对从事的领域内所承担的一定职责,它是社会分工和劳动分工为纽带的社会关系和社会形式。而职业伦理与人们的职业活动密切相关,讲究实践品质。人们从事某种特定的职业,有着共同的劳动方式,经过共同训练最终使每个个体都具有共同爱好、习惯等。这就是每个行业的道德,也就是职业伦理。不同的职业有各自不同的职业伦理,正如恩格斯所说:"实际上,每一个阶级,甚至每一个行业,都各有各的道德。"②

律师职业伦理是指律师行业的从业人员或行业机构在执业活动中的内心信念以及应遵循的职业操守形成行业规范的总称。它是法律共同体职业道德的重要组成部分,是指导律师执业行为中的一盏明灯,也是考核一名律师是否

① 刘正浩、胡克培:《法律伦理学》,北京大学出版社2010年版,第5页。
② 《马克思恩格斯选集》第4卷,人民出版社1995年版,第236页。

称职的标准。它不仅适用于律师,更适用于一切从事律师业务性质的人员。律师是国家法制建设极为重要的参与者,他们提供相应的法律服务进而确保和维护法律的尊严以及社会的公平和公正,所以相比于其他行业的行为标准、道德准则,律师职业行为受到比其他行业的职业伦理更为严格的要求和规范。

改革开放40年来,我国律师行业规模发展迅速,从业人数成倍增长,整个行业在宏观上来看是蒸蒸日上。但从微观上理性地分析,在这片光鲜的背后,某些律师的执业行为带来的问题已经严重制约了律师行业的良性发展。尤其是在律师职业道德方面,较之于现在西方国家,我国律师职业道德建设滞后,存在着种种亟待解决的问题。

1. 与委托人的关系

律师应以执业为民作为自身工作的根本宗旨,忠于案件事实,忠于法律,努力维护委托人的合法权益。然而,有的律师在接受委托之后,主要考虑如何拿到更多律师费的问题,而把维护委托人的合法诉求置之度外。主要表现为接手案件之后怠于研读相关的法律条文,怠于收集有利于维护委托人的证据,怠于研究案件,开庭前没有进行充分的准备,开庭时敷衍了事,没有进行积极主张或积极应诉答辩。在平时也没有注意自身法律知识的更新以及业务能力的提升,导致这些现象出现的原因主要是拜金主义在作祟,职业道德意识薄弱,自我约束能力差。

2. 与司法人员的关系

在执业过程中,律师应遵守相关的法律法规和职业道德规范,与司法人员建立良性互动关系,共同确保法律的正确实施和社会正义的实现。但是,有的律师没有处理好与司法人员的关系,认为自身的利益以及案件的胜败取决于司法人员的主观臆断,职业是否取得"成功"取决于自身和司法人员的关系的"好坏"。在这种错误的思维逻辑之下,这些律师在执业活动中没有遵守法律的相关规定,主动与司法人员"搞好关系",甚至为了谋取私利而与司法人员共同串通损害当事人的合法利益。此外,有的律师在诉讼中不遵守诉讼规则,在法庭上不尊重司法人员、不尊重司法权威,甚至以极端的言行辱骂、攻击司法人员,破坏法庭秩序,导致与司法人员关系紧张,最终破坏了法律的实施,导致司法公正无法实现。

3. 与同行的关系

爱岗敬业,尊重同行,维护律师的个人声誉和律师行业形象,是每个律师

应尽的义务。然而,有的律师为了个人的私利而把这些职业道德规范置之于脑后,认为同行的存在就是自己最大的"竞争对手",和同行是一种"你死我活"的关系。为此,在执业中为了揽到更多的案源,就利用不法手段进行恶性竞争,抬高自己,贬低他人,甚至向当事人许诺"三包"(包胜诉、包无罪、包放人)等等。导致这些现象出现的主要原因是,个别律师没有坚持正确的职业理念,职业素质不高,不注重修炼个人品行,不注重陶冶个人的职业道德情操,没有做到爱岗敬业。

4. 与社会公众的关系

律师是以法律专业知识为社会提供法律服务的专业群体,自身的言行举止对社会公众法治信仰的养成、法律知识的普及以及法治权威的树立都会产生深刻的影响。因此,律师应依法履行职责,自觉把维护公平正义作为核心价值追求,努力依法维护当事人的合法权益,自觉遵守与当事人的有关约定。但是,有的律师在执业中不注重提高业务素质和执业能力而无法为当事人提供优质高效的法律服务,不注重引导当事人依法理性维权,没有自觉维护社会的大局稳定,不关注案件的依法公正解决,不关注社会公平正义的实现。有的律师在执业中没有遵守职业道德和职业纪律,对所知晓的国家秘密或个人隐私没有很好地保密,更有甚者是为谋取个人私利而故意泄露。

律师职业道德存在问题的诸多表现也是中国社会转型时期道德失范的一个缩影,与市场经济条件下重物质轻精神的价值取向有一定的关系。随着法治中国建设的不断完善,律师职业道德水平随之提升,这些失范现象会逐渐减少,从而实现律师行业健康、有序的发展,并推动法治中国建设的发展。

(二)提升律师作为职业人的职业伦理水平

律师职业伦理是其制度的内在道德要求,它是以一种独立的立场、独立的地位参与诉讼。作为代理人,律师的利益要以维护当事人为前提,但立场不完全等同于当事人。他和法官一样,作为法律职业共同体中的一分子,专门从事法律服务,维护法律的尊严和权威。但律师又属于司法机关的附属部分。因此,在法律职业伦理中,律师职业伦理又是特殊的伦理规范。这大致可以概括为两个基本原则:一方面,对当事人利益的忠诚;另一方面,在履行忠诚义务的同时,忠于法治和公共秩序。纵观各国的律师道德的规定,都是从这两个原则中派生的。律师制度是保障司法正义实现的重要工具,而其内在的职业伦

理则使这种保障更为有力。

1. 增强职业伦理建设

作为正义的使者,律师担负着忠于法律的重要责任和光荣使命。但是,相较于法官、检察官的社会地位,律师在法律共同体中是弱势群体,而且基于职业的特殊性,更依赖司法环境。好的司法环境可以使律师发挥自身特长,对自身的成长起到积极的作用。在当前的法治环境中,由于司法的滞后,法治的不完善,大部分律师表现出的趋利性也不全是自身素质造成的。因此,加强律师自身职业伦理建设必须提上议事日程。

(1) 强化职业伦理教育。作为一个合格称职的法律人,法律道德修养、法律知识的储备和社会常识的积累,缺一不可。对于一个律师而言,不仅要具有一般社会公众道德,而且要具有更高的职业伦理操守。律师要忠于法律、公平公正、忠于职业操守。律师的职业伦理中的"人格"是支撑法律、正义的柱石之一。古人云:"格物、致知、诚意、正心、修身、齐家、治国、平天下。"[1]自古以来,想要使天下众人都能表现其本有光明美好德性的人,必须先治理好他的邦国;想要治理好他的邦国,必须先整饬好他的家族;想要整饬好他的家族,必须先认真地提高自身的修养;想要提高自身的修养,必须先端正己心;想要端正己心,必须先让自己的情感真实无妄;想要让自己的情感真实无妄,必须先获得知识、增强自治能力;获得知识、增强自治能力,就在于亲历事物、使事皆得其正。同理,作为律师也一样。一个合格称职的律师,一般的社会伦理是必不可少的,其次是更高层次的职业操守。因为律师担负着忠于法律、公平公正、忠于职业操守的重要职责,所以强化律师职业伦理教育至关重要。目前国内很多大学的法学院已经开设了此类课程,这说明我国已经开始逐步认识到法律职业伦理教育对法学教育的重要意义。国家法治化程度与律师职业素养是成正比的。法律职业的技能与伦理的统一是靠法律教育来实现的,即法律职业伦理也只能通过专业学习和与法律原理的结合中去理解和培养。

(2) 内化职业伦理模式。律师职业伦理在司法实践中具有十分重要的价值,但是这种价值只有通过将法律职业伦理要求内化成律师的品格,使师中的大部分能够自觉遵守法律职业的道德规范,才可以做到道德观念与道德行为的有机统一。内化表现为主体与主体外在的规范或准则的要求相互作用的

[1] 朱熹:《四书章句集注》,中华书局 2012 年版。

过程,通过主体的能动反映——认知、体验与认同,通过主体内在的心理变化而实现。这个过程,也可以叫作构建品德心理结构①。但律师职业伦理的内化不是一朝一夕就能够实现的,必须要通过不断地学习和实践,全面提高个人修养水平,逐步实现从他律到自律的转变。

(3) 树立崇高的法律信仰维护公平正义。

公平正义是现代法治社会的精神支柱,也是培养律师职业伦理的重中之重。法律分为恶法和良法,就算是良法,如果体现不出公平正义,法律信仰何从说起。每一次公正行事,公平正义不仅仅是维护当事人合法权益这么简单,更重要的是向社会大众传授一种法律信仰及法律的权威,是正能量的传播。一般社会大众是比较注重实际利益的,当他们认识了法律的作用确实能够保障自身利益时,久而久之必然会对其产生尊重和敬畏;同时法律的强制性对和其相抵触的行为进行制裁时,无形中也会给试图侵害他人利益的不法行为进行威慑,这便是法律的尊严之所在。

2. 健全外在监督及扶持体制

法律职业伦理是律师执业行为的底线,也是对法律职业者最低的普遍的道德标准。因此,仅仅依靠行业内的职业操守是不够的,还要与其他机制全面协调和相互融合,这样才能更多元地对职业伦理进行提升。

(1) 健全律师职业道德和执业行为规范。"律师道德规范的实施是以律师惩戒规则为后盾的,因而实现《律师道德规范》与'律师惩戒规则的合理衔接'至关重要。"②中华全国律师会议于 2011 年 11 月 26 日发布《律师职业道德和执业纪律规范》,已经对律师的声誉、职业道德、纪律等方面进行规定,但是该规定比较笼统,并且因发布较早而内容陈旧,应进一步健全律师职业道德和执业行为规范的制度体系和制度内容,当律师未按照规定进行法律援助与参与社会公益活动时,相关部门欠缺真正的教育引导及具体的处罚措施。总体来看,我国部分律师在执业过程中仍然存在违纪、违法的行为,违背律师职业操守,相关部门应通过完善《律师职业道德和执业纪律规范》内容和制定其他行为准则的形式,促进律师职业道德水准的提升,以积极方式规范律师的执业行为,应出台相关政策加强对律师的管理与监督,摆脱走形式、说空话的思想,

① 李本森:《法律职业道德概论》,高等教育出版社 2003 年版,第 77 页。
② 安睿:《律师职业道德失范的法律思考——以"李庄案"为视角》,内蒙古大学硕士学位论文,2012 年。

要真正地把规定落到实处。"体制的建设不是一朝一夕所能解决的,它是一个大的工程,但这是刻不容缓的。我们深化体制改革就是要让律师行动起来,让律师能在一个自由的空间里践行法律,同时彼此间相互监督,形成合力,共同进步,共创和谐的法治大局面"①。

(2) 进一步完善律师违法违规惩戒机制。进一步规范、完善律师职业伦理体系建设,对律师的职业道德、执业行为进行严格规范。构筑律师职业伦理提升的监督、激励、约束体系。外部监督体系指的是国家机关、社会组织和公民依法对律师的各种执业活动进行监督所构成的多层次的系统或网络。强化监督,完善监督机制,对律师职业道德进行全面、有效的检查,拓宽投诉律师渠道,及时发现、纠正、解决律师违反职业道德的问题;在监督律师方面可以考虑专门组织监督委员会,有针对性地监督律师行为;将律师和律师事务所的行为进行披露,着重披露不良行为,让社会公众进行全面监督,将律师遵守职业道德和执业纪律的情况列入考核范围,作为律师年度考核的主要内容并将年度考核结果向社会公众进行公开,对有贡献、具备道德典型模范的律师进行适当的奖励,同时对律师队伍中的害群之马严肃处理。

三、评价

律师职业道德处于法治中国建设发展的关键时期,从党的十八大到十九大三中全会,始终强调法治中国的建设,说明国家对于法治建设高度重视,律师职业道德提升关系到法治中国实现,我国是社会主义国家,走法治建设道路,更应关注律师对实现依法治国的重要性。作为律师要有法治思想、为民思想、公平正义思想、敬业思想、诚信思想,这些思想在法治建设中是不可或缺的,法治中国视域下加强我国律师职业道德具有重大意义,加强律师职业道德是推进法治中国的必然要求、是推动社会公平正义的关键环节之一。

然而,在律师职业伦理建设过程中存在一系列的问题,却没有得到很好的解决。该影视作品中也在一定程度上反映了这个方面的问题,如在律师执业的实践过程中有的存在追名逐利、同行相轻、理想淡漠、诚信缺失、业务不精、素养不够、关系复杂、缺乏原则等现象,其中有律师自身原因导致的,如个人职业信仰缺失、学习教育相对薄弱,也有来自外部的原因,如受商业环境负面影

① 陈静:《探析律师职业道德》,载《法制与社会》2011年第6期。

响、律师执业环境欠佳等。面对这些问题,应该采取积极有效的对策解决,要正确引导律师行业的良性发展,引导律师树立正确理想信念。必须认识到,法治中国的建设与发展离不开律师队伍素质的发展,该影视作品把提升律师职业伦理的问题提了出来,这是很有价值的。

第十二篇　从法律的尴尬到不尴尬
——基于电影《真水无香》的讨论

一、故事梗概

电影《真水无香》上映于 2006 年，影片紧紧围绕宋鱼水法官的审判经历，采用文学艺术的手法为我们生动再现了以下四则司法案例：

在一起职务发明所有权纠纷中，被告张某原是一家公司的员工，其在职期间发明了一种专利产品，为单位带来了巨大的经济利益，可惜在后来的工作中，因与领导不和而离开公司。后来张某凭借此前掌握的技术开始生产这种专利产品。而就在其事业蒸蒸日上之时，张某被原单位以侵犯专利权为由告上法庭。一审法庭依据当时专利法的规定，认为被告张某生产的产品和利用的技术，是被告在原单位工作期间，执行原单位的工作任务，主要利用原单位的资金、设备、材料等物质技术条件所完成的职务发明创造，申请专利的权利属于单位，单位申请获批后，单位为专利权人，因而判决张某败诉，并要求张某立刻停止生产，已经生产的侵权产品即刻销毁，并赔偿原单位的损失。张某实在难以接受这样的判决结果，坚持提起上诉。在他看来，法律不应当只考虑自己侵权的事实，还应当考虑到他在原单位工作了七八年却没有获得任何经济补偿的事实和这件专利发明产品是他一手研发的事实。

在一起锅炉买卖合同纠纷中，原告代表高中汉在签订锅炉买卖合同时疏忽大意，购买的锅炉因质量问题经常出现故障无法使用，高中汉及其工友们又私自进行了维修，这为锅炉厂家拒绝承担责任提供了借口。在巨大的经济损失面前，高中汉及其工友们知道自己是被生产伪劣产品的厂家给骗了，于是东拼西凑对厂家提起诉讼，却惨遭败诉。高中汉等难以相信司法审判竟然会帮助"黑心"厂家，自己明明占着"理"，但法官却只认合同，只讲证据，不凭"良心"。在发现无法给工友们一个交代的情况下，作为原告代表的高中汉铤而走

险,决定以自残的方式引起社会关注和同情,通过社会舆论给政府施加压力。最终以高中汉为代表的"弱势群体"达到了自己的目的,不仅迫使对方工厂关停,还获得了政府补贴,但高中汉本人则终身残疾了。

在一起商标权纠纷案中,东城荷香园食品厂诉西城荷香园食品厂侵犯其商标专利权,要求被告方立即停止生产、出售贴有荷香园标识的产品并赔偿因此造成原告方销售数量减少的损失。西城荷香园食品厂是已有百年历史的传统家族品牌,在当地也颇有名气,东城荷香园食品厂是西城荷香园食品厂当时为扩大企业业务而发展出的一家公司,但这家新发展出来的公司却将荷香园商标抢先做了注册,西城荷香园食品厂人万万没想到会被"自己人"告上法庭。法院明确告知西城荷香园厂已不再享有荷香园的商标,建议西城荷香园食品厂接受调解,即东城荷香园食品厂给西城荷香园食品厂一笔补偿,由此解决双方纠纷。西城荷香园食品厂人面对着浸透着荷香园几代人的心血培育的品牌自己将不再拥有的现实,先是以命相挟,后又情绪化地拒绝调解,最后认识到法官在本案中所体现的于情于理都高度负责任的工作态度而接受了调解的建议。

在陈老太太"冤案平反"案中,由于起诉时间已隔 53 年,远远超过了《民法通则》规定的诉讼时效,法院拒绝受理此案。陈老太太不解,认为一件事情只要是做错了,不管经历多少年,都应当予以改正,法院应当是主持公道、替老百姓做主的地方。眼看法律不支持自己的诉讼请求,陈老太太转而"纠缠"宋鱼水法官为其主持公道,在宋法官的耐心倾听和对法律的解释下,老太太终于打开了心结。

二、影片中的法律问题

严格依照法条规定进行裁判的司法模式和不违背法律规定由当事人双方在法官的主持下自行处分自身权利的司法模式所形成的案件处理效果迥然不同。而从实际的社会效果来看,后一种司法模式似乎更加符合当事人和社会的期望,这其中发挥决定性作用的法治因素是什么?司法审判和司法调解这两种司法模式之间存在着怎样的联系与区别,以及哪种司法模式才符合当时中国的司法实践的真正需求?这是我们看完这部影片后不得不思考的问题。

(一)公正的标准:法理与情理的冲突

影片所讲述的四则案例,充分展现了在审判过程中法律无情的一面:依

据《合同法》，锅炉买卖合同合法有效，高中汉的权利主张不被法院支持，他进而铤而走险爬上了广告牌，试图通过政治途径解决己方的诉求；依据《著作权法》，职务作品归属单位，张先生不能创业生产自己研制的产品，公司濒临破产，转而坚持上诉以回应"不公"的一审判决；依据《商标法》，商标具有排他性，为商标注册者专有，因商标被他人抢注，林万成失去了百年品牌；依据《民法通则》，诉讼有时效限制，陈老太太眼见"冤案"过期不被受理，转而纠缠宋鱼水法官，希望法官能给自己主持正义。在上述四则案件中，法律的道理和老百姓的"情理"似乎永远处在冲突碰撞之下，一些案件的当事人不采取通常的诉讼维权途径，而是寄希望于上访、以命相挟、制造舆论等方式来实现自身要求。法律作为现代社会治理的主要手段，以其规范性、权威性、强制性及统治阶级意志性，对公民的社会活动进行指导和规范，使社会沿着预设的方向有序向前发展。时至今日，我们已日益感受到法律在社会生活中所处的重要地位，遵纪守法已成为对每个公民的基本要求。然而在看完《真水无香》这部影片之后，我们依稀感受到严格按照法律的规定来解决问题，在某些情况下似乎有点"不近人情"。法理和情理之间出现的冲突，笔者认为其最根本的原因就在于两者所代表的正义观念的不同。

在传统的中国社会里，法律服从于"礼治"的需要。家庭、宗族、国家的存在都是基于宗法血缘关系。家庭演变成国家，父子之礼演变成君臣之礼。在"家国同构"的制度框架下，符合伦理和道德的要求成为人们行为处世的首要标准。邻居的正义感和每个人对道德义务的时刻服从是个人获得安全保障的基础。"一个人不觉得需要用自然力量来保护自己，因为他确信每个人都认识到公正和正义是比自然力量更高的力量，因此每个人都认为道德义务是必须得到服从的东西。"[1]正如锅炉买卖合同纠纷中拼命抵抗"黑心"厂家的高中汉和商标权纠纷中拒绝与"抢注商标"者妥协的林万成，在他们看来，东西坏了就得找卖的人负责维修，抢注商标就如同强盗、小偷行径应当遭到整个社会的唾弃。在这样的观念之下，任何事情的处理都离不开彼此之间的亲疏关系。妥协、让步是解决矛盾、纠纷的最佳方式，而类似诉讼、告知官府的"好讼"行为往往遭到鄙夷。等级观念和法律工具主义也使中国变成崇尚人治的社会，人们相信社会是依靠人的智慧来运行的，而不是依靠法律制度来管理的。加之行

[1] 辜鸿铭：《中国人的精神》，译林出版社2012年版，第5页。

政的解决方式更具有效率性,人们更加倾向于相信权力,致使民众把恢复正义的全部赌注都押在裁决者的清正无私的品质上①。故而我们可以看到陈老太太不断纠缠宋鱼水法官,希望其能为自己平反已经超过"追诉"时效的"冤案",以及当法官宋鱼水来到西城荷香园食品厂时该厂员工瞬间为法官的"微服私访"欢呼等类似情形的出现。因此,在等级观念、实用主义和功利主义之下,中国的法律传统向来偏向于实质正义,在实质正义的要求下,问题处理的结果比问题处理的过程显得更为重要,解决问题的"有效性""正义性"成为人们选择解决问题的方式的首要标准。

 然而,这一标准在近现代中国的法制变革中却不断遭到弱化。近现代以来,我国的法律现代化主要以外源型为主,不断地学习、引进大陆法系及英美法系的相关法律制度,建立了以审判为核心的司法模式。由审判者主导审判进程的"职权主义模式"和以当事人推动审判进程的"当事人主义模式"是司法审判的两大主要模式。这其中大陆法系国家受辩证主义哲学和特殊的历史事件影响,非常注重从整体的角度对一切事物进行重新审视,个体只是整体的组成部分,为了整体的利益和秩序,部分乃至个体的权益必须做出妥协。因此,大陆法系国家的司法模式普遍采取"职权主义模式",在这种模式下,法官们倾向于查清案件事实,这里的案件事实并不局限于当事人提交的或承认的案件事实,凡是法官认为对查清案件事实有益的证据,其都可以动用权力加以收集查清。而英美法系国家向来重视"个人权利"的保护,个人应当享有一个不受政治权力干预的私人空间以及利用代议制来保持自身对政治的影响和维护私人空间的自由,强调整体源于部分、个体,因此在个人利益、社会利益以及国家利益发生冲突时,其更加注重对个人利益的保护。在这种思想观念的影响下,英美法系国家在司法模式上主要采取"当事人主义模式",赋予案件双方当事人充分的自我主张及辩护的权利,而法官们仅能就双方当事人提供的证据对当事人争论的案件事实作出判断,对于当事人未提交的证据,法官不能主动收集。整个过程中,由当事人围绕相关争议进行充分的辩论,而法官则表现得消极和被动②。不同的文化、政治及历史背景促成了两大法系国家选择了各自不同的司法审判模式。对于这两种审判模式,我们很难简单地从形式上、理论上

① 刘思斯:《对中国法律信仰缺失的思考》,载《当代法学》2002年第12期。
② 李瑜青、张建:《司法实践中"案结事了"理念——以法社会学为视角》,载《华东理工大学学报(社会科学版)》2014年第2期。

作出孰优孰劣的判断,但是两种审判模式的缺陷也是显而易见的。在"职权主义模式"下,由于过度强调法官的主导地位,导致当事人诉讼权利受到极大的限制,审理程序的不规范和法官自由裁量权的不当行使是司法实践及理论研究中必须关注的问题;而在"当事人主义模式下",法官的消极被动以及绝对的程序正义,使得案件的结果在很大程度上反映的是当事人及其聘请的律师的诉讼技巧及辩论能力的高低,案件的实体正义则被放在了次要位置[①]。影片中宋鱼水感叹法官群体自身"只能看到法律事实,通过法律事实推断客观事实,而不能以客观事实取代法律事实"。但是法律事实难免会出现与客观事实不符的情况,且案件的处理结果事关当事人的切身利益,法官若是仅仅依"法"裁判,将很难保证裁判在实体上的公正。因此,在锅炉买卖一案中,虽然李聪依据法律推断出:法官只能依据庭审中双方各自举证查明的事实依法裁判,而不能凭借未查明的事实、法官的同情心判案,负有举证责任的当事人未能举证,就应当承担败诉的风险,当事人如果对判决不服,完全可以依据事实理由上诉、申诉,但是其没有认识到当事人高中汉不懂法律,也没有请律师的经济实力,政府提供的法律援助也没有及时到位的客观事实。在机械的司法思维下最终将当事人逼上了绝路。除此之外,更值得我们注意的是,无论是"职权主义模式"还是"当事人主义模式"都没有脱离审判为核心的法治思维,那就是案件的处理始终围绕实体法或程序法的规定,审理者对纠纷的处理始终限制在法律关系的框架之内,而对除法律关系之外的其他社会关系并不进行任何判断。

(二)司法调解的出现与应用

基于唯物辩证主义的角度,事物之间存在着普遍的联系,而司法审判模式试图将事物间的联系强制隔断,试图将一切问题在法律的框架内加以解决,导致对案件的处理效果在很大程度上依赖于立法的先进性。然而法治本身也存在一些局限性,它并不能涵盖社会生活的方方面面,对于普遍的家庭矛盾、邻里纠纷以及男女关系的处理都不太适合运用法治的手段加以解决[②]。在实践中法律不可避免地会存在滞后性或超前性的问题,这些问题在中国加入世

[①] 左卫民:《实体真实、价值观和诉讼程序——职权主义与当事人主义诉讼模式的法理分析》,载《学习与探索》1992年第1期。
[②] 谷来强、张庆莹:《对现代 ADR 与法治关系的思考》,载《法制与社会》2010年第19期。

贸易组织前后更加突出，比如电影中涉及的商标权纠纷、专利权纠纷很大程度上是受法律的超前性影响，因此能否在司法审判模式之外探索出新的司法模式，从联系的角度、当事人具体情况和社会效果出发，使得在解决案件本身所涉及的法律问题的同时能够更好地兼顾法理与情理，成为司法者不得不考虑的问题。

近年来，司法ADR(Alternative Dispute Resolution)在各国普遍存在和有效使用引起司法界的关注。ADR这一概念最初源于美国在劳资纠纷领域采取谈判、调解、仲裁等非法官审判的方式对各种纠纷加以解决的机制，后来这种纠纷解决方式逐渐扩展到行政、司法及其他领域。相比于传统诉讼程序而言，司法ADR在本质上属于一种合意纠纷解决机制，解决纠纷的根据可以是当事人自主选择的地方习惯和行业惯例或其他社会规范，而不必然要遵从法律规范，同时解决纠纷的程序简便快捷、灵活多样，并且司法ADR的主持者可以是来自法院之外的相关行业专家、律师、法院的辅助人员等，法官通常不直接介入双方的交涉过程。此外，相比于司法审判带来的判决、裁定生效后的终局性，通过司法ADR程序获得的调解结果通常不具有强制约束力，只是为当事人提供了评价性判断或参考性意见，当事人可以拒绝接受并要求法院重新审理[①]。观察我国的司法实践，我国在司法领域采取的ADR模式主要是司法调解，大多数民事纠纷通过法院的调解得到解决。这种司法模式在《真水无香》这部影片中也得到了充分的表现，如在东、西城荷香园商标权的纠纷中，宋鱼水法官不断地组织双方当事人接触，从法律规定上向双方阐述严格依法判决可能带来的严重后果，力荐双方通过调解的方式解决争议。

为什么调解会得到如此广泛的应用呢？国内学者通过将调解与审判两种司法模式的不同进行比较，得出调解相对于审判存在八点优势：一是调解是建立在自愿的基础之上，是否启用调解以及是否达成调解协议以及调解协议的内容都由当事人自己决定，当事人有程序上的选择权和实体权益上的处分权。调解的自愿性在判决的强制性前更能体现当事人的主体性和主导性。二是调解致力于使被调解双方对各自的利益作出退让从而握手言和，因而从形式上不存在谁胜谁负的问题，相比于审判过程中双方作为原被告的针锋相对，调解更容易消除当事人的厌讼心理以及彼此间人格上的紧张对立。三是调解

① 章武生：《司法ADR之研究》，载《法学评论》2003年第2期。

过程的协商性使得调解是以解决纠纷而不是寻求对抗为价值取向的交涉,当事人双方在调解员的引导下,克服对立情绪,对自身的权益尽可能地作出最大的妥协让步,从而更好地促成调解协议的达成,由于调解协议是在自愿基础上作出的妥协让步,因此后续履行一般也比较容易执行。而以判决解决的纠纷,其后续的执行问题主要依赖于判决的即判力,这种强制执行的方式很可能带来当事人的强烈不满甚至反抗。四是调解是一种开放的解决争议的方式,调解过程中当事人的请求可以超出诉讼请求的范围、种类限制,当事人主张的事实也可以与案件无关,当事人既可以就已经发生的问题进行协商,也可以就未发生的事宜作出决定,只要当事人之间对这些问题没有争议,法院通常是不会加以干涉的。而在审判过程中,只能就事论事,不能超出法律规定的范围,也就使得当事人可进行协商的条件受到了限制。五是调解过程中所涉及的相关信息不会像判决、裁定一样被公之于众,调解的保密性能够在家事纠纷、商业纠纷中保护当事人的隐私和颜面,使问题得到悄然解决,避免众所周知之后带来进一步的损失。而审判是在法官的主导下进行的,其非常注重裁判的公正性,因而除法律规定外,裁判结果必须向社会公开,以接受监督。六是相比于审判需要遵守严格的诉讼程序以保证审判的公正性、确保实质正义的实现,调解可以根据具体的案件情况采取更加简便和灵活的方式进行,也正是由于调解不必遵守严格的程序和时效限制,调解解决纠纷也更加迅速,使当事人不被漫长的诉讼拖累。七是调解结果具有灵活性和多样性,调解协议的内容只要不违反法律的强制性规定,不损害国家利益和社会公共利益,不损害第三人的合法权益就具有有效性,其不必受与最初纠纷相关的实体法的约束。八是相对于审判,调解可以为当事人节约很大部分的诉讼成本,这为经济纠纷当事人提供了很好的选择。比如在这部电影中锅炉纠纷案中,高中汉之所以选择以自残的方式谋求政治手段维护自身及工友的权益,在很大程度上是由于请不起律师、无法再通过上诉的手段进行法律维权[①]。

(三) 法律及司法的本土化

外源型的法治现代化是指一国在内部需求不足的情况下,由于外来因素的冲击和强大压力而被迫对法律制度和体系所实行的突变性改革,是一种被

[①] 李浩:《调解的比较优势与法院调解制度的改革》,载《南京师大学报(社会科学版)》2002年第4期。

动型的法制现代化模式,更多的是一种法律技术上的现代化,而在法律精神、观念或意识方面很难产生现代化的转变,其移植来的法律思想、法律观念、法律意识与当地存在较大差异,因而在实施过程中会面临很大的新旧交替的阻力。因此,外来法律如果想要发挥作用,必须要和当地的社会现实紧密联系,这一方面需要加强法律制度的完善,另一方面也需要我们的司法工作者创新司法模式。且法律规定多为一般性规定,其无法预知将来的各种情形。法官必须发挥其主动性,正如影片中法院院长所说:"在一个法治传统相对薄弱、老百姓的法律信仰也同样薄弱的社会里,推进法治,法律对一个裁判者的要求,不仅仅是作为一个居中裁判者。法官寻求的公正是社会需求的公正,法律的实施离不开中国的土壤。"因此,在法理与情理存在激烈冲突时,法官不能再固守司法的被动性原则。其实司法调解这一新型司法模式之所以能在实践中得到普遍适用,正是因为其本身具有适用成本低、解决纠纷迅速、解决方式多样并能充分表达当事人双方的自由意志的特点,平衡了法理和情理的冲突,满足老百姓打官司的初衷。除此之外其本身也蕴含着充分联系争议纠纷背后存在的各种因素,对形成争议的法律事实和其他社会要素以及争议解决后可能形成的各种社会关系及社会影响进行综合衡量,以达成"案结事了"的司法理念,这与前文我们分析的传统中国人解决问题谋求高效和正义的标准是相一致的。

三、评价

影片《真水无香》在中国融入全球经济、加入世界贸易组织五周年之际上映,具有重要的启示意义。它一方面显示了法律的移植,使得我国在知识产权保护等方面的法律得到了空前的发展,推动社会治理由政治统合的人治加速转向法治,推动了纠纷解决机制由诉诸政治、行政和民间调解转向司法;另一方面也反映了法律制定和法律意识、法律现实的脱节,也对原有的国内生产秩序带来了巨大的冲击[①]。它深刻地说明,法治社会的形成绝非是简单创造一套规则、搬来一部法律、修改几个条文那么简单。承担司法职能的法院在处理具体社会纠纷时,如果罔顾事物间的联系,强硬、机械地应用法条,则可能激化法

① 鲁楠、高鸿钧:《中国与WTO:全球化视野的回顾与展望》,载《清华大学学报(哲学社会科学版)》2012年第6期。

理和情理的冲突,引发人们对法院裁判的抵制,不利于实体法的执行,也不利于社会秩序的稳定。

为了消除法理与情理之间的矛盾及避免对社会秩序造成不良影响,影片所反映的当时我们的司法者、执法者在执法、司法过程中选择了捷径,就是绕开法律的直接规定,避免法律规定的刚性对矛盾的激化,而采取司法调解的手段让双方自愿放弃部分权益,以实现纠纷解决结果更加公平。这种纠纷解决方式很好地适应了转型期中国的社会现实,突破了传统司法审判模式受实体法和程序法的严格限制,使法律的应用更加注重社会实效,为短时间内处理大量社会纠纷、稳定社会秩序发挥了重要作用。时至今日,虽然我们的立法水平得到了长足的进步,法律本身的规定也更加贴近社会现实,但是调解由于其简单、高效、便宜的特点,仍然在我国的司法实践中大量应用。

值得注意的是诸如司法调解这类纠纷解决方式,由于其意在快速解决纠纷、迎合当事人及社会的需求,其在实际运行过程中不可避免地要软化相关的程序法和实体法。因而也就容易造成法官行为失范和审判活动的无序以及调解结果的隐形违法和审判权的滥用。因而"法院愈是偏重以调解的方式处理民事、经济纠纷,就愈会偏离在民事诉讼中严肃执法的目标",而严肃执法在一个社会从传统社会向市场化、法治化的社会转型过程中显得尤为重要。法院在法治进程中不仅扮演着审理案件和裁决纠纷的角色,其还承担着在诉讼过程中严格遵循程序法和实体法的有关规定,公正地处理案件,以保证法律的正确实施和维护法制的权威的职责[①]。因此,在未来的司法实践中,我们一方面要建立起符合人们需要的、多元的纠纷解决机制,另一方面也要使这些解决机制制度化和规范化,以适应并促进我国的社会发展。

[①] 李浩:《论法院调解中程序法与实体法约束的双重软化——兼析民事诉讼中偏重调解与严肃执法的矛盾》,载《法学评论》1996 年第 4 期。

第十三篇　中国法治进路的思考
——基于电影《马背上的法庭》的讨论

一、故事梗概

影片《马背上的法庭》源于云南省西北部宁蒗县法院基层法官的真实故事。这里在层峦叠嶂的群山中散居着彝、汉、普米、傈僳等十几个民族，天高地远的辽阔地理空间和各民族独特的风俗民情，构成极为多彩的社会文化情景。有一支流动法庭穿梭于这文化奇景密林深处，组成这个流动法庭的有富有基层法律工作经验的老法官老冯、纳西族摩梭人女书记员杨阿姨、大学毕业后回当地工作的彝族年轻法官阿洛。这趟马背之行和以往有所不同，书记员杨阿姨因为没有专业文凭，按照政策已被安排离岗退休，这次办完案件后她将留在自己的家乡鸡肚寨；大学生法官阿洛是第一次跟随流动法庭下乡，除了办案外，还将到未婚妻的村寨举行结婚仪式，虽普通而又不寻常的一次马背之行开始了。

三个法庭工作人员从鸡头寨到鸡肚寨再到鸡尾寨再走回来，往返着办理"小案多，难事多，负担重，执行难，标的低"的既鸡毛蒜皮又风俗各异的甚至不知道能不能符合立案标准的案件，老法官老冯也用多年练就的有时不像法官的审判方法来解决、处理案件……艰苦在镜头下透得那么自然显眼、琐碎甚至乏味，取证也给本身就是露天空地开庭的法庭平添艰难。然而，就像老冯几乎较真的一定要在开庭前把国徽摆正一样，简陋的设施、有时不讲理的处理方法，让法律的公平在浓郁的民族风俗习惯中缓缓地传播……

影片一开头就展现出崎岖难走的山道，颠得阿洛直呕吐，不过这个充满激情的年轻人坚持着，他一直想用书本上所学的公正、凛然的法律来为人民服务。不过他还不明白，这个地方的特殊情况并不容得下那般看来深奥、顺畅的法律条文。但这里的人却不是希望要建立一个怎样的法律秩序，只是希望自

己的委屈有人管。年轻法官阿洛,办第一个案子就遭遇了失败:张龙家的猪是放养的,猪把李二家的骨灰罐给拱了,李二家拼死拼活地不同意,说自己家的祖宗都没得了,要起诉对方。阿洛却裁决猪不是人,不懂骨灰罐的意义,不应该负法律责任,而且什么祖宗那些都是迷信的说法,法院不支持迷信活动,不受理此类案件。这种拒绝自然使当地人不解并影响法庭的威信。但如受理此案,却不会有制定者想要得到的效果。对于中国人来说,坟墓是具有极为重要意义的存在,坟墓明显象征着祖先和子孙之"气"的展开。祖先不是作为个人而生、作为个人死去,而是作为无形之"气"的一个环节曾生存过①。老法官老冯用将心比心的方法,受理了这个案子,努力说服被告作出赔偿,使纠纷得以解决:"张龙赔李二两头猪,做一场法事!"此时阿洛又说:"第二条法院不支持,因为是迷信!"老法官说:"对!不支持迷信!"村民李二不依:不做法事祖宗不同意! 老冯白了一眼他:"你硬是老实哦! 法院不支持,你个人也不支持吗?""老冯在案件解决过程中运用的方法一定程度上反映了我国传统法文化观念。"②我国古代官员对案件的判决除援引正式的法律条文之外,还会大量引用圣人语录、道德故事,大量使用义、礼、天理、人情一类字眼,通过这种教化式的司法过程,使"听讼"行道德之职能,达到"无讼"的最终结果。老冯对纠纷双方晓之以理、动之以情的劝服,也正是为了两家能够真正"化干戈为玉帛",和睦相处,为今后消除争端隐患。

电影中有个离婚案,按照法律规定女方就应该搬离男方家,因为房子的所有权是男方家的,但实际情况却是,如果女方搬走,她就成了无家可归的人了,所以她一再说"没法活了"。可能老冯他们都不能理解当事人怎么这么不讲法、这么固执,但如果他们置身女方的处境也许就可以理解了。在这个案件中,法律是解决了法律问题,但却不能解决生活问题,反而把问题复杂化了。老冯的做法是根据案件的具体情况,突破正常的司法程序,采用非正式法律手段,反而使案件得到了更好的处理。最后,还是男方从情理考虑不离婚了,这事才算有个圆满解决。

阿洛的婚礼算是影片中为数不多的亮丽色彩了,新娘子穿着白色的婚纱,和阿洛一起欢快地举行婚礼,此时老法官敬酒时说的话应该就是影片的精彩

① [日]滋贺秀三:《中国家庭法原理》,张建国、李力译,商务印书馆2013年版,第387页。
② 许文思:《徘徊在现代法治与传统习俗之间——马背上的法庭,送法下乡的法官》,载《法制与社会》2010年第4期。

之处了:"结了婚好好过日子嘎!干我们这行的不容易,最苦的就是家里的老婆!等有了娃娃……"尽管是借着酒劲说的话,但是老冯的辛苦之意不言而喻!三个穿着国家制服的人员在这个年轻新娘的面前是那么的不一样,显得多么尊严与正气。然而,这样的庄严又是付出怎样的代价,无人知晓,无处倾诉。影片在此处把国家基层法律工作人员舍小家顾大家的伟大奉献,以及家人不理解的心酸之苦展现得淋漓尽致。家庭固然重要,可对他们这样的群体来说,还有更多的需要帮助的人们等着他们去伸张正义。

 影片中还有一桩案子,是两个村子间的纠纷,发生在阿洛妻子的村里,阿洛岳父老葛是该村的村委会主任。邻村的一只羊因越过村界被宰杀了,邻村的人来闹事讨公道。村委会主任老葛认为那是他们的村规,只要其他村的羊越界吃谷物就可以随意处置。老冯认为村规有违法律民主,并当场让阿洛以法官的身份申明老葛的做法不合法。"当老冯说他们的村规没有法律效力时,老葛却说这是村民一致投票通过的,是'民主'。可见,当地村民并非完全没有法治观念,只是他们的法治观念过于淡薄,对于'法治'、'民主'不过是一知半解,并没有领会其中的深刻内涵。体制更新了,内在观念却没有同步更新,导致实现的只能是表面化的'法治成果',而实质上却仍然是脱节的状态。"[1]老葛认为女婿胳膊肘往外拐,遂把女儿关在家里不让她与阿洛举行结婚仪式。当夜,阿洛带着老葛的女儿"私奔",虽然两人是合法夫妻,但此举破坏了当地的风俗,邻村的村民认为公家的法律人员不讲习俗,因此不认可法庭,不打官司了,杀羊纠纷竟因此这样消失于无形。至此,本来希望依靠法律来维护自身合法权益的村民竟因此与法官"反目成仇",反而开始与被告方"同仇敌忾",抵制"马背上的法庭"。不能赢得村民的信任,即使合法,也难以建立起真正的权威。"正式法律遭遇到传统习俗的顽强抵抗和置之不理,任这套精密的制度再完善、再先进,不能真正落实,也无从发挥任何作用,成为没有根基的空中楼阁"[2]。现代法治被传统习俗晾晒在一旁,两者宛如不同纬度之中的两条线,互不交叉。不在同一个语境之下,也就无从对话。法治与本土资源契合的重要性再次凸显出来。阿洛坚持依法裁判,得不到岳父的理解;带走合法的妻子,

[1] 许文思:《徘徊在现代法治与传统习俗之间——马背上的法庭,送法下乡的法官》,载《法制与社会》2010 年第 4 期。
[2] 许文思:《徘徊在现代法治与传统习俗之间——马背上的法庭,送法下乡的法官》,载《法制与社会》2010 年第 4 期。

却破坏了当地的民俗,失去了当地人们的信任。

临近影片结尾,法官老冯和书记员杨阿姨有一段很有意思的对白,那是在老冯将要离开杨阿姨村寨的晚上,杨阿姨一边洗衣服一边与老冯展开的一段对话。杨阿姨劝老冯退休后到丽江和不理解他的家人住在一起,毕竟老冯的妻子女儿也不容易。老冯对杨阿姨说自己会回来看她。老冯感叹道,一生的事情,几句话就说完了。杨阿姨也感叹,衣服还没洗完,一生的事就说完了。看似简单的对白,深深地震撼着观众。一名法官对法律终生不渝的忠贞,当我们真正刻意要去描述时,所有的语言却又显得如此苍白无力。法官老冯在回去的路上跌落到山底,只留下老马徘徊在山崖边,阳光下国徽闪闪发亮。

二、影片中的法律问题

(一)法律的实施一定要重视当地的文化场景

一定法律的实施必须要重视研究当地的文化场景,不能把法律条文实施过程做抽象机械化的理解,否则社会纠纷不仅得不到解决,而且会越积越多。这是这部影片故事所提出的法律问题。

影片中的几个主人公其实在现实当中都有原型。老冯所代表的是能将国家法律与农村地区实际情况相结合解决纠纷矛盾的乡村法制工作者;杨阿姨所代表的是我国长期工作在少数民族地区的法制一线的工作人员,虽然其业务水平不高,但是却在贫困落后地区法制建设过程中发挥了独特的重要作用,我们是不能忘记这些人的;阿洛代表的是我国在新时期通过正规院校培养的法律人才,但是其实际司法经验不足,是一名坚持奉行书本知识的学院派法制工作者。影片故事表现了国家法律在实际运行中的效力以及法律与传统习惯之间的关系。

影片的背景是遥远的山落,在这里习惯法、乡约民俗还具有强大的控制力与生命力。若只是一味死板地恪守所谓的程序正义、实体正义,很可能弄巧成拙,反造成村民心中的非正义[①]。我们就以年轻法官阿洛所办的第一个案子进行分析,这个案子阿洛办得很失败:张龙家的猪是放养的,猪把李二家的骨灰罐给拱了,李二家拼死拼活地不同意,说自己家的祖宗都没得了,要诉对方。

① 陈莎莎:《乡村视角下的中国基层司法——从电影〈马背上的法庭〉透视》,载《社科纵横(新理论版)》2012年第2期。

阿洛却裁决猪不是人，不懂骨灰罐的意义，不应该负法律责任，而且什么祖宗那些都是迷信的说法，法院不支持迷信活动，不受理此类案件。这种简单的拒绝自然有悖民意。对当地人而言，坟墓是具有极为重要意义的存在，坟墓被称作阴宅，与此相对的把活着的人们的住宅成为阳宅的用词方法也明显地表达出了人们的意识。和阳宅要慎重地选择地形方位来建设一样，比其更强烈得多的是关心坟墓要卜到吉地来营造。这一地相的吉凶或管理的良否被认为左右着子孙的命脉①。莽撞血性的村民必然无法接受这样的不立案的裁决，故要诉诸暴力解决问题。老法官老冯没有采取简单化方法，而是受理了本案，通过以将心比心办法说服了被告作出赔偿："张龙赔李二两头猪，做一场法事！"但年轻法官阿洛又认为第二条是在搞迷信。法官老冯明确法官不支持迷信，但村民可以以自己的方式解决这个问题，从法官老冯的身上，反映法律的实施必须重视当地的条件，法律与情理的有效结合。

年轻法官坚持依法裁判，虽然程序、法律适用均正确，但对案子纠纷解决显然没有益处。"按照职业化、专业化和年轻化思路培养出来法官，彝族小伙阿洛，在市场经济条件下，不仅不愿接受而且很容易拒绝这条山路，更重要的是他在学院学到的法律和司法知识显然与这里的自然和社会环境格格不入。"②反观老法官，却不顾自身法官形象，牵猪上阵，成功地说服了被告，化解了即将造成的严重纠纷。这一老一少的对比，也展现出基层法官面对复杂琐事的无奈与睿智。老冯和阿洛两位法官所产生的冲突标示着中西方法官形象的差异，也是传统习俗与现代法治之间矛盾的缩影。老法官老冯的知识来源于几十年如一日送法下乡的经验积累，而新生力量阿洛则满脑子都是专业法律知识和西方司法理念。在这个案件中，我们可以看到两种不同的话语系统，一种是以老冯为代表的乡土性话语系统，一种是以阿洛为代表的精英化话语系统。精英化话语系统是现代化的，在现阶段中国话语系统中处于强势地位，它总是表现为一种对传统的革命态度，对西方文明的推崇备至，以法治为其主要精髓。而乡土性话语系统是中国传统的表述，一种依靠传统生活的生存态势，它注重伦理亲情、传统习惯，法律成为解决纠纷的补充性手段，是退而求其次的策略性手段。现代化是几代中国人的梦想，但是中国不应该在现代化的

① ［日］滋贺秀三：《中国家庭法原理》，张建国、李力译，商务印书馆2013年版，第387页。
② 苏力：《崇山峻岭中的中国法治——从电影〈马背上的法庭〉透视》，载《清华法学》2008年第3期。

过程中迷失方向。一个社群之所以称其为民族,就在于它拥有自己独特的生存模式,法治究其实质就是规则之治,是一种能够有效运作的生活模式,在建构规则的过程中,不能总是照搬西方模式,更应该是"量体裁衣"。

(二) 学术界关于国家法与习惯法关系问题的讨论

有学者认为从近 30 年的习惯和习惯法研究来看,研究成果虽较为丰硕,但无论是研究结论还是研究学科的定位,现实中的习惯法都让人颇感失落或尴尬。在市场经济乃至全球化的大背景下,习惯法的规则体系虽然尚存,在民众的纠纷处理程序中也仍有相当的影响力,但习惯法受到的冲击却前所未有。在具体的个案处理中,习惯法适用受经济利益的干扰或破坏,逐渐失去其本源的平等属性,在司法实践中较多地表现出冲突的一面。法治进程中的习惯法之前途,难免陷入要么转型适应国家法、要么被边缘化的境地。在法治实践中,可以考虑通过变革适用、主动吸收、充分借鉴等方式,将习惯法与国家法进行有效衔接,让习惯法的合理因素在司法实践中顺畅应用,使司法裁决更易为民众所接受①。

有学者认为,伴随着全球范围内法社会学思潮的兴起,民间法业已成为学界所关注的热点话题。在当今中国,它主要通过少数民族习惯法、乡村习惯法、村规民约、商事惯例与行业规定等形式予以呈现。与国家法相比,民间法具有其特有的规范价值、公共性重构价值、经济价值。在构建现代法治国家的语境之下,民间法基于其当代价值仍然可以扮演重要角色。具体而言,在实现社会主义法治的进程中,应从"立法主导主义"走向"法律多元主义",理清民间法与国家法各自的作用领域与作用范畴;国家法通过自治条例或单行条例的方式对民间法中的合理内容予以借鉴,方有利于实现国家法与民间法之间的良性互动,从而达成社会和谐之目的②。

有学者认为,中国语境下习惯法与国家法的关系需要分别从历史、现实和理想三个维度切入。其中,政治国家的"目标行为史"造就了两者之间的"制度关系史",描述发生的前提性判断造就了描述本身,未来中国法制的理想图景决定了设计两者之间关系的基本框架。因此,我们必须从不同的角度对两者

① 李向玉:《转型抑或边缘:法治进程中的习惯法与国家法》,载《哈尔滨工业大学学报(社会科学版)》2018 年第 3 期。
② 卫跃宁、廉睿:《中国民间法的当代价值及其应用路径》,载《烟台大学学报(哲学社会科学版)》2016 年第 3 期。

之间的关系进行多维审视,采取多维度交融、重叠的方式对两者之间的关系予以立体观察①。

有学者认为,习惯法是起法的作用的习惯。习惯法的外延包括:国家法律明确认可的习惯;司法活动中实际运用的习惯;其他纠纷解决方式中运用的习惯。不能认为只有包含权利、义务或责任的内容的相关才是习惯法;也不能认为与国家制定法冲突的习惯就不是习惯法。与国家法冲突的习惯是否属于习惯法恰恰是法律多元化研究的重要且主要的课题之一。习惯法与各种非立法机关制定的行为规范不同,与民间法存在交叉重叠之处②。

可见学术界关于国家法与习惯法关系问题的讨论有很多,这一问题在法治中国建设大步推进的今天显得尤为重要和关键,如何正确协调、处理好两者的关系对推动我国法治的发展至关重要。

三、评价

(一) 影片对法律问题的讨论在当时社会的价值

影片以当地法官公正为法、一心为民、不辞劳苦、巡回办案的感人事迹为原型,生动再现了云南边疆少数民族地区基层法院法官在极其艰苦的环境中,矢志不渝,用自己的行动实践"公正司法、一心为民"的指导方针,为维护民族团结与山村的和谐不懈努力的感人故事。大爱无声,这正是那些已经远去和依然默默奉献在审判岗位上的法官们的真实写照。是他们,用自己的一生,用青春、热血和生命,无怨无悔地书写着一个大大的"法"字。透过一支流动法庭的办案之旅和制度下小人物的命运,折射出中国法治和中国少数民族地区的现状,民族的问题,文化的问题,环境的问题,发展的问题,宗教的问题,传统与现代的问题,更直接表现出司法公信力的问题。由于种种因素,中国农村社会在一定程度上、一定领域内是超越正式法律控制的,法律如何在中国农村,尤其是边远地区的农村贯彻落实是一个巨大的现实问题。"流动的法庭"代表了国家法律,法官如何解决村民们的纠纷问题一方面关乎着村民们对法律、对国家的信任,另一方面也关乎着如何将法律与民主深入人心。村民对于法律与民主是似懂非懂的,更多的时候,乡民们处理问题遵循着严格的传统乡俗而忽

① 李可:《论习惯法与国家法的关系——一个方法论的视角》,载《民间法》2015年第2期。
② 邓峥波:《从实证角度解析"习惯法"概念》,载《江西社会科学》2013年第3期。

略了法律界限。法律必须借助传统乡俗才能化解问题,有时候甚至必须服从于传统的乡俗。

何为乡土正义?在中国的语境中,正义观念并不像一般西方思想家对正义的理性界定,它是一种以人情为基础、以伦理为本位的正义观。① 在乡民们眼里,一切纠纷在社会生活中都可以找到解决的依据,且这种解决依据相对固定化,是一种"人情正义"。在乡土社会,乡民们习惯用自己朴素的、来源于生活的感官正义来判断法院对纠纷的处理是否公正。若法院的判决与他们感觉相悖,他们就会觉得判决是不公正的,法院是不可信的,这套朴素的正义观深深根植于乡民的精神观念和社会生活之中。"老冯考虑了山区民众的情感心理和接受程度,在不违背国家法的前提下,结合传统习俗做出判决,实现国家法与习惯法的对接,真正做到了'于法有据、于情有理'。"②法官老冯熟悉各种风俗民情,努力掌握着法律和人情之间的均衡,解决问题的方式更多地依据乡民的道德自律和族群文化,这不得不说也是一种无奈,是中国法制建设进程与积淀长久的传统历史底蕴的相碰撞的体现。

对农村中的法律问题,年轻法官阿洛采取了一种格式化的法律实践。他总是以法律的规定和法治的理想化来打量这里发生的事件,法律是怎么规定的,就应该按法律的规定去做,法律没有规定的,就不能做。这种格式化的法律适用方式把法律的运用看成是一种单向度的实践过程,它不考虑法律适用场域中的其他因素。电影中阿洛的言语行为体现了这种格式化实践,在猪拱罐罐山案中,阿洛就以"中华人民共和国法律不支持封建迷信诉讼"为由驳回了原告的诉讼请求。他带妻子"私奔"后也认为:"他们承认不承认法律是他们的事情,我只晓得我们是合法的夫妻,我没得半点错呢!"法治建设过程中,教条化、学院化的执法无疑在无形中给整体进程造成了不小的阻碍,增加了其与传统民俗、认知博弈的成本。相比之下,老冯、杨阿姨他们强调法律的语境化运用,强调法律在适用时要融入地方情景,结合地方风俗习惯创造性地运用法律,从而得出一种当地人可以理解的"法律产品"。在猪拱罐罐山案中,老冯就对司法作了柔性处理,支持了原告做一场法事的请求。在离婚案中,老冯支持把家产全部判给女方,他认为:"我觉得这样挺好,不像城里那些人,说离婚就

① 王铭铭、王斯福:《乡土社会的秩序、公正与权威》,中国政法大学出版社1997年版,第564页。
② 陈莎莎:《乡村视角下的中国基层司法——从电影〈马背上的法庭〉透视》,载《社科纵横(新理论版)》2012年第2期。

是离婚，比扔一双旧鞋子还容易！"也许还有人认为地方风俗习惯不符合法理、与法治精神背离。影片中"提出离婚者把全部家产分给对方"的习惯做法与婚姻法中的男女平等原则相悖。的确，按照现代法治的平等理念来看，这对提出离婚者来说是不公平的。但乡村社会中的人们首先关注生活的安定性，秩序与安全是他们关注的首要定理。在乡民们看来，提出离婚者就是婚姻关系的"破坏者"，即使其有再大的正当理由，婚姻关系的"破坏者"也被人们看作是家庭关系的"破坏者"。他们的逻辑很简单：如果你不想破坏婚姻又为何提出离婚呢？对此，提出离婚者必须受到惩罚，即把全部家产分给对方，这是对"受害者"的公平补偿，这就是乡民们的生活逻辑。"法律基于秩序而产生，因而其最大的使命也是为了维护秩序的稳定"①。

农村法律问题从来都不是单纯的法律问题，一个法律问题总是掺和着道德、习惯、宗教等问题。如果只用法律解决法律问题，有时并不能把问题解决好。可见，法律不能仅仅"解决法律问题"，还需要法律实践者在"依法办事"的同时有一点政治考量，讲究解决问题的策略与勇气，突破法律概念的框架约束，把问题放在农村特定的语境中去理解、去解决。"处理农村的法律问题的最根本任务在于把问题解决而不是'依法解决问题'，农村的法律问题不仅要解决得'对'，还要解决得'好'。"②

影片中，老冯很注意通过法律自身来体现法律的权威性。比如，在"送法上山"的路上，当阿洛试图把马背上的国徽用布盖住时，被老冯严厉制止，因为他认为国徽代表法律的权威，不能随便用东西盖住。再如，每次在乡下开庭时，老冯都要把国徽摆放在"法庭"的正上方，以显示国徽的威严形象。"'送法上山'的主要目标是解决问题，法律不是解决问题的唯一选择，只要有助于问题的解决，不一定完全按照法律规定去做也是被允许的。因此，在他们的法律实践中，主张法律的灵活性运用，把法律问题放到地方性情景中去理解、去解决，以当地人能理解、能接受的方式去处理，以达到问题的解决。"③

① 王圭宇：法外"法"——火葬在农村，是帮忙还是帮闲？，北大法律信息网。http：//article.Chinalawinfo.com/article_print.asp? articleid=44213，访问于2017年8月3日。
② 韦志明：《乡村社会中的地方性法治——基于电影〈马背上的法庭〉提出的命题》，载《中国农业大学学报》2015年第1期。
③ 韦志明：《乡村社会中的地方性法治——基于电影〈马背上的法庭〉提出的命题》，载《中国农业大学学报》2015年第1期。

(二)影片中提出的法律问题对当代中国法治建设的价值

国家法不断走向现代化,实现现代法治,更加注重实质理性。国家法的发展历程实际上是将中国传统法律文化不断转型的过程,很明显,国家法不仅具有现代西方法制的成分,更具有传统中国法律文化中"礼"的因素。中国法治的历史进程就是礼法由冲突与碰撞到共存与互生、实现价值共契。有学者认为,传统中国法律渊源是由习惯、道德规则、从以往历史流传下来的行为规范"礼"和统治者颁行的法共同构成的,是以法权与伦理合一为基本特色的。鉴于此,可以明显看出国家法与习惯法是可以实现二元融合的。实际上,法律多元在现代社会已经成为一个不争的事实,多元化纠纷解决机制业已成为国家治理模式的首选。因此,国家法与习惯法在博弈中的融合或将是中国法治现代化的未来之路。国家法与习惯法的融合道路主要包括:一是政府推进,即国家法通过对习惯法的不断影响和改造,实现法治一体化格局;二是习惯法对自身进行自我改造,以不断适应国家法的要求;三是优势互补,即国家法充分发挥习惯法的柔性的社会功能,弥补国家法的刚性与不足,同时国家法发挥自己现代法治的功能,与习惯法一道共同构建社会主义和谐法治。当然,在国家法与习惯法的博弈融合中,需要加强人本主义的法律意识和思维,充分保障人的权利的自由发挥,强化法律的人文关怀。同时,在两者的博弈中,不管是国家法还是习惯法,都应该充分认识到,任何一种一元化单一的治理模式是无法调控和规范社会秩序的,唯有形成二元或多元的格局,实现优势资源互补,形成合力,才能真正实现国家法与习惯法共存互生的价值之所在。

习惯法与国家法的矛盾不是简单吞并的过程,从宏观角度讲习惯法与国家法的整合调适是必然的也是必需的。"法律既是从整个社会的结构和习惯自下而上发展而来的,又是从社会的统治者们的价值和政策中自上而下移动的。法律有助于以上两者的整合。"①因此,在我国步入现代化法治国家的进程中,我们应在共同价值取向的前提下,在坚持共同原则的基础上,形成习惯法与国家法的和谐共存、共同发展的理性互动模式,应当增进国家法与习惯法的融合,才更有利于推动我国的法治体制建设。

① [美]伯尔曼:《法律与革命——西方法律传统的形成》,贺卫方等译,中国大百科全书出版社1993年版,第665页。

(三) 另一个角度的思考

老冯这个在绵延山路上走了二十多年的老法官,起初也是像阿洛那样风华正茂书生意气,但是他所选择的这条人生道路却让他的妻子儿女远离了他,并且丝毫没能让他看到成功的希望,杨阿姨留在了家乡,阿洛私奔了,只剩下忽然衰老的他和那匹负重的老马。人生很短,衣服还没洗完就可以讲完,用这么短的人生去实现那么远大的理想,结局的悲剧也就在所难免。

《马背上的法庭》结局悲壮,甚至悲凉,并不是质疑中国法治的进步和方向,也并非怀疑中国司法专业化和职业化的追求和努力,它只是进一步凸显了中国法治实践形态的多样性和法治进程的艰巨性,凸显了中国法治发展与中国的现代化、与整个中国的政治经济社会发展的无法分割。法律实践者需要有一点政治智慧与勇气。送法下乡活动不仅仅是"法"的下乡,它同时还是国家意识形态的下乡,是国家的政治考量,这种努力体现了执政党对中国近现代和当代政法的考量和反思,反映了一种政治决断:建设现代民族国家,将国家的力量延伸到共和国每一寸土地,不但以此来保证国家的统一,民族的团结,更要把原来更多属于边寨、家族的村民塑造成可以更多享受国家直接保护的公民,把法律统一起来[①]。

① 苏力:《崇山峻岭中的中国法治——从电影〈马背上的法庭〉透视》,载《清华法学》2008年第3期。

第十四篇 依法行政与接地气
——基于电影《碧罗雪山》的讨论

一、故事梗概

《碧罗雪山》是刘杰导演自《马背上的法庭》后创作的又一部法制电影,是中华人民共和国成立60周年的献礼片。影片中的演员均为傈僳族当地居民,对白采用傈僳语是该电影的一大特色。影片没有太多跌宕起伏的情节、刻意夸张的表演、浓妆艳抹的场景,刘杰用了非常朴素的手法,以冷静、凝练的镜头,记录了青山绿水间发生的故事①。

故事发生在云南西南部,靠近中缅交界的地方。多利拔是村中的长老,他的话语总是充满哲理,包含了许多傈僳族的传统和旧俗,也映射了人们的无奈和担忧,在传统与现代、精神与现实之间人们一直被选择困惑着。他是那股"神秘力量"与村民沟通的中介人。基于这层神圣的光环,长老的话总能使村民信服。迪阿鲁是多利拔的孙子,他爱着木扒的妹妹吉妮。因为哥哥外出挣钱一去不回,迪阿鲁苦思冥想要寻找外出的哥哥,爷爷却要他按照傈僳族传统娶嫂子为妻。傈僳族人坚信黑熊有灵,会惩罚作恶之人,把幸运带给好人。因为熊是傈僳族祖先,熊又是国家保护动物,杀不得,且私藏枪支也违法。随着熊的数量日益增多,村落频频遭遇熊的袭击——糟蹋庄稼、咬死牲口,有时更会伤人。迪阿鲁身为村民小组长,由于上头的补贴迟迟不到,天天要跋山涉水去乡里为村民索要赔偿,同时磨破嘴皮地宣传国家林业法规。三大坡有两个孩子,儿子木扒和女儿吉妮。村民们集体耕种,日出而作,日落而息,各家各户紧紧团结在长老的周围。

山脚下就是咆哮奔流的怒江。傈僳族古老的村落依碧罗雪山而修建,雪

① 王砚文:《〈碧罗雪山〉为什么悄然走红?》,载《北京日报》2011年6月30日。

山只有站在高处远眺时才可以看到,如同是一种精神象征,当长者和村民遇到问题麻烦时,他们会祈盼神灵的指引,而神秘莫测、远远高耸的碧罗雪山就成了至高无上力量的化身。村中的居民世代生活在这"云端深处",与外面世界的联络仅依靠一条溜索。村中的多数村民一辈子没有接触过村外的世界。因为一条河的阻隔,女儿出嫁,母女俩痛哭得仿佛生离死别。也是因为这条河,迪阿鲁从"外面世界"带回的一面镜子就能让吉妮视如掌上珍宝。

故事的情节以两条线索展开。第一条线索是人与熊的抗争。随着黑熊数量的增多,黑熊进村破坏庄稼的情况时有发生,甚至发生过黑熊伤人事件。熊吃羊,熊也吃人,但熊是被信仰保护的。熊是傈僳族的祖先,祖上是这么认同的,于是村民都这么认同。这里,熊已经演变为一种传统习俗的规则,变为全村人的价值观,即使它保护男权,充满原始意味,看起来并不合理。村民的安逸的生活就这样被不断侵扰的黑熊打搅。没有了耕牛如何劳作?没有了猪、羊,如何卖钱?在巨大的经济损失面前,村民的生活难以为继,然而政府的赔偿却捉襟见肘。木扒想到了一个挣钱的"好法子",去卖红豆杉的树皮!迪阿鲁作为村里村民小组长,积极宣传保护林木的法律,但是效果并不如意。当村民听说木扒触犯了"国法",他们当中的大多数人并不知道"国法"究竟是什么。因为语言障碍,即使是迪阿鲁这个全村最先进的年轻人,在民警履行告知义务时也只能露出不解和惊愕的表情。在国法面前,卖树皮的木扒只好认罪伏法。他在被铐上冰冷无情的手铐时才认识到自己的行为为法律所禁止;在国法面前,木扒的父亲三大坡束手无策,唯一的办法是将女儿吉妮许配给有钱的地痞,试想此刻他的心中除了无奈与悲痛,还有的一定是仇恨吧;在国法面前,在古老的传统面前,木扒的妹妹吉妮只好选择委屈自己,放弃爱情,但是她绝对不会放弃自己纯洁的心灵,所以她不惜以付出生命作为代价。政府为了调和这一场人与自然的矛盾,要求全村村民搬迁。搬迁对于政府来说无疑是保护生态环境与维护村民生命经济安全的两全之策。而搬迁之于村民却是数典忘祖、抛弃种族信仰的天大事情。面对村民的抗拒,政府下了最后通牒,如果不搬迁就杀掉山上的黑熊,迫于压力,村民们最终搬离了碧罗雪山。多利拔独自坐在路边,疑惑着自己的这个决定,思索着傈僳族的未来。

第二条线索是迪阿鲁与木扒妹妹吉妮的恋爱过程。没有伴奏也没有人工的修饰,两人割麦时唱的情歌实在太过动人。但这种青梅竹马的美好情愫却因为现实破裂成泡影。父兄不回来,迪阿鲁就必须抛弃自己惹人怜爱的发小

妹妹,服从爷爷的安排。因为他不仅仅是吉妮的爱人,也是宗族的一分子,他必须尊重老祖,尊重传统。吉妮在古老的传统面前,也无力反击。为了父亲的心愿,为了哥哥的命运,为了褪褓之中的侄儿,她只能牺牲自己,永远消失在大山深处。剧中恋爱、婚姻家庭的刻画细致地展现了傈僳族的风俗传统。我们不禁被这样淳朴、未经世俗沾染的民风打动,但同时也能感受到它的原始、腐朽。女性地位低下是影片中的突出表现。作为女儿的吉妮没有自主选择婚姻的权利,她的爱情幸福由父亲一手包办。谁家出的彩礼多就嫁给谁,待嫁的女儿仿佛沦为改善家中经济条件的工具。作为媳妇的木扒妻子在家中没有话语权,家务上的一点差错便会招致丈夫与公公的大骂。

我们可以看到,虽然法治建设不断推进,但是由于地理环境等因素的制约,基层政府的法治触角依然难以深入广大的农村边远地区。政府的角色因此而处于一种尴尬的两难境地。一方面,村民集体内部的权威力量仍占据着较高地位,纠纷解决依靠单一的长老出面调解的方式,影片中,黑熊闯进村,叼走三大坡家的一只羊,三大坡怒气冲冲到老祖多利拔家讨公平,而老祖却绕过政府只谈祖先。当媳妇放牛时没留神让牛掉下山沟摔死,三大坡首先找到老祖倾诉不快,要求赔偿。这样一来,政府普法工作难以展开,法律成了游离于村民日常生活之外的摆设,政府形象得不到正面展现。另一方面,由于村民对法律缺乏正确认知,政府的措施也常常不能获得村民的理解认同。拿不到足够的赔偿数额只会招致村民的抱怨,长此以往,村民积怨深重,行政工作更难展开,政府权威更难树立。

二、影片中的法律问题

(一)政府执法必须接好地气

这部影片所讲的故事提出了一个重要的法律问题,即政府在执法过程中应当如何接好地气。这里的地气,当然指的是民情民意、民心民想。政府是依法在为民众服务,而不是高高在上来管民众。这样,依法执法必须以民众的利益至上为目标。其实故事中讨论的问题,都是从这个意义展开的。

比如影片的一条主线是围绕熊与人展开的。村民一方面希望保护熊,另一方面也不想搬迁出他们久居的山村。村民对政府简单的行政决定,表现了明确的抵触。首先,村民不满政府的补偿决定。故事中,迪阿鲁多次往返于县城与村民家中,如此苦苦奔波却依旧时常引得村民不满,因为政府发放的补偿

款和村民受到的损失相比捉襟见肘。其次,政府没有勤于为民的意识。政府与村民的互动仅仅依赖着的是迪阿鲁这个连普通话也不会说的中间人。政府与村民的沟通障碍严重影响了村民的不满情绪的排解。村民恨上了政府,也顺带着恨上了迪阿鲁。第三,木扒砍伐红豆杉树皮卖钱惹祸上身,然而法律此时仅仅发挥了其强制作用,更重要的教育感化作用却被遮蔽了。政府并没有在这个问题上积极做好普法工作。法律变成消极的压制性的东西,与民众对立起来,也造成村民与政府对立的情绪,政府公信力降低。第四,新仇旧恨纠结在一起,将矛盾愈演愈烈,村民渐渐习惯于采用自力救济的方式保护自身权益,最终引发了吉妮出走的悲剧。在村庄是否搬迁的问题上,村民与政府也产生了分歧。村民基于尊重传统的思想不愿意离开他们世代居住的家园,政府以保护民村、保护生态为由要求村民离开。影片结尾,村民依次通过溜索搬离了大山,山下是为他们造好的通了水电的房子……

政府执法必须接好地气,这部影片所提出的问题,实际在具体的制度层面是可以建设的。但从影片故事展开的情节可以看到,主要存在几个环节的缺乏:

(1) 公众的参与不足。政府决策过程中的公众参与是指公众以恰当的方式表达自身的利益要求[①]。任何社会系统都不是孤立的,政府系统也是与社会其他部分相互联系的,公众参与对于地方政府决策意义非凡。政府单一主体的决策往往是片面的,因为其掌握的信息和资源是不完全的。在缺乏监督的情况下,有时更会利用信息不对称来扩大自己的利益,损害民众的利益。因此公众通过政治参与,表达自己对共同利益分配的意见,使地方政府也借此取得了相关背景材料,了解民情民意,最大限度地集中公民的集体智慧,以此来提高决策的水平、地方政府的声望。影片中,村民与政府之间甚至缺乏最基础的语言媒介,公众参与无从谈起。唯一的意见交换仅是通过族长多利拔与迪阿鲁个人完成的。

(2) 法治环境的恶劣。很多时候,村民并不是不想表达心声,而是因为他们的教育水平和文化素质低下,不懂得如何去参与决策、参与地方治理,所以更多的时候他们几乎根本不参与。结合影片的背景资料,在那样边远的闭塞地区,交通极不发达,村寨与外界几乎隔绝,村民的法治意识被宗族传统支配。

① 王士如、郭倩:《政府决策中公众参与的制度思考》,载《法学研究》2010 年第 5 期。

游离于法律之外使他们对政府抱以畏惧的心态。从屡次数额不足的补贴金到最终吉妮出走,索要赔偿被拒绝,村民心中积聚着怨气与不满,然而他们不知该如何反馈自己的想法,面对高高在上的当地政府,许多时候更是不敢发声。

(3) 决策能力的欠缺。现实社会生活纷繁复杂、变幻莫测、重叠交织,形成了一张规模庞大的社会关系网,这张网内充斥了各种各样的利益。不同的利益之间相互不能兼容就形成了利益冲突。因而政府决策者应当在做出决定前充分考虑相关因素,从整体的角度出发,统筹兼顾,避免决策的随意性和片面性。各种现实的利益关系经立法兼顾后所形成的格局,人们才能理性地遵从,社会才能稳定和谐。影片中,当地政府片面的追求环保政策的落实,却忽视了村民心中的"环保观"与政府的环保理念之间的差别。

(二) 学界就政府执法接好地气问题的思考

有学者认为政府执法接好地气问题,实际是法的刚性柔性问题。如博登海默所言,真正谈得上是伟大的法律制度,要能将刚性与灵活性相结合,要以一种妥协的手法达到这种完美的目标,使人们即使在不利的条件下也能存在并且免受灾祸[①]。此类不被接受的行政决定不但起不到建设法治社会的作用,反而使官民矛盾激化,人民的抵触情绪越浓重,政府的公信力越下降,形成恶性循环。影片所提出的问题与学界的思考有相通性。

有些学者尝试借助软法理论来寻找避免政府决策机械化的解决之道。软法概念在学术著述中有多种表述形式,如自我规制、志愿规制、合作规制、准规制等[②]。软法指那些效力未必完整、无须依靠国家强制保障实施、但能够产生社会实效的法律。与之相对的是硬法,硬法是指那些需要依赖国家强制力保障实施的法律规范。软法之所以成其为法,是因为其具有法的基本特征,同时又以不同于硬法的方式体现出法律的共性特征。软法更侧重于反映国家意志之外的其他共同体的利益诉求,并且表现出一种松紧不一、强弱不等的法律效力。支持该理论的学者认为,要解决公共问题必须综合利用多种制度资源,不能将建设法治政府、法治国家与法治社会的希望完全寄托于由立法机关创制

[①] [美] E.博登海默:《法理学:法律哲学与法律方法》,邓正来译,中国政法大学出版社 1999 年版,第 405—406 页。
[②] 罗豪才、宋功德:《认真对待软法——公域软法的一般理论及其中国实践》,载《中国法学》2006 年第 2 期。

的硬法之上,否则一方面造成立法机关的超负荷运转,另一方面又会造成本土制度资源的浪费。

另一部分学者提出了互动性行政行为的概念①。互动性行政行为需要满足以下几项构成要件:一是行政权要件。只有具备行政权的组织或者个人作出的行为才可能执行法律并作出行政行为,不具备行政权的组织或者个人作出的行为不是行政行为。二是当事人意思表示要件。行政主体与行政相对人甚至其他利害关系人在行政行为过程中必须有双方甚至多方的主观积极意思表示。三是自由裁量权的存在。正是由于行政主体存在着自由裁量权,使得行政主体可以在其职权范围内灵活作出行政行为,互动性行政行为的存在和适用范围的扩张具备了条件。行政主体可以在其裁量幅度内根据多因素自由选择其行为方式和具体行为内容。行政主体在作出行为时要考虑到行政相对人对其欲作出行为的态度和接受度,通过与行政相对人协商对话的方式更能够使其采取最小成本而实现其目的的利益最大化。

还有一部分学者提出了可接受性理论。可接受性原则最初由美国行政法学者盖尔霍恩提出,他认为一个行政决定具有更高的可接受性的前提是充分顾及相对人的利益,按照相对人所有理解的方式进行,并且这个行政决定本身的质量也会更高。反之,如果人民认为行政机关的决定是武断的、有失公正的,结果不仅会削减人民遵守决定的自愿性,而且会破坏该行政机关在人民心中的信任感②。推进可接受性的行政法治至少包括两个方向的内容:第一,推进立法的可接受性;第二,推进执法的可接受性。其中,立法领域的可接受性主要关注行政法律规范的内容能否被社会理解和认可;执法领域的可接受性则关注行政决定的内容能否被社会理解和认可。以上学者虽从不同的理论入手,但是大部分学者对待这个问题时,都站在了与影片观点一致的角度。

三、评价

影片故事所提出的问题是我们应当怎样建设法治政府。法治政府当然要依法行政,但如何依法行政呢?电影《碧罗雪山》深刻地披露了边远乡村人治与法治混合并存、基层政府依法行政开展不力、矛盾不断的社会现实,影片向

① 程建:《互动性行政行为研究》,苏州大学硕士学位论文,2008年。
② [美]欧内斯特·盖尔霍恩、罗纳德·M.列文:《行政法和行政程序概要》,黄列译,中国社会科学出版社1996年版,第1页。

观众传递的法治思想是,政府决策应当建立在行政决定合法的基础上,但是更应该关注民意与民益,以下三方面因素应该被包括在内。

(一) 制度要素

从实体法上看,少数民族地区的整体法治状况决定了有法不依是一种较为普遍的现象。电影中描述的傈僳族村庄与外界的交往仅靠一条溜索维系,大大限制了村民经济活动的范围,使得当地经济的发展状况仍留有很强的自给自足的痕迹。在一个经济不发达的地域里,其他建设也难以做好。法治建设同样需要一定的物质基础,司法程序的运行、普法教育都以良好的经济发展状况为前提。执法环境是影响法治状况的另一重要因素。一方面,少数民族大多具有浓厚的宗法观念与民俗传统,群体内部纠纷往往依靠族内的规则,如长辈调停、习惯传统等方式得以化解,这便是他们心中的"法"。影片中,三大坡不止一次地与邻里发生纠纷,小到死了一头牲畜,大到女儿出嫁,面对这些问题,他首先想到的是向老族长汇报,请他评理,法律对村民来说只是"摸不着头脑的"摆设。另一方面,我们也注意到,语言因素也影响着少数民族地区的法治状况。木扒被捕后,迪阿鲁作为村小组长,是村民与政府沟通的"桥梁",但他竟然也听不懂办案人员所讲的普通话。在这样的背景下,以人治占主导地位的少数民族地区,就出现了法律被行政措施、行政命令所替代的现象。法律是统治阶级意志的调节器,如果法律沦为一种装饰,则不仅法律的作用得不到发挥,还会破坏法治建设的基础、人民对政府权威的信任。随之,人民对政府行政决定的接受度也会降低。

从程序法角度看,移民对一项行政决定的接受,来自双方主体之间的"合意"。因此,边远少数民族地区消息闭塞的环境,双方主体间信息沟通的障碍,是影响政府行政决定可接受度的又一原因。意见交换过少,极易引发信息的误解与失真。影片中反映的政府与村民间对话状况是令人担忧的。从搬迁方案的制定到落实,政府与村民间前后仅经历过两次简短的沟通。沟通的目的是政府通过解说使得村民对搬迁计划有更深入的了解,从而产生认同。电影中表现出的沟通形式没有实际意义。首先,没有吸纳大多数村民参与到谈判过程中。平等的参与是正当程序的必然要求。其次,村民在政府面前不享有平等的话语权。在两者的沟通过程中,政府是资源与力量的集合,拥有较强势的话语权,村民处于弱势地位,这在一定程度上限制了村民利益要求的表达。

在政府杀熊的威胁面前,村民同意搬迁是一种妥协,自然会产生抗拒心理。再次,无论多完美无缺的制度,缺少了法律的规范,也会容易产生恣意。生态移民过程中,意见沟通机制的建构需要在立法层面上着力,必须通过某种制度安排,消除引发误解和失真的根源。

(二)文化要素

以影片中反映的傈僳族为例,"比扒文化"①是傈僳族源远流长文化的集中体现。他们文化传统中蕴含着朴素的万物同源、万物有灵思想。整个宇宙是人鬼神灵及各种精怪共同生存的空间,除了人与人、人与自然的关系外,人还无时无刻无不与各种鬼怪神灵打交道,人类要想有个良好的生存空间,就必须与有形无形的万物协调好关系,与其和平共处。"只要人们崇敬万物,万物就能有灵有感,不会与人为敌,人类就能享受和平安康,否则人类就会受到各种形式的惩罚"②。因此,在对生态环境保护的问题上,政府与村民基于不同的文化背景,产生了不同的认知。傈僳族村民从古老的万物同源、万物有灵思想出发,十分注重生态系统的维护。在村民心中,杀熊就是犯法。这是一种原始的保护自然的思想。在人类历史不断变迁的长河中,这种思想观念一直存续至今本身就说明其具备一定的现实原因。根据克利福德吉尔兹的"地方性知识"理论③,民间习惯的产生、民间文化的塑造总是与一定的地理自然环境、历史发展状况、风土人情相联系。傈僳族村民在生产实践过程中就已经形成了"万物同源"的生态价值观,他们认为对自然怀有敬畏之心就是在保护生态。相反,是政府对生态资源的开发,破坏了生物多样性,导致生物链断裂,才使得山上黑熊数量无节制地增长,引发了黑熊危机。

① 比扒文化是指傈僳族人通过参与由傈僳族比扒主持的重大祭典和度亡法事活动、诵经歌舞等,在特定场合,以特定方式集中传递和展示傈僳族发展的自然历史形态和物质精神创造成果,表达傈僳族传统的自然观和人文观,并为傈僳族人民世代相承的文化形态和传统。参见韩迎迎、李智环:《试析傈僳族的"比扒"文化》,载《教育文化论坛》2013年第5期。

② 刘雁翎:《论西南少数民族的生态法治观价值》,载《中国社会科学院研究生院学报》2016年第2期。

③ 我们将"地方性知识"界定为:在一定的情境(如历史的、地域的、民族的、种族的等)中生成并在该情境中得到确认、理解和保护的知识体系。"地方性"或者说"局域性"涉及在知识的生成与辩护中所形成的特定的情境,包括由特定的历史条件所形成的文化与亚文化群体的价值观,由特定的利益关系所决定的立场和视阈,由特定的认知偏好对外部事物的解读等。参见周海亮《"地方性知识"与少数民族宗教信仰文化的"地方性"研究》,"会议回顾与创新:多元文化视野下的中国少数民族哲学——中国少数民族哲学及社会思想史学会成立30年纪念暨2011年年会"论文。

政府则站在保护村民生命财产安全的立场上,忽视了村民固有的地方性知识和来自生活的体验,将"保护环境,远离家乡"的逻辑建立在人与自然的对立之上,割裂了移民与环境保护的关系。这才导致其颁布的政策推行受阻,受到村民抵制。这折射出行政决定在多大程度上被村民所接受,取决于该政策与村民固有思想文化观念的契合程度。一个由亲缘、地缘、宗族、民间信仰、乡规民约等深层社会网络连接的村落乡土社会,其终结问题不是非农化和工业化就能解决的①。

(三) 社会心理要素

一项行政决定的推进,有赖于社会成员的内心确信。在传统乡土社会,社会结构有着明显的宗法制的特点,人们以宗族为单位,尊崇族长的统治,人治以其对神学的崇尚赢得了民众的相信。社会矛盾的化解很大程度上依赖于家法族规等民间知识规范,人们不了解法律,人们日常生活的正常运行好像也不需要政府和法律的干涉。村落内部纠纷时有发生,由于没有统一明确的行为规范,一旦纠纷发生,常见的做法是请德高望重的族长出面化解。这主要是因为族长作为祖宗的代表,被人们视为公正、善良的化身,他们的裁决被视为神佛的意志。在这种政府和法律长期缺席的状况下,人们对于政府怀有一种恐惧的心理。

在一个法律适用程度较高的国家里,其公民往往具有较强的法律理念,对法律有着较高的整体信任,而政府的权威也相应较高。反之,在一个法律闲置的国家里,人们对法律内容难于把握,在受到法律的否定评价时,人们往往会对法律产生一种反感情绪,这就使其难以形成对政府的信任,从而大大降低政府所本应有的权威。由于地理环境等诸多复杂因素的影响,广大农村地区的社会情况千差万别,随着法治进程的逐步推进,传统的社会秩序不断受到现代秩序的冲击,人们的生活中出现了不曾出现的"新领域"。这就需要耐心细致地做大量工作,也更需要时间来塑造人们符合法治的思想观念、行为方式。例如,政府通过完善法律服务体系增强群众的法治观念。在推动边远地区法治建设的过程中,要清醒地认识到群众的法治观念不强的状况在短期内是难以完全改变的,如果过于超越现阶段人们观念层面的可接受程度,可能并不利于

① 李培林:《巨变:村落的终结——都市里的村庄研究》,载《中国社会科学》2002年第1期。

法治建设的顺利推进。

这刚好与理论界研究的学术问题相契合,使社会大众与政府都客观地认识了当时中国法治的发展状况,起到了一定的警示作用,同时也起到了一定的建设作用,为我们明确了新一阶段依法行政工作展开的重点,我们应该把目光从单一立法转移至如何实现法律法规内在地协调一致与法律实践上来。影片用形象化的故事把这个道理说出来,具有很积极的推进法治建设的意义。

而党的十八届四中全会在法治中国建设问题上,提出了依法治国、依法执政和依法行政共同推进,法治国家、法治政府、法治社会一体建设战略。其中法治政府是依法治国的关键。十几年前电影中暴露的问题,对我们今天的法治政府建设仍然有研究意义。政府"拍脑袋"行政决定,群众"不买账"事件屡见不鲜:2017年河南环境污染防治攻坚办春节期间颁布"最严烟花爆竹禁放令"①、2016年沈阳毕业生"零首付"购房政策②……种种事件均为行政决策缺乏可接受性的表现。要改变或减少这种现象,特别需要强调的就是提高公众参与度,依靠民意,尽可能地提高决策的科学化程度。在2015年发布的《法治政府建设实施纲要(2015—2020年)》中,进一步提出了"建设法治政府必须坚持人民主体地位",这也就意味着法治政府应当是服务型政府,行政决策要科学民主合法,不应该僵硬机械化。我国当前提出的法治政府推进方式与该影片所要传达的呼声是一致的。

① 李师荀、朱立雅:《河南"禁放令"3天后撤回 叫停"短命政策",不应成为事件的终点》,载《中国青年报》2017年1月20日。
② 王丽新:《沈阳下发22条房产新政去库存,新毕业生购房零首付》,载《证券日报》2016年3月2日。

第十五篇　加强对药品监管的呼唤
——基于电影《我是植物人》的讨论

一、故事梗概

《我是植物人》是 2010 年在中国大陆上映的一部现实主义题材电影。影片涉及的主要人物有：女主角朱俐，男主角刘聪，小女孩小芸等。朱俐原本在一家中介公司工作，这家中介公司主要为药业公司办理相关手续，朱俐在其中主要负责联系新药临床试验的医院，以及联系政府部门办理新药的上市手续。但因一次车祸，朱俐进了医院治疗，却手术失败，变成植物人。在昏迷了很长一段时间后，朱俐苏醒了过来，但她失忆了，完全忘记了自己的身份和过去。

男主角刘聪是一家报社娱乐版的记者，其工作内容就是偷拍娱乐圈明星的私生活，并以此制造博人眼球的花边新闻。刘聪和朱俐的相遇是一个巧合。当时，刘聪在跟拍一名女明星的花边新闻，女明星因为即将分娩，住进了朱俐所在的医院，为了找到一个好的角度偷拍，刘聪进入了朱俐的病房。朱俐也就是在这个时候醒了过来，因为失去了记忆，刘聪就成为朱俐在这个世界上唯一认识的人。为了帮助朱俐尽快适应新的生活，刘聪替她伪造了一系列的身份。凭借着之前的工作经验，朱俐成功地进入一家药品制造公司——方臣药业工作。

在工作中，朱俐卷入公司的一起医药纠纷之中，而小芸正是这起纠纷的受害者。小芸因为在手术过程中使用了方臣公司所生产的一种麻醉剂"因非他命"导致其变成了植物人。但由于缺乏有效证据，方臣公司一直拖延着不对小芸作出赔偿。

由于有过同样因手术失败变成植物人的经历，朱俐对小芸的遭遇感到同情并且十分不满方臣公司的处理方式。为了帮助小芸，她利用工作便利秘密地在公司收集相关的证据。小芸的经历，同样触动了刘聪，他从娱乐版转向了

社会版,希望利用报社这个平台,揭露方臣公司的行为,以制造舆论的压力。

但刘聪的报道遭到了方臣公司报复,方臣公司找到黑社会砍了刘聪的一只手,以此警告和威胁刘聪。失去一只手臂的刘聪因此离开了报社,但他并没有停止对方臣公司的调查,而是在背后支持朱俐对方臣公司收集证据。

在收集证据的过程中,朱俐发现了方臣公司的很多药品都没有履行合格的上市手续,新药的临床试验报告都是通过中介公司联系医院伪造的,导致小芸变成植物人的麻醉剂"因非他命"上市也是如此。同时,朱俐也在不断地寻找自己身份的线索,偶然的一次经历,朱俐回到了自己在失忆前工作的公司,由此使记忆得以恢复。令人唏嘘的是,"因非他命"这种没有经过实际临床试验的麻醉剂的上市手续,正是没有失忆前的朱俐所办理的。朱俐当时知道"因非他命"没有实际的临床试验,但由于医药行业的"潜规则",朱俐早已习惯了这种制假、造假的行为。在知道了事实真相后,朱俐没有接受方臣公司的妥协方案,而是选择揭露方臣药业在新药上市过程中所有的造假行为,并且主动向公安机关自首。

二、影片中的法律问题

作为一部现实主义题材电影,导演瞄准了"医药造假"这一突出的社会问题,而从法律的视角来看,影片实际上反映了我国药品监管这一法律问题。由于药品安全涉及人民福祉、公众健康,无论是在国内还是国外都是长期关注的焦点议题。我国政府历来注重民生福祉,为了加强药品监督管理,保证药品质量,保障人体用药安全,维护人民身体健康和用药的合法权益,先后制定了《中华人民共和国药品管理法》《中华人民共和国药品管理法实施条例》《处方药与非处方药分类管理办法》《药品生产质量管理规范》《药品注册管理办法》《关于改革药品价格管理的意见》等法律法规及政策。其中《中华人民共和国药品管理法》是对药品研制、生产、经营和使用环节所做的总的规定,是药品监管领域的指导性法律文件。根据2015年最新修订的《药品管理法》的规定,国务院药品监督管理部门主管全国药品监督管理工作。国务院有关部门在各自的职责范围内负责与药品有关的监督管理工作。省、自治区、直辖市人民政府药品监督管理部门负责本行政区域内的药品监督管理工作。省、自治区、直辖市人民政府有关部门在各自的职责范围内负责与药品有关的监督管理工作。自改革开放以来,我国的药品监管制度经历了多次改革,监管主体也伴随着经济、政

治体制改革出现了多次调整,不同时期的监管制度呈现出不同的特点。

(一) 药品监管制度改革梳理

在1978—1998年这一时期内,我国的药品监督管理部门较为繁杂,政府的多个部门都有监管职能。具体而言,在这一时期内,国务院先于1978年专门设立了国家医药管理(总)局,直接负责国营医药企业的资产运营,同时又成立了国家中医药管理局负责中药行业管理,另外还有法定的药品监管机构卫生部。同时在监管过程中还涉及贸易部、农业部、核工业总公司等部门。多个监管部门的存在一定程度上是由于我国改革开放初期经济体制改革全面展开的需要,有利于释放原有的国有药厂的活力,从而促进医药企业的发展。但多个监管部门的同时存在,也导致了各部门之间存在职能交叉和职责划分不明确的问题。在这一时期内,《中华人民共和国药品管理法》颁布并施行,奠定了我国药品监管的基本思路,初步形成了法制化的药品监管格局。

在1998—2007年这一时期内,国务院开始着力建立一个全国集中统一、省以下垂直管理的药品监督管理体系。1998年国务院启动机构改革,组建了国家药品监督管理局,将之前卫生部、国家中医药管理局、国内贸易部、中国核工业总公司的药品管理职能统一划归国家药品监督管理局行使,明确了国家药瓶监督管理局的监管职能、实现了集中统一[1]。国家药品监督管理局的组建结束了前一时期多监管主体并存的局面,监管职责得到了明确,对于保障人民群众的用药安全发挥了重要作用。但监管实践中仍然存在的多头管理、分工交叉、职责不清等突出问题。

在2008—2017年这一时期内,我国药品监管形成了与前一时期垂直管理(省以下)相对的属地管理型的监管模式[2]。具体而言,2008年11月10日,国务院撤销了食品药品监督管理机构省级以下的垂直管理,改为由地方政府分级管理,借此加强地方政府对食品药品管理部门的协调与监管。2013年,针对以往监管中存在的多头管理、分工交叉、职责不清等突出问题,中央决定组建统一的食品药品监管机构,以建立覆盖生产、流通、消费各环节的最严格的监管制度[3]。随后,国务院将原食品安全办公室、食品药品监管局、质检总局、工

[1] 宋华琳:《药品行政法专论》,清华大学出版社2015年版,第27页。
[2] 刘畅:《论我国药品安全规制模式之转型》,载《当代法学》2017年第3期。
[3] 汪洋:《食品药品安全重在监管》,载《求是》2013年第16期。

商总局的药品监管职责加以整合,组建了国家食品药品监督管理总局作为国务院直属机构,具体负责药品生产、流通、使用各环节的监管。在这一时期内,和药品监管有关的民事、刑事法律制度也进一步完善,形成了一个较为完整的药品监管体系。

2018年3月13日,国务院机构改革方案提请第十三届全国人大第一次会议审议,与医药领域密切相关的国家卫生和计划生育委员会、国家食品药品监督管理总局、深化医药卫生体制改革工作领导小组办公室被撤销,组建国家卫生健康委员会、国家市场监督管理总局、国家医疗保障局三大部门,原有分工调整合并。在新组建国家市场监督管理总局下面设置单独的国家药品监督管理局,国家局层面负责药品的审评和审批,省局负责监管药品的生产,大市场基层监管部门负责监管药品的流通。新一轮的药品监管改革更加强调药品监管机构专业化的监管能力,希望构建一个专业化、统一化的监管体系。

(二)学术界关于"药品监管"的讨论

讨论药品监管,首先要明确的是,为什么要对药品进行监管?监管是为了防止风险的发展、保障安全,药品监管的根本也在于保障药品安全。那么究竟什么是"药品安全"呢?根据世界卫生组织的界定,药品安全是指通过对药品研发、生产、流通、使用全环节进行监管所表现出来的消除了外在威胁和内在隐患的综合状态,以及为达到这种状态所必要的供应保障和信息反馈。药品安全的内容分为质量安全和数量安全两项,前者指药品的生产缺陷、副作用、错误用药及其他不确定风险对人体健康不造成危害,即药品质量安全有效和可控;后者则是一国医药产业提供的药品数量及品种满足消费者的基本需求,从而保障药品可及性[1]。这里涉及的另外一个概念就是药品可及性,根据世界卫生组织所总结的影响公众获得药品的四个因素:药品的合理选择与使用、可以承受的药品价格、持续的资金支持、可靠的药品供应体系,药品可及性指的就是人人可以能够承担的价格,安全地、实际地获得适当、高质量以及文化上可接受的药品,并方便地获得合理使用药品的相关信息[2]。在此基础上,有学者提出了药品安全规制这一概念,指出药品安全规制是不同于传统药品管

[1] 尚鹏辉等:《我国药品安全定义和范畴的系统综述和定性访谈》,载《中国卫生政策研究》2009年第6期。

[2] 刘莹、梁毅:《论药品可及性与药品专利保护》,载《中国药房》2007年第13期。

理的一个概念,其含义指的是从公共利益的角度出发,为降低药品风险和满足人类对药品的需求,在法律范围内,多元主体对药品研发、生产、经营、使用等全过程进行的多手段社会治理,并通过职责的制定追究违法者法律责任的过程①。而依据《中共中央关于制定国民经济和社会发展第十三个五年规划的建议》中所提出要"加强和创新社会治理。完善党委领导、政府主导、社会协同、公众参与、法治保障的社会治理体制,推进社会治理精细化,构建全民共建共享的社会治理格局"。有学者把社会治理和药品安全结合起来,认为就目前我国药品安全现状而言,引入社会治理可以在政府、市场、社会组织、公众之间产生新的组合,政府可以将这种组合作为新的政策工具,解决难以应对的药品安全问题,从而加强政府在药品安全治理中的主导作用。进而提出"药品安全社会治理"这一概念,将其含义界定为从公共利益出发,为将药品风险降低到人类可以承受之范围内,在法律授权下,多元治理主体主动参与对药品研发、生产、经营和使用的决策、执行、监督与评估的过程②。学者们从不同的角度为药品监管提出了自己的解决之道,也能看出目前我国药品监管所面临的严峻挑战。

事实上,我国当前的药品安全现状确实不容乐观,国家食品药品监督管理总局近年所公布的《食品药品监管统计年报》中的数据显示:2013 年共查处药品案件 147 322 件;2014 年共查处药品案件 103 318 件;2015 年共查处药品案件 89 226 件;2016 年共查处药品案件 96 825 件;2017 年共查处药品案件 11.2 万件。查处药品案件数量大的同时,还出现了不少性质恶劣、影响广泛的大案要案。如 2006 年的"齐二药"假药案、鱼腥草注射液案、欣弗药品不良案,2016 年的山东非法疫苗案、浙江前列腺"神药"案等。这些大案的曝光,在当时引发了社会公众对于药品安全的担忧、对于药品监管制度的强烈质疑和批评。

结合上述案件以及我国的药品监管实践来看,出现药品安全问题的主要表现形式有三种:假药所导致的安全问题、劣药所导致的安全问题、药品不良事件。在实践中关于"假药""劣药"以及"药品不良事件"的定性是监管关键,也是在事后追责的重要依据。这其中对于假药和劣药,我国《药品管理法》有明确规定。根据《药品管理法》第四十八条的规定,药品所含成分与国家药

① 刘畅:《论我国药品安全规制模式之转型》,载《当代法学》2017 年第 3 期。
② 申卫星、刘畅:《论我国药品安全社会治理的内涵、意义与机制》,载《法学杂志》2017 年第 11 期。

标准规定的成分不符的和以非药品冒充药品或者以他种药品冒充此种药品的为假药。同时《药品管理法》还列举了六种情形,将其视为假药:"(一)国务院药品监督管理部门规定禁止使用的;(二)依照本法必须批准而未经批准生产、进口,或者依照本法必须检验而未经检验即销售的;(三)变质的;(四)被污染的;(五)使用依照本法必须取得批准文号而未取得批准文号的原料药生产的;(六)所标明的适应证或者功能主治超出规定范围的。"关于劣药,《药品管理法》第四十九条规定,药品成分的含量不符合国家药品标准的,为劣药。同时列举了六种情形,将其视为劣药:"(一)未标明有效期或者更改有效期的;(二)不注明或者更改生产批号的;(三)超过有效期的;(四)直接接触药品的包装材料和容器未经批准的;(五)擅自添加着色剂、防腐剂、香料、矫味剂及辅料的;(六)其他不符合药品标准规定的。"而关于药品不良事件,在我国现行法律规范中并无明确规定,根据有关解释,药品不良事件是指治疗期间所发生的任何不利的医疗事件,但不一定与某种药品有因果关系,是因果关系尚未确定的不良反应,还可能涉及临床中的其他偶然事件[1]。从影片《我是植物人》的叙述来看,朱俐和小芸正是由于使用了国内一家医药企业所创制的新药"因非他命"导致变成植物人。对于新药的事前监管,根据我国的《药品注册管理办法》,对新药的上市实行新药行政许可制度。具体而言新药行政许可,是指国家以保障人民用药安全有效为目的,对于药品研究开发和生产者将新药投入人体试验或进入市场的申请,依法决定是否赋予申请人从事该活动的法律资格或实施该活动的法律权利的具体行政行为,主要包括对新药进行临床研究、生产上市、变更批准事项等各种许可行为[2]。同时,根据《药品注册管理办法》规定的程序和要求,许可的基本程序包括省级药监机构对药物研制情况和原始资料的现场核查、对申报资料的审查、按照药品标准对样品的检验和复核、审评中心的技术审评等。完成以上所有程序,国家市场监督管理总局下面设置单独的国家药品监督管理局就可以发给新药生产许可证。而对于新药,根据我国《药品管理法实施条例》第七十七条的规定,新药是指未曾在中国境内上市销售的药品。

新药行政许可制度属于药品监管中的事前监管,事前监管制度能够有效

[1] 谢金洲:《药品不良反应与监测》,中国医药科技出版社2004年版,第2页。
[2] 韦宝平、杨东升:《新药性质许可问题与对策探析》,载《陕西社会科学》2013年第10期。

预防不合格的药品上市,但应当看到的是,这一制度在实施中存在着许多问题。虽然按照《药品注册管理办法》所要求的申报程序,需要对申报材料进行现场核查,但实际上由于国家药品监督管理局人力和物力资源有限,并且每年新药申请的数量巨大,根本难以做到对申报材料进行现实核查,只能采取材料审的方式。这就为制药企业乃至一些中介公司提供了可乘之机。制药企业出于对利润的考虑,往往采取缩短研制时间、减少临床试验等方式迅速推进新药的问世。同时联系中介公司做好相关材料的准备以迅速获得行政许可。在实际申报过程中,在申报材料中炮制数据、伪造原始材料的现象比较严重,甚至成为医药行业的"潜规则"。上文提到的"欣弗事件"就是一个典型案例。欣弗注射液向国家有关部门申报时的消毒温度为105℃,消毒时间为30分钟,国家有关部门予以批准。而在实际生产时,该企业执行的标准是消毒温度100℃,消毒时间5分钟。《我是植物人》中"因非他命"的申报过程也是如此,缺乏临床实验,但在申报材料中伪造了医生临床实验的签字。药品监督部门面对大量的申报材料,也只能进行形式审查,容易作出错误的审查决定。

对于药品监管中所存在的问题,特别是针对药监部门面临着较大的审查压力,有学者指出可以通过让非政府组织、行业协会参与监管监督。具体做法是加强政府药监部门和医药行业协会的信息公开、交流和沟通,行业协会可以获取药品申报审批动态信息,在行业内部协调药品的申报并指导药品的申报审批[①]。笔者认为,这一措施确实能够缓解药监部门的监管压力,但根本问题在于,药品监管不仅需要以行政许可制度为核心的事前监管,还需要加强对于药品上市之后的跟踪评估,对上市药品进行事后监管,形成一个完整的系统化的历时的全监管体系。

三、评价

影片上映于 2010 年,结合该片的背景来看,在 2010 年之前,特别是在 2006 年相继出现几起严重的药品安全事件,并且由这几起安全事件牵扯出国家食品药品监督管理局中以权代法、权钱交易等腐败问题,导致了原局长郑筱英、原副局长张敬礼等高官的落马。

就该片在当时的意义来说,笔者认为有以下几点:首先,导演以电影这种

① 韦宝平、杨东升:《新药性质许可问题与对策探析》,载《陕西社会科学》2013 年第 10 期。

艺术化的方式将我国严峻的药品安全这一社会问题形象地表现出来,体现了极高的社会责任感。其次,对于人民群众而言,一方面提醒了人民群众要注意用药安全,保障了人民群众的健康问题;另一方面,在因药品质量导致健康受到侵害时,影片始终传达出要积极运用法律武器来保护自身的合法权益的观点,这种思想的表达一定程度上也有利于提高人民群众自身的法律意识。再次,影片在当时所产生的最直接的意义就是暴露出行政管理机关在药品监管上的问题,促使药品监管机关积极履行职责,加强对药品生产的监管,维护好人民群众的用药安全。

 当前,我国进入了全面建成小康社会的决定性阶段,经济发展和社会进步对药品安全提出了更高的要求,药品安全工作的重要性更加凸显,解决好药品安全问题十分迫切。如果药品安全这一基本的民生问题都解决不好,全面建成小康社会就是不全面的、不完善的,是名不副实的。保障药品安全,关键在于建立覆盖生产、流通、消费各环节的最严格的监管制度。最严格的监管制度要求形成一个完整的系统化的历时的全监管体系,这才是从长远和从根本上解决药品安全问题。重新挖掘电影《我是植物人》中的思想,对于今天法治中国的建设是具有意义的。笔者认为有以下几点值得关注:第一,党的十八届四中全会提出"全面推进依法治国",建设社会主义法治国家的背景下,所有的社会问题的解决最终都离不开法律,离不开法治,药品安全问题中的以权代法、权钱交易现象更是如此。《我是植物人》中所提出的药品监管机关必须依法监管、从严监管,对于建设法治政府而言是至关重要的。第二,《我是植物人》中,在面对药品企业的金钱利诱和暴力威胁下,男女主角始终没有妥协,而是选择通过法律,积极维护自己的合法权益。这其中所传达的知法、守法、用法的思想,有利于破除人民群众传统的"法即刑"的思想,能够鼓励人民群众运用法律,为权利而斗争,这对于今天中国的法治建设是至关重要的。

第十六篇　如何直面情法冲突
——基于电影《全民目击》的讨论

一、故事梗概

影片中的主角之一林泰是当地名噪一方的富豪，近来正筹备自己人生中的另一件大事——与钟爱多年的女友结婚。不料此时传来噩耗，准新娘被人杀死在公寓的地下停车场，林泰闻讯如雷击顶。警方把怀疑的目光瞄向了他的独生女林萌萌，检方提起诉讼后，林泰花重金聘请当地著名律师周莉为其女辩护。周莉曾为诸多有名的案件做过代理人，对打赢这场官司信心满满，庭审前，她做了大量案头工作。公诉方派出的则是当地大名鼎鼎的检察官童涛，他的公诉犀利尖锐、一语中的。庭审开始后，控辩双方剑拔弩张，火药味十足，但随着审理的进一步深入，罪案越发扑朔迷离，似进入一个看不到边际的死穴。

其实是林泰自己想要顶女儿的罪，伪造了一个一模一样的犯罪现场，拍了两段录像，作为证据透露给检察官和律师。拍摄的第一段录像是让自己的老部下顶罪，但林泰担心逃不过检察官的眼睛，因为检察官童涛一直怀疑林泰存在重大犯罪可能。第二个录像设计的是林泰是犯罪人，可以满足检察官的猜测，以实现救女儿的目的。林泰就把第二段录像暗中发给检察官以及他女儿的辩护律师。在法庭中还差点让林萌萌说出真相，于是林泰说出"龙背墙"这几个字，其实这几个字后面是有很深寓意的。

远古的南龙王老来得子，对小龙王宠爱有加，但小龙王淘气任性，到处惹祸，直到有一天闯了大祸，失手烧掉了天庭神龛。天庭自然不会放过他，南龙王为了救儿子，冒充小龙王趴在龙脊山下，接受雷电的击打。眼看父亲被烧得遍体鳞伤，奄奄一息，小龙王悔恨愧疚，一下冲出来，要承担惩罚，南龙王为了让儿子封口，便一头撞向身旁的金刚壁，当场死去。"养不教，父之过"，南龙王认为自己死得其所，死后，他的尸体便化作龙脊山。经过这场灾难之后，小龙

王幡然醒悟,终生恪守本分,与人为善。后人将龙脊山改称为龙背墙,因为这面墙挡住了小龙王所有的罪行。所以林泰说出这几个字的意思就是想让林萌萌不要说出真相,让自己替她受罚,最重要的是让她记住,以后千万不要再犯这样的错误。但最后林泰造假证据的行为还是被发现了。父爱如山,但是亲情就能够凌驾于法律之上吗?为了自己的女儿几次伪造证据,将法律玩弄于股掌之中,说明人们的法律意识还很淡薄。

二、影片中的法律问题

(一) 法律问题概况

本影片所涉及的法律问题很多,笔者着重分析两个方面。

第一,法律事实的界定。作为我国法律适用的四大原则之一,公众对"以事实为依据,以法律为准绳"的原则可谓是耳熟能详。"以事实为依据"的"事实",顾名思义,就是事情的真实情况。以事实为依据,就是以"犯罪事件的法律事实"为依据。对此原则,就哲学的角度而言,从本体看,法律事实就是人们要获知的客观法律事实本身;从认识论角度看,法律事实就是人们通过法律取证所要达到的目标,即获取与法律事实本身尽可能符合的事实。因此,以事实为依据无可非议,应该是以法律客观事实为依据。但值得深思的问题则是:我们能够多高程度地达到客观事实呢?因为,真正的法律客观事实应该是指案发现场及案发时段的事实,但要使其再次在不同场合和时间段完整无缺地重现几乎毫无可能。

因此,在此层面上,法律所采信和依据的事实只能是凭借若干有着千丝万缕联系的证据并通过逻辑推理及论证而尽可能复原的事实。这个事实是我们能够感受到的,尽管在还原事实的过程中,我们能够利用摄像头、红外线扫描仪等高科技产品及辅助手段,但由于其本身的局限性及人们在信息选择时的个人偏好等因素的潜在阻碍,所还原的事实在大多数情况下可能只是客观事实本身的冰山一角,尽管人们的目的是要努力使凭借各种证据还原的事实尽可能符合客观事实。这其实就是哲学意义上的"符合论",观念或陈述的真假只有与事实相符合时才能被认为是"真"的,反之就可以被认为是"假"的,不管我们是采用"证实原则"还是"证伪原则"获得结果。但是由于"存在总是存在自己去存在"[1],哲学追求的真理其实就只能是追求存在本身。可由于人们的

[1] 张盾:《构成存在论的观念》,载《外国哲学》2000年第5期。

认识只能达到实在,所以人们最终获得的只是体现作为人的意义的"作为意见的真理"。由是,经过还原的事实只能是主观见之于客观的事实,是凭借源于客观事实而建构起来的主观事实,角度不同,切入点不同,取舍度不同,经过还原所获得的事实就不同。因而,从真实意义上来讲,法律所依据的事实只能是作为意见的主观事实,尽管这种事实是经过筛选而努力构建的尽可能接近客观事实的事实,并最终将其转化成"抽象的、用文字图表记载的、有红色图章证明的凭据"[1],即转化为法律所认可的证据。

对此,我国的《刑事诉讼法》有明确的规定,证据裁判原则是当今世界刑事诉讼奉行的基本原则,要求将证据作为认定案件事实的根据,进而作为定罪量刑的根据。我国2012年修正的《刑事诉讼法》将原规定"证明案件真实情况的一切事实,都是证据"修改为"可以用于证明案件事实的材料,都是证据",这不仅是文字表述的变化,更是一种观念的变革,在证据概念上已经由"事实说"改为"材料说"。相比而言,旧概念较注重客观真实,而新概念不仅注重客观真实,更加注重法律真实。证据是证明信息与证明载体的有机统一,旧概念将证据也视为"事实",容易与作为证明对象的"案件事实"相混淆,新概念用"材料"来定义证据,更准确也更客观,也更能提示证据内容真实、来源及形式合法的要求。影片中围绕拍摄的录像这一关键证据来决定判决的走向,说明我国关于证据的采用方面有了巨大的进步。

第二,情与法的冲突。《全民目击》中"情"与"法"的冲突里,"法"似乎总是处于劣势。以陈思成为代表的直播记者的情感引导为林萌萌的"善良"助阵;律师周莉推导出的"孙伟杀人"结果则为林萌萌的"善良"定性;检察官童涛由于受大众视角下的感情用事和个人恩怨驱使,一开始便被主观情感操纵而潜意识地将目标锁定为林泰;周莉在获取新"事实"后、最需要冷静之时却受母爱驱使,带着深深的鄙夷和心痛而走进林泰的"圈套",使林泰的"阴谋"得逞;童涛更是责无旁贷地在情感的驱使下成就了林泰的"伟大",最终林泰的"伏法"最大意义地满足了大众情感上的想象。最后,周莉在获知"事实真相"后感动于父爱、受感情趋势而违背法律常识提出了"无罪辩护"意愿,观众也在感慨和赞颂"父爱伟大"之时扼腕叹息。情感决定剧情,情感主导剧情的发展,情感的

[1] 强世功:《乡村社会的司法实践:知识、技术与权力———一起乡村民事调解案》,载《中国社会学》,上海人民出版社2002年版,第177页。

天平多次超过法律,在情感面前,法律已经脆弱得不堪一击。

毋庸置疑,以"情"导人、以"情"感人、以"情"动人是《全民目击》的一大亮点。在"人情"面前,公正的法律似乎变得冷若冰霜、不近人情。拙文无意于对《全民目击》的情感大戏做是与非的评判,但对于影片中的"龙背墙"故事和林泰"代女受罪"之行却如鲠在喉、不吐不快,因为它将《论语》中"父为子隐,子为父隐"的典故再次拉入了人们的视野。

"父为子隐子为父隐"语出《论语·子路篇》:"叶公语孔子曰:'吾党有直躬者,其父攘羊,而子证之。'孔子曰:'吾党之直者异于是:父为子隐,子为父隐。——直在其中矣。'"[①]对于此,历来争论颇多之点就在"隐"上。关于"隐"的含义,历来多以"隐瞒"解释。东晋范宁"以隐讳训隐";朱熹认为"父子相隐,天理人情之至也";钱穆认为"隐,隐藏义"[②];杨伯峻释"隐"为"隐瞒"。但不同的意见也多有表述,胡文正解释为"代人受过",要求牺牲自己来保全对方;杨润根解释为"洁身自好";王弘治解释为"矫正";裴植解释为一种相对中立的态度和做法,即"沉默"、"回避";于淮仁解释为"启发觉悟",使行为实施者见其过错而自省,"见贤思齐"。对此,影片没有采用流传度高的"隐瞒"含义,也没有采用其余方法(当然犯罪行为所导致的结果也许根本无法隐瞒,而林萌萌的被羁押也使"矫正""逃避"和"启发觉悟"等方式的实施可能性为零),因而只能顺理成章地采取唯一有可能成功实施的"代为受过"。由是,"隐"就理所当然地被解释成了没有任何文献和训诂材料佐证的臆断,显现了作者的价值取向以及由此而来的价值判断。

就其实质而言,与伦理道德一样,作为一种他律手段,法律本身也是必要的"恶",是对个人欲望和自由的压抑,是以"小恶"制止"大恶",防止更大的"恶",求得更大的"利"或"善",是人类使用的"害己"手段而达到"利己"之目的,最终体现公平、正义,体现"善"。因此,作为底线伦理,法律只是具体的、琐碎的、特殊的规则。法律本身没有原则,是以"道德原则为原则",它所高擎的"公平、正义、自由、平等"等本身也并不是法律而是道德。由于以"预设'天理'与'人情'的统一性和同一性"为支撑点的儒家伦理思想体系对人的行为起着主导的宰制作用,因而,偏重"德主刑辅"治理方式的中国传统社会是有着明显

① 杨伯峻:《论语译注》,古籍出版社1958年版,第139页。
② 钱穆:《论语新解》,生活·读书·新知三联书店2002年版,第341页。

上下尊卑之别的身份社会,是以血缘情感连接为基础的差等序列,这就与以平等为前提预设的、以契约精神为主导的现代公民社会存在巨大差别,甚至是格格不入的。在影片中,林泰损人(损害未婚妻杨丹的生命权利)不利己(主动陷自己于"不义"之地而导致自己合法权益的丧失)的"牺牲精神"看似高尚,其实却违背了伦理学的"为己利他"或"无私利他"精神,其预设的法律介入前"正义"的社会环境又将法律仅仅设定为伦理后的预备状态,使法律追寻的"公平、正义、平等"等价值原则难以彰显。

因此,影片中"情"与"法"的冲突真正的指向应该是"差等秩序"与"平等秩序"的冲突,是"身份"与"契约"的冲突,是在"修身齐家治国平天下"的"家国一体"模式下用以情感的差异性为基础建构现代伦理与法律秩序的梦幻式憧憬。而这恰恰与法治精神背道而驰。应该被拿来"信仰"的法律不仅仅只是完善法律文本建设和严格执法、违法必究,它必须要在"公平、平等、自由"等价值理念的指引下将其真正内化为公民的自觉行为,内化为公民日常行为的价值取向。由此,存有情感优先的思维者以及被影片的情感煽动所感动的大批受众的存在都预示着我国"依法治国"建设道路的漫长。

(二) 电影所主张的法律观点与我国法治建设的联系

1. 尊重证据与我国《刑事诉讼法》证据裁判规则的联系

《全民目击》这部影片的大量情节是围绕司法审判的证据问题展开的,这个内容与我国 2012 年修正的《刑事诉讼法》就有一定联系。修正后的《刑事诉讼法》对刑事证据是一次大发展,不仅体现在条款数量的增加,更体现在确立了证据基本原则、完善了证明标准、规范了证据种类及审查与认定方式、排除规则等等。这些变化发展,给公安、司法机关办理刑事案件提出新的也是更高的要求。

比如,证据法的三大基本原则的确立。第一,证据裁判原则。是当今世界刑事诉讼奉行的基本原则,要求将证据作为认定案件事实的根据,进而作为定罪量刑的根据。《刑事诉讼法》将原规定"证明案件真实情况的一切事实,都是证据"修改为"可以用于证明案件事实的材料,都是证据",这不仅是文字表述的变化,更是一种观念的变革,在证据概念上已经由"事实说"改为"材料说"。第二,程序法定原则。最高人民法院关于适用《中华人民共和国刑事诉讼法》的解释第六十二条规定:"审判人员应当依照法定程序收集、审查、核实、认定

证据。"这是程序法定的刑事诉讼法基本原则在证据部分的具体化。《刑事诉讼法》对每一证据种类都较详细地规定审查与认定标准,还规定排除规则即何种情形下,不得作为定案的依据,何种情形下不补充或合理解释,不得作为定案的根据。办案人员对证据按标准审查、核定,按规则予以排除。公安、司法机关证据认定标准统一,证据排除规则一致。第三,法庭质证原则。《刑事诉讼法》第六十三条规定:"证据未经当庭出示、辨认、质证等法庭调查程序查证属实,不得作为认定的根据,但法律和本解释另有规定的除外。"本条确立了法庭质证原则,要求证据必须经过正式的法庭调查程序查证属实,才能作为定案的根据。实践中在极个别案件里存在审判人员将未经法庭质证的证据作为定案依据的现象,严重违反法律规定的诉讼程序。

再比如关于证明标准的完善。我国刑事立法规定侦查终结移送审查起诉、提起公诉、作出有罪判决的证明标准都要求达到"犯罪事实清楚,证据确实、充分"。但是实践中对该标准认识不一。《刑事诉讼法》第五十三条第二款规定:"证据确实充分应当符合以下条件:(一)定罪量刑的事实都有证据证明;(二)据以定罪的证据均经法定程序查证属实;(三)结合全案证据,对所认定事实已排除合理怀疑。"这是我国《刑事诉讼法》第一次对"证据确实、充分"作出解释性规定。

对于证明标准,既可以在客观方面设定(如"事实清楚,证据确实、充分"),也可以在主观方面设定(如"内心确信"、"排除合理怀疑"),《刑事诉讼法》将"排除合理怀疑"作为认定"证据确实、充分"的条件,显然是用主观标准在解释客观标准,力求从主、客观相统一的角度来解释证明标准。办案人员要能从正面证实的角度做到内心确信,又要能从反面证伪的角度做到排除合理怀疑得出唯一结论,否则就不能作出有罪认定的裁判。强调证明标准包含主观性的标准,反映出证据制度的核心就在于确保办案人员形成准确内心确信,也符合自由心证制度要求。

在影片中,检察官童涛由于受大众视角下的感情用事和个人恩怨驱使,一开始便被主观情感操纵而潜意识地将目标锁定为林泰,从而丧失了理智判断证据真伪的可能性。这也是目前我国依法治国进程中存在的问题之一,就是司法人员并没有真正用法律来解决问题,而是个人情感左右了理性。

2. 情与法的冲突:依法治国还需要做哪些

现代社会是法治社会,依法治国是我党的基本方略,中国特色社会主义法

律体系已经形成,但在法治中国建设的过程中,不可避免地也会暴露出一些问题,情与法的冲突问题就是其中之一。现有分析表明,情与法之间虽然存在矛盾冲突的关系,但两者密不可分,无论是法的创制过程,还是法的运行过程,都不可能离开情的因素的影响。为了使法治建设更加完善,更好地维护社会的公平和正义,就需要从理论上分析情与法产生冲突的原因,在实践中更好地理顺情与法之间的关系,充分张扬情对法产生的正功能,努力减少情对法产生的负功能,寻求情与法之间冲突的平衡途径和方式。

情与法之间的关系问题,一直以来都是法学界非常关注的问题之一。情与法之间可以说是你中有我、我中有你,密不可分而又存在矛盾冲突的复杂关系。情与法之间的冲突现象,并非市场经济的特有产物,而是在从古至今,各个阶段的社会生活中一直存在的普遍现象,并且还会一直存在下去。情与法两者是否能够相容的问题,是法学界一直争论的焦点,有一种观点认为,在法律实施过程中考虑情的因素,必然会导致司法腐败,妨害司法审判的公正性和权威性,我国社会是特别重视人情伦理的社会,一直以来都会有情、理、法这样的价值排序,在出现法律纠纷问题时,人们往往首先想到的是托人情,而不是通过司法途径来解决问题,这种观念的形成给法治的运行带来了许多消极影响。当今社会,法官在司法审判的过程中过多地关注自身利益,受到私情因素和舆情因素的干扰,做出违背法律原则和法律规定的判决,出现了很多人情案、舆情案,使得私情和舆情凌驾于法律之上。司法是和平年代维护社会公平正义的最后屏障,如果在司法审判的过程中,不形成有效的司法监督机制,放任司法不公的现象,那么国家和社会的稳定和有序就失去了保障,人们对于法律的信仰将大大降低,法治社会也就无从谈起。还有一种观点认为,法律实施要寻求法律效果和社会效果相统一的方式,树立人本法律观的理念,因为人是法律之本,法律不可能没有人的参与,人是有感情的动物,尊重人、重视情的因素对于法律的影响,会使法律更加具有温情,人们的可接受度也就会更高。目前在我国的法治建设过程中,情与法的联系依然存在,并将会一直存在下去,寻求情对法的正功能作用、减少情对法的负功能作用是很有必要的,平衡情与法的冲突问题,对于社会主义法治建设和和谐社会环境的建构是有重要意义的。

情与法的关系是十分密切的,法中有情,情中蕴法,情与法不可能完全分离而各自孤立地存在。法是随着人类社会生活发展而一步步发展起来的,无

论是法的创制过程,还是法的运行过程都需要有人的参与。法官、律师、被告人、原告等都是由人来组成的,人不是机器,人是有感情的,当然在法的实施过程中就不可避免地会有情感的斡旋。就像关系密切的两个人,在相处的过程当中一定会出现矛盾和冲突,但又因你中有我、我中有你的关系,而必然地在这其中寻找着平衡。情有助于弥补法的冷酷性和滞后性特征,增强法律的可接受性;法无论是在创制,还是在运行的过程中,都需要有人的参与,因为人是有情的,所以法中一定蕴含着情这一因素的存在,这样能使法更好地适应人类社会生活的发展需要,更好地维护社会的和谐稳定。

习近平总书记在中共中央政治局第四次集体学习上的讲话中曾说道:"任何组织或者个人都必须在宪法和法律范围内活动,任何公民、社会组织和国家机关都要以宪法和法律为行为准则,依照宪法和法律行使权利或权力、履行义务或职责。要深入开展法制宣传教育,在全社会弘扬社会主义法治精神,引导全体人民遵守法律、有问题依靠法律来解决,形成守法光荣的良好氛围。要坚持法制教育与法治实践相结合,广泛开展依法治理活动,提高社会管理法治化水平。要坚持依法治国和以德治国相结合,把法治建设和道德建设紧密结合起来,把他律和自律紧密结合起来,做到法治和德治相辅相成、相互促进。"中国自古以来就是一个人情社会,但到了 21 世纪的今天,依法治国理念在中国大地上盛行。法律是治国重器,当人情与法律发生冲突时,我们应该如何抉择,这是一个急需解决的问题。

人们的生活是离不开情理因素的,哈耶克指出,我们几乎不能被认为是选择了情理;换句话说是这些情理自然的约束着我们,选择了我们,使我们得以生存[①]。情与法之间也有矛盾冲突的一面,韦伯认为:"在法律中隐藏着理性概念的分裂与冲突,当法创制(立法)和法发现(司法)考虑情感、道德或者政治时,它就是实质非理性的。"[②]显然,法律在运行的过程当中,存在着情与法之间的博弈,这是不可避免的。涂尔干也说:"我们只要看看惩罚在法庭里的运行机制,就可以知道它的整个动力都来源于某种情绪……辩护律师总是力图唤起对罪犯的同情,而诉讼人则千方百计地煽动起罪

① [英]F.A.哈耶克:《不幸的观念:社会主义的谬误》,刘戟锋、张来举译,东方出版社1991年版,第 12 页。
② [美]马修·戴弗雷姆《法社会学讲义》,郭星华等译,北京大学出版社 2010 年版,第 46—47 页。

犯行为所触犯的社会情感,也就是说,法官总是要在这两种情绪的对峙中作出判决。"[①]当法官在司法审判的过程中,不能理性地思考案件,不能站在维护法律的权威性和法律的公正性,而是考虑情面和自我利益的寻求,情与法的冲突就凸显出了来,这样就使得情与法之间处在一种不和谐的状态当中;还有另一种情况,就是法官在审判的过程中过多地考虑民情和社会舆论的因素,特别是法官不能在保持中立的情况下作出判决,这就是情与法冲突的另一种表现形式。不论是情面因素,还是民情因素,都是不可完全避免地存在于司法实践中的因素,如果法官能做到不关注自身的利益诉求,保持一种价值中立的司法审判,就应该得到肯定。我们不能回避法在运行过程中会有情这一因素的出现,所以我们所能做的就是正视情与法之间的冲突,然后寻求一些有效的途径和方式来平衡这种冲突,从而更好地维护社会公平和正义。

我国传统社会中一直以来都有这样一种观念,在情、理、法的排序中,总是习惯性地把情理摆在更加重要的位置上,而把法放在次一级。在当今时代,我国早已将依法治国作为基本国策,并宣告中国特色社会主义法律体系已经形成,但在法的运行过程中,我国长期以来形成的情面观念不可避免地会与法形成一定的冲突。在影片中,父亲为了女儿免受牢狱之灾,不惜用制造伪证这种违法犯罪的手段去改变法院的判决。最后,甚至用自己的生命来保护自己的女儿,替女儿承受本应该由她承担的法律后果。这种亲情令人动容,但是父亲的做法已涉嫌犯罪,法律就是法律,有自己的威严。如果每个人都像电影中父亲那样,何谈依法治国;如果情大于法,何谈社会的秩序。

三、评价

(一) 树立人本法律观理念,平衡情与法的冲突

构建社会主义和谐社会是一项复杂的系统工程,其关键是人,以人为本是社会主义法治理念的根本原则,所谓以人为本,就是指以人的价值、人格尊严和基本人权的实现为内核的基本精神。有学者主张:"以人为本不是人们奇思妙想的产物,而是对人的现状进行深刻反思的结果,其合理性存在于人的创造性实践当中。人的主体性的获得、人的价值的确立、人的本性的展开是一个社

[①] [法]埃米尔·涂尔干:《社会分工论》,渠东译,生活·读书·新知三联书店2000年版,第52页。

会历史过程,作为社会历史活动产物和结果的人,其主体性、其价值、其本性首先根植于社会实践的活动之中。"①

以人为本的思想在法律领域的具体应用就是本文所主张应该树立的人本法律观理念。人本法律观是以中国国情、特别是要以中国特色社会主义法律体系建设的实践为基础,以人民的根本利益为出发点和落脚点的法律观。人本法律观的具体观点是合乎人性、保障人权、弘扬人道、体恤人伦、尊重人格等。人本法律观不是主观的臆断,当然也不是个人的任性,而是有深厚的理论依据的。人是法律的主体,人的社会实践活动是检验法律的唯一标准,人需要在社会生活条件下来决定法的内容。因此,法学家伯尔曼说:"法律不只是一整套规则,它是在进行立法、判决、执法和立约的活生生的人。"②

人是法律之本,法律源自人、行于人、服务于人,离开了人,法律既无存在的必要,也无存在的可能。马克思早就提出:"人是哲学、社会科学的起点,同样人也必然是法律的逻辑起点。"③人是有情感的,法律之本又是人,这就使得情与法自然的串联了起来,虽有矛盾冲突,但密不可分。下面主要从人本法律观基本内容中的合乎人性、体恤人伦两个角度,找出树立人本法律观理念对平衡情与法冲突的重要意义。

(二)坚持法律效果与社会效果相统一的理念,平衡情与法的冲突

"坚持法律效果与社会效果的统一"是长期以来最高人民法院审判工作的一项基本要求,用最高人民法院负责人的话说:法律效果是"通过严格适用法律来发挥依法审判的作用和效果",而社会效果则是"通过审判活动来实现法律的秩序、公正、效益等基本价值的效果";对于大多数法官而言,"法律效果是法院审判对法律规范和立法精神所体现的立法正义的实践程度,社会效果是法院审判对社会生活产生的实质影响"④。

法官首先应该严格服从程序法与实体法,追求良好的法律效果,只有这样才能真正实现法律的社会控制功能,达到良好的社会效果;但在有些特殊的情况下,法官也需要通过考察不同的社会效果来很好地解释或补充修正法律,增

① 何士青:《以人为本与法治政府建设》,中国社会科学出版社2006年版,第68—69页。
② [美]伯尔曼:《法律与宗教》,梁治平译,生活·读书·新知三联书店1991年版,第38页。
③ 《马克思恩格斯全集》第一卷,人民出版社1995年版,第67页。
④ 吴美来:《论审判工作法律效果与社会效果的统一》,载 http://www.cqcourt.gov.cn。

强司法审判的可接受性,达到法律效果与社会效果的统一,解决情与法之间的冲突问题。

(三) 利用"情法两尽"的思想,解决情与法之间的冲突

利用情法两尽的思想也会更好地增强司法审判的可接受性,司法审判的目的是为了解决纠纷,明确权利与义务,简单来说就是定纷止争。但在现在社会,案件纷繁复杂,止争而纷不明,或者定纷而止不争的情况会经常性地出现。有些时候当原被告双方之间的纠纷可能被解决,但是会出现对彼此的利益、得失都不满意的情况,这就会影响社会的和谐。还有些时候会出现原告得到了法律正义的审判,但法律正义并不等于实体正义,又可能就会造成被告方失去实体正义,被告就会上诉、申诉甚至上访。这两种情况的出现是在司法审判裁决受到当事人双方接受性差的原因的体现,这也是司法审判急需解决的关键问题。当代社会的司法活动是一项极其复杂的社会活动,原被告双方参与司法活动都会付出很高的成本。当事人的司法成本包括所耗费的心力、金钱和时间,大部分民众在出现纠纷时不想通过司法途径来解决,一方面是因为中国社会是家族血缘、地缘传承观念很强的社会;另一方面是因为中国传统的司法观念有一种厌诉的理念,在出现纠纷时往往不希望以对簿公堂的方式来解决。可见人情在中国社会是有着十分重要作用的,它可以说是人与人之间交往的润滑剂。在纠纷解决过程当中司法人员可以利用人情的润滑剂作用建立一种纠纷解决的调节机制。在很多案件的审理过程当中,司法人员也会经常性地使用私下调解的方式来解决、平衡案件。司法是否公正,司法审判是否体现了正义,它不仅仅是要使当事人心中有一个平衡的天平,更需要广大群众对于其正义性、权威性和合理性的一种认可。正是在获得这种争议性、合理性和权威性之后才能真正地得到人民群众的接受。

(四) 法律方法论是弥合情与法冲突的重要手段

民情通过程序性的制度安排进入法律实施,是为了保证民情以一种规范化的形式来参与法律实施,增加其理性因素,在法律实施过程中,法官回应民情是其裁判义务的要求。然而制度安排和裁判义务都不能真正解决情与法的冲突,它们只是情与法冲突解决的外在条件。只有在法律实施的过程中,法律成为裁判的正当性基础时,才会出现真正的情与法的冲突。因此,要想平衡情

与法的冲突,必须立足于以法为中心的视角,在法律的具体适用过程中找到可能的答案。

根据我国法律的规定,只有法律和法规及规章,才是法官裁判的合法性基础。法官必须将其裁判结果与现有的法律规范联系起来。然而事实上,真正决定裁判结果的则是日本学者滋贺秀三所称的"中国型的正义衡平感觉",它是深藏于民众心中的感觉,但不具有确定性,但却引导着听诉者的判断①。"中国型的正义衡平感觉"实际上不是一种感觉,而是法官在依据情理评估假想对手们之可能有的反证时所进行的思考。法官处理案件时,会预先设想自己的每个判断对于各方情绪、心理的影响,必要时会据此作出策略上的调整。从本质上来说,这并不是严格意义上的法的体现,而是根据情理和民情作出的。因此在裁判的形式与内容之间存在着割裂,单纯的裁判文书的分析并不能反映法官作出裁判的所有考量。随着法律方法研究的深入,法官裁判不再被固执地看成法官独断性过程。裁判的正当性也不再固定在是否严格表达了法意,而是在交涉的过程中是否有可能说服所面对的民众。如此一来,法官便不能再简单地宣称他的裁判来自某一法律规范的规定,而必须对法律规范本身的合理性以及民众的意见进行解释和回应。这其中,各种法律方法都可被用于平衡情与法之间的冲突。比如对于民情对于法律规范的误解,法官就可以从立法目的、其所体现的价值等方面对法律规范进行解释,从而消除误解,使情与法达到平衡。

① [日]滋贺秀三:《明清时期的民事审判与民间契约》,王亚新等译,法律出版社1998年版,第13页。

第十七篇　如何依法保护我们的儿童
——基于电影《亲爱的》的讨论

一、故事梗概

《亲爱的》是 2014 年上映的一部"打拐"题材电影。故事发生在 2009 年 7 月 18 日的深圳,在潮湿、昏暗的城中村中,网线电线交错,村屋密密麻麻。田文军从老家陕西来到大城市谋生,在鱼龙混杂的城中村租了一个铺位开网吧,后因感情破裂和妻子鲁晓娟离婚。孩子田鹏由田文军抚养,妻子鲁晓娟定期会来探望。开场几幕戏,导演陈可辛就较为写实地呈现出外来人口进入大城市寄居城中村,和城中村特有的空间画面。

一群男子相互推搡着来到田文军的网吧上网,其中的几个人应该还未成年,但田文军并没有查看他们的身份证,却睁一只眼闭一只眼地让他们进来上网打游戏。田文军就是这样工作,边看顾店面,边照看儿子。他没有更多的时间,也没有更好的条件陪伴儿子,只能在门口的电脑上教鹏鹏玩"连连看"游戏。此时,刚刚进来的那群人突然吵了起来,田文军赶忙上前阻止,刚好附近的几个小朋友来叫鹏鹏一起去看滑旱冰,田文军也顾不上儿子,只随口嘱咐其中的一个小朋友看好鹏鹏,那时的鹏鹏只有 3 岁。

鹏鹏在街上被人贩子抱走了。故事从这里才真正开始,田文军也正式踏上了寻子之路。他首先向警方报案,民警给了他"24 小时内的失踪人口不予立案"的回复,此时的田文军无奈只能通过自己和身边家人朋友微弱的力量去寻找。这 24 小时应该是田文军最无助、慌张且痛苦的时候,电影还巧妙设计了田文军跑到火车站,在当晚即将驶离深圳的火车上寻找儿子的情节。在立案后,他通过警方调取的火车站监控视频看到了人贩子抱着儿子上的火车正是他前一晚在站台找过的那列火车,他无法控制自己的懊悔与愤怒,责问民警:"昨天为什么不能立案,要是昨天能调监控就能找到儿子了!"

田文军通过在路边、摆渡船上发传单,同时也在报纸上刊登寻子信息,并在网络上发帖,希望更多的人能帮助他找到儿子。他在发传单时一直重复着这样一句话:"没有买方,就没有卖方,没有卖方,就没有拐卖。"文化水平不高的田文军,懂得这个道理。可见在打击拐卖儿童犯罪行为的法律愈严的情形下,仍存在一定规模的买方市场。电影中出现的一个场景也反映出当地人口贩卖的猖獗,在河北的一个小镇上,人贩子多以团伙作案,人数众多,分工明确,甚至还要抢田文军为了找儿子的救命钱。

随着时间的流逝,失踪的儿子的消息也逐渐消失,开始还有骗子打电话给田文军,但到后来连骗子的电话都没有了,仿佛石沉大海一般。田文军与前妻鲁晓娟的精神也被折磨得精疲力竭,这时,他们认识了"万里寻子会"这样一个民间团体,是由韩德忠(韩总)组织成立的,他将深圳丢失孩子的父母聚集起来,相互分享经验、分担痛苦并在这个团体中相互鼓励,使大家不要放弃寻找孩子希望。韩总从派出所所长老刘那里得到拐卖儿童团伙落网的消息,带着这些丢失孩子的父母去派出所质问那些人贩子,希望从他们口中打听到自己孩子的一丝音讯,但结果往往都不尽如人意。

2012年夏天,田文军突然收到一条短信,短信说在安徽农村见到了一个孩子很像鹏鹏,田文军立即联系了这个好心人,并决定与前妻和韩总一起前往该地确认消息是否属实。当他们到达那家时,看到屋门口蹲着的似乎有点熟悉但又那么陌生的男孩,田文军也不能确定那个男孩是不是他丢了的儿子田鹏,直到看见男孩额头上的伤疤。他们确认男孩就是鹏鹏后,没等当地警方到达便抱起男孩就跑,他们以为在解救孩子脱离人贩子的控制,可谁知由于被拐卖时鹏鹏还小且已经在这里生活了三年,鹏鹏已经忘记了自己的亲生父母,男孩不愿和田文军走,还大喊着"妈妈,救我"。这里的"妈妈"并不是亲生母亲鲁晓娟,而是影片中一个重要的角色李红琴——人贩子的老婆。

在这部电影中,李红琴是一个较为悲剧的角色。一个农村妇女在一夜间得知自己的老公原来是个人贩子,两个孩子都不属于自己,她只身来到深圳找律师一心想要回女孩吉芳的抚养权。故事发展到李红琴这里,如果别的导演来拍,大概就可以结束了,而这部电影,也可以改名叫"打拐"了。但是导演和编剧的野心不止于此,他们不是仅仅想让观众看到一个值得同情但距离我们遥远的故事,他们想让观众看到这个世界的全貌。李红琴单纯善良,无依无靠,却同样的执着勇敢,温柔包容,为了所爱的人可以义无反顾无怨无悔。作

为第二条主线,李红琴这一角色的设计让我们看到在当前中国的偏远农村,一个淳朴的农村妇女在面对这一系列突如其来的变故时的种种举动,其中一场是李红琴来到深圳福利院想看看吉芳,但被院长拒绝,于是晚上爬水管上去隔着窗口看吉芳,而小吉芳也哭喊着要妈妈。

李红琴最初几乎是站在剧中所有角色的对立面的,甚至包括后来帮助她的律师高夏,她与剧中所有的角色都有激烈的冲突,她就像土地一样,吸收了所有的惩罚和怨恨。但是与我们印象中的那种社会底层动辄以死抗争的悲情不同,她这个角色的身上带着浓浓的"文明"气息,她知道找派出所开证明,她知道找律师通过法律的手段要回孩子,她知道用她仅有的资源在合法的范围内最大限度地交换她想要得到的东西。尽管可以想象她在这个过程中经历过多少困难,但是她的一切,都让这个故事没有陷入一个死结,让所有人都看到,用另一种方式处理,可能事情就是另一种面貌,而任何你无法理解的人或事,其实都有你不了解的一面。

如果说电影对于其他角色是精工细画,到了李红琴这里却几乎是泼墨写意了。因为这个角色要承载的意义太多,任何的小细节,都会流于刻意。而她的命运,是所有观众可能都不敢想象、不敢代入的,每个人处于那个位置可能都会不知所措。所以导演就让观众远远地看着她,几乎没有正面近距离的特写和小表情小细节,全部都是斜侧面或者全景。角色的性格基本上全靠演员对角色状态的精准把握来表达。这种时候,赵薇对角色深刻的理解能力就发挥了她最大的效力,她整个人就在李红琴的状态里,而不仅仅是某一种情绪里,真实的东西总是最有力量,她的表演就是真实到只言片语就让你看到她的内心。

电影的结局设计李红琴怀孕,这个反转的结果对李红琴来说是五味杂陈,这一设置有两种不同的理解:一是较为乐观的处理,李红琴原来可以怀孕,可以有自己亲生骨肉;另一种是悲观的理解,即和已去世的老公的朋友发生关系而怀孕更无法领回吉芳,这样的结局令每个观众都有各自的看法,使李红琴这个角色继续陷入了一种未知与希望。

电影的最后插入了一段纪录片,这段纪录片讲述的是彭高峰寻子的故事,《亲爱的》这部电影也是由这一真实案例改编而成的。2008年3月,彭高峰的儿子乐乐在自家门口被一陌生男子抱走,自此彭高峰一家便踏上了漫漫寻子路。彭高峰原本在深圳开了家电话超市,儿子的突然失踪,让原本幸福的家庭

濒于崩溃,为了寻找儿子,彭高峰不放过任何一条线索,电话超市外悬挂着"寻亲子,悬赏10万"的灯箱和横幅,还在网上开起了"寻子博客",写下的"寻子日记"记录着他这三年来艰难寻子的一步步。2010年初,彭高峰、孙海洋等深圳寻子联盟的家长,再次"悬赏百万"在互联网上大量发帖,虽然获得网友的众多回帖,但仍然没有儿子的消息。2011年春节,香港《凤凰周刊》记者部主任邓飞就想利用微博的方式来帮助彭高峰,通过"网络打拐"的方式,在微博上发布失踪儿童的照片和信息,希望更多的网友们能帮助这些家庭。就在那一年的大年二十九,彭高峰接到一位大学生的电话,说回江苏邳州老家探望亲戚时,见到了一个小孩长得很像微博上流传的小乐乐的照片,接到电话的彭高峰并没有什么感觉,因为这三年来很多人打电话给他说找到儿子,其实都是骗他的,直到那位大学生把照片传给了彭高峰,彭高峰一眼认出照片上就是自己丢失的儿子乐乐,他立刻联系警方最终找到了孩子。

二、影片中的法律问题

影片中的法律问题当然是提出了如何依法保护儿童的问题,但有必要对这个问题进行一些分析。

(一)拐卖儿童犯罪的成因

当前,我国仍有数以万计的家庭像彭高峰一样处于丢失孩子的痛苦之中,在拐卖儿童案件数量激增的背后,存在着以下的社会原因:

首先,当前在我国养老保障不到位及计划生育国策的共同影响下,拐卖儿童现象逐渐增加。我国很多地区的妇女在生育了二胎以后,就会被强行做了绝育手术,而在农村都是靠养儿防老的,所以没有男孩的这些家庭为了老有所依,就不惜一切代价买个男孩为自己将来养老做准备。这导致一些地区重男轻女的思想愈发严重,很多人在怀孕以后去做性别鉴定,如果检查出胎儿是女孩就打胎,结果致使很多地区男女比例严重失调。而这些地区的女孩,很多长大以后到大中城市打工,她们在这些城市增长了见识也不愿意再回到偏远的山村去生活,所以很多农村的男孩长大以后娶老婆都是个难题。因此,有些精明人家就趁孩子不大,几千元甚至几百元就买回个女孩养着,等这个买来的女孩长到十几岁,就直接给自己的儿子当媳妇,这样就比娶一个媳妇的成本低很多,这就导致一些地区购买女孩的现象同样严重。

其次,中国的收养门槛过高,收养渠道不畅通。我国收养法规定收养人应当同时具备无子女、有抚养教育的能力、未患有不利于收养子女的疾病、收养人年满30周岁等条件才可以收养孩子,这样的条件让许多想收养孩子的家庭望而却步。同时,由于我国的福利院要求收养人必须向福利院交纳一定数额的赞助费,有些福利院的赞助费用都高达到10万元,这巨额的费用让很多想通过正常渠道收养孩子的家庭无力承担,这些家庭在权衡之下,往往选择以低些的价格从人贩子手中购买孩子。而且救助站和福利院的信息不透明,致使部分走失的孩子作为无家可归的孤儿被收养,永远失去了与亲人团聚的机会。

再次,孩子的监护人未尽到监护义务,事前未对孩子进行安全教育。由于大量农民工进城打工,他们的孩子就被留在农村由长辈看管,但长辈往往没有较高的文化水平和安全意识,这些留守儿童很容易成为人贩子的目标。电影中,许多外来务工人员都生活在深圳的城中村中,他们拖家带口来到城市务工、经商,有些农村来的年轻父母,一方面仍习惯于以农村传统的方式对孩子进行教管,另一方面又不得不为生计终日忙碌奔波,无暇对孩子进行有效看护。外来人员聚居地周边的街道、集贸市场,随处可见无人看管的儿童在玩耍,为拐卖儿童犯罪活动提供了滋生的土壤。电影中当鹏鹏想要和其他小朋友出去玩时,田文军需要看管自己的店铺没有时间陪伴他们,便随意将看管孩子的责任交给一同出去的其他孩子,但他们均为未成年人,明显是无法对鹏鹏进行有效监护的,田文军对孩子疏于管理是导致后来鹏鹏被拐的直接原因。

最后,公安警力和经费严重不足,使大量儿童失踪案件线索不能及时查证,导致一些被拐卖儿童得不到及时解救,犯罪分子逍遥法外。拐卖儿童案件都是跨地区作案,如果由地方警察来办,成本太高,经费是他们面临的很大的问题,这往往会降低办案单位的积极性而影响案件的侦破。一些职能部门及当地政府对这种罪恶视而不见,姑息纵容,也助长了这种买孩子的恶习,特别是一些地区买了被拐儿童后,他们都在当地顺利地落上了户口,被拐儿童身份能合法化,也让更多的家庭加入了收买被拐儿童的行列。

(二)拐卖儿童犯罪的立法讨论

前不久,微信朋友圈被广大网友刷屏:"建议国家改变贩卖儿童的法律条款,拐卖儿童判死刑!买孩子的判无期!"相关话题引起了社会各界的广泛关注和热烈争议,大量网民在微信朋友圈、微博等社交平台表态支持。新浪新闻

中心发起"拐卖儿童应该一律判死刑,你怎么看?"的网络调查,有71 935人参与了投票,其中,80.3%的网友表示赞成,14.6%的网友表示反对。从调查结果来看,大部分民众都认为拐卖儿童应该一律判死刑,绝不姑息。人们这种朴素的正义感虽然契合了严惩犯罪的思维方向,但对拐卖儿童者一律判处死刑,不仅无助于儿童解救,相反,这种"一刀切"思维恰恰忽视了法律的教育功能,可能会害了孩子。

 对于拐卖儿童犯罪,尽管司法机关一直保持严打高压态势,但由于《刑法修正案(八)》规定"收买被拐卖的妇女儿童,不阻碍其返回居住地的,对被买儿童没有虐待行为,不阻碍对其进行解救的,可以不追究责任",导致滋生拐卖犯罪的土壤并没有彻底铲除,买方市场无法有效打击入刑。《刑法修正案(九)》针对这一情况,对收买被拐卖儿童罪做了修改补充,草案一审稿规定:"对收买被拐卖儿童没有虐待行为,不阻碍对其进行解救的,可以从轻、减轻或者免除处罚。"经过二审稿、三审稿的审议,修正案最终删去了草案一审稿中"可以减轻、免除处罚"的表述,将《刑法》第二百四十一条第六款修改为:"收买被拐卖的妇女、儿童,对被买儿童没有虐待行为,不阻碍对其进行解救的,可以从轻处罚;按照被买妇女的意愿,不阻碍其返回原居住地的,可以从轻或者减轻处罚。"这既对买方行为具有震慑作用,也更加加大了卖方行为的犯罪风险,有利于从源头上减少拐卖妇女儿童行为的发生①。

 拐卖儿童罪是指以出卖为目的,拐骗、绑架、收买、贩卖、接送、中转儿童以及偷盗婴幼儿的行为。拐卖儿童罪因其法律的构成特征和复杂的司法认定,一直是司法实践及刑法理论界关注的重点个罪,其构成要件从主观方面来看,行为人必须具有拐卖儿童的直接故意,且以出卖为目的,即行为人明知自己的拐卖行为会侵犯被拐儿童的人身自由或者人格尊严权,为获取非法利益而刻意实施该行为,至于出卖目的是否实现并不影响本罪的成立。接送、中转被拐儿童的行为之所以也以本罪论处,是因为其虽然不以出卖为直接目的,但是明知是拐卖儿童而帮助犯罪分子接送、中转,具有帮助他人出卖的目的,属于共同犯罪。关于拐卖儿童罪的客体问题理论界意见不一,有学者认为本罪客体是简单客体,也有学者认为本罪客体是复杂客体②。关于本罪的客观方面。根

① 张雪梅:《〈刑法修正案(九)〉关于未成年人保护的六个变化》,载《预防青少年犯罪研究》2015年第6期。
② 张柳:《拐卖儿童罪司法认定中的若干问题研究》,西南政法大学硕士学位论文,2013年。

据《刑法》第二百四十条之规定,只要实施了拐骗、绑架、收买、贩卖、接送、中转儿童或者偷盗婴幼儿的行为之一的,均构成拐卖儿童罪。换言之,即便行为人实施了以上两种或者两种以上的行为,也只以一罪处罚,而不实行数罪并罚。

我国《刑法》第二百四十条规定了拐卖妇女、儿童罪,其起刑点为5年以上,如果情节特别严重的,处死刑,并处没收财产。从刑期上看,拐卖儿童行为的法定最低刑高于故意杀人罪的法定最低刑3年以上有期徒刑,针对情节特别严重的可以处死刑,这说明我国《刑法》对拐卖儿童罪的刑期配置并不低。2009年至今,最高人民法院先后发布拐卖儿童犯罪典型案例十多件,其中罪责最为严重的罪犯均已被判处并核准执行死刑。可见,法院对于拐卖儿童行为的处罚是相当严厉的。在对拐卖儿童行为处以重刑甚至死刑的情况下,我国拐卖儿童的现象并未因此得到遏制,这就不能归咎于刑事立法,相反我们不禁会问:重刑甚至死刑能解决一切问题吗?答案很明显:不能!打击拐卖儿童行为,不仅是一个法律问题,更是一个需要多方参与、群策群力的社会问题。

(三)儿童保护的对策与建议

面对如此猖獗的拐卖儿童犯罪,我国初步形成了"政府主导、公安推动、社会参与、国际合作"的多层面救助保护模式①。与此同时,我国被拐卖儿童的救助保护体系还存在诸多问题:有关法律需进一步完善,相关部门的职责需要更加明确,执法环节和部门间的合作也需进一步加强,经费保障机制也亟待完善。

1. 修订与完善现有法律

近年来,在少年儿童的保护方面,我国相继出台了《未成年人保护法》和《预防未成年人犯罪法》等"事前防控"法律以及《刑法》及其修正案等"事后打击"法律,但类似于美国《少年儿童失踪法》等直接救助被拐、被骗儿童的"事中干预"法律却极度缺乏,造成目前"两头强、中间弱"、救急性不强的法律格局。为此,适应救助保护被拐儿童的新形势,有必要进一步修改《刑法》相关规定,及时出台新的司法解释,并制定实施《流浪乞讨儿童解救安置条例》等行政法规。

① 李春雷、任韧、张晓旭:《我国被拐卖儿童救助保护现状及完善对策研究——基于对近年133个公开报道案例的分析》,载《中国人民公安大学学报(社会科学版)》2013年第6期。

2. 建立全国性的困境儿童救助保护体系

案例分析显示,大部分儿童被拐卖前后的生存境况都很艰难。为此,有必要加强对困境儿童的保护,在国家层面建立强有力的儿童保护专门机构,推动符合国情的早期社区干预、行政干预、司法干预机制的建立和运转。

(1) 建立全国性的儿童安全警报和快速反应系统。国内外的反拐经验证明,拐卖儿童案发后的几个小时是救寻儿童的黄金时间,一旦错过,案件侦破难度极大,儿童被拐率激增。为此,政府须尽快建立儿童失踪快速反应机制,在案发后的第一时间动用电视台、广播电台、手机短信等一切可动用的公共资源和信息平台,尽量详细地发布失踪儿童信息、照片和犯罪嫌疑人信息,争取在最短时间内找到失踪儿童,提高破案率。我国的儿童失踪案件短则6小时、长则24小时才能立案,为此,公安机关必须继续强化、简化立案程序,进一步加强警种间的配合,发挥警种合力,真正落实公安部提出的"公安机关接到儿童失踪报警必须第一时间立为刑事案件"的要求。同时,政府相关部门、公安系统也有必要统一建立专门的打拐机构并做好相互间的衔接,大力吸引民间力量介入,发挥反拐综治合力,提高被拐卖儿童的第一时间解救概率。

(2) 建立全国性的流浪儿童救护体系。目前,全国流浪乞讨儿童数量在100万—150万名左右。而大量案例显示,流浪乞讨儿童中很多属于被成年人强迫乞讨,一部分正是被拐卖的儿童。为此,建立全国性的流浪儿童救助保护体系势在必行。通过制定《流浪未成年人救助保护条例》等法律文件,在全国建立一个保障严密的流浪儿童救助保护体系,可在每个县设立一个儿童救助保护中心,聘用专业的社会工作者、志愿者,在儿童遭遇风险时,比如被遗弃、被拐卖或遭遇家庭暴力等,可临时避险。同时,一些儿童因种种原因,可能长期不能回归家庭,可在省一级建立收养中心,对其长期监护照管。而对于父母自生自卖的恶性案件,可考虑剥夺家长的抚养权和监护权,直至追究其刑事责任。同时,政府还可通过投资或购买服务的形式,让专业民间组织和热心个人进入这一公益领域。在此基础上,公安机关联合城管、民政、妇联等部门,定期开展救助流浪乞讨儿童的专项行动,并将其纳入基层考核体系,加大对流动儿童、流浪儿童、留守儿童、随迁儿童等弱势儿童群体的保护力度,从源头防控拐卖儿童犯罪行为的发生。

(3) 建立全国性的失踪和被解救儿童查询、登记、比对制度。目前,在失踪人口信息管理方面,中央与地方、政府与民间、公安与民政基本上各自为政、

"壁垒森严",给失踪人口的登记、存档、管理、比对、查找等工作带来了极大不便。为此,有必要加快改造相关硬件与软件,适时整合有关资源与信息,建立全国统一的失踪人口信息平台。在此基础上,进一步加强信息反馈与实时交换,建立全国性的失踪和被解救儿童的查询登记制度,完善全国统一的打拐DNA数据库,以最大便捷开展被拐儿童的救助保护工作。同时,还需加大宣传力度,使更多的失踪儿童家长主动到当地公安机关采集血样。基层民警也需注意摸排辖区内来历不明、疑似被拐卖儿童以及来历不明的流浪、乞讨儿童,并将其血样录入信息库。随着上述制度的成熟和信息库的完善,可逐步建立全国性的婴儿身份库,这样既可及时发现拐卖儿童的违法犯罪行为,又可尽快找到被解救儿童的亲生父母。

3. 加强被拐卖儿童解救后的保护、康复与救助工作

当前,一方面,解救被拐卖儿童工作充满艰辛;另一方面,因法律缺失、信息不通、部门协作不畅、公益力量弱小等原因,被拐卖儿童解救后的安置、康复与权利救济工作,同样面临种种困难。在我国,许多县级以下行政区域并没有福利院等儿童救助机构,而有福利院的地区,民政部门也多未对被解救儿童制定相关的扶持和救助政策。在此情形下,孩子找不到亲人时,警方极易陷入两难境地。为了斩断犯罪链条、加强对犯罪分子和买主的震慑,不宜把孩子"寄养"在买主家中;而把孩子寄养在志愿者的家庭里,又缺乏必要的监督机制;若安置于福利院中,则往往出现合法性、经费和风险承担等问题。因此,做好被拐卖儿童解救前后的无缝衔接工作,呵护其顺利回归社会,依然任重道远。

(1) 完善收养制度。被解救儿童在法律上是一个特殊群体,不符合目前被收养人的法律条件。很多长期找不到父母的儿童只能被安置在福利机构而不能依法走入收养和寄养程序,影响了其健康成长。为此,政府有必要因势利导,及时完善收养法律制度,收到既能抑制拐卖儿童犯罪、又能畅通被救儿童安置渠道的一举两得的良好效果。具体来说,首先,如果警方通过调查确定孩子是被父母遗弃的,可通过福利机构经合法收养程序由他人收养,并由收养人行使监护权;其次,完善收养程序及其监管体制,规定收养行为须经司法程序和行政程序的双重认可。在此基础上,还可尝试推行儿童试养、家庭寄养等做法。

(2) 建立救济与追责制度。在对拐卖儿童行为进行严厉打击的同时,对于被拐卖儿童及其家庭在经济和精神上的损失,目前尚无明确的法律救济。

实际上,被拐卖儿童得到解救后,其所遭受的精神损害、受教育权及家长监护权的损害,理应得到赔偿救济。在完善救济制度的同时,还应尽快建立追责制度,具体规制家长、学校等对儿童的具体职责及责任,督促其切实担负起保护儿童的法定责任。

(3) 加强回归家庭与社会协作工作。儿童时期是人格发展的关键期。心理学研究表明,一个人在社会化关键期若遭遇巨大变故,便极易在个性、心理方面产生严重的后遗症。被拐卖儿童幼儿期在买主家养成的各种生活习惯、行为模式、思想观念等,便会产生明显的"刻印"效应且难以轻易改变。为此,对被救儿童,应首先充分发挥家庭的血缘亲情作用,促其积极转化;同时,在被拐卖儿童回归社会的进程中,学校、同龄群体、社区等有着各自特定的重要作用。其良好作用的发挥,将有利于被拐卖儿童更快、更全面地融入社会,更好地解决回归后的社会化问题。其次,各级政府部门亦需加强协作与配合,采取因地制宜的实际措施,对被拐卖儿童的救助、康复工作提供及时引导与帮助。

4. 组织引导社会力量积极参与

保护被解救儿童的合法权益、促进其健康成长,是一个浩大的社会工程。这不仅需要政府各部门的通力合作,更需要整个社会的积极参与。目前,在我国,寻找失踪儿童主要依靠警方和失踪儿童家庭的力量,公众的参与程度还很低,严格意义上的"社会合力"远未形成。为此,我们亟须建立一个政府与社会互为补充、相互协调的反拐大综治体系。

在我国,社会公益力量开始逐步介入解救、保护被拐卖儿童的行动当中,并取得了初步成就。其中,最突出的例子就是"宝贝回家"寻子网站的建设与发力。与此相似,"随手拍照解救乞讨儿童"同样影响广泛。近年来,公安部在部署全国公安机关开展"打拐专项行动"中,也开始特别强调动员社会力量"打拐",明确提到要主动与民间"寻子联盟""寻子网站"以及被拐卖儿童家长、亲属交流沟通,让民间反拐力量和公安专门力量实现真正的汇流。

三、评价

电影《亲爱的》由真实事件改编而成,田文军寻子的过程就是这些失子家庭的真实写照,体现了拐卖儿童犯罪对一个家庭的沉重打击。拐卖儿童问题因买方市场的需求性从未能遏止,这与社会文化也有着紧密的联系。儿童保护问题作为当前社会所面临的争议问题之一,仅依靠民间力量是远远不够的,

国家应当通过立法等形式从多个角度解决这一问题。刑法修正案的出台、相关儿童保护法律法规的实施反映了在这一问题上的法治进步，在此基础上，地方政府可通过更加细化的实施规范形成更为完善的儿童保护法律体系，提供体系化的法律保障。

　　同时，影片中也提到，由于被拐儿童鹏鹏与人口贩子生活长达三年之久，当鹏鹏的亲生父母找到他时，他表现出一种抗拒的情绪，甚至对养母表现出深深的依恋。可以预见，像鹏鹏这样的被拐儿童在回归家庭时，都会遇到同样的问题。被拐儿童虽然身体上回归原来的家庭，但在心理上却遭受到二次伤害，被拐儿童往往会把养父母看作最亲近的人，这样贸然地将他们与亲人剥离开，对他们的心理健康是极为不利的。这就给我们以启示，在拐卖儿童案件的处理过程中，不仅要惩治罪犯，解救被拐儿童，恢复被破坏的社会秩序，还要注意对被拐儿童进行心理上的疏导，帮助他们从心理上完成这一过渡。而现在的司法实践，获救儿童回归问题却没有引起足够的重视。一个可能的路径是促进社会组织发挥其作用，为获救儿童提供回归反乡、心理治疗、健康照顾等服务。在治理儿童被拐卖问题上，我们必须确立全面系统处理问题的法治化思考问题的方式。

第十八篇　对人权问题的一种反思
——基于电影《归来》的讨论

一、故事梗概

由张艺谋导演的《归来》上映于2014年,剧本改编自严歌苓小说《陆犯焉识》,陈道明和巩俐分别饰演男女主角。电影主要讲述了一个知识分子家庭在"文化大革命"前后间的多舛命运,深刻反映了在缺乏法治的时代里,个人权利被肆意侵犯,生命安全得不到保障的残酷现实。

故事开始于"文化大革命"时期,陆焉识(陈道明饰)是被下放到农场的右派分子,在转场中,他潜逃回家,想去见十几年未见的爱人冯婉瑜(巩俐饰)。本是难得的机会,他的归来却被一心为芭蕾舞疯狂的女儿陆丹丹(张慧雯饰)排斥在外,只因为陆焉识背负的罪名,连累她无法当上《红色娘子军》的主演吴清华,她不想本来就受到影响的生活变得更糟,就直接向上面举报了陆焉识。这一举动使得陆焉识和冯婉瑜明明近在咫尺却又远隔天涯,经此一别,再相见,已是不识。

此后就是"文化大革命"结束,陆焉识被平反而获释,这一回,是女儿丹丹来接他,虽然没有之前的憎恨,但父女间的隔阂一时还不能消去。陆焉识这回归来,才发现女儿早就不跳舞了,只是在工厂里做一名女工,并且自己一人住在员工宿舍。陆焉识在回到家后才明白了一切为什么变成了这个样子。他回到家里,发现里面到处贴着提醒的纸条,门也是从不上锁的,是冯婉瑜一直念叨说:"不能再把焉识锁外头了。"可当她等到自己心心念着的陆焉识回来时,竟然已不记得他了。冯婉瑜在这苦难的时期,精神受到刺激,患了失忆症,曾经的爱人,现在却成了陌生人。哪怕是街道李主任(闫妮饰)亲自上门发放通知,来证明眼前的这个人就是陆焉识,冯婉瑜还是不相信,她记忆中深爱的人还是原来的样子,眼前的这个人任她怎么看都不认识。为了不再刺激冯婉

瑜,陆焉识服从组织安排,在附近找了个住处安顿了下来。之后女儿丹丹过来给他解释了一切,当年他在火车站被抓走后冯婉瑜就病了,是心因性失忆,她记得其他人、其他事也她不肯原谅的女儿,但就是不记得自己的爱人了,对陆焉识的记忆一直停留在他要回来的那一天。冯婉瑜恨丹丹当年的绝情,所以从不让她进家门,丹丹也只敢每天一早一晚回家看看母亲的生活,却不能陪在身边照顾母亲。

陆焉识归来后,面对破败的家庭和患病的妻子,他又何尝不难受?他一方面劝说丹丹不要和生病的冯婉瑜计较,另一方面自己也尝试各种办法让冯婉瑜认出他。他在这次归来前曾给冯婉瑜写了信,说自己本月5日回家,因为没有标注具体日期,所以他本想借下一个5日的日子假装自己从火车站出来,一直走到了冯婉瑜面前,冯婉瑜也没认出他来。之后,他上门做过钢琴修理师,在冯婉瑜回家时弹奏他们当年熟悉的曲子,短暂唤起过冯婉瑜的记忆却又失败。最后,他决定为冯婉瑜当读信人,读多年前他为冯婉瑜写的那些信,只有这样,他才得以靠近冯婉瑜。他也把自己近来想对她说的话写成信,混在其中读给她听,告诉冯婉瑜不要再计较丹丹当年的错了,让丹丹回来住。他的做法让丹丹从心里接受了他,一家人终于像一家人了。哪怕冯婉瑜一直记不起来也没关系,那他就一直以一个陌生人的身份陪着她吧,陪着她每个月的5日去火车站接"陆焉识",陪着她直到两人都苍老,只要还能陪着她就好。

二、影片中的法律问题

(一) 人权的法治化保障

作为一部艺术电影,导演关注了"文化大革命"对知识分子个人及家庭的深刻影响,反思了"文化大革命"时期对个人权利的肆意践踏和侵犯,而导致这种现象发生的根本原因在于法治的缺失。从这一角度来看,影片所蕴含的法律问题就在于人权的法治化保障问题。特别要说明的是,人权需要法治化保障而不仅仅是法律保障。因为在"文化大革命"期间,我国并不是没有法律,中华人民共和国建立以后颁布的第一部法律是由中央人民政府委员会制定、于1950年5月1日公布实行的《中华人民共和国婚姻法》。较大范围的立法活动是1954年9月15日至28日召开的第一届全国人民代表大会。这次大会上通过了《中华人民共和国宪法》以及其他五部组织法。"五四宪法"在相当程度上受到好评。这部宪法继承了《中华苏维埃共和国宪法大纲》《陕甘宁边区施

政纲领》《陕甘宁边区宪法原则》和《中国人民政治协商会议共同纲领》的主要原则,直到目前,法学界也认为这是一部比较好的宪法。它的指导原则、一些具体条款上的规定也符合一般的法律原则。《宪法》通常被认为是保障人权的根本大法,以辩护权这一典型的人权为例,我国"五四宪法"确定了对"被告人有权获得辩护"的规定,并通过《法院组织法》予以确认:"被告人除自己行使辩护权外,还可以委托律师为他辩护,可以由人民团体介绍的或经人民法院许可的公民为他辩护,可以由被告人的近亲属、监护人为他辩护。"但由于没有厉行法治,五四宪法在"文化大革命"期间沦为一纸空文。依靠宪法来保障人权也就无法实现。我们深刻认识到,"文化大革命"的一个重要问题就是存着对公民人身和政治各种基本权利的粗暴侵犯。大批的领导干部和知识分子被关牛棚、被批斗、被迫害,有许多人因此失去了宝贵的生命,在一段时间内,很多人都生活在不安和动荡之中。许多高级领导干部以及科学家、理论家等知识分子都被殃及,甚至连生命安全都得不到保证。由于缺少法治这种社会的稳定器与权利的护身符,极容易导致社会发生动乱、公民权利遭到侵犯。

(二)学术界关于人权与法治的讨论

讨论人权与法治,首先需要对人权理论和法治理论做出说明。人权理论最早可以溯源于古希腊和古罗马时代的自然法思想中对平等的"人"的关注。古罗马法学家西塞罗曾指出:尽管人们在知识、财产、国别等方面是不平等的,但所有的人都有理性,都能够进行学习和思考,都有一种共同的心理素质使他们对光荣与耻辱、善与恶作出相同的判断。在种类上,人与人没有区别。而现代意义上的人权理论主要表现为"三代人权观"的发展。第一代人权,又被称为"消极的权利"。第一代人权形成于法国大革命和美国独立战争时期,主要强调公民自由和财产权不受国家侵犯。法国《人权宣言》、美国《独立宣言》均明确提出了"保护人的权利",并且以宪法和宪法性文件确立了控制政府权力、保护人权的宪政原则。第二代人权形成于第二次世界大战之后,强调国家不仅负有保护公民权利不受侵犯的消极义务,更加强调国家应当采取积极行动实现经济、社会、文化等权利。第三代人权形成于20世纪70年代以后,第三代人权以"发展权"为核心,发展权的概念由塞内加尔法学家卡巴·穆巴依所提出,他指出"发展,是所有人的权利,每个人都有生存的权利,并且,每个人都有生活得更好的权利",第三代人权不仅仅关注传统的公民、政治权利和

经济、社会、文化权利,更加强调这些传统人权在质与量上的全面提升。① "三代人权"理论全面地解答了不同历史阶段人权运动的主题和内容,是国际上最为通用的人权理论。

法治理论的渊源同样源远流长。古希腊被视为是西方"法治论"的源头,但在古希腊城邦的治理实践中,很大程度上人治与法治是交织在一起进行的。古希腊的思想家们对此也未有一个统一的认识。古希腊哲学家柏拉图在其《理想国》之中勾画出了一个由"哲学王"统治的乌托邦国家,被认为是"人治论"的鼻祖②,其思想在晚年发生了一定转变,但仍然是认为人治优于法治。作为柏拉图的学生,亚里士多德却和老师在这个问题上有着相反的看法。亚里士多德精辟地指出"法治应当优于一人之治",在《政治学》中他则更加明确地主张"法治应当优于人治",他提出"法治"应包括两重含义:"已成立的法律获得普遍的服从,而大家所服从的法律又本身是制定得良好的法律。"③现代西方的"法治论"在这个基础上又有了许多新的发展,观点各异,但基本都认为一部成熟的宪法、法律至上、民主政治是现代法治所不可缺少的几个要素。

改革开放后,我国开始了现代化建设,特别是"文革"所带来的灾难性后果使我国开始对人治模式进行深刻的反思。基于对"文革"十年教训的深刻认知,在十一届三中全会报告中,邓小平就指出,为了保障人民民主,必须加强法制,必须使民主制度化、法律化,使这种制度和法律不因领导人的改变而改变,不因领导人的看法和注意力的改变而改变。自此,有关法治的讨论开始活跃起来。有学者认为"法治是一种贯彻法律之上,严格依法办事的治国方式"④,还有的学者提出"法治应是以民主为前提和目标的依法办事的社会管理机制、社会活动方式和秩序状态"⑤等。可以说法治是一个综合概念,它具有多重意义,但从治国方式的角度来说,法治是依据特定的价值观所构建的普遍认同、遵守的良法来治理国家、管理社会的一种方式⑥。学界对于法治认识的不断深入,也反映到政治生活之中。十一届三中全会以后,法治建设成为社会主义建设的重要部分,党的十五大报告正式将"依法治国"确立为党领导人民治国理

① 徐显明主编:《人权法原理》,中国政法大学出版社2008年版,第271、272页。
② 韩春晖:《人治与法治的历史碰撞与时代选择》,《国家行政学院学报》2015年第3期。
③ [古希腊]亚里士多德:《政治学》,吴寿彭译,商务印书馆1965年版,第199页。
④ 孙国华:《法理学教程》,中国人民大学出版社1994年版,第304页。
⑤ 卓泽渊:《法学》,法律出版社1998年版,第106页。
⑥ 李瑜青:《法理学》,上海大学出版社2005年版,第156页。

政的基本方略之后,中国特色社会主义法治建设更是进入快车道。1999年,"依法治国"被正式写入宪法。2007年,党的十七大报告提出要坚定不移地发展社会主义民主政治,全面落实依法治国基本方略。2010年底,一个立足中国国情和实际、适应改革开放和社会主义现代化建设需要、集中体现中国共产党和中国人民意志,以宪法为统帅,由法律、行政法规、地方性法规等多个层次法律规范构成的中国特色社会主义法律体系已经形成,国家经济建设、政治建设、文化建设、社会建设以及生态文明建设的各个方面实现了有法可依。2014年,十八届四中全会就全面推进依法治国,作出了重大战略部署。在保障国家社会稳定、促进社会经济发展、维护公民合法权益上,法治正发挥着实实在在的巨大作用。应当说,改革开放40周年所取得的一项伟大成绩就是中国特色社会主义法治建设的巨大进步。今天,这已经成为总结中华人民共和国成立以来治国理政的重要经验。而作为与"人治"相对的治国方略,法治不仅要求确立"依法治国"的治国模式,更强调"法律至上""制约权力""保障权利"的价值追求。因此,只有在法治国家里,人权才能够得到有效保障和充分实现。

三、评价

"文化大革命"结束后,1978年党的十一届三中全会作出了改革开放的伟大决定,伴随着经济的发展、与世界交流的密切,我们愈来愈认识到,现代化的一个重要本质也是对法治的认识问题,只有认识到法治对于建设一个现代化国家起到基础性作用的时候,才是国家具有远大前途的时刻。虽然我们党曾经在选择治国理政的模式上有过争论,但党的十八大对法治问题进行了浓墨重彩的论述,阐述了一系列新思想、新论断,并且十八届四中全会作出了全面推进依法治国的战略部署。习近平总书记就法治建设发表了一系列重要讲话,明确地提出了"法治中国"的科学命题和建设法治中国的重大任务,将法治提升到了治国理政的新高度。习近平总书记在党的十八届四中全会第二次全体会议时曾谈道:"法治和人治问题是人类政治文明史上的一个基本问题,也是各国在实现现代化过程中必须面对和解决的一个重大问题。纵观世界近现代史,凡是顺利实现现代化的国家,没有一个不是较好解决了法治和人治问题的。相反,一些国家虽然一度实现快速发展,但并没有顺利迈进现代化的门槛,而是陷入这样或那样的'陷阱',出现经济社会发展停滞甚至倒退的局面。

后一种情况很大程度上与法治不彰有关。"这番讲话表明,对于人治与法治的争论,我们国家给出了自己明确的回答——那就是要法治不要人治。在中国这样一个13亿人口的大国,要实现政治清明、社会公平、民心稳定、长治久安,最根本的还是要靠法治。法治建设推进得越持久、越深入,其成效就会成倍放大。

电影《归来》正是在这种时代背景下对于法治保障人权的思考。从当代中国法治建设的角度来看,《归来》至少有以下几点价值:

第一,政法机关是党领导下的执法司法力量,行使的是国家权力,服务的是人民群众,在建设法治国家、法治政府、法治社会进程中发挥着特殊的重要作用。要坚持中国特色社会主义法治道路不动摇,紧紧围绕建设法治中国的总目标,以构建公正高效权威社会主义司法制度为重点,切实将加强法治建设贯穿于政法工作全过程,带头严格依法履行职责、行使职权,肩负起社会主义法治国家建设者、实践者的重任。要把严格执法、公正司法作为基本要求,严格依照法定权限和程序履行职责、行使权力,做到有法必依、执法必严、违法必究,切实维护国家法制的统一、尊严和权威。

第二,要坚持以人民为中心作为思想指导,紧紧抓住影响司法公正和制约司法能力的关键环节,优化司法职权配置,完善诉讼法律制度,规范执法司法行为,切实保障人民群众的各项权利,把促进全社会学法、尊法、守法、用法作为重要目标,深化法制宣传教育,弘扬法治精神、培养人民群众的法律信仰,努力在人民群众之中形成尊重法律、崇尚法治的良好氛围,使人民群众在每一个司法案件中感受到公平和正义。

第三,努力实现法治的人权保障价值,使之凝聚成为全社会的普遍价值共识。法治是人权保障的重要环节,法治的根本目的是保障人权,人权是衡量法治国家的重要标尺。法治奠定了保障人权的理论基础。坚持从法治各个环节入手,通过立法明确法定人权,通过执法落实人权,通过司法救济人权,通过守法维护人权,实现人权的法治化保障。

第十九篇　中国公民权利与义务的审视
——基于电影《十二公民》的讨论

一、故事梗概

电影《十二公民》翻拍自美国经典庭审影片《十二怒汉》。该片艺术成就不俗,并由于该片"以法制问题为表,以社会问题为里,从道德伦理延展至偏见思维甚至社会背景,其主题的丰富性与复杂性远非一般法制电影可以相比"而引起文化界的广泛关注。

在笔者看来,《十二公民》受到欢迎,恰恰在于其将母版的美式剧情与当下中国本土的社会现实完美结合,深刻地思考和揭示了在当下中国,社会结构经历三十余年巨大变迁之后,社会分层明显,不同社会群体间在群体利益和群体意识等方面存在明显的差异甚至冲突,而现代法治的实践流和意识流经过在社会结构中不断绵延,形成一系列能够弥合群体分歧,凝聚群体间共识等的正式和非正式制度,从而发挥着促进群体整合,使社会重新结构化这一深刻内涵。这一法律实践路径,是当下中国社会历史条件下,实现法治的社会基础。

作为电影史上最著名的庭审电影,《十二怒汉》叙述了美国某刑事法庭审理一桩男孩谋杀亲生父亲案件中,十二位互不相识的普通人组成的陪审团,摈弃成见,逐一质疑并否定证据,最终一致达成无罪意见的故事。作为翻拍电影,《十二公民》在一定程度上忠实原作叙事,但中国法律并无陪审团制度,如何避免剧情的生搬硬套而导致叙事失真?电影的叙事索性在一种"虚拟"的场景中展开。北京某政法大学英美法补考中,模拟法庭环节以一个实际发生的案例作为模拟庭审的案件:一个"富二代"男孩在深夜被邻居老人听到自己与生父(一个滥赌、酗酒、吸毒、抛妻弃子、到处行骗的劳改释放犯)发生了激烈的争吵,并高喊"我要杀了你"。"十几秒后",老人听到楼上有人倒地的声音,便急忙去开门,看到男孩从楼上疾奔出去;而住在对面楼上的一位妇女则作证

说,她半夜失眠无法入睡时,透过窗外疾驰而过的城铁车厢看到了对面二楼的房间里,那个"富二代"男孩杀了自己的亲生父亲。于是,一位法学院助教、九位参加孩子补考的学生家长和两位学校的工友组成了模拟法庭的"陪审团",决定男孩是否有罪,陪审团规则是必须以12比0的一致意见决定嫌疑人是否有罪。最初有罪和无罪的比例是11比1,在唯一主张无罪的8号陪审员的不懈坚持下,大家从抱着"模拟法庭不过是过家家"的态度,逐渐变为认真对待和履行"陪审员"的权利,从坚持以各种偏见为标准判断嫌疑人是否有罪,逐渐变为以现代刑法的无罪推定、疑罪从无原则为标准审视证据。经过一轮轮的投票,伴随着12位陪审员跌宕激烈甚至屡屡爆发肢体冲突的争论,最终一致形成了无罪的共识。在协商的过程中,每个人有意无意地展示出如何基于自身社会阶层背景、群体利益关注以及个人身世经历,对案情形成理解甚至偏见的过程。最终,不同阶层的代表都意识到规则的重要并共同决定尊重规则,从而摒弃偏见,消弭分歧,达成共识。《十二公民》这部电影的叙事本身极具张力,但更吸引人的,是影片叙事能够引发观众对当今中国法治实践和理念与社会结构、社会变迁之间深刻而复杂的关系的感悟和思考。影片叙事的不同主题,分别喻示了在当今的社会历史条件下,社会结构中阶层分化、阶层对立甚至群体间发生冲突的现状,以及现代法治的原则、规则作为社会结构化的要素,如何消弭阶层间的分歧、重新凝聚阶层间共识,重新形成社会整合的过程,以及在此过程中法治本身是如何获得确立的。

很多人说,"仇富"是这部片子的核心改编,对此笔者并不认同。"富二代"是个有本土特色的标签,但美版原作里,"贫民窟二代"一样是个标签,导致了后面的一系列冲突。这是出身歧视的起源,中国版本并未改变这个标签化身份的设定。尽管陪审员之间会因为各种偏见相互抨击指责,但非常注意手法和语气。尤其是美版,反对种族歧视、身份歧视的政治正确被一再强调,"贫民窟出身就是罪犯的苗子"这样的话轻易说不得,说了就会被大家抗议,甚至一起转身,用无声的背对来表示愤慨。但在中国版里,"河南人"如何如何,"外地人"如何如何,坐过牢的就一定不是好东西……这样的话一再横飞,尽管有人对此表示不满,但无济于事,该说的照样说。直到最后,也并没有人为此而大动干戈。这是电影里的现实,也是电影外的现实,大家已经习惯了。相对原作对于"公正"和"程序正义"的探讨,这种并未刻意强调,却从头蔓延到尾的"肆无忌惮",才是本片最值得关注的本土化质问——权利的边界在哪里?

当然,这涉及对公民概念的解读。从字典中的解释:"公民,指具有某一国国籍,并根据该国法律规定享有权利和承担义务的人。公民意识与臣民意识等相对,指一个国家的民众对社会和国家治理的参与意识。"很难说,将翻拍之后的《十二怒汉》定名为《十二公民》,是为了强调,还是为了反讽。"十二怒汉"很精准地概括了这部剧作的核心,就是源于愤怒导致的阶层偏见冲突。但如果徐昂翻拍此片是为了强调"公民",不是"怒汉",那么对不起,笔者就看见一个公民,剩下的都不是。因为除了何冰扮演的8号陪审员,其他人并不清楚公民所代表的意义。是的,你有权利,但你也要负责任,要对你运用权利的所作所为负责任。从开场到结束,除了8号陪审员何冰揭示了自己的检察官身份,体现出他的公民意识从何而来,其他人并没有意识到,如果身为一个公民,你该如何谨慎而坚决地使用你手中的权利,又该如何勇敢而明确地对言行负责?

二、影片中的法律问题

《十二公民》的翻拍,清晰地体现出一个事实,就是每个人都在强调自己的权利,而无视对他人的冒犯。以剧中最激烈的3号陪审员、韩童生扮演的出租车司机为例,在一个大家都在讨论问题的场合,他自顾自地拿起纸笔,和对面的人玩起了游戏。8号愤怒之下过来抢走了他的纸,他却勃然大怒,要求对方向他道歉,而8号并未获得大众的支持,还真的被迫低头道歉了——请问你如此维护自己的尊严和权利,但无视他人的尊严,可曾想过道歉?没有,我有错么?错误都是别人的,我才不道歉。即使在8号道歉之后,3号也没有想过由自己引发冲突的举动有何不妥。

同样,10号北京土著对于"外地人"的歧视、对于"蹲过牢"的侮辱、对于"我们家孩子没法升学只能做民工"的痛诉,也是典型的"只重视自己权利,忽视他人存在"的表现。你们家孩子是人,别人家孩子就不是人?这种本土化特色情节,其根源就是中国民众意识中大多只重视"权利",而无视"责任",自己的脚跨过了别人的界线理所应当,别人的脚一旦跨过来就暴跳如雷。自己永远是对的,如果别人反对,即便心里知道他是对的,也要为了自己的面子而死硬到底,因为"面子"是自己的利益,而"正确"是大家的利益。因此从这个陪审团的一开场,很多人就漫不经心,一口断定"富二代就该毙",喷那些被丑化的标签,是自我感觉良好的权利,就是没有想过"富二代"也是一条命,而陪审团正在做的,是法律程序中,对于终结一个生命的抉择,每个人都可能是这个抉择中的

对象。以自我为中心，肆无忌惮，永远充满道德感的俯视。虽然在原作中，3号和8号陪审员也是"有罪"方最为激烈的两个人，但《十二公民》中的这两人，实在是聚集了太多中国人的特征，让这部戏有了本土的灵魂。不过，也正是因为如此，这里没有十二个公民，只有一个公民在引导十一个对此案漠不关心的人，直至最后。虽然算是一个好的启蒙，但"十二公民"这个名字，名不副实。

另一个亮点，是原作中睿智的老者即9号陪审员，翻拍之后，他改变抉择，引领意见变化的理由，让西方法律文化中的"罪"有了不一样的中国高度——他通过自己在中国独有的"文革"中的遭遇，告诉大家，你们觉得那是"罪"，但我觉得可能只是"罪名"。证明一个人有罪，很难，需要逻辑严密的证据链。但要一个人有罪名，那可太容易了。大家一起动嘴就是，给你扣个帽子嘛。也正是这段话，将西方化的"罪"与"非罪"，转化成了中国独有的"罪"与"冤"，很大程度上消解了"富二代"身份带来的现场情感倾斜。要知道"冤"这个词我们从小到大听得太多了，谁都可能遇见过。随后5号陪审员，那个一直摆酷、背上有纹身的前黑帮成员，也用自己的遭遇证明了"冤"有多可怕，一年半的冤狱，改变了他一生。"谁管你是不是冤枉的，你终究是蹲过大牢。"冤狱和平反在中国独有的历史渊源，让这个话题在电影开场没多久，就落入了中国语境。此外，美版中那个浑浑噩噩、只顾赶回家看棒球赛、随意改变自己立场的7号陪审员，也被改编出了很有中国特色的小人物味道。在这里他着急的不是什么无关的娱乐，而是他那一箱子被停水停电的冰棍，这是他的生计所在。他着急结束这场在他看来毫无意义的讨论，就是为了完成任务，好回去拍李老师的马屁，给水给电，继续他卑微的小商贩生涯。他在扭转立场之前的这一番爆发，虽然还是证明他不关心，也不在乎有罪无罪，但给了这个小人物一个坚实的心理动机，以至于他看起来都不那么令人讨厌了，当然这并不代表他的做法是对的。另一个出场不多的角色不可不提，那就是李老师。他是这场关于法律和公正的讨论的真正发起者，也是掌控者。开场时他官腔满满地拉开了序幕，中间韩童生与何冰接近失控要开始斗殴的时候，他出场一句话就镇住了场面，恢复秩序后他又瞬间消失。大家的孩子是他的学生，小商贩被他的爱人管着，学校的保安就更不用说。这个角色让你想起了谁？相对于原版，这个威严满满的角色，才是真有味道，也是"公民"不可能出现的一个暗示。你想做公民？你孩子的未来在人家手上呢。

最后,8号何冰在讨论中所说的一句话,也引出了我们这个社会独有的特色,就是"我们不关心过程,我们只关心结果"。陪审团存在的意义,是研究和质疑已有的法律证据,寻找其中的破绽,得出是与非的结论。但3号韩童生的一句话,是很多人的心声,也是我们经常在讨论过程中看到的——"你说这个不行那个不行,那你告诉我是谁杀的? 真相是什么?"陪审团质疑证据和程序,是他们的职责,但破案寻找真相这事,是警察的职责。可惜,大部分人意识不到这个责任的边界所在。如果你质疑,那你就必须给出个答案,那样质疑的人就很少了;如果答案随手就给出了,那还要警察干什么呢? 总之,《十二公民》的改编成功,是依靠很多这种本土化的意识和细节支撑起来的,粗看起来好像比较简陋、单调甚至生硬,如果仔细思考,会觉得格外意味深长,水下没有彰显出来的东西,远比水上的多。在非常多的细微调整下,《十二公民》这部场景集中在一个房间里,情节不出奇,完全依靠演员发挥演技支撑,靠对白取胜的电影,成为2015年最好的非商业片。

从影片的分析中可以看出"十二公民"喻示了当代中国社会的不同阶层。陪审团由十二位社会职业不同的陪审员组成:法学院助教(1号)、数学教授(2号)、出租车司机(3号)、房地产商(4号)、坐过冤狱的混混(5号)、急诊科医生(6号)、学校小卖部店主(7号)、检察官(8号)、退休老工人(9号)、靠收房租为生的北京本地人(10号)、学校保安(11号)、保险推销员(12号)。这十二种职业,恰与有学者提出的中国社会阶层的划分相吻合:国家与社会管理者、经理人员、私营业主、专业技术人员、办事人员、个体工商户、商业服务人员、产业工人、农业劳动者、城乡失业和半失业者。社会阶层的划分,是影片叙事勾勒的社会背景中,最基本的社会结构要素,也是本文在本片叙事之上展开对当下社会结构和法治间关系研究的基础。不同的社会阶层成员,其社会行为与意向的方式往往不同:数学教授和医生属于专业技术人员阶层,其职业特点和专业背景,决定了这个阶层多以理性的而非移情式的理解出发,解读社会事实的意义并形成个人行为的意向。

《十二公民》影片叙事进展至此,喻示着在当今中国,法治与社会结构之间具有如下的关联:社会不同阶层在经历对立甚至冲突后,均力图寻找重新整合社会的结构性要素,而现代法治的实践和理念,提供了可以最低限度确保各阶层的共同利益关注的意识结构,而成为跨越阶层界限的全社会结构化要素。在这一过程中,某些阶层所独有的传统伦理、传统理性以及感情要素,因为不

被其他阶层普遍接受而被迫放弃,法治的理念最后成为全社会新的集体意识和新的社会联结纽带。通过现代法治的原则、制度和规则,进行社会控制,重建社会秩序,维系社会整合,成为中国社会各个阶层间形成的关于国家和社会的基本共识,而法治本身在这一过程中也反身地获得实现。

三、评价

权利和义务可以说是法律中最重要的内容,这部影片以一种假设的陪审团方式以人们之间的对话和辩论,揭示了法律中权利和义务范畴在实际生活实践的价值。我们有必要分析权利和义务的内涵及其关系。"如果想深入和准确地思考并以最大合理程度的精确性和明确性来表达我们的思想,我们就必须对权利、义务以及其他法律关系的概念进行严格的考察、区别和分类"[①]。

什么是义务?义务和权利一样,作为一种社会制度和文化现象,是与国家一同出现于人类社会的。但是作为明确的法学概念,它仅有三百余年的历史,而作为法学的基本范畴被提出来则是当代中国法学的事情。由于法律制度和法律生活中权利对义务的前提性和主导性,几乎所有的法学家都是先阐述权利,然后附带地解说义务,或者干脆把义务概念隐含在权利概念之下。义务从广义上讲就是人们负担的作为和不作为的责任。英国早期的著名哲学家威廉·葛德文认为:"义务是个人的一种行动方式,它包括把一个人的能力最好地应用在普遍福利上。"[②]而苏联学者一般从作为和不作为的角度来定义义务,比如有苏联学者认为:义务是法律关系参与者,应当自身作出一定的行为和应当完成一定的作为或抑制作出一定的作为。从法律意义上来讲,义务就是国家用法律的形式予以规定,并用国家强制力予以保障,公民必须作出的某种行为,或者是不能作出的某种行为。义务带有强制性、不可选择性和不可放弃性。我国公民的基本义务是指宪法规定的,为实现公共利益,公民必须为或不为某种行为的必要性。也有学者认为义务是设定或隐含在法律规范中,实现于法律关系中的主体以相对抑制的作为或不作为的方式保障权利主体获得利益的一种约束手段。我国公民的基本权利和义务都是宪法规定的最基本的,最重要的,且必不可少的权利和义务。权利与义务是一对对应的概念,它们的

[①] 转引自孙振中:《法理与法治论》,西北大学出版社 2010 年版,第 255 页。
[②] [英]威廉·葛德文:《政治正义论》,何慕李译,商务印书馆 1982 年版,第 106 页。

关系反映的正是一定的社会关系,并且存在于一定的社会关系之中。我国学者夏勇认为:"自从有了人类社会,就有了权利义务关系。是否存在权利义务关系,是人类社会区别于动物群体的一大标志。"①

人类生活中,也许义务是一种令人不快的话语,对国家来说更是一个需要成本的棘手问题。然而没有义务就没有权利,如果权利是我们美好生活的一部分,那么义务同样是生活的价值和现实,古罗马政治家西塞罗甚至认为:"生活的全部高尚寓于对义务的重视,生活的耻辱在于对义务的疏忽。"②法律是一个由权利和义务构造而成的体系,在这个体系中,权利和义务是既相互对立又相互依存的对立统一体,它们双方构成了一个彼此不可分离的矛盾共同体。现代自由主义开创人霍布斯认为,权利和法律是相互对立的,因为权利意味着自由和资格,而法律则规定禁止。但是对立是表面的,统一是内在的,因为法治的最终目的毕竟是为了保护而非限制自由。

从权利与义务的相互对立这个方面来分析,权利意味着自由和利益,意味着可以自主地做自己想做的事情,或者具有某种资格,义务则意味着限制和负担,意味着需要满足他人的权利,意味着不自由。享有权利,表明可以在法律规定的范围内对义务人的行为予以支配和约束;负有义务,则表明必须在法律规定的范围内被权利人所支配和约束。可以说,权利和义务是两种完全相反的法律地位,构成了矛盾的双方。从相互依存的关系看,权利和义务是互为条件、不可分离的存在物。权利和义务相互结合,权利直接与个人的自由和社会的活力相联系,义务直接与个人的本分和社会的秩序相联系,缺少任何一方,法律的总体功能都会受到致命的破坏。自由是通过限制而实现的,个体的自由是文明的恩赐,在文明产生以前,自由的程度最大。尽管那时自由并没有多大的意义,因为个体机会不能保护他的权利。文明的发展限制了自由,公正地要求每个人均受到限制。庞德指出:法学家所必须做的就是尽可能保护所有的社会利益,并维持这些利益之间的、与保护所有这些利益相一致的某种平衡或协调。

① 夏勇:《人权概念起源——权利的历史哲学》,中国政法大学出版社2001年版,第5页。
② [古罗马]西塞罗:《论义务》,王焕生译,中国政法大学出版社1999年版,第9页。

第二十篇　法律惩罚正当性的再思考
——基于电影《烈日灼心》的讨论

一、故事梗概

《烈日灼心》2015年在中国大陆上映，改编自须一瓜的小说《太阳黑子》。该影片上映后的口碑和票房都取得了不错的成绩①。电影本身是一部犯罪类型的影片，但更多的是在讲述犯罪后的赎罪过程，其中所折射出来的人性的善与恶的冲突以及法律在面对人性时的困境引人深思。

电影涉及的主要角色有三个犯罪嫌疑人辛小丰、陈自道、陈比觉，警官伊谷春以及其妹妹伊谷夏。电影以单田芳的评书引入剧情，通过评书和镜头的推进，将七年前的一起凶杀案展现给了观众。

在这起凶杀案中，一家三口被灭门，其中一名年轻妈妈被强奸致死。犯罪嫌疑人一共四人：辛小丰、陈自道、陈比觉是从小一起长大的好兄弟，另外一人则是带着陈自道的"混混"。在逃离犯罪现场的过程中，辛小丰想起了犯罪现场的一名女婴，这名女婴是被他强奸致死的年轻妈妈的女儿，辛小丰担心女婴的安危，提出要回到犯罪现场把女婴带走抚养。这一提议遭到了"混混"的强烈反对，四人起了争执，混乱之中，兄弟三人将"混混"推到了水库中。

评书到这里就结束了，镜头切换到了七年之后，兄弟三人都开始了自己的新生活。大哥陈自道做起了出租车司机，每天起早贪黑地拉客跑单。不同于七年前那个凶残的犯罪嫌疑人，现在的陈自道是一个充满正义感的出租车司机，扶老人过马路，追赶抢钱包的小偷，俨然一个"活雷锋"的形象。辛小丰则成为一名协警，每次出任务都冲在前面，不怕牺牲，看上去也是一名人民"好警

① 该片总票房约为3.1亿元，获得第33届大众电影百花奖最佳故事片、第18届上海国际电影节最佳影片（提名）等荣誉。

察"。陈比觉则在海边码头上扮成了一个傻子,每天装疯卖傻地生活着。从犯罪现场救回来的女婴"尾巴"则被兄弟三人当作亲生女儿一样抚养,主要由陈比觉负责照料。如此看来,七年前的凶杀案似乎已经被他们和众人忘却。但事实却是,对凶杀案的愧疚无时无刻都在折磨着兄弟三人,也正是出于这样的目的,他们才选择通过这种"好人好事"的方式来寻求良心的安稳。

与此同时,对七年前"灭门案"的追查实际上一直都在继续,虽然当年主办案件的刑警已经退休,但其徒弟伊谷春却始终在追查相关线索。机缘巧合下,伊谷春调任辛小丰所在派出所的所长。而伊谷春的到来,让辛小丰感觉到十分的不安,为了减少接触,他从派出所员工宿舍搬了出来,和陈自道一起寻找新的住处。寻找住处的过程中,有这么个场景耐人寻味。一个雷雨交加的晚上,两人在找房子的路上,看到一处供有佛像的地方,兄弟俩不约而同地跪了下来,双手合十十分虔诚地对着佛像跪拜。两人最终找到了一处住处,但房东却是一个喜欢监听租客的变态狂,兄弟俩住的房间里安装有监听设备,房东每天都在监听两人的对话。虽然搬出了派出所的员工宿舍,但伊谷春所带来的不安的感觉却越来越强烈,这让辛小丰产生了辞职的想法并且向伊谷春递交了辞职信。但辛小丰突出的工作表现,使得伊谷春对辛小丰格外欣赏,希望辛小丰可以在今后的工作中协助自己,因此伊谷春没有批准辛小丰的辞职。在一次任务中,辛小丰奋力追赶犯罪嫌疑人,却不慎被脚下的铁网绊住,困在了水下,伊谷春不顾生命危险下水救出了辛小丰。这次出生入死的出警经历,使得伊谷春和辛小丰之间的战友情更进一步,但与此同时,辛小丰身上所暴露的疑点也越来越多,这使伊谷春感到十分矛盾和困惑。一方面,他所看到的辛小丰是一个踏实肯干、不畏辛苦、敢于牺牲的好协警,另一方面越来越多的线索将七年前凶杀案的犯罪嫌疑人指向了辛小丰。多年的逃亡生活和协警的经历,也使辛小丰敏感地注意到伊谷春对自己产生了怀疑,为了打消伊谷春的这种怀疑,辛小丰借助一次任务,故意制造自己是同性恋的假象,骗了伊谷春,阻止了他的进一步调查。

而一个大雨滂沱的夜晚,伊谷春和辛小丰一起出警,路上正好遇到了停在雨中由陈自道驾驶的出租车,在伊谷春过来询问是否有险情时,出于谨慎和自保,陈自道选择了隐瞒自己正在被混混抢劫的事实,编了一个借口回复了伊谷春后将车开走了。多年的办案经验加上缜密的心思和细致的洞察力,让伊谷春对这个出租车司机陈自道起了怀疑,但由于缺乏足够的证据,伊谷春没有再

进一步追问,放走了陈自道。一起飞车抢劫案,陈自道和伊谷春的妹妹伊谷夏相遇了,为了追回伊谷夏的钱包,陈自道不顾生命安危和歹徒搏斗,最终追回了被抢的钱包,但自己却被砍了一刀,差点丢了性命。伊谷夏被这一壮举所感动,爱上了陈自道,主动地追求他。陈自道虽然也喜欢伊谷夏,但由于自己曾经的罪孽以及伊谷夏的身份,陈自道不愿意耽误伊谷夏,选择了和她保持距离,并且拒绝了伊谷夏的表白。无意间,伊谷夏发现陈自道就是七年前灭门案的凶手,但出于对陈自道的爱,伊谷夏故意制造了陈自道不可能是凶手的线索,以误导伊谷春对陈自道的调查。

随着剧情的进一步推进,我们看到无论是辛小丰制造自己是同性恋假象以阻止伊谷春的进一步调查,还是陈自道极力避免和伊谷春产生联系以免被发现,兄弟两人的行为并不是为了自己,也并不是害怕接受法律惩罚,而是为了他们的干女儿"尾巴"。兄弟三人虽然饱受良心上的煎熬,但始终不愿意主动自首接受法律惩罚,主要为的就是抚养干女儿"尾巴"并且治疗"尾巴"的心脏病。

虽然妹妹伊谷夏和辛小丰所制造的假象干扰了伊谷春的侦查,但伊谷春还是发现了事实的真相。伊谷春进入到兄弟俩的房间,发现了房东的录音,录音里的内容显示兄弟三人就是七年前"灭门案"的凶手①。整部影片最精彩的部分在最后的一场戏,伊谷春知道真相后,没有立即逮捕辛小丰,两人参与追捕另一起案件的凶手,在追捕过程中,伊谷春不慎从高楼坠下,辛小丰及时抓住了他的手。两人都处于危险之际,伊谷春暗示他已经知道了真相,希望辛小丰自首。这时,辛小丰本可以松手以掩盖这段真相,但他还是奋力救起了伊谷春,并且长叹一声"靴子终于落地了"。兄弟俩人最后被判处死刑,陈比觉虽然逃过了法律惩罚,但最终还是因为对"尾巴"的愧疚,选择了跳海自杀。

二、影片中的法律问题

(一)良知惩罚与法律惩罚的冲突——法律惩罚的正当性问题

作为一部法制影片,来分析《烈日灼心》中的法律问题,最直接的一个角度

① 影片的结尾进行了一个反转,七年前的灭门案中主犯实际上是陈自道追随的"混混",辛小丰的犯罪行为主要是强奸该年轻女性,导致了其心脏病发作死亡,其余两人并未直接参与杀人行为。在原著《太阳黑子》中,凶手确实是兄弟三人。并且据导演曹保平所说,这一反转的设置主要是为了考虑观众的可接受程度所做的技术性改动,但这一改动实际上使整部影片出现比较严重的逻辑缺陷。由于本文的主题不是探讨冤假错案问题,同时为了叙述的逻辑完整性,本文选择以原著中的情节为准。

是以刑法学的视角,来讨论本案中犯罪嫌疑人的犯罪行为以及针对这一犯罪行为,法院的量刑是否适当的问题。在影片中,我们看到,辛小丰和陈自道最后受到了法律的制裁,被判处死刑立即执行。从刑法学的角度来考察这一影片,当然也具有一定意义①。但如果仅仅是对这部电影做这种案例分析式的讨论,可能会掩盖作为一部法制影片所能够反映出来的真正价值。而深入挖掘这部影片的价值,我们会发现,影片实际上隐含了一个极为深刻的法哲学问题:法律惩罚的正当性问题。

从影片中,我们可以看到,辛小丰兄弟三人从杀人现场逃跑后,就遭受着严厉的良知惩罚压力。雷雨交加的夜晚,兄弟俩对着佛像虔诚跪拜的那一幕,直接反映了他们认识到了自己所犯罪行的严重,向佛像跪拜以祈求获得内心的救赎,也反映了遭受良知惩罚而给他们带来的巨大痛苦。而且为了减轻这种良知惩罚所带来的痛苦,兄弟三人一方面通过悉心照顾被害人留下来的女婴"尾巴",另一方面通过不断地做好事当好人的方式来实现这一目的。特别是陈自道为了追回伊谷夏的钱包,不顾生命地和歹徒搏斗,被歹徒砍了一刀差点丢了性命,这一剧情的描写,反映了陈自道本人其实并不害怕死亡。而恰恰相反的是他希望通过这样的方式来弥补自己曾经所犯下的罪行对被害人家庭以及对社会所造成的伤害。在这种情况下,我们不禁要追问,既然内心的愧疚已经使他们遭受到严厉的良知惩罚,并且以自身的行为在进行着道德救赎,在这样的情况下,法律惩罚是否还有必要?法律惩罚的目的究竟是什么?法律惩罚的正当性何在?

(二)关于法律惩罚正当性问题的讨论

在讨论法律惩罚的正当性问题之前,有必要厘清几个基本概念。作为一种普遍现象,惩罚在人类仍处于原始社会时就已经存在。通常情况下,法学领域内所说的"惩罚"一般就是指法律惩罚,但本文还涉及良知惩罚这一概念,所以必须先对"惩罚"作必要的语义分析。《辞海》对"惩"解释为"戒止""责罚";"罚"解释为"处分犯罪或犯规的人"。"惩罚"则是惩戒、责罚之意,即"惩治过

① 就该影片所反映的刑法问题而言,涉及的是辛小丰的犯罪行为是构成强奸罪和过失致人死亡罪的想象竞合还是构成强奸致人死亡罪的加重结果。讨论这个问题,对于法学人,特别是对法学专业学生而言,当然可以增加其对这一刑法问题的理解。而对于社会公众而言,似乎也能起到一定的普法宣传作用。

错,警戒将来"①。《新牛津英语词典》将"惩罚"解释为"作为报应而对违法行为施加的刑罚。"《法律词典》中"惩罚"的含义为"一种惩罚的行为或方法,是针对违法行为而作出的刑罚"。从这些辞典对于惩罚的解释来看,惩罚主要指的是刑罚。在中国古汉语中,"惩罚"与"刑"也基本是同义。在中国传统的法律思想中,"法"与"刑"密切相连,《唐律疏义》释:"律之以法,文虽有殊,其义一也。"《尔雅·释诂》云:"刑,法也。"所以,在中国传统文化中,"法"与"惩罚"也基本是同义,主要指的是"刑罚"。而在现代汉语中,"惩罚"这一语词的含义发生了较大的变化,其涵盖的范围较广,既有法律惩罚,也有法律外的惩罚。法律惩罚包括刑罚,法律外的惩罚就包括良知惩罚等。

对"惩罚"一词做了基本的语义分析之后,我们发现,在使用惩罚、法律惩罚、良知惩罚这些概念时应当加以区别。"惩罚"可以作为"良知惩罚"和"法律惩罚"的一个上位概念。而关于法律惩罚与良知惩罚,有学者较为系统地论述了两者的区别,主要有以下几点:(1)法律惩罚的惩罚是由人们一般希望予以避免的不快乐、痛苦的、糟糕的对待构成,而道德惩罚是由人们一般愿意接受或为自己的选择的事物构成;(2)法律惩罚的实施由他人而非被惩罚者主动进行,良知惩罚的实施由被惩罚者自己来进行;(3)法律惩罚的被惩罚者对自己的行为并不悔悟,希望避免惩罚,其态度是消极被动的,而良知惩罚的被惩罚者出于良知而悔悟,希望接受惩罚,其态度是积极主动的②。在关于法律惩罚的定义上,还存在着广义与狭义之分。广义的法律惩罚指的是人们对于其不轨行为所付出的代价,包括刑法中的刑罚,民法中的金钱赔偿。而狭义的法律惩罚相当于刑事惩罚,指的是由国家对犯罪者施加的一种不快乐的结果,即国家根据刑法法律制度对违反刑法的犯罪行为所采取的强制措施③。

明确了法律惩罚的定义之后,再来看学界对于法律惩罚正当性的讨论④。对法律惩罚正当性的证明主要在两种理论基础之上展开。一种是报应主义理论,一种是功利主义理论,在这两种理论之外,还有对法律惩罚正当性所做的批判主义分析。

① 转引自王立峰:《惩罚的哲理》,清华大学出版社2013年版,第6页。原引自《辞海》,上海辞书出版社1979年版,第3653、3857页。
② 参见王立峰:《惩罚的哲理》,清华大学出版社2013年版,第19页。
③ 本文在后续的论述中,惩罚即指狭义上的法律惩罚,主要是刑罚。
④ 事实上,论证法律惩罚的正当性是一个极为困难的问题,本文在此也仅仅是对已有的论证进路做一个介绍性说明。

功利主义是自19世纪以来风行于西方世界的一场哲学运动,其渊源可以追溯到大卫·休谟的理论之中,穆勒和边沁则是这场哲学运动的代表人物。边沁将功利定义为"这样一种原则,即根据每一行为本身是能够增加还是减少与其相关的当事人的幸福的一种趋向,来决定赞成还是反对这种行为"。所以,功利原则可以被认为是评价行为正确与否的一项原则。而对待法律惩罚的正当性问题,边沁同样认为只有功利原则才是解决这一问题的唯一和完全充分的理由。

在用功利原则来具体论证法律惩罚的正当性的时候,边沁结合法律惩罚的性质和目的进行了论证。在边沁看来,惩罚本身就是一种恶,但这种恶的目的在于威慑和预防犯罪,并且由于惩罚本身是恶的,所以施加给行为人的惩罚的恶的程度应该与犯罪所获得的利相当,从而打消潜在行为人的犯罪念头。边沁进一步指出,惩罚的恶不仅表现在自身的恶上,还有其他附带的恶。这些恶都是施加惩罚所付出的社会代价。所以,国家在法律惩罚的适用上要审慎,避免因为使用刑罚给社会带来更多的恶,即边沁所说的,"一切法律所具有或通常具有的一般目的,是增长社会幸福的综合,因而首先要尽可能排除每一种趋于减损这种幸福的东西,亦即排除损害"①。明确了惩罚的性质之后,边沁认为,惩罚的目的就是两个,即特殊预防和一般预防。特殊预防适用于违法者本人,一般预防则适用于社会内的所有成员。而一般预防是惩罚的首要和主要目的,即防止类似的犯罪,这也是惩罚的正当性所在。从功利主义的角度论证惩罚的正当性,就在于惩罚能够给社会带来好处,而且这种好处要大于惩罚所产生的痛苦②。惩罚行为之所以是正当的,就在于相对其他行为或者不行为,惩罚这一行为的结果对于整个社会的总体利益而言是好的或者是更好的。

与功利主义从惩罚的功用或者结果来论证其正当性不同,报应主义认为惩罚的正当性并不在于施加惩罚所取得的好的结果,而仅仅在于惩罚是被惩罚者所应得的。对此,罗尔斯评论说:"我们所称的报应主义观点,其对惩罚正当性的证明在于错误行为应得惩罚。一个做了错误行为的人应该为此承受相应比例的痛苦,这种观点在道德上是恰当的。应该对罪犯根据其罪过、其行为的邪恶程度而予以惩罚,并决定惩罚的量度。一种情形是错误行为者应得惩

① [英]边沁:《道德与立法原理导论》,时殷弘译,商务印书馆2000年版,第216页。
② 参见王立峰:《惩罚的哲理》,清华大学出版社2013年版,第43、48页。

罚,另一种情形是错误行为者不受惩罚,前者在道德上要好于后者;不考虑惩罚的后果要好于考虑惩罚的后果。"①在康德关于惩罚正当性的论述中,反映了报应主义的观点。康德认为,惩罚的实质在于将恶施加于罪犯或其他违法者,这样的行为基于的是一种绝对命令。黑格尔对惩罚正当性的论述和康德的观点有类似的地方,黑格尔认为惩罚是对犯罪的扬弃,是恢复权利的原状。而惩罚的正当性根据应以报应为主,兼顾功利,惩罚的首要正当性在于正义,对此黑格尔写道:"关于作为现象的刑罚、刑罚与特种意识的关系,以及刑罚对人的表象所产生的结果(儆戒、矫正等等)的种种考虑,固然应当在适当场合,尤其在考虑刑罚方式时,作为本质问题来考察,但是,所有这些考虑,都假定以刑罚是自在自为地正义这一点为其基础。"②

相较于功利主义从社会利益最大化来论证法律惩罚正当性,报应主义从应得和正义来论证法律惩罚的正当性,马克思等人在讨论法律惩罚正当性时持一种怀疑主义态度。怀疑主义论者看来,惩罚的正当性是不能够被证明的,应该限制乃至废除法律惩罚,他们认为,功利主义提出的威慑目的并没有得到实现,功利主义为实现其惩罚目的而采取的手段是不人道的。而对报应主义,他们认为对过去的不当行为予以惩罚是不道德的、是野蛮的,即使想通过惩罚对罪犯表达一种谴责,也无须用这种痛苦的惩罚方式。这不仅是因为惩罚施加痛苦,却不能提供好的理由,而且很重要的疑点在于,法律惩罚制度把具有丰富背景的社会成员简约为抽象的个体,用抽象的法律语言来对这个行为加以描述和判断,这样,惩罚并不能保证其公正性③。

从上述哲学家们对法律惩罚正当性的论证,可以看到,对惩罚正当性的思考是一个极为深刻和严肃的问题,论证法律惩罚的正当性更是一个充满争议和挑战的问题。思想家们为这一问题上提供的证明,受到了来自不同理论的诘难,无法实现理论自洽,也无法回应持怀疑主义论者所提出的批判。而我们在电影中可以看到,如果遵循功利主义的理论,兄弟三人的犯罪行为需要接受法律惩罚,更重要的是为了震慑其他犯罪,实现社会利益最大化。但是,从结果来看,和兄弟三人接受法律惩罚后死去相比,兄弟三人在为接受法律惩罚之前以做好人好事的赎罪方式,更加有利于社会利益最大化的实现。这是影片

① John • Rawls, *Two Concepts of Rules*, The Philosophical Review, 64: 3 - 32(1955).
② [德]黑格尔:《法哲学原理》,范扬、张企泰译,商务印书馆1996年版,第102页。
③ 王立峰:《惩罚的哲理》,清华大学出版社2013年版,第119页。

对功利主义理论所提出的一个挑战。而如果遵循报应主义理论,兄弟三人对其犯罪行为已经因为其良心的谴责,遭受了应得的痛苦。良知惩罚和法律惩罚两种方式同时存在,并且良知惩罚更能够实现社会功利最大化,所以,不应该再对其进行法律惩罚,否则这种遭受两种惩罚所带来的痛苦将大大超过罪犯所应得的痛苦。

三、评价

《烈日灼心》用三兄弟犯罪以及犯罪后自我救赎的故事展现了仅依靠法律惩罚犯罪行为所存在的不足,把哲学家对法律惩罚正当性的思考具体化为一个现实案例从而引发大众的思考。应当说这样一个深刻的哲学问题被抛出来,本身就反映了中国这些年来法治建设所取得的进步即法律意识的进步。声势浩大的普法运动也使人们开始了解国家法律,并且开始尝试使用法律来维护自身的权利,在运用法律的过程中,法律的权威也逐渐树立起来,人们的法律意识也在不断提高。电影《烈日灼心》促进了人们从知法、守法、用法开始转向追问法律适用的正当性。从这个角度来说,在我国全面推进依法治国、建设中国特色社会主义法治国家的背景下来看,《烈日灼心》暗含了对法律适用正当性的思考。亚里士多德曾言:"法治应当包含两重含义:已经成立的法律获得普遍的服从,而大家所服从的法律又应该本身是制定的良好的法律。"①因此,法治国家的建设固然离不开法律制度完善和齐备,更重要的还在于法律制度适用本身也必须具有合理性和正当性,从而实现良法善治。

当然,《烈日灼心》中所反映出来这三兄弟在犯罪后迟迟不自首的原因在于担心患病的女婴没人照顾。这种理由看似情有可原,但无法掩盖他们已严重犯罪的事实,更加不能成为他们在犯罪后选择逃避法律制裁的借口。现代法治国家要求人人遵守法律,按照法律要求来安排自己的行为,从而形成良好而稳定的社会秩序。违法行为特别是犯罪行为不仅是对他人权利的损害,更是对稳定的社会秩序的破坏,法律需要发挥其威慑作用,严厉打击和惩罚犯罪行为,以恢复被破坏的社会秩序。但这些犯罪分子在犯罪后有良心的悔过就更应该主动积极地去投案自首,而不能以所谓心理折磨不去恢复由他们破坏的社会秩序。

① 亚里士多德:《政治学》,吴寿彭译,商务印书馆,1965年8月第1版,第199页。

第二十一篇 公权力运行中的尴尬
——基于电影《我不是潘金莲》的讨论

一、故事梗概

《我不是潘金莲》故事发生在20世纪90年代,民妇李雪莲为躲避计划生育生二胎,和丈夫秦玉河商定"假离婚",以便在法律形式上获得更多的个人利益。然而两人假离婚却变成了真离婚,秦玉河很快另有新欢并办理了结婚登记,李雪莲觉得被欺骗了,认为"事情不是这个事情,理也不是这个理",决定去法院状告秦玉河。诉讼之前,李雪莲曾拿着腊肉和香油找到法官王公道的家中,并强行捏造了"亲戚"关系,请求王公道认定两人"离婚"是假的,但王公道告诉她,不管当时假不假,有了离婚证就是真的。后来闹上法庭,王公道经审理认为,离婚证是真的,其他证人证言对此也予以证实,故判决李雪莲和秦玉河是真离婚。

李雪莲越想越生气,决定去拦法院院长的车,投诉"你们法院案子判错了,把假的变成了真的"。法院工作人员告诉她,这个案子一审做出来就意味着在法律程序上我们已经管不了了,只能上诉来纠正一审判决。李雪莲听后觉得你们判错了,为什么要推到市中院呢,为引起法院院长注意,她又立即状告王公道"受贿"和"枉法裁判",希望一审法院能改判原先判决。工作人员又告诉她,应该上检察院去投诉王公道,这事法院管不了。这时,李雪莲更加疑惑:为什么你们法院做错了事,却非要把责任往别人身上推呢?

百思不得其解的李雪莲,没有选择通过正当的程序来解决,而是选择了"上访"。她举着写有"冤"字的招牌,去拦县长史惟闵的车告状,并且一下子告了三个人:法官王公道、法院院长荀正一、丈夫秦玉河。县长听后觉得事实复杂,不是马上能处理完的事情,便借口"我去把县长给你叫来"而溜走了。得知刚才那人就是县长后,李雪莲十分气愤,决定去市里告状。碰巧省长要来市里

检查精神文明建设,市长怕有碍市容,便指示下级"节骨眼上,先把她弄走,过几天再说"。结果市长这句没有任何感情色彩的指示,经过一层层传达到派出所,变成了"市长发了脾气,把她关起来"。被派出所关了多日,终于回到家后的李雪莲,越想越生气:我打官司是为了告别人,最后却把自己给关进去了。最后她决定找到秦玉河当面把话说清楚,只要他承认当时离婚是假离婚就不告状了。结果这一问不打紧,秦玉河不但没承认两人是假离婚,还说她结婚时不是处女,就是个当代潘金莲。李雪莲很是生气,觉得自己受到了侮辱,于是决定雇凶杀人,把秦玉河杀掉,甚至不惜搭上自己的清白,但最终这事还是不了了之。李雪莲觉得本地都是糊涂人,北京总该有明白人吧。于是决定在人代会开幕期间去北京上访,拦下中央首长的车,希望通过离婚是假的这件事来证明自己不是潘金莲。

李雪莲通过各种路径最终拦到了首长的车,首长很是生气,当着省长的面进行了含沙射影式的批评。褚省长觉得这批人是在给全省抹黑,就处理了所有与此事件相关的官员,包括市长和法院院长。但官员虽然处理了,李雪莲的案子却一直没有得到满意的解决。此后十几年,李雪莲都延续年年去北京上访的做法。今年的人代会又要召开了,从市长到法院院长王公道都非常注意李雪莲的动向。碰巧的是,李雪莲询问家里养的牛得出了答案,决定今年不去告状了。可县长、院长王公道都不相信这个决定,非要逼李雪莲签个保证书,李雪莲非常生气,认为签了保证书就说明自己十几年来的上访行为是错的,不被信任的李雪莲一怒之下决定继续去北京上访。市长知道这几件事后,亲自去李雪莲家中,并请求她不要去上访。这件事情,从市长到法院院长都害怕上级首长怪罪下来,以致丢了"乌纱帽"。此时所有人都认为,李雪莲之所以不断上访,是因为"缺个男人",换句话说,如果有男人娶了李雪莲,就说明李雪莲不是潘金莲,目的达成,她自然也就不会再上访[1]。正在这时,李雪莲的发小赵大头和法院庭长贾聪明勾结,决定让赵大头用感情骗李雪莲,让她觉得遇到了真爱,找到感情皈依进而停止上访。事成之后,两人就可以"摆平了此事"为要挟去县长那里寻求各自好处。

事情按两人的计划进行着,当市长等所有人都认为此事平息的时候,李雪莲偷听到了赵大头打电话,知道了这是一个阴谋,一气之下,她再次前往北京

[1] 参见胡克、游飞、赛人、陈世亚:《〈我不是潘金莲〉四人谈》,载《当代电影》2016年第11期。

上访。知道李雪莲上访的事情后,市里县里动员所有力量堵截李雪莲,最终在北京的一个市场上抓到了她,县长告诉她秦玉河已经死了,再上访已无任何意义。李雪莲听到事实后,失去生活动力的她,像一个泄了气的皮球一样大哭起来。事后,马市长约郑县长谈话,说李雪莲假离婚的事情法院并没有判错,自上而下所有人都没错,可为什么怕她告状呢?我们是想帮助李雪莲,还是想保自己的"帽子"?我们的工作是对上级负责还是对民众负责?

二、影片中的法律问题

影片在观众的无限遐想中结束,留给了我们广阔的思考余地。可以说这是一部悲剧,既包含了李雪莲的悲情,也包含了当代上访治理的困境。剧中反映的问题,恰巧是当下群众和官员的思维困境及法治难题。若对这一问题展开研究,将对我国的法治进程有巨大裨益。李雪莲上访行为和政府治理手段之间的矛盾困境,其背后的原因、本质各是什么呢?

(一)困境起因:法条主义与实用主义之冲突

《我不是潘金莲》这部影片一方面体现出李雪莲本身"玩法用法"的奇特心理和维权行为,另一方面法院在依法裁判后反而激化社会矛盾,各级官员在维稳中充满了困惑和不解。从中可以看出,李雪莲和各级官员把"社会效果"作为衡量判决正当性的标准,与司法活动严格依法裁判具有一定的观念冲突。从学理上讲,这是实用主义与法条主义的冲突。

1. 司法裁判:法条主义的合理性

法律实用主义的概念和特点前文已述,即强调解决问题的效果,不讲究是否严格按照法律条文来办事,强调法的可接受性。与法律实用主义相反,法条主义主张法律条文至上,强调法的可预测性。法条主义的典型特征为"司法机关应当依法裁判、通过法律解决社会问题的观念"[①]。法治进程中,司法上的法条主义做法与社会民众要求的法律实用主义存在着一定的冲突与矛盾。

从法条主义的意旨来看,当判决的"可接受性"与"合条文性"发生冲突时,出于对法律本身的崇拜,法条主义要求法官尽可能做到依法裁判,即按照法律规定来解决社会纠纷。故而法条主义容忍不合社会效果判决的合理性,但需

① 顾培东:《中国法治的自主型进路》,载《法学研究》2010年第1期。

要指出的是,并非所有的不合效果的判决都来自法官对法律文本的崇拜,还有其他诸多社会原因。如当前司法改革问责体制,考绩的是法官是否有枉法裁判、冤案错案的发生。这种格局下,任何法官造法、大胆创新地裁判都可能面临处分或者被追究刑事责任的风险。相反,法官若严格按照法律规定办事,则可以"明哲保身"。换言之,即使一个判决出现了不良的社会后果,但法官"照章办事才是最稳妥、最不容易被上级指摘的办案方式"①。这也是影片中王公道虽然作出了不合社会效果的裁判,但十几年后又升任法院院长的道理,因为王公道严格按照"法律规定"来办事,在法律技术层面上并没有判错。于此,法条主义具有应对问责、考绩机制的合理性。

应当指出,法条主义确实可能使判决不合社会效果,如对于法律尚未规定,或者法律规定错误的案件,如果一味按照法律条文来裁判,由此而来的判决也就不具有可接受性。但法律是一个体系性的存在,法律漏洞的出现应当是极少数情形。况且,法条主义面对疑难案件时也并非只有机械套用条文这一种选择②。有观点认为,法官也是"人",其作为裁判的主体,在进行法律解释时必然会掺入个人主观判断,那么"依法裁判"就十分值得怀疑了。本文认为,这种观点过于"静止"地看问题,有待商榷。法官作为社会中人,在审判时不可能仅仅考虑法律与案件事实,各种可以预见的社会因素都可能对法官的判决产生影响③。换言之,司法裁判不是法官一人的事情,而是法官与当事人交往互动的过程,当事人对法官的期待和引导同样是司法的重要组成部分。同理,当事人也不会满足于法官判决结果如何,其必然要求法官对其作出的裁决给出正当性理由。

法条主义虽然在一定程度上过于拘泥,甚至可能忽略判决的社会影响,但在法官问责、考绩机制上易于操作,且能够限制法官的任意裁判,具有一定的积极意义。同时,法的解释学发展也为法条主义的局限性提供了弥补措施。故而法条主义在当前司法裁判中具有一定的合理性。

2. 社会效果:实用主义的价值追寻

从法的可接受性角度来看,司法的最终正当性在于民意。但是民意具有多元性,如果一味按照民意裁判就会出现司法的盲目性,故而实用主义要求对

① 李蓉:《司法的"官僚化"与"后官僚化"》,载《湘潭大学学报》2007年第5期。
② 张超:《能动司法与实用主义后果论》,载《法律科学》2012年第5期。
③ [美]卢埃林:《普通法传统》,陈绪刚等译,中国政法大学出版社2002年,第212—217页。

民意进行"过滤"。对实用主义来讲,用社会中流行的普遍道德来过滤民意,或许是更好的选择,因为普遍道德具有稳定性、可接受性,其来源于社会习惯,能够有效避免判决不合社会效果[①]。把普遍道德作为正当性标准,意味着把人们的文化观念、生活习惯等因素作为衡量标准,即只要某种要素被人们认可,且成为惯常的行为模式,就具有道德上的正当性。法律实用主义要求法律适用服务于根本解决社会问题这个目标。

实用主义在我国具有极大的生存空间,可以说代表了当前中国法治的基本模式,具有历史传承性。在偏重秩序的古代,法律被视为统治者统治的工具,君主的命令即是法律。如范忠信认为:"中国古代所谓司法,仅仅是国家整体政务的一部分……司法所司者,实际上并不是后世所谓的法,而是君主的意志。"[②]同时古代"家国同构"的政治结构形态,使得君主在发布命令时往往考虑"三纲五常"等道德规范,形成了"礼法并用"的社会治理模式。有学者甚至认为,这种"权变"思维"也成为人们在法律解释中对法律的意含不断引申,以'实情'而篡改'法条'的口实。只有在这种篡改中……更好地把法律纳入到道德教化体系中,以便成为德教的辅助工具"[③]。传统司法模式中,行政司法兼为一体,基于维护宗族道德和礼治秩序的考量,裁判者往往秉承着实用理性的精神,对法律规则进行变通适用,甚至完全以政治规范、社会道德来裁判。可以说,古代司法一定程度上体现了民众的普遍道德性,这种"以礼入法"裁判思维的延续,不仅主导了古代的司法,也对当前我国的司法实践产生了深刻影响。

新中国成立后,法律成为阶级斗争和统治的工具,直到 20 世纪八九十年代,法律逐渐成为社会治理、经济发展依靠的手段,"立法要适应改革、开放的需要"之思想也逐渐被我国法律理论界和实务界接受。继而,立法的工具性成为国家立法机关的主导思想,以至于"改革开放 30 多年来的立法都是工具性的立法"[④]。司法权也同样如此,此次司法改革实施以前,法院受制于地方人民政府,其审判独立性难以彰显,司法裁判不得不服从于地方政府经济建设、招商引资等要求,判决体现的地方保护主义特征明显。党中央提出"依法治国"的目标后,各地纷纷出现了"依法治县""依法治林""依法治水"等名词,法治一

① 参见方乐:《司法如何面对道德》,载《中外法学》2010 年第 2 期。
② 范忠信:《专职法司的起源与中国司法传统的特征》,载《中国法学》2009 年第 5 期。
③ 谢晖:《中国古典法律解释的形上智慧——说明立法的合法性》,载《法制与社会发展》2005 年第 4 期。
④ 刘松山:《当代中国处理立法与改革关系的策略》,载《法学》2014 年第 1 期。

瞬间似乎成为解决所有问题的万能钥匙。不可否认,当前中国处于社会转型时期,法律变革与社会转型有着密切的关系,因为历史上的社会转型无论以什么方式实现,最终都需要以法律的形式确定下来,法律实用主义基于其"灵活性"与"人为性"的特点,应当视为我国从治道手段层面应对改革的最优选择。

综上,法律实用主义在中国法制史上一脉相承,民众普遍道德对司法裁判制约明显,具有一定的社会历史性,当前社会变革难以在短时间内祛除这种思维模式。同时,新中国成立后,国家行为似乎均在贯彻法律实用主义的工具观,在一定程度上强化了实用主义的存在感。

3. 一个可能的逻辑

在诸多社会领域中,司法活动受法条主义束缚最为明显。裁判者在法条主义的指导下进行裁判,一方面可以贯彻"依法判决"的法治思想,响应中央号召,另一方面也可以顺应"终身责任制"的追责机制和考绩要求,同时也能有效避免任意裁判的发生。因此,司法机关奉行法条主义进行裁判并无不当。然而,这种裁判思维忽略了社会效果,甚至会出现达不到司法"定纷止争"的目的。相对而言,实用主义重视普遍道德、社会习惯,强调判决结果的社会性,但是这种"任意性"显然与当前依法治国的道路不符。况且过分强调实用主义,会给国家的司法权和立法权带来巨大压力,且容易导致法律权威丧失,这无疑会"构成对法律内在属性的伤害",也构成对法治的致命威胁[1]。然而对于法治观念较为薄弱的普通民众来说,法律实用主义则比法条主义要"温和"得多,甚至成为支配民众行为的指南。

司法的功能在于化解矛盾,因此应当以"定纷止争"作为行动的最终目的。法条主义虽然以律断案,但涉及具有社会影响的案件,完全依法裁判会让民众难以接受,而背离法条主义采用实用主义,又与我国的法治道路相违背。于是,法治中国的进程在法条主义与实用主义之间来回摇摆。这种困境是社会转型与历史、文化、习惯、道德等内容碰撞的产物。实际上,我国理论界和实务界也看到了这个问题,理论界中以季卫东、苏力、李瑜青等人倡导的法社会学主张通过法律多元主义来解决当前法治困境[2],最高人民法院前副院长沈德咏也指出司法审判要高度关注社情民意,将个案的审判置于天理、国法、人情之

[1] 参见周永坤:《论中国法的现代性十大困境》,载《法学》2006年第6期。
[2] 参见李瑜青等主编:《法律社会学教程》,华东理工大学出版社2009年,第9—10页。

中综合考量①。这表明法条主义和实用主义有逐渐走向融合的趋势,既而如何寻找两者的平衡点是我国法治进程中应当不断探索和论证的问题。

(二)治理困境:政治逻辑与历史逻辑的不足

李雪莲十几年来坚持上访,但其上访的诉求并不合法,也不合理,然而正是这种"不合理"的上访给当地政府带来了巨大"维稳"压力,政府各机构部门、甚至县长都亲自前往"截访"。无独有偶,近年来,一定比例的上访案件中,上访人的诉求并不合理,但却通过缠闹、威胁等方式给政府部门施加压力。这类案件中,基层政府往往一改强硬态度,在与民众的谈判中出现弱势地位,甚至答应其提出的不合理要求。有学者将此种上访定义为"要挟型上访",即政府并没有侵犯其利益,民众却为谋利而上访的行为模式②。除了"谋利型上访"之外,精神病人的上访、没有合法或合理依据的偏执型上访(李雪莲上访即属此类)均可以归入无理上访之列③。本文认为,上访潮的治理手段与中国法治转型有深刻联系,因此对其分析应当具有"政治意识"和"历史意识"。

1. 政治逻辑:官员"维稳"的考绩要素

若以维权理论来分析上访,则上访的合法性和应当性不难理解。然而,事实上基层民众要远比我们设想的"狡黠"得多。很多民众借"上访"来为自己谋私利,如湖南邵阳一案例:某领导下乡调研,随机走进一农户家里拍照留念,从此以后该农户便拿着这张照片向政府要好处,并威胁如果不给好处,就去北京上访。面对上访人的诉求,政府部门会做出一个初步的价值判断,即是否有理。依法行政下的政府,当然会支持有理者的上访,驳回无理者的上访并让其息诉。然而,如果人们的利益追求得不到满足,其往往会继续上访。同时受"北京总该有明白人"观念的影响,大量上访民众趋之如鹜般前往北京,而中央政府人力物力有限,只能坚持"稳定压倒一切"的方针,要求各级政府将不稳定因素消灭在萌芽状态。但是无理上访者的信访行为并不会因此结束,各地上访"不降反增"④。

① 参见沈德咏:《我们应当如何防范冤假错案》,载《人民法院报》2013年5月6日第002版。
② 饶静等:《"要挟型上访"——底层政治逻辑下的农民商贩分析框架》,载《中国农村观察》2011年第3期。
③ 一般而言,上访分为三种,即根据上访者诉求所指向的权利是否受到客观真实侵害,可分为"合理型上访""部分合理型上访"与"无理型上访"。
④ 参见谭鹏:《妥善解决无理上访,促进社会和谐稳定》,载《云南行政学院学报》2007年第4期。

为解决这一问题，各级政府可谓下了"血本"。影片中，县里为堵截李雪莲上访，派四人作为保镖24小时监视，在发现李雪莲逃走后，甚至出动所有公安、法院力量搜寻。这绝不是空穴来风，据一些学者的调研报告来看：实践中对那些上访可能性较高的人，一般派两名官员24小时"监控"，这种监控不会妨碍人身自由，但一定要保证人员在视线范围内，一旦"失踪"，立刻报告；劝返过程中，必须保持手机24小时开机，并分派不同干部到车站劝返上访户①。然而，即使发现了上访者，却也不敢将其怎样，干部只能用感情、政策劝说。但是对于无理上访者，上述措施几乎没用。推究其原因，官员考绩制度下，维稳工作是一项重要指标，各级政府为了完成维稳任务，不论上访者是否有理，法律和政策不能解决的，就给好处让其息访。长此以往，一些了解上访体制的民众就可借"上访"谋利，加之基层政府"委曲求全"，致使"只要上访就有好处"的观念扩散，形成不良的上访风气。

一定历史条件下，政府资源是有限的，如果无理上访"蔚然成风"，必然会导致有理上访"投诉无门"，信访制度就失去其本来意义。况且在"能摆平就是水平"的官场哲学下，"花钱买平安"亦是官员信奉的维稳的重要方式。民众的谋利倾向于政府"息事宁人"的态度，使得当前基层法治建设受到巨大挑战。

2. 历史逻辑：团结、批评教育的群众路线

上访是一个历史视野下的议题，自古有之。政府治理上访的逻辑，应当秉持历史视野，纵向研究。不同历史时期，政府治理上访体现出不同特色，若以古代和当代为划分依据，则主要有以下特点：

中国古代，从尧舜禹时期到清代，一直存在着类似于信访制度的纠纷解决机制。传说尧舜时代在宫外设"诽谤之木""敢谏之鼓"，鼓励民众进谏申冤。周朝设肺石于外朝，臣民有冤屈时可以边敲肺石边申诉②。晋代到唐代，设登闻鼓，民众可以"击鼓鸣冤"。宋朝后，中央政府直接设置登闻鼓院（明后改称为通政院），以受理臣民冤屈之事，其职能大致与今天之信访局相仿。清后，通政院职能逐渐被督查院和步兵统领衙门替代。从法制史的视角来考察，古代"上访"方式繁多，如越诉、击登闻鼓、邀车驾等，但使用这些救济措施必须受到一定的惩罚。如明代《问刑条例》中对"车驾出郊行幸，有申诉者""跪午门、长

① 陈柏峰：《无理上访与基层法治》，载《中外法学》2011年第2期。
② 参见《周礼·秋官·大司寇》，文中有"以肺石达穷民"的记载。

安等门及打长安门内石狮鸣冤""于登闻鼓下及长安、左右门等处自刎、自缢、撒泼、喧哗"等"上访"行为都进行了相应的处罚规定。即民众可以"上访",但必须接受一定的惩罚。这种制度设计与古代统治者宣扬的"无讼"和"息诉宁人"的思想有关,民众和睦、邻里不争则称为"顺民",反之"争讼"好斗则为"刁民"。故而凡来上访者,皆被首先定性为"刁民",即便其确实有些许冤屈。可见,古代对上访的治理立足于"顺民—刁民"的视角,在这种思想的支配下,官僚集团获得了惩治上访者的权威地位,因此可以在不需任何配套措施的情况下实现基层治理。

新中国成立后,党中央坚持人民当家做主的政治路线,"顺民—刁民"的分类自然被遗弃在历史长河里,进而以"人民—敌人"的二分方法区分不同阶级。即支持革命的是"人民",破坏革命的是"敌人"。两类矛盾中,敌我矛盾适用专政的方法来解决,"对于那些盗窃犯、诈骗犯、杀人放火犯、流氓集团和各种破坏社会秩序的坏分子,也必须实施专政",而人民内部的矛盾要采用"团结—批评—团结"的方式,"不是用强迫的方法,而是用民主的方法……批评和自我批评的方法就是自我教育的基本方法"①。毛主席还认为,"发生少数人闹事……是反革命分子和坏分子的存在……对闹事的人,要做好工作,加以分化,把多数人、少数人区分开来。对多数人,要好好引导、教育,使他们逐步转变,不要挫伤他们"②。"先进分子(积极分子)—落后分子(一般群众)—坏分子"三分法深刻体现了毛主席在对待群众上访问题的态度,这一认识很快成了各级政府处理类似事情的主流方法。即大多数群众不闹事,发生闹事的是妄图推翻革命的坏分子,发生闹事之后,官员要克服"官僚主义",改正工作中的错误,改进工作方法,并在随后工作改进过程中对其进行批评和教育,不能随意将闹事人排除在人民之外。毛主席的这种思想被邓小平完全继承:"我们要向群众做细致的思想工作,包括对那些经常在'西单墙'贴大字报、发表演讲的人,也要做细致的思想工作。当然,对极少数坏人也要打击一下。对他们要有两手,不能只有一手,应当把教育分化当作主要的一手。"③

综上,不难看出,古代虽然在管控上访问题上效果较好,但却实施了与当代法治精神相违背的惩罚性做法,借鉴性不大;新中国成立以来,党和国家领

① 《毛泽东选集》第五卷,人民出版社1977年版,第371页。
② 《毛泽东选集》第五卷,人民出版社1977年版,第354页。
③ 《邓小平文选》第二卷,人民出版社1994年版,第217页。

导人重视团结人民的逻辑,尽量对其进行感化教育,而避免采用法律"无情""冷漠"的做法,即使上访者并没有合理的法律依据。但需要指出,这种做法过于理想化,随着民众权利意识的不断觉醒,政府这种"避让""妥协"的做法只会更加激化社会矛盾,"基层无能、只信上级"的思想会再度蔓延。

(三)困境本质:法治化管理的缺乏

1. 初探:民众话语权的冲击

在法学概念上,话语蕴含着权利关系,话语的争夺代表权利的争夺,拥有话语权即拥有至上的权力。话语权表现为通过语言表达来达到一种意义、价值和规范的建构,从而规范人们的思想行为和价值观念①。法治的目的在于通过权利义务关系的分配,实现对群众权利的保护,因此法治和话语权利天然存在着关系。改革开放以来,社会文化领域出现了诸多话语,具体到上访上,"维权"成为上访的话语正当性来源。因为权利受到侵害,所以要上访来维权。这种思维逻辑经过媒体的加工、宣传和传播,"凡上访者皆有冤屈"、"基层政府无能"等成为社会的普遍价值判断。基于填补规则,民众权利受到损害,必然要进行赔偿和恢复。维权思维的基础,即"国家—个人"的对立视角下,国家权力天然具有膨胀、滥用的倾向,因此必须对其进行制约、限制,这种限制的方式就是通过宪法赋予人民权利,通过行政法限制国家权力。正常情形下,公民是无错的、善良的,一旦进行上访,必然是基层政府侵犯了其正当权利,故而信访成了人民对抗国家的政治性斗争。此种逻辑下,政府被想成了万恶之源,因此其对上访行为进行治理就面临合法性的拷问。

同理,政府治理行为不具有合法性,那么相对应的,民众的上访行为则天然具有合法性的基础。社会舆论和价值观指引下,民众话语权的提升,导致政府话语权的跌落,故而政府在治理上访行为时就被戴上了紧箍。在权利话语的压力下,国家行为越来越遭受质疑。因为信访行为的天然合法性使得政府处于弱势地位,他们在处理时,必须尊重公民权利,即使是正当的法律手段,也无法采纳。比如在拆迁、城市管理等行为中,只要不符合民众权利话语的要求,则政府就应当处于被谴责的地步,甚至"城管"生来就是驱赶底层民众的"流氓""黑社会"。

① 尹宗利:《从启蒙、权力话语看"隐蔽的教育家"福柯》,载《江苏社会科学》2010年第1期。

权利话语视角下,民众"侵权—维权"的思维模式让上访行为具有了道德合理性,那么政府在治理时就不能对上访人进行惩罚,而应当秉持解决问题的态度进行安抚。建国初期,共产党带领人民进行了"土地改革""社会主义改造",政党与人民利益具有一致性,"人民—敌人"的社会话语具有极高的社会地位。随着社会经济的不断发展,人民内部利益分化,敌我之分的标准逐渐模糊,"最广大人民"成为新的政治表达,加之改革开放初期法制不完善,基层政府侵权事件频频发生,"人民—敌人"的话语逐渐失去正当性。既然没有了敌人,那么关小黑屋、收容教养等手段就无法再适用。权利话语时代,只要上访人没有犯罪,那么就无法对其限制人身自由或实施其他减损人权的做法,而只能采取说服教育,或者截访、拦访的方式。

综上,政府部门面对李雪莲式上访,采取劝说、教育的做法,是基于人民话语权利的提升而做出的"匆忙"应对。这反映出,"人民—敌人"的话语转变后,政府治理上访方式僵化,依旧采取团结人民的逻辑,采取感化、教育的方式进行治理。这种治理思路显然无法满足话语权利语境下的要求,进而显出政府无能的端倪。

2. 深究:法治化管理的缺乏

话语权利如果仅实现了多元化,而不进行规范化和法治化管理,则必会出现权利的滥用。改革开放以来,随着"权利本位"为核心的法律体系完善,人民对权利逐渐产生了依赖——即一切合理的诉求都可以称之为"权利"。权利本位观认为,在法律未加禁止(主要是规范,有时也指原则)的行为领域中,应作出权利推定——相应的行为方式作为一种权利已经存在着了①。然而,市场经济的深入发展,使得一部分民众"个人本位"观念急剧膨胀,即使很多事情从法律和道德层面来看是错误的,但他们仍通过各种手段用"话语权利"为其编织帽子,滥用个人权利。但是面对这种爆炸式的"无理"上访,政府依旧采取20世纪八九十年代的治理办法,明显力不从心。如李雪莲的案子在法律程序上并没有错判,但其无休止的上访,一方面表明其法治意识缺乏,另一方面也表明政府部门对上访缺乏有效管理。换言之,政府无法有效治理信访,不在于上访者的诉求合理性有多强,而在于管理方式未实现法治化。究其原因,信访制度和司法功能在处理敌我矛盾、人民内部矛盾时发生了相对分离,即一方面

① 郑成良:《权利本位论——兼与封日贤同志商榷》,载《中国法学》1991年第1期。

信访与司法的功能逐渐重合,另一方面司法已法治化,但信访却依旧是政治化。

建国初期,在毛泽东《关于正确处理人民内部矛盾问题》的影响下,我国矛盾分为"敌我矛盾"和"人民内部矛盾",敌我矛盾应当通过专政、司法的模式解决,人民内部矛盾则应采取教育、信访的方式处理。进而,一旦被判定为人民,则信访制度就要充分体现民主,民主被理解为尽可能满足上访者的各种诉求。与之相对,新中国司法制度最突出的一面是对人实施专政的工具。

改革开放后,随着党的工作重心从"阶级斗争"转移到"经济建设上来",我国政权的结构从"人民—敌人"两阶层,变更为"最广大人民群众"一体化。进而,国家的矛盾解决体制等一系列制度需要新的改革,首当其冲的是司法的作用与功能,因为司法赖以生存的"敌人"基础已经消失。2010 年 9 月 29 日,胡锦涛在主持中共中央政治局集体学习时强调:"要把依法治国基本方略落实到社会管理各个领域和全过程,牢固树立社会主义法治理念,坚持依法行政,自觉依法办事,善于用法律手段解决矛盾,依法保护群众利益,依法维护社会稳定。"司法被赋予了"解决人民内部纠纷"的功能。这一点,可以从各地法院的结案数、全国各类高等院校法学专业的毕业生数等数据可以证明。但同时,信访制度仍然被寄予厚望,胡锦涛还强调"要建立健全党委领导、政府负责、社会协同、公民参与的社会管理格局,加强社会管理法律、体制、能力建设……把矛盾解决在基层、解决在萌芽状态"。不可否认,司法手段是极具法治化的纠纷解决方式,法律的特点在于"底线",即法律对公民权利义务的增益和减损是建立在最基础之上,况且司法解决纠纷由其一套特定的证据规则与审判方法。这一系列特点,使得公民在通过司法途径解决纠纷时,往往无法得到和以往信访制度相等量的利益,故而出现了大量不服司法判决而上访的案例。然而,上访对纠纷的解决往往在于道德性、劝说性和教育性,并不具有司法法治性的特点。这种矛盾解决体系冲突下,必然会对政府治理信访的能力提出挑战。

中国当前的冲突管理制度逐渐趋向信访司法同轨性[①],进而如何对信访进行对照司法法治化的管理模式,是各级政府亟须面对的工作。近年来,我们注意到政府也开始注重信访工作的法治化管理,如"来访群众须知""信访事项处

① 参见张振华:《上访还是上诉:中国冲突管理制度的建构的二元逻辑》,载《武汉大学学报(哲学社会科学版)》2015 年第 6 期。

理流程图""接待人员守则"等制度普遍建立。但不得不说,信访的法治化管理仍然任重道远。

三、评价

《我不是潘金莲》通过电影艺术方式,将一个普遍存在于中国基层社会的问题进行了写实反映,具有深刻的现实意义和时代意义。

影片所反映的民众还热衷于上访并企图通过上访来解决司法判决问题,这根源于"官大于法"的思维逻辑,其背后的思想基础是"官本位"。可以说,"官本位"思想在中国五千年的历史文明中均占据重要地位。改革开放以后,国家实行依法治国方略,要求公权力的运作需"法无明文规定不可为",但是我国司法机关又受同级党委领导,在我国党委书记往往又是行政机关一把手,这就容易造成司法权力的不独立。这部影片无疑是具有进步性的,越是小事、普遍发生的事,越是容易被忽视;相反,这部影片抓住了这一重要问题,进行了写实刻画。尤其是电影结尾处一些令人回味无穷的思考。但其反映的社会现实问题很明显:群众基于实用主义的法律理解,认为法条主义的司法判决是"错误"的,所以找上级行政机关领导上访,而各级领导又基于维稳、社会治理的压力,不得不拦访。这引起人们思考:社会治理究竟是对谁负责?中国的"官"是否大于"法"?可以说,这个现实问题在今天仍十分突出,只是随着改革开放以来法治的不断健全,有所好转。

站在今天的视角来看,上访仍十分普遍,只是场合逐渐发生变化。民众开始认识到,如果是司法判决出了问题,就去更高级的法院上访;如果是行政机构出了问题,就去同级政府或更高级的行政机关上访。但是,上访的方式依然没有太多变化,"集会""大字报""睡在门口"等方式仍十分常见。维稳治理的方式依然没有太多变化,如拦访、劝说、监视等。相较于李雪莲式的上访,当前的群众法律常识明显提升,认识到司法权力和行政权力的区别,知道司法判决只能通过司法机关予以纠正,这是改革开放40年来法治进程的重要成果。但较为遗憾的是,我国国家机关对上访行为的解决方式仍然较为原始,无法采取较为有效的方式治理上访行为。近几年,各类国家机关逐渐探索出一把手接访的方式,来亲自解决人民群众的问题,社会评价较为不错。但需要指出的是,能被一把手接待的群众又能有几个?这种杯水车薪的接访方式,又为当前接访、社会治理、维稳提出了新的挑战。

总体而言,帮助上访的群众解决问题是一个长期的、多主体的系统性工程,不能一蹴而就。从群众自身角度来看,法律常识虽然有所提升,但是仍处在较为初级的阶段,认识不到依法判决、依法办事的合理性,以为只要自己的诉求没有达到预期的满足,就是错判、误判。从维稳角度来看,一味压制上访、拦截上访,不是解决问题的态度,对待上访,只能采取"疏通"的方式,即帮助群众上访、方便群众上访。从接访的角度来看,应当尽最大努力帮助上访群众解决问题,对群众无正当理由的上访,相关职能部门要充分履行解释说明的责任;对有正当理由的上访,职能部门应迅速予以纠正,并按规定进行补偿或赔偿。对这一问题的解决,一是要继续进行普法教育,帮助群众认识法律、理解法律,提升全民法律意识;二是要创新社会治理方式,以"疏"代"堵",畅通群众上访道路,同时做好安全防范措施,有能力处理一切应急事件;三是要坚持依法办事,做好法律解释和告知工作,帮助上访群众认识到自身诉求的不合法性,对于国家机关确实做错的事情,要立即纠正,还人们公道。

改革开放40年来,虽然以上访为核心的治理链得到了一定的改善和纠正,但仍有诸多问题需要解决。随着全面依法治国战略的不断推进,我们有理由相信群众上访与社会治理的矛盾能够得到更为合理解决,群众的利益诉求表达将有一套合规、合法的上访通道。

第二十二篇　不只为推理猎奇
——基于电影《嫌疑人X的献身》的讨论

一、故事梗概

《嫌疑人X的献身》(以下简称《X》)是日本推理小说作家东野圭吾创作的长篇推理小说,也是日本推理小说的扛鼎之作。小说《X》的叙述言简意赅、客观冷静,且凭借其出人意料的悬疑设置、缜密的逻辑推理情节和发人深思的多重主题囊括了日本三大推理小说排行榜,即"周刊文春推理小说榜""本格推理小说榜"和"这本小说了不起!"年度总冠军,斩获了直木奖和本格推理小说大奖,还受到了影视界的青睐,日、韩、中三国先后将其搬上了银幕。

由小说改编的中国版电影《X》系苏有朋执导,于2016年在中国上映。讲述的是物理学教授唐川和数学老师石泓多年后因石泓邻居陈婧涉及的一桩杀人案重逢,后来被迫站在对立面,由此展开了一场高智商的对决,一步步走向了既震撼人心又令人扼腕的结局。影片中,数学天才石泓因与邻居陈婧母女相识而重获生命的喜悦,因此对陈婧万分感激并由此产生了好感。于是当与女儿相依为命的陈婧失手杀死了无赖前夫后,石神决定帮助她处理善后,并重新伪造了现场。为了给陈婧提供完美的不在场证明,他以数学家的缜密逻辑设了一个匪夷所思的迷局,即以杀死一个无辜的流浪者销毁其可以证明身份的一切证据,来代替已被陈婧母女杀死的傅坚。然而,这场逻辑缜密、算无遗策的极致骗局被石泓的天才朋友唐川识破。一切设计与诡计在故事结尾轰然坍塌,谜团解开的瞬间所带来的冲击与意外将天才间惺惺相惜的友情和一份至为纯粹的爱情送上了绝路。

二、影片中的法律问题

这部影片本身是以推理小说为基础的,人们在观影中往往把视线集中于

这个问题上,但从法治的视角,它同样提出了不少问题。在法治建设中,公民如何积极提升自身法治意识,笔者认为是这部影片所提出的法律问题。我们结合这部影片的改编来分析。

这部电影由日本小说改编而来,而作为小说背景,当时日本的情况和现今中国的环境存在很大的差异,因此电影在改编的过程中必然要涉及一个本土化的过程,即将小说改编为符合中国实际情况,能为广大观众所接受,并能让人产生切身感受。所以电影《X》的情节是符合人们预期而且确实会发生在现实生活中的。关于这部分的改动亦是整个案件产生的源头,即陈婧母女失手将傅坚杀害。傅坚作为陈婧的前夫,整日吃喝嫖赌、游手好闲,没有独立的生活来源,对外还欠了一大笔赌债。于是傅坚时常去骚扰陈婧问其要钱,并且动手动脚、打骂不休。而陈婧作为一个单亲母亲,独自抚养女儿支撑家庭,这样一个社会中的弱者根本就没有能力与无赖傅坚对抗,只能选择一忍再忍,直到有一天傅坚再一次来到陈婧家中,在陈婧拒绝给钱后对其和女儿殴打并意欲强奸,陈婧及其女儿为了自我保护,合力用熨斗线将傅坚勒死。

很多人看到这一幕并不陌生,类似情况在现实生活中也时有发生,正像傅坚在对陈婧实施侵害时所说的"我来看自己媳妇犯哪门子法,你报警我给你电话,警察才懒得管你那点破事"。现实生活中很多时候我们受到侵害却得不到相应的救济,对个人权利保护的不足,以及行政部门的不作为导致的行政权缺位,都使我们在面对侵害时无法保护自己,最终将被侵害人逼上绝境,酿成惨案。

造成这种状况的原因有二:

一是立法缺位导致对公民权利保护不足。在公法领域,"法无明文规定则禁止"原则始终被当作限制权力滥用的最佳利器,是立法、司法、执法机关始终应该恪守的职责。依照法理,该原则至少应包含以下几层含义。从文义解释角度分析,第一层含义即是无法不为。其是指倘若法律没有明确授权,相关主体不得行使法外之权。从论理解释角度分析,第二层含义即是有法必依。其是指当宪法法律明确授权相应主体职权时,行使该职权的主体必须依法严格按照法定条件、程序、时限等履行职责,且该主体的职责行为必须符合宪法法律的授权目的,不得将无关要素纳入考虑范畴。其中,有法必依是形式法治与实质法治的要求,无法不为则更多强调法律的形式价值。除此之外,第三层含义即法定位。这里的法定位是指法律本身应是具有明确性、可操作性、稳定性

的制定法。依据"法无明文规定则禁止"原则可见,政府国家机关应当严格依照法律规定履行职责,其行为不得超出法律规定之外。依据《人民警察法》第三条规定,"公安机关的人民警察按照职责分工,依法履行下列职责:(一)预防、制止和侦查违法犯罪活动;(二)维护社会治安秩序,制止危害社会治安秩序的行为;(三)维护交通安全和交通秩序,处理交通事故;(四)组织、实施消防工作,实行消防监督;(五)管理枪支弹药、管制刀具和易燃易爆、剧毒、放射性等危险物品;(六)对法律、法规规定的特种行业进行管理;(七)警卫国家规定的特定人员,守卫重要的场所和设施;(八)管理集会、游行、示威活动;(九)管理户政、国籍、入境出境事务和外国人在中国境内居留、旅行的有关事务;(十)维护国(边)境地区的治安秩序;(十一)对被判处拘役、剥夺政治权利的罪犯执行刑罚;(十二)监督管理计算机信息系统的安全保护工作;(十三)指导和监督国家机关、社会团体、企业事业组织和重点建设工程的治安保卫工作,指导治安保卫委员会等群众性组织的治安防范工作;(十四)法律、法规规定的其他职责。"据此可见,对于没有触犯《刑法》《治安管理处罚法》等相关法律规定,没有实施扰乱社会治安或将对社会秩序稳定造成威胁的行为,并不属于公安机关的人民警察职责范围。电影《X》中傅坚经常骚扰陈婧的行为并不属于上述公安机关人民警察职责的管辖范围,因此即使陈婧的诸如隐私权、生命健康权、财产权等人身、财产权利受到侵害,依然不能得到有效的保护,权利无法得以救济。这是傅坚之所以屡次三番骚扰陈婧,而陈婧不堪其扰失手将其杀死的重要原因。

二是行政缺位现象。《X》中有一个细节,陈婧在面对傅坚的骚扰时以报警相威胁,而傅坚则无所谓地表示"警察才懒得管你那点鸡毛蒜皮的小事"。无独有偶,就在影片《X》上映后的几天,"山东辱母案"爆发。"辱母案"中有一个环节同《X》的情节十分相似,即当事人于欢和其母亲被高利贷催讨者殴打、侮辱,警察出警后未重视该事件亦并未予以制止,于欢遂将四名高利贷催款者刺死、刺伤。从案件二审调查结果可知,行政机关的行政不作为无疑与该案不无直接关系。在该案中,民警的行为违反了《人民警察法》相关职责规定。以《人民警察法》第六条、第二十一条规定为例进行说明。该法第六条明确规定人民警察应当"履行预防、制止和侦查违法犯罪活动",应当"制止危害社会治安秩序的行为"。该法第二十一条则规定"人民警察遇到公民人身、财产安全受到侵犯或处于其他危难情形,应当立即救助;对公民提出解决纠纷的要求,应当

给予帮助;对公民的报警案件,应当及时查处"。然而,从"辱母案"证人证言可知,警察到场后只是说了一句"要债可以,但不要打架"便一走了之。这种行为无疑构成行政不作为。也正是基于民警行政不作为的事实,有人认为,当公力救济存在不作为时,于欢的私力救济行为具有相当程度的正当性。"基层没有几个警察喜欢管经济纠纷,更没有警察喜欢管家长里短",陈婧与傅坚之间的矛盾和纠纷无疑是社会生活中关乎"家长里短"的事情,行政缺位成为促使悲剧产生的最后一把推手。

电影《X》对小说本土化改编的另一重点在于,小说中女主人公靖子在不堪前夫富坚的骚扰下,富坚再次纠缠时将其杀害,靖子的行为系故意杀人。而电影《X》中陈婧和女儿晓欣杀死傅坚系在傅坚对自己及女儿殴打并欲实施强奸的情况下,陈婧和女儿晓欣的杀人行为属于正当防卫或防卫过当,并不具有主观故意性,因此情景也比小说中故意杀人的情节显著轻微,即使需要承担刑事责任,在定罪量刑方面也会酌情从轻考虑。然而陈婧并没有选择到公安机关投案自首,而是选择接受邻居石泓的帮助掩盖自己的行为,伪造不在场证明,导致原本简单的问题复杂化,由此牵扯出更多不必要的事端。

此情节可见我国公民的法治意识还很淡薄。公民的法治意识是衡量一个国家法治发展程度、法律实效性及法治现代化的重要指标,而法治意识淡薄主要表现为以下几个方面:第一,权利意识淡薄。权利意识主要包括维权意识和权利界限意识。后者是指当权利主体受到第三人的不法行为侵害时,积极运用法律手段维护自己基本法定权利的意识。前者则是指权利行使应遵循限定性、权利义务统一性原则,应当符合法律目的应以他人权利为界限的意识。权利是法律限度内的自由,但其并非主体的为所欲为。否则,绝对的权利将导致绝对的滥用。第二,守法意识淡薄。一般而言,守法大致可以分为两个层次即积极守法与消极守法。消极守法是守法的低级层次,积极守法则是守法的更高级别。第三,法意识观念淡薄。法意识观念与我国法律传统有着直接关系。

影片《X》向我们展现的即是当事人法治意识淡薄。首先,陈婧和女儿晓欣的权利意识淡薄。"刑法既是善良人的大宪章,又是犯罪者的大宪章",陈婧和女儿晓欣失手杀死傅坚的行为性质从《刑法》角度讲应属于正当防卫或防卫过当。根据《刑法》第二十条"为了使国家、公共利益、本人或者他人的人身、财产和其他权利免受正在进行的不法侵害,而采取的制止不法侵害的行为,对不法

侵害人造成损害的,属于正当防卫,不负刑事责任。正当防卫明显超过必要限度造成重大损害的,应当负刑事责任,但是应当减轻或者免除处罚。对正在进行行凶、杀人、抢劫、强奸、绑架以及其他严重危及人身安全的暴力犯罪,采取防卫行为,造成不法侵害人伤亡的,不属于防卫过当,不负刑事责任"之规定,陈婧和晓欣的行为发生在傅坚欲对其二人实施强奸和危及人身安全的暴力犯罪时,并不属于防卫过当,即使构成防卫过当,考虑到案发时的情节和主观性也可能减轻或免除处罚。然而陈婧和女儿晓欣对《刑法》的规定和其应享有的权利并不清楚,才导致没有第一时间向警察投案,而是掩饰、伪造犯罪行为和证据,从而由无罪或罪轻变成真正的有罪。其次,石泓守法意识淡薄。石泓在发现陈婧母女杀害傅坚后没有选择劝陈婧母女投案自首,而表示"你想好了?你要自首我没意见,不想自首也许我可以帮你"。最后,陈婧与石泓的法意识观念淡薄。电影《X》描述了陈婧在和女儿晓欣失手杀死傅坚后曾表示其要想公安机关自首,坦白傅坚系其一人所杀和晓欣无关,然而晓欣却阻止了陈婧"我不要你去,你要是去自首那我也要去,人是我们一起杀的我也有份"。通过电影的表述可知,陈婧之所以选择掩盖罪行系出于以下两个考虑:一是若自己自首女儿今后将无人抚养,可能会导致女儿日后孤苦无依受人欺辱;二是即使自己承担全部罪责,女儿也可能会被公安机关查出涉案,将会面临刑罚,这将对女儿的未来造成极大的影响,即使出狱也会一辈子受人指点抬不起头,从而毁了女儿的一生。综合上述两点原因可见,陈婧的行为受到我国传统法律文化的影响,充分表现出了中国人无讼、怕讼、厌讼的法治思维,从而选择遮蔽事实真相规避法律。

在中国传统的诉讼观念之中,"厌讼"一直是中国人的一种思维特征。"打官司",对于大多数中国人来说就像是一场瘟疫一样,唯恐避之不及。有的人是认为"打官司"就是在"扬家丑";有的人认为"打官司"是自找麻烦,宁肯抱着"吃亏是福"的心态,也不愿意和别人对簿公堂。中国人的"厌讼"观念并不是近代以来才形成的,而是受到中国传统社会、文化的影响。中国的传统社会是农业社会,人们便以血缘关系或地缘关系为纽带聚居在一起,在此情况下就形成了一种乡土社会(即"熟人社会")。正是由于这种"熟人社会"导致的人与人之间的距离极度贴近,每个人的情况相互知晓,正所谓"好事不出门,坏事传千里"。而诉讼这一机制势必会导致"家丑外扬",因此人们在内心深处便不能接受这样的机制。另一方面,自汉武帝罢黜百家独尊儒术以来,儒家思想一直是

中国的正统思想,儒家以无讼为有德,以有讼为可耻,特别强调"贱讼""耻讼""息讼"的思想,认为讼是祸首,讼是恶行。孔子反对诉讼,期望通过"礼之用,和为贵"的德治教化,使人们产生以讼为耻的内省心理,从而达到"无讼"的目的,这种观念对后世影响深远。除了上中国传统社会、文化原因外,中国人的厌讼思维还受到古代中国的经济、政治、法律文化等多方面的影响,在这些因素共同作用下便形成了影响中国人几千年的厌讼思维。电影《X》描述的案件发生在一个欠发达的二线城市,涉案主人公陈婧是一位单亲妈妈,经营着一家小饭馆,她身上充分体现了传统中国女性坚韧、吃苦耐劳的特征,同时也淋漓尽致地展现出"家庭主妇"对于法律的无知和厌讼、怕讼的特征。正是由于陈婧的无知和厌讼促使她作出销毁证据、掩盖罪行的选择,奠定了悲剧发生的基础。

尽管厌讼的思维模式至今影响着大多数中国人纠纷解决的行为选择,但并不意味着我国多年来法治建设毫无成效。随着我国社会主义法制体系的逐步建立与完善,人们的权利意识不断增强,越来越多人选择诉讼的方式解决纠纷,尤其是行政法、行政诉讼法的颁布实施以及后续不断地修订,为人们提供了"民告官"的途径,使"民告官"成为可能,打破了过去"民不与官斗"的传统思维。党的十八大以来,加快建设社会主义民主政治制度化、规范化、程序化,建设社会主义法治国家,全面推进依法治国总目标,标志着我国法治建设进入一个新里程。而全面推进依法治国不仅仅是党的依法执政和政府的依法行政,更重要的是强化公民法律意识,让每一个公民都懂法、守法,运用法律武器维护自己的合法权益,调整传统厌讼思维。

三、评价

这部影片从法治建设的角度所具有的价值是多方面的,笔者突出分析两点。

(一) 要积极司法系统公权力的社会公信力

一般说国家司法系统主要职责即依照法律规定的程序,运用法律处理案件的系统,中国系统权力的行使,是国家的一种制度安排。但司法系统公权力的行使要有社会的认同。所谓社会的认同,是指社会成员依据一定的标准对司法系统及其活动进行认知与评价,从而形成的有关司法的集体意识。司法

认同其本质系制度认同。制度认同是人们基于对特定社会制度的认可而产生的一种归属感,表现为对该制度发自内心的信任与价值肯定以及在行动上的遵从与维护。在这个意义上,制度认同具有双向的积极功能:制度和规范越是有效,越容易影响人们关于自身角色的认同;同时,获得民众认同的制度又能从民众的理性、情感中得到滋养和巩固。因此,司法认同体现了司法权威和司法公信力。公信力就是一种获得社会普遍信任和认同的能力;权威就是权力或统治关系获得社会普遍遵从的状态。公民对司法认同的结果是司法获得了权威和公信力,即司法被普遍认为是正当的,公民对司法产生信任、好感等心理,并被社会成员自愿拥护和遵守,乐于选择服从司法制度的安排,以其约束自身的行为。

司法认同的形成条件包括以下几方面:第一,司法制度的目标是否契合社会成员的利益需求。社会成员对于司法制度的利益需求体现在他们利用司法制度所追求的目的上。于是,司法制度目的与社会关于司法的期待是否相吻合,以及司法实践是否能有效实现该制度目的,将显著影响司法的社会认同。因此,司法应当公正的解决公民间纠纷,实现公民对司法制度的期待。第二,司法制度的有效性,即司法能在多大程度上实现公正解决社会中公民间的纠纷。通常情况下我们对公正的界定是要求司法机关处理纠纷时"以事实为依据,以法律为准绳"。因此,判断一个司法裁判是否公正,并不是要看哪一方胜诉,而是要评价司法机关能否依法裁判、是否严格遵循程序规则。第三,社会关于司法公正的正确认知与价值共识。这首先要求司法具有可接近性和透明度。一种制度即便充分体现了社会"公意",倘若人们不能充分获得其信息,或者专家话语体系所构造的制度文本不为社会公众所理解,很可能妨碍个体关于制度的认知性期待与规范性期待达至统一。其次还要求司法具有较强的沟通能力和易理解性,以帮助人们尽可能就司法公正的价值判断达成共识。

尽管我国早在党的十五大之际便提出了依法治国的方针,随之开始司法转型,逐步建立与社会主义民主政治和市场经济相适应的法治化的司法治理模式,党的十七大又进一步提出了全面深化司法体制改革,优化司法职权配置,规范司法行为,建设公正高效权威的社会主义司法制度,保证审判机关、检察机关独立公正地行使审判权、检察权。然而从现实来看,我国社会公众对司法的认同程度仍然不高,主要体现在以下两方面:一是司法公信力较低。司法公信力的核心内容是社会公众对司法裁判的信任。在司法实践中,我国社

会公众对司法裁判的信任普遍不足。一方面,我国的社会公众由于法律信仰的缺乏,法律知识的片面,社会舆论的影响而对司法裁判信任不够;另一方面,我国的司法裁判由于法官队伍不够专业,庭审过程不够神圣、程序及独立,裁判文书不够合格而得不到社会公众的完全信任。电影《X》向我们展示了陈婧实施加害行为后并非是选择相信行政机关和司法机关,没有积极采取公力救济的方式来维护自己的权利,相反的是以私力救济替代了公力救济。从公力救济与私力救济两者的关系可以得知,司法公信力的高低同公民选择权利救济方式的关系。一般而言,在司法公信力较高的国家,当私力救济无法保护当事人权益时,当事人更加倾向于选择公力救济。相反,在司法公信力较低的国家,当私力救济难以弥补当事人的损害时,当事人更加倾向于选择违法的私力救济方式。二是司法权威匮乏。权威、高效、便民的司法是影响人们对司法社会认同的重要内容,亦是司法独立的最佳表征,是让每一个公民感受公平正义的应有之义。结合电影《X》的背景可知,巨大的诉讼代价、高额的诉讼成本侵蚀着司法独立,由此导致的司法权威匮乏也是本案悲剧发生的重要原因。总的来说,在一个司法权威高的社会,法律始终是社会控制的最佳手段。当发生某一纠纷时,公民会主动运用法律手段寻求司法救济。相反,在一个司法权威较低的社会,法律往往被当作社会控制的辅助手段,道德优于法律的现象则占据上风,用道德的眼光评价法律的现象更是随处可见。

(二)法治建设必须为提升公民法治意识创造条件

这部作品作为原作者而言是社会派推理小说家,作品强调人性与规则之间的矛盾,通过对人性的描绘与剖析,着重表达法律表面的公正性和争议背后的故事,以及各种思考的社会问题。由这部小说《X》改编的电影,在立足于小说自身所传达的人性与法律、社会问题的思考之外,更多地融入了中国元素,在将其本土化的过程中使故事的描述更加符合中国是实际情形,并通过电影的形式向我们展现了法治建设中仍然存在的诸如公民的法治意识薄弱,厌讼思想等情况,这些都对我们提出了亟待解决的问题,我们不能只重视制度的建设,还必须深入探讨如何有效提升公民法治意识,使制度通过人的活动落地。

后 记

本书是纪念改革开放40年法律社会学研究丛书之一。中国改革开放事业之所以伟大,是中国在这短短40年走完了其他国家要几个世纪走完的路,中国由独立而变得富裕、强盛。法治中国的发展伴随着这整个的过程。在纪念中华人民共和国建国70周年之际,我们推出这系列法律社会学的研究著作,是要通过深入的探讨去发现中国法治理论及实践所内含的发展逻辑。

本书由李瑜青领衔的研究团队集体所创作。李瑜青、邢路对本书总体在题材选择、表达的方式、结构的安排等方面做了设计。初稿完成的安排是:第一篇法与情的关系、第二篇期盼加强对青少年的关爱和引导、第五篇律师职业道德的思考等,由李思杭承担;第三篇必须重视法律实施的效果,由朱江承担;第四篇乡村社会治理模式新探索、第十五篇加强对药品监管的呼唤、第二十篇法律惩罚正当性的再思考,由张放承担;第六篇少年法庭法官的新角色、第九篇寻求法理与情理的平衡,由彭佳欣承担;第七篇风险社会呼唤法治化的管理、第十一篇提升律师作为职业人的职业伦理,由田潇洋承担;第八篇重视青少年犯罪的预防、第十七篇如何依法保护我们的儿童,由杨光承担;第十篇重视对农民法律意识的培育、第十四篇依法行政与接地气,由时彭承担;第十二篇从法律的尴尬到不尴尬,由吴义和承担;第十三篇中国法治进路的思考,由姚兴辉承担;第十六篇如何直面情法冲突,由刘洋承担;第十八篇对人权问题的一种反思,由彭菲菲承担;第十九篇中国公民权利与义务的审视,由薛伊娜承担;第二十一篇公权力运行中的尴尬,由张旭东承担;第二十二篇不只为推理猎奇,由王樱洁承担。初稿形成后由李瑜青、邢路对稿件一一提出修改意见。李瑜青对每篇书稿做了具体修稿、通稿工作。彭佳欣、张放协助李瑜青做了大量联络事宜,并进行了对稿件格式统一等编辑工作事宜。

本书的出版得到了上海市新闻出版局的支持,在此表示深切的谢意!上海大学出版社傅玉芳老师在本书的出版等各方面都给予了具体帮助与指导,在此表示深切的谢意!

<p style="text-align:right">李瑜青
2019年3月1日</p>